本书为浙江省教育厅一般科研项目"视听元素与场面调度——电影视听语言的案例研究"（编号：Y201840032）的研究成果。

电影视听语言
——视听元素与场面调度案例分析

李骏 著

U0361527

北京大学出版社

PEKING UNIVERSITY PRESS

图书在版编目（CIP）数据

电影视听语言:视听元素与场面调度案例分析／李骏著.—北京： 北京大学出版社，2021.6
21 世纪高校广播电视专业系列教材
ISBN 978 -7 -301 -32244 -4

Ⅰ.①电…　Ⅱ.①李…　Ⅲ.①电影语言—高等学校—教材　Ⅳ.①J90

中国版本图书馆 CIP 数据核字（2021）第 110266 号

书　　　名	电影视听语言——视听元素与场面调度案例分析
	DIANYING SHITING YUYAN——SHITING YUANSU YU CHANGMIAN DIAODU ANLI FENXI
著作责任者	李　骏　著
责 任 编 辑	郭　莉
标 准 书 号	ISBN 978 -7 -301 -32244 -4
出 版 发 行	北京大学出版社
地　　　址	北京市海淀区成府路 205 号　100871
网　　　址	http://www.pup.cn　　新浪微博:@北京大学出版社
微信公众号	通识书苑 （微信号： sartspku）　科学元典 （微信号： kexueyuandian）
电 子 邮 箱	编辑部 jyzx@pup.cn　　总编室 zpup@pup.cn
电　　　话	邮购部 010-62752015　发行部 010-62750672　编辑部 010-62707542
印 刷 者	大厂回族自治县彩虹印刷有限公司
经 销 者	新华书店
	787 毫米×1092 毫米　16 开本　23.25 印张　523 千字
	2021 年 6 月第 1 版　2023 年 12 月第 4 次印刷
定　　　价	69.00 元

内 容 简 介

本教材从视听元素与场面调度等方面入手探究视听语言，以众多经典电影以及当代电影案例结构全书，通过深入细致的案例分析，尝试沟通不同年代、地区的影片，建立纵向或横向的比较，由此强化学习者对视听语言相关知识点、术语、概念的理解和认识，培养学习者的"视听思维""形式思维"。

本教材是作者多年高校教学实践的积淀和提炼。作为一部立体化教材，本教材为学习者提供了使用便捷的在线案例资源，还为师生准备了成套的课件资料，让使用教材的师生能够立体化地开展教学活动。

本教材既适合高等院校相关专业师生教学和研究使用，也适合影视艺术爱好者阅读和参考。

作 者 简 介

李骏，浙江传媒学院副教授，导演系副主任，硕士研究生导师，电影学博士。主讲"视听语言""电影场面调度""港台电影研究""百部电影导读"等课程。数次获浙江传媒学院"教学十佳"奖，广受学生好评。

本 书 资 源

扫描右侧二维码标签，关注"博雅学与练"微信公众号，获得本书专属的在线学习资源。

一书一码，相关资源仅供一人使用。

读者在使用过程中如遇到技术问题，可发邮件至 guoli@ pup. cn。

任课教师可根据书后的"教辅申请说明"反馈信息，获取教辅资源。

电影视听语言-视听元素
与场面调度案例分析
请刮开后扫码获取数字资源
本码2028年12月31日前有效

前　　言

　　本教材的写作是在"视听语言"的范畴内将"视听元素"和"场面调度"两个概念结合的尝试。本教材提出，视听语言就是场面调度对视听元素的设计与运用。本教材尝试对视听语言的叙事与表意规律加以梳理，探寻视听语言的规则与套路。如果电影、电视艺术也有其独特的"语言"，那么这种语言也可能有一本属于自身的"词典"，在这本词典中，每种镜头或者调度应当都能检索其特定的功能及意义。不过，相比于其他历史更为久远的艺术，电影艺术毕竟才诞生一百多年，其语言表达的方式及体系，还处在不断摸索、创新、成熟、完善的进程中。因此，如果想要完成一部"视听语言词典"，一劳永逸地穷尽视听语言各种叙事表意的规则、套路并将其定型化，或许其时机远未成熟。

　　更关键的原因在于，作为一种"语言"，视听语言的表意单位界定无法像"字、词、句、段"那样体系严密、泾渭分明。本教材所依据的"镜头"只是一个相对具有可操作性的单元，而本教材所梳理的不同视听元素，也只是便于研究的某种线索。因此，对"视听语言"的梳理无法完全实现条分缕析。本教材中对每个案例的研究以综合分析为主，在相对更为侧重视听元素或场面调度的某个方面的同时，也会涉及其他方面。

　　本教材提倡视听语言的学习在重视概念和理论的同时更要重视观念、意识、思维方法的培养训练。"视听语言"不是一门教授详细操作技术与要领的课程，也不是一门纯粹的建构理论的课程。对于电影艺术学习与实践而言，介于"操作技术"和"学术理论"之间的"思维意识"，或许更有提升的空间和价值。当你掌握了拍摄影片的操作技术以后，该去拍什么，如何设计镜头完成叙事、表意，这就是"视听语言"的研究范畴了。

　　因此，"视听语言"的学习更为重视回到影片文本，对感性经验进行提炼与梳理。丰富的案例分析是本教材架构与行文的最大特色。本教材提出，看电影是学习、研究电影的基础，更多地看片会使你对电影艺术的理解有更佳的视野与高度。本教材正是在大量的案例分析中，尝试沟通不同年代、地区的影片，建立纵向或横向的比较，举一反三，融会贯通。

本教材的案例分析立足于电影的视听形式层面，在形式分析的基础上，理解和阐释剧作内容。尽管电影的视听形式与剧作内容往往难以拆解，本教材仍尝试探讨作为视听艺术的电影的形式本体，探讨其超越剧作内容的独立性和独特性。这也是本教材所倡导的"视听思维"和"形式思维"的出发点。

要养成视听思维，需要培养分镜头分析的习惯，"拉片分析"是行之有效的学习方法。何谓"分析"？这是面对完整作品时的某种"解构"意识，善于将完整的结构拆解至基本的视听元素，并解读其意义。就像一个侦探搜寻到蛛丝马迹，我们会在拉片分析中有各种发现，这使得视听语言的学习和研究成为复杂而有趣的过程。拉片分析也是对专业话语的学习。本教材对专业术语、概念的解读，正是在每一次对具体作品的分析中，以潜移默化的方式完成的。

本教材是作者多年高校教学实践的积淀和提炼，行文注重语言的流畅感，兼顾规范性，力图给人以课堂实录般的现场聆听感。"视听语言"是一门专业基础课程，本教材的读者在完成学习之后，或许可以找到专业入门的路径。因而，本教材既适合高等院校相关专业师生教学和研究使用，也适合影视艺术爱好者阅读和参考。

李　骏

目　　录

视听元素分析：声音

剪辑：镜头及视听元素的组合

场面调度：特定时空中的视听元素设计

电影语言的释义：从形式到文化

视听元素，场面调度，视听语言

■ 本章聚焦

1. 视听元素、场面调度、视听语言
2. 镜头
3. 视听思维

■ 学习目标

1. 掌握视听元素、场面调度、视听语言三个概念的联系。
2. 理解导演在拍摄现场的工作。
3. 理解视听语言的电影史渊源及媒介成因。
4. 掌握从形式、风格、文化这三个层次理解影片的方法。
5. 理解视听语言的类型化。

本教材在视听语言的范畴内，通过对实例的分析，梳理与视听元素、场面调度相关的方方面面的问题。电影、电视等视听媒体作为一种叙事、表意的载体，也有着某种语言表达方式与体系。把"视听语言"看作一种独特的"语言"，是电影、电视等视听艺术形式在本体意义上脱离文学、戏剧等艺术门类的关键。掌握了"视听语言""视听思维"，才获得了在电影、电视艺术领域阅读、表达、交流的正确路径。

电影、电视等视听媒体借助于"视"和"听"这两方面的媒介，获得了意义表达的种种新的可能。视听语言首先就是借助于各种视听元素的一类传播、接受的过程。作为影视作品的首要创作者，导演在创作过程中对视听元素所做的安排、调度的工作，正是所谓"场面调度"。当然，作为一种语言，视听语言不是只有视听元素这一微观层面，作为一定时间内的叙事、表意的文本，其宏观的结构与节奏的控制也是导演所必须面对的工作。同文学、戏剧作品一样，从整体上去比较影视作品，也可以看到同一作者、同一类型、同一时代的某种风格、模式，蕴藏着深刻的文化内涵，并且可以看到类似的细节、镜头、段落、情节，在不同的作品中获得了某种符号化的意义，对这些符码的意义诠释，是视听语言的深层范畴。

从媒介属性上看，电影、电视等视听媒体区别于其他艺术形式的独特之处，在于它们是依赖于"镜头"的创作，是镜头"拍摄"出来的艺术作品。因而，"镜头"的

存在决定了视听元素的绝大多数特质。镜头首先决定了"构图"的概念，所谓构图主要是对镜头画框内的元素的安排，以及处理各元素与镜头画框的关系；镜头的位置决定了画面的"景别"与"拍摄角度"；镜头的"光圈""焦距""物距"等又决定了画面的"景深"；灯光照明与色彩处理也是为了镜头的拍摄所作的配合；镜头的运动与镜头持续的时间又构成了不同的意思表达与节奏感。因而，对视听语言的研究，首先需要从这些与镜头相关的视听元素开始梳理。此外，声音元素也是视听语言的另一个重要方面。

影视剧作总是以一定时空内的"场景"为单位来结构的。所谓"场面调度"，就是导演对每个场景、每个镜头的摄制的设计、安排、指挥、调度，主要是对于人员和机器的控制。视听元素正是导演场面调度设计的结果，视听语言的表达通过场面调度实现。所以，对视听元素、视听语言的分析、读解，也是对场面调度的分析、读解。理解影片的视听语言，必须理解导演的场面调度的意图、意义。本教材专门列出相关章节来分析场面调度问题。自有声电影诞生以来，绝大多数中外戏剧化电影的一种主要场景是人物对话场景，以及与对话相结合的人物行动场景，既不说话也没有明显人物行动的影片，非常罕见。因而，理解人物对话场景和人物行动场景的场面调度，就掌握了场面调度的关键。同时，场面调度一定要与具体的拍摄现场结合，与具体的时空相结合。场面调度是在一定时空内的调度，是对空间的利用、对时间的分配。理解导演的场面调度的内涵，也需要理解特定的场景时空。

前面说到，"镜头"决定了视听元素的绝大多数特质，但这个"镜头"还只是物理意义上的镜头。在视听语言范畴内，"镜头"有三层含义：第一层含义，是对于摄影师而言的拍摄现场的物理意义的镜头，是一组光学镜片和摄影机元件；第二层含义，是一次开机到一次关机之间的时间所拍摄到的一段画面；第三层含义，是经过剪辑之后，两个剪辑点之间的那一段画面。研究视听语言，"镜头"是一个首先要明确说明的概念。本教材在解析影片的视听语言时所说的"镜头"，通常是第三层含义的"镜头"，也是从观众观看角度而言的一个"镜头"。镜头是制作和分析影片的基本单位，是电影叙事的基本叙事单元。若干个镜头组成了一个场景，若干个场景组成了一个段落，若干个段落组成了一部影片。当然，需要说明，镜头是基本单位，却不是最小单位，严格意义上的"最小单位"是难以界定的，为了研究、分析的便利，我们以镜头为单位来分析影片。

学习视听语言要有视听思维，学习视听思维要具有"分镜头思维"的习惯。"分镜头思维"要求创作者能在文本阶段、导演阶段具备把故事分解为镜头来呈现的能力；"分镜头思维"要求观看者在理解影片时，既视之为一个流动的影像整体，又要清楚意识到每一个镜头的存在。学习、研究视听语言离不开分镜头的分析，写一写分镜头表格、画一画分镜头草图，在播放软件上进行"拉片分析"，都是需要经常用到的专业分析方法。所以，"分镜头思维"的方法实际上也可以视为某种"解构"的思维方法，把一个完整的影片解剖到基本的单元，再从基本的单元回到完整的影片。这，就是视听思维的精神，也是视听语言的学习、训练目的。

视听思维还特别强调对视听形式的思维，特别是"画面思维"。与"画面思维"

相对的是"剧情思维"。视听语言是运用视听形式对各种意义的表达，但是人们往往更习惯于"剧情思维"，在观看影片时更倾向于关注故事内容层面，而忽略故事的载体——视听形式本身。看到一个场景，我们更倾向于关注时间、地点、人物、行动这些故事的要素，对场景的概括往往描述为"什么时间、什么地点、谁在干什么"这些内容层面，忽略了构成这些故事内容的视听语言的本体。比如下面案例中《无间道》天台场景的一个镜头（图0-1-1），用"剧情思维"会描述为"谁执枪指着谁的背部"，用"画面思维"则应描述为"一只手拿着枪的特写，指向某个人物的背部"。"画面思维"立足于画面形式本身，"剧情思维"则关注画面的叙事内容。作为初学者，学习视听语言的最初阶段可能需要某种"矫枉过正"的训练，多多提醒自己把形式从内容中抽离。当然，理想的视听语言，其形式与内容应互为因果关系：因为要表达什么内容，所以拍成什么形式；因为拍成什么形式，所以表达了什么内容。

　　以上内容分解了视听语言的知识结构框架，强调了视听语言的核心思维方法。但是，学习视听语言又不完全是一个理论梳理的过程，还是一个注重实例思考的过程，应先有感性认识，再上升到理性认识。要知道，"看电影"是"学电影""拍电影"的基础，许多优秀的导演都有着广博的观影视野、深厚的电影史素养，在学习阶段就有巨大的看片量，对电影史如数家珍。所以，我们提倡回到文本。大量地参考不同影片，多看，多分析，多比较，从不同的角度、不同的层面比较，再归纳为概念、理论，这是视听语言的必要学习过程，也是本教材的一大特色。本教材在对各种影像片段的具体文本分析中，渗透电影视听语言的核心概念、理论框架、思维方法。唯有如此，学习电影视听语言才能够做到不空谈、有抓手、有兴趣。下面，就从第一个案例的分析开始吧！

一、场面调度：视听元素的设计

　　场面调度是导演在拍摄现场的设计与安排，场面调度是对视听语言的运用过程。作为视听语言的最基本单元，每一个镜头、每一个视听元素，都是导演场面调度的设计结果。学习视听语言，需要立足于这些基本单元，理解导演场面调度的意图。

案例1：《无间道》与《无间行者》天台场景比较

导演对景别的运用：镜头设计与节奏控制

《无间道》：刘伟强、麦兆辉导演，2002年
《无间行者》（美）：马丁·斯科塞斯导演，2006年

1.《无间道》天台场景片段

2.《无间行者》天台场景片段

　　《无间道》的天台场景，讲述黑帮在警方的卧底刘建明（刘德华饰演）与警方在黑帮的卧底陈永仁（梁朝伟饰演）在天台见面。我们以《无间道》天台场景的两个细节为例，分析其视听元素的运用与场面调度的设计。一个细节是陈永仁在天台的出场，《无间道》使用了一个手枪的特写镜头（图0-1-1），制造了悬念，抓住了细节。一个场景中，主要人物的亮相往往都是导演费尽心思做足设计的重点。陈永仁在天台出场的

这一特写镜头的设计，表现其犹如神兵天降，忽然闯入，同时，在第一时间又并没有完全交代这是谁的手，做足了神秘的氛围。其实，人物出场首先使用特写，用于制造悬念的同时强调人物细节特征，这是一个屡试不爽的视听语言规律，我们在本教材第二章关于"景别"的内容中会再详细讨论这一点。

不比不知道，一比较就看出明显的差别来了。《无间行者》与《无间道》的剧情与人物关系基本一致，也被称为美版的《无间道》。相同的故事内容，会呈现为怎样不同的视听形式呢？天台场景一段，在人物出场时，我们看到《无间行者》首先以一个全景镜头处理（图0-1-2），两个人像是在玩捉迷藏游戏，最重要的是这整个场面被观众尽收眼底，毫无悬念。

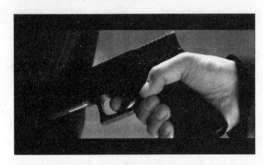
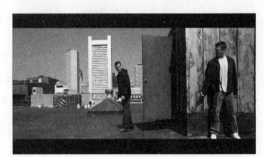

图 0-1-1 图 0-1-2

以上我们立足于"景别"这一视听元素，从人物出场首镜头的景别运用，比较了两个影片的场面调度设计的不同。比较使我们理解了"景别"作为单项的视听元素的作用，人物出场有很多种可能的调度方式，相比于全景镜头的一览无余，首先使用特写镜头就有刻画细节、制造悬念和紧张、神秘氛围的作用。通过比较，我们还可以理解导演的作用和"场面调度"的意义。在影片的制作过程中，剧本由编剧创作，表演由演员完成，拍摄由摄像师负责，剪辑师负责镜头剪辑，似乎前、中、后期都有人各司其职，那么导演的具体工作是什么？《无间道》与《无间行者》的比较使我们看到，同样的故事、情节、人物关系，由不同的导演创作，可以呈现为完全不一样的形式。同样是处理人物出场，《无间道》选择特写而《无间行者》选择全景，这就是"视听思维"的体现。从"剧情思维"看，故事没有区别，但是相同的故事，可以呈现为完全不一样的画面。导演就是那个负责将剧情呈现为视听形式的人，场面调度则是导演在制作过程中承担的最主要的工作。导演负责指挥其他人员，并且选择以何种视听形式呈现故事。从这个意义看，导演就是一个视觉设计师、一个视听设计师。

《无间道》天台场景中还有另一处细节，当陈永仁说"我是警察"、刘建明说"谁知道"之后，镜头由特写切换为远景（图0-1-3、图0-1-4），表现了此时此刻人物情绪、剧情节奏的突变。对于此处远景镜头（图0-1-4）的作用的理解，不能孤立地考虑这个镜头本身，而要前后联系起来看。景别大小不同的画面衔接，可以制造节奏变化，特别是"两极镜头"（特写和远景）的衔接，可以表现强烈的节奏变化。这是一种视觉心理的体验，生活中我们难得经历，猛然出现在电影中，才会形成视觉冲击，有震

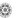

惊效果，观众会感受到视觉节奏的突变，进而理解此处人物情绪、剧情节奏的突变。此处刘建明脱口而出的三个字"谁知道"刺激到了陈永仁，导演利用"两极镜头"的视觉反差，表现了两人对话过程中情绪、节奏的突变。

图 0-1-3

图 0-1-4

与《无间道》设定的内敛、淡定的人物形象相比，《无间行者》的人物对话啰唆、狂躁，相比于《无间道》注重通过镜头调度来表现节奏，《无间行者》选择通过表演直观地传达人物紧张、脆弱的心理状态（图 0-1-5）。镜头的调度与演员的表演，都可以用于传达人物情绪、剧情节奏的变化，虽然两者是两种并行不悖的调度方法，但前者显然更为接近电影的本质。

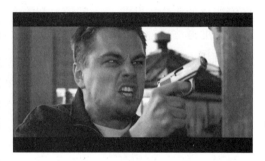
图 0-1-5

我们看电影，本质上到底在看什么？有的人在看明星的表演，有的人通过看电影获得某种情感的共鸣，有的人被剧情吸引……从根本上说，电影叙事中所营造的喜怒哀乐、情节起伏，都是一种节奏变化的过程。观众从电影叙事中得到的，则是一种观影心理节奏。所以，从视听思维的角度思考，电影就是通过视听媒介的节奏，带给观众一种相应的心理节奏。从这个意义看，电影就是在一定时间长度内控制节奏的艺术，视听语言正是对某种节奏的传达，看电影看的就是节奏，拍电影拍的也是节奏，而场面调度则是运用各种视听元素控制节奏。节奏的控制是一种包罗万象的艺术，牵涉到视听语言和导演艺术的方方面面，我们会在本教材第二章关于"节奏"的讨论中再举例说明。

二、技术演进与媒介发展：
视听语言的电影史渊源及媒介成因

视听语言的探索与发展是与电影艺术的形成与发展相伴的，卢米埃尔兄弟时代的电影既无运动镜头，也无剪辑，之后，景别变化、声音、色彩、焦距乃至更复杂的运动镜头等视听元素，逐步随着电影史的演进成为电影叙事的手段。每一种视听手段的

功能、规律，都有着逐步尝试、成熟、定型的过程。与此同时，视听语言与电影艺术的演进还受到技术与媒介发展的影响。我们在学习视听语言时，不能忽略特定的电影史及媒介环境的背景。

案例 2：《无间道》天台场景与《火车大劫案》片尾景别切换比较

镜头调度的力量：景别反差的节奏作用

《无间道》：刘伟强、麦兆辉导演，2002 年

《火车大劫案》（美）：埃德温·鲍特导演，1903 年

3.《火车大劫案》片尾片段

　　本案例是对上一个例子的补充。在《无间道》天台场景中，陈永仁说"我是警察"、刘建明说"谁知道"之后，镜头景别从特写变为远景，通过景别的变化，制造节奏的变化，进而表现人物内心情绪的变化。事实上，这种通过镜头景别的反差来制造节奏变化的手法，并非《无间道》的导演原创，从电影史的发展来看，每一种视听手段、调度方法、镜头语言都有着电影史的渊源。早在 1903 年上映的影片《火车大劫案》片尾，埃德温·鲍特导演在林中众劫匪分赃的全景画面（图 0-2-1）之后，紧接着使用了一个人物面向镜头开枪的正面近景镜头（图 0-2-2），吓得当年的观众东躲西藏。为什么会有如此令人震惊的效果？因为这种视觉经验让人的视野如同蹦极一般，在极短的时间内，从极远到极近、从极小到极大地猛然变化，这在实际生活中几乎不可能有。观众在看电影时乍一看见，会有视觉震惊。我们之所以不会像当年的观众那样反应强烈，是因为在如今这个视觉文化的年代，太多由视听媒体提供的类似的视觉经验，已经让观众可以"处变不惊"了。

图 0-2-1

图 0-2-2

　　但是这种通过不同景别的镜头剪辑制造节奏反差的手法，依然让我们看到了镜头的力量与它所能提供的可能性。这种力量是属于电影本体的。自电影诞生以来，众多研究者都在思考电影的本质到底是什么，何以使电影区别于文学、戏剧，这个例子提供了一个答案。电影是拍出来的，也是演出来的、说出来的，但首先，电影是拍出来的。无论如何，导演不能忽略镜头调度的作用，这是电影导演区别于舞台导演、区别于讲故事的人的最重要的"道具"。

回到《无间道》刘建明说"谁知道"这个例子。在这一关键的情节点、情绪点，导演如果不是通过镜头景别变化的手段，又该如何实现人物情绪的传达、节奏变化的制造呢？比较直接的办法，就是通过表演，让所有的情绪通过演员的表演呈现，如《无间行者》那样，但这样的调度方法与舞台调度无异。还有一种更为简单粗暴的方法，就是通过旁白，甚至直接使用字幕，向观众补充说明此时此刻的状况。这种方法使电影又变回了一种"可读的媒体"，类似于广播、小说。当下的电视媒体中，这种做法非常普遍，比如电视综艺节目《康熙来了》，就常使用动画字幕的形式来说明此时人物的状态（图0-2-3）。

图 0-2-3

结合电视媒体的媒介特性思考可知，《康熙来了》的做法是有它的媒介成因的。电视的画面较小，观看环境较复杂，电视节目的制作成本通常比电影要低，这就需要电视节目更有效率地把导演想要表达的信息传递给观众。相比于直接上字幕来"说"和"读"，依靠演员的表演、镜头的调度，恐怕就没那么简单，效果也没那么直接、鲜明。

当今的媒介环境已经是以手机、平板电脑为代表的移动多媒体终端一统天下了，视听媒体的发展经历了从电影到电视，再到今天各种移动多媒体终端普及的年代。如果以"画面"的大小界定这些不同阶段的视听媒体，会发现从"巨屏"（电影银幕、家庭影院）向"微屏"（手机、平板电脑）演变的趋势。更小的画面、更具备移动性的观看/阅读环境、更个人化的制作、更低的成本，要求视听语言更为简单、直接、有效。因此，更为平面化、二次元的影像风格，更为注重后期制作的碎片化的叙事方式，更为依赖声音、字幕等听觉的、阅读的媒介，已然成为一种流行的风格。我们在国内的"网生代"电影中，已经见到这种风格的普及。[①]

所以，《无间道》中利用景别切换来制造节奏变化、表达人物情绪的方法，我们不仅要从它的叙事功能上理解，还要从电影史的发展脉络上看到它的美学意义。在审视影视作品时，我们能否从媒介上辨明它的成因，从美学上辨别它的高下？在今天，动辄使用动画效果、特效手段，旁白盛行、字幕横飞的年代，还有多少导演会在影视制作中，认认真真地对待"场面调度"、认认真真地对待"镜头"呢？

三、形式、风格与文化：理解影片的三个层次

总体看来，《无间道》镜头设计精致、准确，注重通过镜头调度表现场景氛围，把情绪传达给观众；《无间行者》的天台场景，在镜头调度方面没有明显的刻意设计，以

① 李骏：《从视听本体看"网生代"电影风格及媒介成因》，《当代电影》2017年第4期，第198页。

交代人物言行为主，注重通过演员的表演本身传达人物的情绪状态。经过比较，可能多数人会觉得《无间道》优于《无间行者》。《无间道》不单纯依赖于演员的表演，还通过镜头调度的手段，将场景中的情绪、氛围准确传达给观众，人物的台词字斟句酌，人物形象冷静、深沉。《无间行者》则选择了一种更为直白的表达方式，人物的情绪、场景的氛围在表演中被直接看到、听到，人物形象缺乏内敛，表现出其近乎崩溃的心理状态。

但是，任何比较都必须从具体的维度上进行。从真实性出发，重新去比较这两个片段，《无间行者》反而显得更为贴近人物的真实状态。从着装、行动、台词到场景空间的选择，《无间行者》虽然不够精致、华丽，却体现了人物的真情实感、真实身份，让观众感受到人物的恐惧、脆弱等极端状态，符合现实逻辑。《无间道》人物着装考究、台词严谨、情绪克制，却脱离了人物身份的现实基础。所以，两个版本的比较，并不能简单定论孰优孰劣，只能说，两位导演在场面调度上选择了不同的风格。《无间道》是"技术主义"的、"类型电影"的，运用精致的、类型化的技巧、套路，准确地得到导演所希望呈现的情绪、氛围、节奏。《无间行者》是"写实主义"的，超越了套路，舍弃了各种调度技巧，返璞归真，回归到场景与表演的层面，尝试表现人物的真情实感。

理解影片有三个层次：形式、风格与文化。我们看待刘伟强、麦兆辉导演的《无间道》，可以进一步从这三个层次去全面把握。形式的层次就是具体的镜头、调度、故事，就电影而言，它是一种视听形式，是诉诸观众的那些直观的层面；风格的层次则涉及作品与作品的联系，看看同一作者还有什么作品，同一类型还有什么作品，这些作品有哪些表达的共性；文化的层次需要把作品放到文化语境中，联系特定时代和文化的背景，理解作品的意义。

四、类型化的视听语言：视听形式的类型化

理解影片有三个层次：形式、风格与文化。创作者在作品中对于视听形式的一再重复就形成了风格化、类型化的视听语言。类型问题不仅限于故事题材，也可以指视听形式的类型化。

案例 3：《无间道》电梯中枪片段与《雏菊》广场中枪片段比较

技术主义：形成套路的视听形式技巧

《无间道》：刘伟强、麦兆辉导演，2002 年

《雏菊》：刘伟强导演，2006 年

《无间道》电梯中枪场景，讲述陈永仁在电梯里用枪劫持刘建明，在电梯门打开的一刹那，一旁的大 B（林家栋饰演）开枪打死陈永仁。此处是导演使用各种视听手段以获得煽情、催泪效果的一个抒情段落。细细梳理，从一声枪响开始，导演至少使用了如下手段：

特殊的音效（枪响声）——利用夸张的音响来渲染一种主观心理效果，强调这一时刻的特殊性，制造一种强烈的节奏反差；

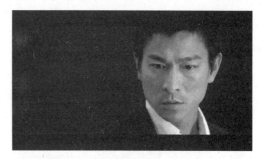

画面黑场（黑屏）——画面完全消失，黑屏，强调那一瞬间的特殊性，表达人物主观情绪感受，仿佛人的意识瞬间一片空白；

画面消色（图0-3-1）——色彩消失，由彩色的画面渐渐转为黑白，也有主观心理效果，有仪式感；

图0-3-1

画面定格——活动的影像忽然在某一个画面停滞，持续一段时间，使气氛更为凝重，也是一种加强仪式感的效果；

特写——此处使用特写有制造紧张感、压抑感的心理效果；

画面淡出——画面由亮转暗，以至完全消失，这个过程叫淡出；

重复（图0-3-2、图0-3-3）——再次用背面、正面两个镜头，呈现陈永仁中枪那一瞬间，强调这一动作；

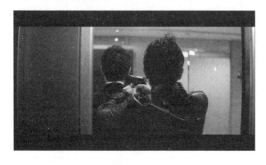

图0-3-2

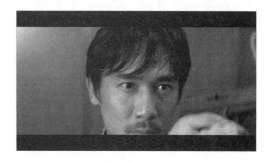

图0-3-3

音乐——音乐是一种常规的煽情技巧；

画面闪回——在现在时态的画面中，插入过去时态的画面，通常表现回忆，闪回的画面通常会在色彩上与现在时态的画面有所区别，一般会处理为黑白影像。

陈永仁是《无间道》的两个主要人物之一，在影片结尾他的中枪而亡，是一个关键的情节点、重大的情绪点，无论在情感上还是在节奏方面都举足轻重，导演尽可能地使用了各种手段带动观众的观影情绪，让观众进入这种情绪、感受到这种节奏。在刘伟强导演的作品中，这些用于煽情的技术性手段形成了屡试不爽的套路。比如，同样由刘伟强导演的影片《雏菊》中，当女主角惠瑛（全智贤饰演）在广场中枪而亡，导演也使用了类似的手段来实现煽情、催泪效果。除了与《无间道》中几乎一致的"特写、特殊的音效、画面定格、画面消色、淡出/淡入、音乐、重复"等手段之外，稍有区别的手段还有：

变焦（图0-3-4）——利用变焦形成急速推镜头效果，造成景别迅速缩小，有强烈的视觉冲击作用；

反常的视角（图0-3-5）——近乎垂直向上的大仰拍角度，这是一种迥异于正常视觉经验的视角，利用拍摄角度的反差制造视觉冲击和节奏改变，从而强调这一瞬间的状态；

图0-3-4

图0-3-5

逆光——利用逆光使这一瞬间的动作看起来更有仪式感、神圣感；

闪回——对闪回画面的色彩降低了饱和度，没有完全处理为黑白影像。

总体看来，《雏菊》的广场中枪段落与《无间道》使用了大同小异的视听语言手段进行煽情，体现了导演在不同作品中近乎一致的"技术主义"的视听风格。这种风格通过视听技术手段的设计，实现对节奏和情绪的准确控制。所以，导演的创作风格不仅是一个针对剧作、故事等内容层面的概念，在视听语言等形式层面也可以形成定型化的创作风格，也可以体现为一定的套路、规则，并且类型化。"类型"的概念，不仅适用于故事、题材，也可以指视听呈现方式。对大量类型化的视听呈现方法进行归纳，梳理其规则和体系，正是视听语言的重要研究任务。

在本教材的"导论"这部分，我们用所举的案例进行了三场不同层面的比较。同样是影片《无间道》，把它和《无间行者》比，这是一种横向的比较，我们看到了同样的故事由于出自不同的导演，可以呈现为不同的场面调度形式、不同的风格选择；把它和《火车大劫案》比，这是一种纵向的比较，我们看到了同样的镜头调度方法或风格，有着历史的继承与发展；把它和刘伟强导演的另一部影片《雏菊》比，这还是一种横向的比较，我们又看到了同样的导演在自身的作品中可能会保持一致的形式风格。这三场比较体现了视听语言的不同研究维度，在广泛比较的基础之上，我们才能对视听语言乃至电影艺术有更全面的认识。

在比较《无间道》与《无间行者》时，我们谈到了这是"技术主义"和"写实主义"的区别。《雏菊》更进一步揭示了刘伟强的这种"技术主义"的风格路线，也使我们更进一步明确了"技术主义"风格的内涵。"技术主义"是导演在现场调度或者后期制作时，尽可能运用精确的视听技术手段，完成影片的叙事、抒情等意义表达。"技术主义"常常与"类型片"相伴，这种类型片就像超市货架上的袋装薯片，只要是同一款，挑选这一袋或者那一袋，口味并没有区别，同样的配方，拆开之后必然是同样的味道。这种类型片是工业化的电影产品，只要还有市场需求，就可以按照这个套路大量生产、无限复制。对于"技术主义"，我们既不能藐视，又没必要崇拜并且奉为圭臬。一方面，"技术主义"的视听语言精致、准确、有效，可能初学者欠缺的正是

这种对技术手段与套路的掌握；另一方面，"技术主义"的视听语言又难免在美学上刻意、夸张、做作，其创作欠缺个性与诚意。

五、影像与故事的取舍：从"视听形式"的角度理解影片

回到影片《雏菊》，在广场中枪片段中还有一个值得思考的看点，这就是，女主角惠瑛中枪失血不已的时刻，男主角朴义（郑宇成饰演）把她抱起，冒着枪林弹雨狂奔，在配乐中奔跑了一段之后停在了某处，蹲下痛哭并摇晃、按压惠瑛，直至惠瑛死亡（图0-3-6），镜头渐渐拉远，在景别变大以后，我们看到朴义抱着惠瑛所蹲的位置，是广场中央的一座塑像下方（图0-3-7）。这里姑且不提男主角此时的动作是否夸张失实，朴义把惠瑛抱到广场中央的塑像前又是出于什么原因？正常人在这种危急情况下，更合理的行为恐怕是让伤者平躺并寻求救援，至少也应该找一个能够躲避子弹的更为安全的处所吧？看来，"技术主义"风格的导演难免罔顾真实。

图 0-3-6

图 0-3-7

但我们且慢展开对导演的一番批判挞伐，作为从事摄影出身的香港导演刘伟强，他此时考虑问题的切入点可能有所不同。当本场景最后，镜头逐渐拉远（图0-3-8），我们才渐渐明白导演如此调度的意图。不错，跑到路边、跑到树下，或者跑到这个广场别的位置，从现场的剧情出发去考虑，可能会更安全——但是导演考虑问题还有别的

图 0-3-8

层面。导演在拍摄现场环顾广场，从不同的位置、视角反复比较他的画面，此时，他考虑的是，一个更为完美的画面构图。只有人物在塑像前停下，镜头拉远之后，才能获得一个相对理想的画面构图，既交代环境，同时又强调主体。在这个构图中（图0-3-8），周边环境形成一道完美的弧线，拱绕着广场中央人物所在的点，主体得到了突出。

从现场的故事内容、人物情境看无法解释的问题，从画面形式思考却找到了答案。这种考虑问题的不同角度，既是思维方法的问题，也是理解视听语言、培养专业思维的问题。电影是用视听语言来叙事的，是主要用画面来表意的，是视觉第一的。对导

演而言，场面调度时难免需要作出抉择与取舍：是影像优先还是故事优先？是视听形式优先还是故事内容优先？既尊重故事本身的事实逻辑，又呈现完美的影像，固然最好，但是，某些时候，在影像和故事之间取舍，是导演不得不面对的问题。选择影像还是故事，各有其站得住脚的理由，但我们要强调的是，初学者比较容易习惯后者，所以更有必要适应前者。看电影时，也不仅要从故事出发、从内容出发，更要时刻有一种对于"画面""镜头"的敏感，从拍摄现场去想问题，从画框中的视觉形式去想问题。在这个意义上，学习"视听语言"、学习"构图"，首先要让自己成为一个"形式主义者"，用"形式主义者"的眼光去看电影，从视听形式的角度理解影片。不论画面拍的是什么人、说的是什么事，我们首先都要从对画面构成中的点、线、面、光影、色彩的分析开始。

🎬 思考与练习

1. 如何理解"电影就是在一定时间长度内控制节奏的艺术"？
2. 媒介环境的影响是如何体现在电影视听语言中的？
3. 理解影片有哪三个层次？如何从这三个层次去理解《无间道》？
4. 以《无间道》为例，谈谈"技术主义"视听风格的特点。
5. 如何理解"用'形式主义者'的眼光去看电影"？

视听元素分析：影像

第一章

画面的构图：形式分析与意义阐释

📹 本章聚焦

1. 构图的概念
2. 拉片分析
3. "显形的线条"与"隐形的线条"
4. "开放式构图"与"封闭式构图"
5. "静态构图"与"动态构图"

📹 学习目标

1. 掌握分析构图的常规思路。
2. 理解构图形式与影片意义表达的因果关系。
3. 理解构图的节奏作用、电影语言的音乐性。
4. 学会通过构图分析人物互动时的强弱关系及其变化。

　　电影是视听综合艺术，但首先是视觉艺术。与绘画、照相等视觉艺术一样，都是在一定的界限内对世界的某种呈现，这个界限就是"画框"，有着一定宽高比例的画幅。作为视觉艺术，电影与绘画、照相一样，让我们在画框内看到了这个世界的图像，但同时我们要意识到，这图像不等于现实世界本身。绘画自然不用说，照相和电影摄影看似是对现实世界的"复现"，但也只是再造了现实世界的一种视觉形式。比如，同样是拍摄自行车，从不同的视角，对画面加以不同的筛选，可能会拍摄出自行车不同的视觉形式（图 1-0-1，图 1-0-2）。

图 1-0-1（辛浩铭拍摄）

图 1-0-2（陈亚男拍摄）

所以，绘画是视觉创造，照相和电影摄影同样是视觉创造——是艺术家对视觉形式的创造。在前面我们谈到了这样的观点：用"形式主义者"的眼光去看电影。是的，学习视听语言，掌握视听思维，我们必须在面对画面的时候改变自己只去"看内容"的习惯，而要试着去感受画面的形式，习惯于在看内容的同时"看形式"。以看内容的眼光看自行车，那么你看到的永远只是自行车；以看形式的眼光去看，就有可能看到不同的点、线、面，不同的视角、造型、样式。理解画面构图，需要这种"形式主义者"的眼光，因为"构图"就是艺术家对画框内的视觉形式的结构与安排。构图需要处理画框内的元素的位置、形状、比例，构图需要对点、线、面、光影、色彩进行安排、搭配、组合。构图是创作者在面对画框之初首先面对的问题。

如何分析、思考、理解影视作品画面的构图？实际上，艺术创作不可能给出某种严密的定论。在此，为了便于学习、研究、操作，本教材暂且简要概括这样一些方面：

① 看画面中有哪些元素

这里我们为什么不说看画面中有"哪些内容""哪些东西""哪些人"，而是称为"元素"？就是因为从构图的角度看画面，"形式元素"是第一位的，不论你拍的是什么人、什么东西、什么地方，你的画面永远都是由点、线、面、光影、色彩这些形式元素构成的。看到了这些形式元素，才会发现构图的本质。

② 看各元素在画面中的位置

构图需要安排各个元素在画面中的什么位置，不同的位置可能产生不同的意义。此处的"位置"包括平面的位置和空间的位置。所谓"平面的位置"就是中心、边缘、角落、上、下、左、右等等，一般可以将画面划分成九个方格、九块区域；所谓"空间的位置"就是从前到后的纵深空间中各元素的位置，通常根据前后不同，区分为"前景""中景""后景"（分成三个层面）或者"前景""背景"（分成两个层面），也可以区分为更多层面。通常，位置处在中心的、前景的元素，是重要的、被强调的主体。

③ 看各元素在画面中构成了怎样的线条、形状

根据位置的不同，各元素会排列、结构成有着特殊意味的线条、形状，比如"十字架""对角线""三角形"……分析画面时可以在草图上画出这些连线，发现形式隐

含的规律、意义。当然，要找出这些线条并不容易。有时候，这些线条近似于素描绘画时最初用于打轮廓的几笔，是可以一眼看见的被摄事物的轮廓线条，是"显形的线条"；有时候，这些线条需要我们更敏感地发现，它们可能是人物的连线、动作的轨迹、视线、手势、力量的趋势等"隐形的线条"。

④ 看各元素之间有怎样的大小、长短比例关系

构图的大小、长短比例的不同往往形成了主次之别，可以用于强调处在"主体"的一方、用来区别"强势"与"弱势"的双方。需要强调的是，这种"大小""长短"并不取决于被摄事物天然的体积、高度，因为位置、透视等可以改造被摄事物的视觉形式，在画面中，本来瘦小的可能被"放大"，本来高大的可能被"缩小"，大小、主次取决于场面调度的需要。

⑤ 看各元素与画框的关系

元素与画框会形成复杂而深刻的联系。比如，看元素与画框的关系是"松"还是"紧"，"空"还是"满"，"疏"还是"密"，可以用于表现不同的情绪、氛围、处境、意义。由于画框的存在，画面空间被区分为"画内空间""画外空间"，所以可以进一步分析各元素与画框的关系有没有产生对画外空间的指向，构图是"封闭的"（指向画内）还是"开放的"（指向画外）。还可以看看哪些元素在画框内，哪些元素完整地在画框内，哪些元素部分地在画框内，哪些元素本来在画框内却离开了画框（出画），哪些元素又由画框外进入了画框内（入画）。"出画""入画"也是导演场面调度的重要环节。

⑥ 看各元素在画框内是水平、垂直还是倾斜，是对称、平衡还是失衡

水平、垂直、对称、平衡通常用于表现平稳、庄严的氛围，而倾斜、失衡属于反常的构图，一般用于表现不安、动荡的氛围。各元素在画面中的位置不同会造成一种重力感，如果画面某一侧元素分布较满，而另一侧元素分布较空，就会造成向单方向倾倒的失重感。这种"重心"随着画面运动的改变，不断调整，就会形成节奏变化。

"构图"是对画框内的视觉形式的结构与安排，构图分析是一种形式分析。但是这不等于说我们在分析构图问题时可以脱离内容去讨论形式。优秀的作品，它的构图形式是为内容的表达而服务的，形式是有意义的，形式与内容是互为因果的。我们在解读作品的视听语言时，要习惯于这样的思维逻辑——因为要表达什么内容，所以选择了什么构图形式，因为有什么构图形式，所以表达了什么内容；因为要表达什么意义，所以选择了什么样的场面调度，因为场面调度是什么样的，所以表达了什么意义。

第一节　构图的叙事功能：形式与意义的因果关系

分析构图首先要看影像的视觉形式。这些形式与影像的叙事意义互为因果关系。特别是在叙事电影中，场面调度中对影像构图的设计，或者有刻画人物形象、交代人物关系的作用，或者有表现场景氛围、表现特定情感状态的作用，或者有控制节奏的作用……总之，这些作用共同实现了影像构图的叙事功能。

案例1：《投名状》庞青云进宫场景

拉片分析：从构图形式到意义阐释

《投名状》：陈可辛导演，2007 年

4.《投名状》
庞青云进宫场
景片段

影片《投名状》中庞青云（李连杰饰演）进宫场景，表现庞青云诚惶诚恐地来到皇宫拜见太后。在此我们以本片段的连续七个镜头为例，进行拉片分析，看看镜头的视觉形式是如何与它所表达的意义之间构成因果联系的。

镜头 1（图 1-1-1）：这是一个单纯交代皇宫空间的镜头，画面的视觉形式十分严谨。构图方面的特点很明显：横平，竖直，沿中轴线左右对称布局。这样的构图显得颇为庄严，并且象征了高度集权的体制。虽然皇宫的建筑格局本就是沿中轴线左右对称，但是在此拍摄出的画面不见得一定是左右对称布局。镜头如果偏一点、斜一点，画面可能就不是这样。我们最终看到的画面中清晰

图 1-1-1

的中轴线布局，是导演、摄影师刻意为之的一种设计。这样做，画面的视觉形式与被摄对象的建筑格局，以及这种建筑格局所表征的权力体制，形成一层一层由表及里的关系。这样的构图形式作为本场景第一个镜头，既营造了庞青云进宫的氛围，也指向了该片的思想内涵。

镜头 2（图 1-1-2）：这个镜头依然以交代空间为主，同时可以看到人物，在展现空间时人物已经开始出场，因而形成了人与空间的比较。画面构图方面，除了延续前一个镜头横平、竖直、沿中轴线左右对称布局以外，有了人与空间的大小对比。这是一个远景，人物在高大的宫墙、宫门下显得渺小、微不足道。这种人与空间的体量对比，象征庞青云作为权力体制底层的官僚，在皇权面

图 1-1-2

前的卑微处境。此外，高大的宫门一层套着一层，而庞青云就置身于层层宫门之内，从线条的形式看，形成了人物被层层环绕、包围的格局，象征了人物深陷于权力体制的约束之中。横平、竖直、对称的布局，人与空间的体量对比，层层包围的线条，这个镜头的构图以强烈的形式感，不仅表现了庞青云初次来到皇宫的心理状态，也象征了庞青云与权力体制的关系。当然，不论电影有着多么深邃的意义阐释空间，我们不能离开本体、不能离开镜头的视听形式本身过度解读。镜头 2 就是一个形式与内容紧密结合、互为因果的典范。

镜头 3（图 1-1-3）：到了第三个镜头，画面的构图特点有了一些明显的改变。先看与前面镜头相似的方面：还是一个远景，人物渺小，空间巨大，人与空间依旧形成鲜明的对比，寓意权力关系的对比；还是将人物放在周边建筑的包围之中，形成约束感。明显不同之处在于，镜头 3 没有采用前两个镜头的横平、竖直、对称的构图形式，而是以倾斜的对角线格局构图。这是为什么？同样

图 1-1-3

是在皇宫里，难道镜头 3 就不需要"庄严"的氛围吗？这恐怕要从"节奏"去寻找答案。在"导论"中我们提到过："看电影看的就是节奏，拍电影拍的也是节奏"。镜头的组合构成了一种视觉节奏的变化，视觉节奏和听觉节奏一样，有它的"音符""节拍""韵律"。正如一段音乐不可能总是重复一种音符，一组镜头也不可能一味重复一种构图形式。如果连续三个镜头都采用横平竖直、左右对称的"十字架"构图，视觉节奏就难免显得呆板、没有变化。所以，镜头 3 的"对角线"构图恰恰是在视觉节奏上变化了的那个"音符"。还有一个叙事方面的直接原因。在镜头 3 时，台词说到"从宫门外走到这儿需要多久啊？"，意在强调这条路漫长、走这条路耗时久、皇宫的空间庞大，那么，导演从视觉上如何使用简单的画面形式，来直观地表达清楚这个意思？此时，一个平面几何的道理将有助于我们的理解，那就是在一个矩形的平面内，距离最长的一条直线是对角线。所以镜头 3 中的画面强调了这条"对角线"，也就是庞青云正在行走的这条漫长的进宫路，使观众一目了然。

镜头 4（图 1-1-4）：对镜头 4 的分析不能孤立地看它本身，要把它放在场景中与前后镜头联系起来思考其意义。前三个镜头，虽然人物已经出场，但还是以交代空间环境为主，通过皇宫的巨大空间体量暗示庞青云的心理状态。到了镜头 4、镜头 5、镜头 6，则由交代空间转为交代庞青云，对这个人物，按照由远及近的顺序，渐渐展示其形象。这种先交代空间环境再交代人物的叙事顺序，是一种常规模式。镜头 4 依旧是一个远景镜头，要注意导演对前、中、后三个画面层次的安排以及明暗的对比。庞青云处在中景，逆光，后景是高大的宫墙殿宇，前景是森然错落的柱子，构图依然有压抑感、约束感，同时，庞青云走向更阴暗的前景，因此，这一场面调度也有暗示人物处境及命运的意义。

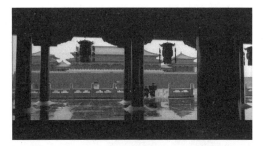

图 1-1-4

镜头 5（图 1-1-5）：镜头 5 是背面、中景，从剪辑结构看，它首先是镜头 4、镜头 6 之间的一个过渡性镜头，避免过大的节奏反差。镜头 4（远景）、镜头 5（背面）都没有展现庞青云的面容，所以也有设置悬念的作用。镜头 5 中，庞青云在一扇宫门前，即将步入门框、跨越门槛，在此，门框是关键的空间信息。人物在场景空间中的具体

图 1-1-5

位置，也是导演现场设计、安排的结果，属于导演场面调度的范畴。问题是，皇宫那么大，为什么一定要安排庞青云处在一个即将步入门框、跨越门槛的位置？联系庞青云此时初次进宫、即将陷入权力体制中的人生处境思考，就会理解导演这样设计的用意，这是某种人生的临界点。庞青云经过的这扇门、这道门槛，对他而言象征了某种人生阶段的界限，隔开了两段人生，跨过去，就跨越了这道界限，进入了新的阶段。以此类推，假设我们要拍摄某大学生毕业之后初入职场、报到上班的第一天，为了表现其人生的临界状态，他步入的公司大门，或者某个电梯门，也可以作为这样一道"界限"。所以，镜头 5 中，导演把人物设置在即将步入门框、跨越门槛的位置，要的是这一画面空间的象征意义。

镜头 6：延续镜头 4（远景）、镜头 5（背面、中景）对人物的交代，到了镜头 6，可以看到庞青云的正面近景（图 1-1-6），用三个镜头完成了这个场景中人物的出场亮相。我们果然看到了庞青云心事重重、诚惶诚恐的面部表情。但这个镜头里更值得注意的人物调度并不是庞青云，而是他身边年迈的老臣陈公（魏宗万饰演）的出画。电影镜头是不断变化的动态的过程，场面调度也有一个时间过程，在一个镜头的时间长度内，人物或镜头的调度变化尤其值得注意。镜头 6 的开始是两人镜头（图 1-1-7），但是在陈公说完"可惜啊走不动啦"之后，人物出画，留下庞青云一人在画框中，变为单人镜头（图 1-1-6）。此处，陈公的出画耐人寻味，这一人物出画的调度与台词的意思呼应。作为一个在官场浮沉一生的老臣陈公，向初次进宫的庞青云吐露的这句"走不动啦"，其言下之意是："我老了，不陪你玩了，我退休了……"所以陈公出画并且留庞青云一人在画内的调度，此时的画框就象征了权力体制，在陈公即将离开它的同时，庞青云刚刚踏入。陈公出画之后，我们注意看依然留在画内的庞青云，画框紧紧包围着人物头部，构图偏紧，头顶没有空出一点空间，形成强烈的压抑感。如果画框象征了体制，此时的庞青云真的被"体制"牢牢约束起来。镜头 6 作为理解人物与画框关系的范例，提醒我们在分析场面调度、画面构图时，不能忽略"画框"的存在，不能忘记"画框"的意义。

图 1-1-6

图 1-1-7

　　镜头 7（图 1-1-8）：镜头 7 是这七个镜头组成的镜头段落的最后一个镜头，它看似与镜头 1 一模一样，但是，视听语言不仅要看视觉形式，还要看意义表达，即使是一模一样的镜头，由于用在了不同的位置，也可能有不同含义、作用。镜头 1 拍摄皇宫空间，仅仅是交代空间，作为庞青云进宫场景的开始；镜头 7 拍摄皇宫空间，联系镜头 6 的结束点是庞青云的表情的画面（图 1-1-6）理解，就构成了一个"看与被看"的组

图 1-1-8

合，说明镜头 7 拍摄的皇宫空间是镜头 6 中庞青云所看到的，是其"主观视角"。所谓主观视角，就是镜头拍到的画面等于场景中人物的视角。整体看来，到镜头 7 为止，这七个镜头构成了一个结构严谨的段落，从交代空间到交代人物，最后又回到空间。既各自独立表意，又前后连贯、结构工整。同时，镜头 7 与之后的镜头组合，又构成一个新的段落单元，它以画外音呈现了太后的声音"小李子"，所以，也算是交代了太后出场之前的场景空间，随后一个镜头将是太后的出场。所以，镜头 7 是一个具有承上启下作用的镜头。

　　以上我们用"拉片分析"的方法，分析了包括连续七个镜头的一个段落。"导论"对《无间道》天台段落的分析，是截取其中某个镜头分析其意义、作用。严格的"拉片分析"，应该像现在这样对连续一组镜头逐个分析，每个镜头都不落下。这种分析方法，基于这样的观念：一部认真严谨制作完成的作品，每个镜头都凝聚了创作者的某种用意，每个镜头都不是随意的、可有可无的，每个镜头都有其意义或作用。可能有的意义深刻，涉及象征层面，有的意义简单，交代某个信息，或者承担某种叙事功能。拉片分析是学习视听语言的基本方法，这种以镜头为单位的分析，既深入分析每个镜头的意义，又把对这种意义的阐释置于整体结构中，把视听语言视为一种表意单元（镜头）的组合，一种连贯的表意系统。拉片分析有助于我们培养分镜头意识，训练分镜头思维。本案例对《投名状》庞青云进宫场景的连续七个镜头的拉片分析，让我们看到每个镜头的构图都体现了导演精心的设计，这些构图以特征鲜明的视觉形式，表达了特定的意义。我们在对每个镜头的构图等视觉形式进行分析时，需要同时理解其意义和功能。

第二节　构图的叙事功能：场面调度与节奏改变

　　对节奏的控制是一种包罗万象的艺术，牵涉到视听元素、场面调度的方方面面。构图可以引起节奏的改变。线条、位置、比例等变化，都会导致视觉形式的节奏改变。这些由场面调度带来的构图设计，与叙事内容配合，与剧情发展配合，可以让

观众进一步理解剧情的改变。好的场面调度不仅能够通过构图展示人物之间强弱态势的关系，而且随着构图的改变，能够让人看到这种态势的变化。电影是动态演进的时间过程，叙事贵在变化。我们运用场面调度展示静态的强弱对比并不难，难在运用构图和场面调度的其他手段，表现强弱对比的演变以及节奏改变。

案例2：《雁南飞》桥边男女对话场景

构图与节奏的动态演变：场面调度与形式设计

《雁南飞》（苏联）：米哈伊尔·卡拉托佐夫导演，1957年

5.《雁南飞》桥边男女对话场景片段

曾经获得过戛纳电影节金棕榈奖的苏联老电影《雁南飞》，堪称当时苏联电影美学风格的典范。整部影片特别适合作为了解苏联蒙太奇美学的范本，也适合用于学习构图及场面调度。几乎每个场景都值得仔细拉片、研读。这里我们选择薇罗尼卡与马尔克在桥边对话的场景，重点学习这一场景的场面调度与画面构图。当薇罗尼卡独自凭栏时，马尔克从后景走向前景的薇罗尼卡并与之搭讪，薇罗尼卡一再想要摆脱马尔克的纠缠，马尔克却紧追不舍……导演通过场面调度与画面构图的改变，表现这段两人场景中人物关系的丰富变化。在此，我们对镜头内部的调度变化形成的不同位置，分别截图分析。

图1（图1-2-1）：本场景开始，前景的薇罗尼卡倚在护栏边，后景的马尔克走下台阶并向前景的薇罗尼卡逼近。在这个画面中，薇罗尼卡所处位置比较突出，占据画面比例比较大，是画面主体。马尔克不是主体，他的动作与前景的薇罗尼卡形成动静对比。

图2（图1-2-2）：马尔克走到了前景，与薇罗尼卡处在画面的同一层面。薇罗尼卡转身，与马尔克视线相对，马尔克与薇罗尼卡分别居于前景画面左右。两个人无论是位置还是比例，没有谁明显占优，此时处在一个相对"均势"的位置。当然，由于马尔克的身高高于薇罗尼卡，形成一定的视线俯仰，马尔克略占上风。

图1-2-1

图1-2-2

图3（图1-2-3）：薇罗尼卡顺着楼梯向下，向画面左下角移动，此时马尔克居于画面中央，薇罗尼卡处在画面左下，虽然两个人大小比例差不多，但是两人的位置差异

已经表现出马尔克的主体地位和"强势"状态。这种"强势""弱势"并不是两人较量之后分出力量强弱，而是一种人与人互动时内在的、心理的"态势"。为了强化马尔克对薇罗尼卡的强弱对比，画面中构造了一些重要的线条（图1-2-4）：一道是护栏的线条，一道是两个人胳膊的连接线，一道是两个人的视线。三道线条或者一目了然，是"显形"的，或者不能直接发现，但又确实存在，是"隐形"的。它们有着一致的、自右上向左下的方向，是三道平行线。这三道平行线的存在，为画面形成了一种朝向左下的"动势"，增强了马尔克对薇罗尼卡的心理的压迫感。

图 1-2-3

图 1-2-4

图4（图1-2-5）：马尔克聊着聊着，又一跃坐上了护栏。对于这一动作的理解，如果结合其构图形式而不仅是从表演本身去理解，就会更加接近本质。演员在现场的举手投足、动作设计可能首先是为了表现人物情绪、场景氛围，但与此同时，也会造成构图形式的变化，而构图形式的变化将促成视觉节奏变化，这种变化配合了场景中的人物关系、人物状态的改变，并且将后者视觉化。马尔克坐上了护栏，当然不是因为演员在表演时疲惫不堪，需要坐着说完台词，也不仅

图 1-2-5

是因为演员这一坐会显得人物谈话的态度更加轻佻，更是导演需要马尔克坐上护栏，形成构图比例的明显变化，从而促成视觉节奏变化。在这个画面中我们看到，坐在护栏上的马尔克，身体占据了几乎一半画面，在构图比例上与薇罗尼卡相比明显失衡，因而显得愈发强势。这种人物强弱关系的改变，不是通过人物互动、言行等表演层面的手段实现，而是通过构图比例这种视觉形式的手段实现，因而更接近作为视觉媒体的电影的本质。

图5（图1-2-6）：马尔克由坐在护栏上，转为身体向后仰，侧倚在护栏上。延续前面的思路可知，演员在镜头前的动作改变形成了一个明显的动态演变的过程，动作的变化导致构图的变化、节奏的改变。马尔克由坐在护栏上改为向后仰的姿态，一方面，

显得他的态度更为轻佻，另一方面，从构图形式上看，他的身体所占据的画面比例也实实在在地发生进一步改变，像吹气球一样放大。本来马尔克的半身占据几乎一半画面，"放大"之后，他的肩膀和头部就几乎占据了一半画面。当然，这种"放大"是近大远小的透视效果造成的错觉。当马尔克在构图比例上看来逐步"放大"，薇罗尼卡却基本没有变化，二者的比例就更为失衡，强弱对比就更为明显。可以预想，此处的两人互动已经快要到了某种情绪、节奏的兴奋点。

图6（图1-2-7）：果然，接下来，人物动作幅度更大了。薇罗尼卡绕过了护栏，试图甩开马尔克的纠缠，马尔克紧接着翻过了护栏，企图阻挡薇罗尼卡的去路。这里，薇罗尼卡终于从这段两人关系的被动位置回到了主动，她处在画面构图的中央，她是画面的中心、主体。而马尔克不仅在行动上是被动的，在两人关系中也是被动的，他未能赢得薇罗尼卡的芳心，却还是不死心。所以从构图上看，他的位置也是退居其次的，处在画面偏右侧。这里值得注意的还有画面空间的后景，马尔克的身后留出了一片空白区域，这一空白区域留在画内，形成开放式构图，可以把观众视线延伸至画外，给人对画外空间的想象。这一空白区域的存在使我们感到，薇罗尼卡虽然被马尔克阻挡了去路，但是这种阻挡是徒劳的，薇罗尼卡终究能逃出去——因为开放的画面空间给人以心理暗示。反之，如果此时采用封闭式构图，画框内完全不留这片空白区域，就会给人一种薇罗尼卡逃无可逃的错觉。所以，图6至少通过人物站位、开放式构图等调度手段，表现了薇罗尼卡在两人关系中的主体地位。

 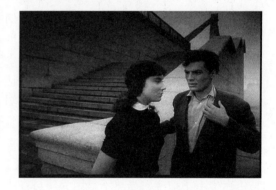

图1-2-6 图1-2-7

图7（图1-2-8）、图8（图1-2-9）：图7、图8是有别于前面六个画面的一个新的镜头。薇罗尼卡脱身而出，马尔克紧追不舍。由镜头的剪辑，我们会发现此处导演通过演员动作（开始奔跑）、镜头运动、音乐等手段，制造了明显的节奏变化。但是还有一个重要的视觉元素我们不能忽略，那就是构图。看构图要注意寻找画面元素有没有形成什么明显的线条，这些线条有些是"显形"的，有些是"隐形"的。图7马尔克与薇罗尼卡的连接线，同时也是两人动作的去向，就是这种"隐形"的线条，这线条是自左下向右上的对角线，但是到了图8的位置，线条的方向逆转为自左上向右下。这种线条的改变所造成的构图的变化，也促成了视觉节奏的变化。并且，图7、图8还有更为明显的"显形"的线条，就是护栏、砖缝、桥梁这些建筑的线条，这种线条到

了图 8 也变为左上向右下，与本场景前面所有画面（图 1 到图 7）相比发生了明显逆转，表现了此处构图的节奏改变。

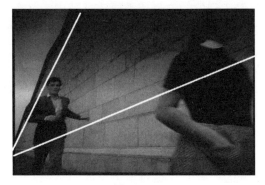

图 1-2-8

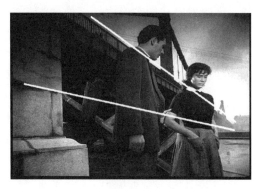

图 1-2-9

图 9（图 1-2-10）：图 9 已经到了这个场景的第三个镜头，也是最后一个镜头，并且也到了节奏的最高潮。除了使用剪辑、音乐等手段制造节奏变化以外，还使用了顶拍（大角度俯拍）、远景，与之前的拍摄角度、景别构成强烈反差，形成视觉冲击，制造节奏变化。通过这种节奏变化，表现马尔克此时心情一落千丈的失落感。从构图来看，在这个顶拍的画面中，马尔克成为伫立在画面中央的一个点。一方面，他的位置表明他是

图 1-2-10

画面的主体，说明此画面重在塑造马尔克的状态；另一方面，广场上除了马尔克和渐渐远离他的薇罗尼卡以外没有别人，渺小、孤立的人物与空旷的画面空间对比，烘托了此时马尔克失落、孤独的心境。

以上通过分镜头截图，拉片分析了《雁南飞》薇罗尼卡与马尔克桥边对话场景。通过分析这个由三个镜头组成的片段，我们可以加深对于"场面调度"概念的理解。我们知道，场面调度指导演在拍摄现场的指挥、安排，主要包括对人和机器的指挥，重点是演员表演（站位、走位）和摄影机的机位。从这个概念来看，本案例中的人物和镜头调度，配合堪称完美。设计严谨的场面调度，其中的人物和镜头就像是在画面空间这一"宇宙"中运转的"星球"，"自转""公转"自成规律，配合默契。而导演，就是缔造这个"宇宙"的"上帝"，对于这个画面空间，他设计一切、主宰一切。在"导论"里我们谈到了导演就像是一个"视听设计师"，那么，《雁南飞》的场面调度就是导演精心设计的作品，影片的意思表达并没有直接强加给观众，而是通过精心设计的调度与构图形式传达。

作为苏联电影美学的典范，《雁南飞》这个案例表明，我们对于"蒙太奇美学"的理解，恐怕不能局限于"剪辑""镜头的组合"。画面造型具有强烈的形式感，并且通过形式设计以及形式的变化、组合赋予作品以意义，应当也是这种美学风格的深层

内涵。《雁南飞》的画面充满了精致的形式设计，比如画面中的护栏，其轮廓线条在画面中形成的倾斜的角度与方向，成为重要的构图元素，引起视觉节奏变化。如何在分析画面时看懂其构图形式？就像"导论"中我们谈到的，这恐怕需要让自己成为一个"形式主义者"，用"形式主义者"的眼光看画面。超越画面表达的内容层面，看到线条、形状这些形式层面的视觉元素。用"形式主义者"的眼光看画面，构图是点、线、面的叙事。线条包括建筑物、身体的轮廓线这些"显形的线条"，也包括人物的连线、视线、手势、力量的趋势等"隐形的线条"。为了强化这些"线条"在构图中的作用，《雁南飞》中的服装、背景等，都要为此专门取舍、设计，不能出现不必要的、干扰性的线条，画面中的视觉元素必须有利于构成整个画面的完美形式。

本案例的场面调度既是对人物表演的调度，也是对画面构图的设计，构图成为调度的一个环节。人物在画面中的位置、所占比例的差异，既是对演员调度的结果，也会形成画面构图的变化，表现了人物互动时的主次、强弱态势的演变，进而表达了不同的人物关系，制造了相应的节奏变化。电影的构图与绘画作品、图片摄影作品的构图有所不同，对后者的构图分析是一种"静态构图"分析，而电影构图是一种"动态构图"，每一帧电影画面的构图都是一个既独立、又前后连贯的动态演变的过程。所以我们分析电影画面构图时，不仅要通过某个片刻的构图看出此时的人物关系、强弱对比，还要意识到表演、构图的变化是一系列动态的过程，要通过这种动态变化来分析影片情绪、节奏的改变。本案例中，构图正是通过线条、大小、位置等改变，制造了节奏的变化。从节奏的意义上看本案例，我们会进一步理解电影语言的某种"音乐性"。如果说音乐是一种直观的节奏变化，那么电影则是在通过视听元素的手段制造一种音乐一般的节奏感。在电影语言中，控制节奏变化的手段包罗万象，构图、线条等视觉形式的变化正是其中一环，会带来如同平仄变化一般的韵律、节奏。

案例 3：《公民凯恩》小木屋对话场景

"透视三角形"构图：更复杂的多人关系调度及变化

《公民凯恩》（美）：奥逊·威尔斯导演，1941 年

6.《公民凯恩》小木屋对话场景片段

在上一个案例中我们通过影片《雁南飞》的一个场景的调度，了解了电影画面构图的叙事功能，在电影场面调度中，画面构图可以被用来完成叙事、表现人物关系、制造节奏变化。《雁南飞》代表了苏联电影艺术的成就，体现了当时的苏联电影美学，下面我们再看看美国电影艺术，通过《公民凯恩》进一步理解电影的画面构图、场面调度如何为电影叙事服务。这里选择了该片中著名的小木屋对话场景，讲述的是凯恩的母亲在小木屋中不顾父亲的反对，在文件上毅然签字，将凯恩交由撒切尔先生领养。这是一个纵深方向调度的运动长镜头，人物走位、镜头运动、画面构图……变化极其复杂，配合严密，令人惊叹，如前所言，镜头空间简直就像是一个微缩的"宇宙"，各"星球"的运转自成规律。尤其难得的是，小木屋对话场景使用的是一气呵成的运动长镜头调度，增加了现场调度与各部门配合的难度。在此，我们对这个长镜头选取关键

位置进行截图分析。

　　图1（图1-3-1）：镜头刚一开始，小凯恩在后景、窗外的雪地里玩耍，母亲在前景、屋内窗边探头看着凯恩。对于一个多人场景，镜头先交代谁、再交代谁，这种顺序也属于导演调度时必要的设计。因此，本场景中最核心的一组人物关系——母子关系，在镜头开始就首先得到了强调。由于远近不同，母亲占据了几乎三分之一画面，在她的视线凝视中，远处的凯恩只是一个小点。这样的大小比例反差，强调了母亲对孩子的决定性影响，同时，也暗示了这个家庭的"母权"倾向。

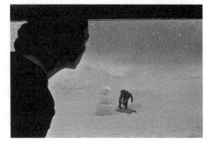

图 1-3-1

　　图2（图1-3-2）：随着镜头向后拉，画框内渐渐进入了新的信息。先是撒切尔先生，再是凯恩的父亲，相继入画。在构图方面，形成前、中、后三个层次。前景是凯恩的母亲，她处在画面中心、最前面，视觉上所占比例最大，因而最强势，是她决定了凯恩的成长走向。中景是凯恩的父亲和撒切尔先生，两个男人看上去左右"簇拥"着凯恩的母亲，各自所占画面比例小于处在中心的女人。后景是窗外的小凯恩，随着镜头运动，小凯恩看似成为一个"小不点"，但这个"小不点"一定要有，他是这场四人关系场景中的重要一极。如果我们以四个人物为端点连线，可以看到一个立体的"透视三角形"结构的构图（图1-3-3）。四个端点、六条边，构成六组既有交叉、又有不同的人物关系：夫妻关系、凯恩的新旧监护人关系、两个男人的对立关系、父子关系……但是处在"透视三角形"中央的这条线，显然是这些人物关系中最核心的关系：母子关系。

　　图3（图1-3-4）：由于人物走位、同时镜头向后拉，凯恩的母亲、两个男人、小凯恩之间的大小比例的对比是动态变化的，凯恩的母亲迎着镜头，视觉上显得越来越大（图1-3-4），形成内在的节奏变化。需要强调的是，前后纵深方向的人物行动调度，会有助于沿纵深方向走位的人物在画面构图中形成明显的透视比例变化，也有助于前后景人物随着纵深方向的距离变化而形成明显的透视比例反差。此处的场面调度，正是利用了这一规律，来塑造一个在人物互动中显得越来越强势的母亲。

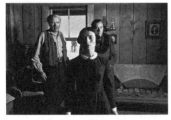 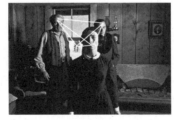

图 1-3-2　　　　　　　　图 1-3-3　　　　　　　　图 1-3-4

　　图4（图1-3-5）：凯恩的母亲坐下之后，撒切尔先生紧随其后坐在她身旁，凯恩的父亲则站在画面左侧的门框边。从空间格局以及人物位置来看，这道门框作为一种界限，暗示了凯恩父母之间的"隔阂"，他们是分别位于两个房间、"两种空间"的人。

此时画面空间从纵深方向看可以分为前、中、后三个层次，前景的凯恩母亲与撒切尔先生占比例最大，是画面主体；中景的凯恩父亲相比显得小了很多，表明他对凯恩的命运不起决定作用；后景的窗外的小凯恩虽然"渺小"，但也不可或缺，此时他是父母分歧的焦点。从平面来看这个画面，凯恩的母亲与撒切尔先生位于画面右半区，凯恩的父亲则位于画面左半区，夫妻之间俨然壁垒分明。此外，如果把凯恩父亲、撒切尔先生、凯恩母亲的视线延长，会发现他们的目光都聚焦于桌面上即将签署的文件上（图1-3-6），这也有助于形成画面的视觉重心，暗示了叙事重点。

图5（图1-3-7）：当凯恩的母亲不顾凯恩父亲的意见，毅然要在文件上签名，父亲忽然上前两步。此刻，其视觉比例变大，并且与母亲的视线相对，形成自左上向右下的对角线，构成片刻的压迫性态势。这样的调度、构图变化，表明父亲在为挽回局面作最后努力，至少在这一刻他是主动的、强势的。与《雁南飞》的做法类似，《公民凯恩》通过调度与构图表现场景中的人物关系时，不是一味地强调一方强势、另一方弱势，而是通过调度与构图的变化，表现强弱态势的微妙演变，其构图也是一个动态的过程。人物在场景中的互动过程是动态变化的，那么场面调度对人物关系的设计与呈现也应该是动态变化的。

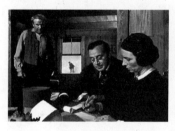 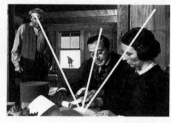 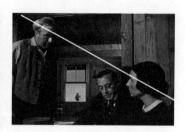

图1-3-5　　　　　　　　　图1-3-6　　　　　　　　　图1-3-7

图6（图1-3-8）：凯恩的母亲最终还是在文件上落笔签字。签字的那一刻，镜头向右移，把凯恩的父亲排除出画。一个无法出现在画框中的父亲，相比于画框中的母亲，在家中显然已经没有什么地位。这再次说明，场面调度不仅要表现出人物互动时的强与弱，还要表现出强弱之间的动态变化。与本章案例1的镜头6中对人物"出画"的处理类似，此处凯恩的父亲被排除出画框，也被赋予象征含义：一方面意味着他说话无足轻重，没有地位，所以被排除出画，另一方面也可以理解为，父亲从母亲落笔签字的那一刻起，就在小凯恩的世界中被"抹去"了。

图7（图1-3-9）、图8（图1-3-10）：本案例的调度复杂多变又一气呵成，在一个长镜头的时间里，连续地完成了一系列的人物走位、构图变化。母亲签字完成后，凯恩的父亲返回到画面后景的窗边，关掉窗户（图1-3-9），紧接着，凯恩的母亲迈步走向窗口，重新打开窗户（图1-3-10）。此处一关、一开的设计，一方面寓意父子之间的关系从此被"切割"，另一方面也让我们通过人物行动细节看到，在小凯恩的家庭中，父母之间永远针锋相对。当然，此处人物行动对人物冲突的展现，不仅体现在开关窗户这一针锋相对的行动细节本身上，两个人物为了去后景关（开）窗户而在镜头纵深方向来来回回走位，也对这种冲突予以强调。

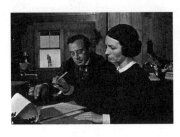

图 1-3-8　　　　　　　　　图 1-3-9　　　　　　　　　图 1-3-10

　　与《雁南飞》桥边男女对话场景相比，《公民凯恩》小木屋对话场景使用了一个镜头到底的长镜头调度方法。这个纵深方向调度的运动长镜头，利用近大远小的透视原理，形成前后景人物构图视觉比例的差异。随着镜头向前景移动以及人物走位，画框内不断有新的元素（人物）进入，不断产生新的视觉形式、新的意义表达。在处理多人关系的调度时，人物之间的连线形成了特殊的构图形式，被用以表现人物关系，完成本场景叙事。

　　通过对本案例的分析，我们可以进一步理解场面调度的概念，以及场面调度与构图的关系。场面调度是对人物行动、镜头运动的设计、安排，而人物站位、走位及其与镜头的配合，会形成画面视觉形式、构图的变化。所以，场面调度也是对画面构图的设计。场面调度通过对构图形式的设计、变化，表现人物关系、人物互动时的内在态势，完成影片的叙事并控制节奏。电影构图是一个动态变化的过程，我们在孤立地"静观"每个瞬间的构图的同时，也要前后联系，感受其节奏变化。

第三节　构图的隐喻功能：形式技巧及文化象征

　　和其他诸多视听元素一样，构图形式也可以被赋予隐喻意义。这种隐喻意义要结合特定的文化语境加以考察。把作品放在特定的文化背景中去思考，构图就可能具有比叙事意义更深一层的象征层面的意义，即隐喻意义。

案例 4：《断背山》恩尼斯殴打流氓场景

男性身份认同与个体自由困境：构图对"男性英雄"形象的建构

《断背山》（美）：李安导演，2005 年

　　影片《断背山》中恩尼斯殴打流氓场景，讲述了恩尼斯与妻儿在草地上时，与两个满口脏话的流氓发生了冲突，恩尼斯把两个流氓打倒，一旁的妻儿满脸惊慌。这一场景被导演李安用来呈现恩尼斯的家庭生活，塑造恩尼斯的形象，暗示他的命运。所有这些内在的意思都是看似不动声色地通过场面调度、画面构图完成的。在此，我们对其中的一组镜头进行拉片分析。

镜头 1（图 1-4-1）：此时恩尼斯已经把流氓打倒，挥拳呵斥地上的流氓。画面形成了一个明显的三角形（金字塔形）构图。恩尼斯处在画面中心，主体位置，最高大，明显最强势；位于画面左下角的流氓只是露了一点在画框中，其位置和比例说明了他的弱势；而后景恩尼斯的怀抱孩子的妻子也露了一点在画框的右下角。作为一个主要表现恩尼斯与流氓冲突的场景，此处为什么是三人镜头而不是直接表现恩尼斯与流氓的两人镜头呢？为什么一定要把恩尼斯的妻子也置于画框中、作为这个三角形的底边的另一个顶点呢？这就说明导演此时想要利用这个三角形构图形成一个三角关系：这个构图不仅让观众看到了恩尼斯和流氓的强弱，也让观众同时看到了夫妻之间的微妙关系。请注意此时背景绽放的烟花，烟花的音响和颜色都起到了加强节奏的作用，烟花绽放之后的背景，也有助于营造一个"男性英雄"恩尼斯的形象。在恩尼斯挥拳打趴下流氓的时刻，他的男性形象膨胀，在他的面前，妻子也显得如此弱势。其内在的深刻意义后面再分析。

镜头 2（图 1-4-2）：恩尼斯的太太怀抱孩子一脸惊恐的表情。这个画面就像是从镜头 1 的三角形构图的右下角截取、放大出来的，妻子的视线看向左上角，也就是恩尼斯的位置。孤立地看这个画面的构图，是不平衡的。但是，一方面，电影构图是动态变化的，这个镜头不能孤立地分析，而要与前面联系起来看，另一方面，妻子的视线作为隐形的线条看向画左并指向画外空间，实现了相对的平衡。

图 1-4-1 图 1-4-2

镜头 3（图 1-4-3）：流氓被打倒，向恩尼斯讨饶。这个画面也可以视为是镜头 1 的左下角截取、放大出来的。所以镜头 2、3 分别是对镜头 1 的细节的进一步补充、强调。

镜头 4（图 1-4-4）：和镜头 1 类似，还是形成一个三角形（金字塔形）构图，恩尼斯居中，流氓与恩尼斯的妻子分别处在画面左右。不同的是，在镜头 4 中，恩尼斯挥着的拳头放了下来，有转身的趋势。

镜头 5（图 1-4-5）：与镜头 4 是连贯动作，镜头从包含流氓向上移，以恩尼斯的上半身为画面主体。流氓出画之后，叙事重点转移，从恩尼斯与流氓之间的冲突，转向了表现恩尼斯与妻子的关系。这就已经暗示观众，本场景已经没有流氓什么事了，重点在后面。恩尼斯处在画面偏右侧，以余怒未平、余威未消的目光，逼视自己的妻子。其眼神看向右下角，与前面镜头 2 妻子的眼神相对应，让人明显感觉到二者的强弱之别。恩尼斯看着妻子时的状态可能并非故意，刚刚打完架，浑身流露着一种男性的原始力量，而这种气场势必会震慑到妻子，令后者感到陌生而恐惧。

| 图 1-4-3 | 图 1-4-4 | 图 1-4-5 |

镜头 6（图 1-4-6）：是一个两人关系镜头，进一步表现夫妻之间的对视，恩尼斯在画面左侧，更高大、强势，妻子在画面右下角，显得弱势许多。二人的视线连线形成左上向右下压倒的对角线格局，加强了二者的强弱关系对比。这个镜头进一步说明了导演的用意，可能导演担心观众看了前面的恩尼斯与流氓打架情节，而误会了本场景真正的叙事重点，因此，特别用这个两人镜头向观众表明，本场景已经没流氓什么事了，夫妻关系才是导演想要向观众展示的重点。

镜头 7（图 1-4-7）：镜头 7 与镜头 2 类似，进一步给了妻子一个镜头，其位于画面右侧，一脸不安，目光看向左上并收敛回来。等于是镜头 6 右下角截取、放大，是对镜头 6 的细节的强调、说明。

| 图 1-4-6 | 图 1-4-7 |

《断背山》的这一场景，场面调度与画面构图设计，背后深刻的含义是什么呢？表面上看本场景表现了恩尼斯与流氓之间的冲突，实际上却在暗示这个家庭的夫妻关系，夫妻关系才是本场景的重点。特别是从镜头 5 开始，流氓出画，叙事的重点转到恩尼斯与妻子之间的对视，进一步表现了丈夫的男性气概对妻子的威慑态势。镜头 6 的两人关系镜头通过对角线构图强调了二者之间的强弱对比，镜头 7 则进一步塑造了妻子的角色状态。可能此时在妻子看来，她面前的恩尼斯是一个让她感到既熟悉又陌生的男人。尽管恩尼斯的脾气爆发并不是针对她，却让她作为女人感到了威慑，甚至吓哭了她怀中的孩子。

镜头 1 的三角形（金字塔形）构图突出了居于画面中央的高高在上的主体——一个强势的"男性英雄"恩尼斯。对于一个强势的"男性英雄"形象的建构，恰恰是李安在《断背山》中的深层叙事策略。有别于 20 世纪 90 年代以来诸多同性恋题材影片对于同性恋形象的建构，李安在《断背山》中所建构的人物形象看上去更显男子气概。一方面，李安放大、强调了这些同性恋者的男性身份认同，另一方面，这种人物内心对男性身份的认同，反而构成了自我压抑的根源。恩尼斯越是意识到自身是一个"男人""丈夫"

"父亲"，这些受到男性权力体制规范的身份就会越像枷锁一样牢牢控制他。这就是《断背山》所揭示的个体自由的深层困境，体制对人的约束并非来自外在世界的某种实在阻碍，而是通过身份、形象认同内化于心，是人自身认同了这种体制赋予的身份，并且背负了相应的责任。《断背山》中，恩尼斯与杰克的焦虑正源于此，他们越是认同了男性身份，就越是无法背叛这种身份，无法逾越体制对这种身份的规范。

我们在"导论"中提到过，理解影片有三个层次：形式、风格与文化。李安的影片无疑是从形式技巧到文化隐喻完美结合的典范。他对于个体自由的这种深层困境的表达，不仅是形而上的哲学思考，而且精准还原到了具体的人物、故事与场面调度当中，通过场面调度、构图等形式技巧来传达深刻的内涵。相比于《断背山》，《雁南飞》与《公民凯恩》的场面调度与构图形式的痕迹更为明显，而《断背山》的节奏更快，通过分镜头设计，将场面调度、构图形式蕴藏于电影叙事之中，最终为表现人物关系服务、为叙事服务，有条不紊，不露痕迹。如果我们不是拉片分析每个镜头，以正常的观影速度，甚至可能注意不到这些镜头的构图设计，但是李安并未因此就忽略构图设计，也没有放慢节奏。综合看来，21世纪的作品《断背山》体现了相隔超过半个世纪的电影史的某种美学进步。

案例 5：《两个只能活一个》阿武、卡雯换衣片段

倾斜构图：特殊的人物状态与文化心态

《两个只能活一个》：游达志导演，1997 年

图 1-5-1

影片《两个只能活一个》提供了一种极为特殊的构图案例：倾斜构图。一般情况下，画面尽可能保持横平竖直是对摄影构图的基本要求，但是在特殊情况下，导演会刻意利用倾斜的画面表现某种特殊的状态。该片中的阿武（金城武饰演）和卡雯（李若彤饰演）都是杀手，倾斜构图大量运用，可以表现人物边缘化的处境、不安稳的状态（图 1-5-1），也传达出影片躁动、焦虑的文化心态。

🎬 思考与练习

1. 如何理解"绘画是视觉创造，照相和电影摄影同样是视觉创造"？

2. 可以从哪些方面入手分析影视作品画面的构图？

3. 如何理解"拉片分析"的方法？

4. 以《雁南飞》为例，谈谈电影语言的"音乐性"。

5. 比较《雁南飞》《公民凯恩》《断背山》三个例子的场面调度与构图。

6. 选择近似的场景空间，模仿拍摄影片《雁南飞》桥边男女对话场景和《公民凯恩》小木屋对话场景。

第二章

景别与拍摄角度：叙事及节奏控制

本章聚焦

1. 五种景别
2. 两极镜头
3. 六种拍摄角度
4. 三种表现人物出场的常规方式
5. "景别对等""景别递进"
6. 景别与拍摄角度作为控制节奏的变量

学习目标

1. 理解"景别与拍摄角度取决于机位"。
2. 理解人物出场首先使用特写镜头的作用。
3. 理解"不拍"也是一种"拍"。
4. 理解两人"互相看"和"单向看"在镜头调度和剪辑方面的差异。
5. 理解镜头景别和镜头组接的叙事功能。
6. 理解顶拍与大仰拍作为特殊拍摄角度的节奏功能。

　　景别与拍摄角度是最基本的视听元素，是运用分镜头思维时首先需要考虑的问题之一。景别与拍摄角度取决于机位（镜头的位置）。场面调度中，导演对于镜头的机位的安排同时也就确定了镜头的景别与拍摄角度，因而景别与拍摄角度也是场面调度时首先要考虑的基本问题之一。所谓"景别"就是摄入镜头的画面范围的大小，在镜头焦距不变的前提下，机位的远近不同形成了大小不同的各种景别。所谓"拍摄角度"是指镜头与被摄对象在水平方向和垂直方向上所形成的不同夹角。

　　根据摄入镜头的画面范围的大小，一般而言，可以确立五种基本的景别，从大到小依次为：

　　① 远景

　　远景的画面范围最大。远景以交代空间环境为主，人物在远景中只是环境的一部分。在影片中，远景通常用在一个场景（或一个段落）的开始或结束处，具有"起承转合"的结构性功能，或者用在抒情性的镜头中，表现某种情感。

② 全景

全景是拍摄人物全身或者交代场景中人物关系的整体、全局的景别，被摄人物的身体通常可以完整地纳入画框中。相比于远景，全景中的人物在画面中是主体。全景用于表现处在特定环境中的人物行动、人物关系，既能看到人物，也能看到一定的环境、道具等信息。

③ 中景

中景是相对于全景而言的，是表现人物及场景局部的景别，基本能够表现人物上半身的动作。中景的画框底边的位置，未必要严格限定于卡到某个具体位置以上，但要注意避免画框卡到人物关节位置。中景一般可以拍摄到人物上半身的姿态、胳膊和手部动作，是一种可以同时呈现脸部表情和部分身体动作的景别。中景和全景都以交代人物行动为主，是两种偏重于叙事功能的景别。中景相对于全景而言更具体，相对于近景而言呈现的人物行动及环境信息更丰富。在实际创作中，我们也把表现人物腰部以上部分的镜头，特别称为"中近景"。中近景比中景更进一步兼顾了对人物上半身动作和人物神态的表现。

④ 近景

近景是比中景更小的景别，拍摄人物胸部以上或被摄物体局部。拍摄人物时，近景重在表现人物的情感、状态，揭示人物的内心世界，是刻画人物的重要景别。相比于中景和特写，近景可以近距离观察人物表情，同时又没有过于逼近人物，相当于日常生活中人与人正常交流时的距离感。因而，正面近景可以给观众建立一种与人物面对面交流的感觉，被大量应用于对话场景中。

⑤ 特写

特写是画面范围相对最小的景别，主要用以拍摄人物和被摄物体的局部细节。拍摄人物表情的特写，画框底边在人物肩部以上。除了少数个性化的导演和风格化的作品，各种景别中，特写在影片中的应用相对较少。但是特写的功能尤其复杂：有强调、说明细节的作用，因为特写镜头中除了被摄主体，环境信息最少，观众不得不凝视被摄主体；也有制造紧张、悬疑的心理效果的作用，因为特写的视觉感受超出了人与人正常交流的舒适距离，在特写镜头中被"放大"的细节，会因为看起来过于接近，而给人以反常的心理感受；还有制造节奏感的作用，特写与远景作为反差最大的两种景别，组合使用时，可以制造强烈的节奏变化与视觉冲击，被称为"两极镜头"。总之，特写的具体功能，需要视具体情境分析。在创作中，我们也把比普通的特写镜头更近一步、让人物或物体局部细节充满银幕、看起来更为"放大"的镜头，称为"大特写"（图2-0-1，《战舰波将金号》），这种镜头往往用于制造特殊的艺术效果。

图 2-0-1

镜头与被摄对象在水平方向的不同夹角，形成了以下这些拍摄角度：

① 正面

指镜头与被摄人、物体正面相对，镜头朝向与被摄人或物体的朝向相逆的角度。拍摄人物近景时，正面相对于侧面、背面，呈现的人物面部信息最多、最全面，可以用于交代人物表情、状态。

② 侧面

指机位在被摄人、物体的单侧，镜头朝向与被摄人或物体的朝向垂直的角度（正侧面）。完全正侧面拍到的是人物的侧面轮廓线条，单侧的眼、耳。因为可以看到被摄人、物体在画框中明显的相对位移，侧面有助于表现运动中的人和物体，具有一种速度感、动势。当然，实际操作中，镜头未必保持在严格的"正侧面"，也可能是"斜侧面"，即镜头朝向与被摄人或物体的朝向的夹角小于 90 度或大于 90 度。"斜侧面"包括"前侧面"和"后侧面"，"前侧面"正面露得更多些，拍摄人物时脸部露得更多些；"后侧面"背面露得更多些，拍摄人物时后脑勺露得更多些。如果配合特定的光效，斜侧面拍摄人物，会显得更有立体感。斜侧面与正面、正侧面组合使用，可以表现被摄人物之间的主次关系，制造丰富的视觉变化。

③ 背面

指机位从被摄人、物体的后面拍摄，镜头朝向与被摄人或物体的朝向一致的角度。拍摄人物时，背面拍摄角度相对于正面、侧面，呈现的人物面部信息最少，因而有制造悬疑的作用。一些惊悚片正是利用了背面拍摄角度的这一心理效果（图 2-0-2，《闪灵》）。

图 2-0-2

机位与被摄对象高度落差不同，使镜头与被摄对象在垂直方向形成不同夹角，产生了以下这些拍摄角度：

① 平视

指机位与被摄对象在同一水平高度。平视的拍摄角度是一种相对更为客观的角度，不带主观色彩，也可以用于表达拍摄者与被拍摄对象之间彼此平等的关系。

② 仰视（仰拍）

指机位低于被摄对象的情况，镜头朝向斜向上的方向拍摄被摄对象。仰视的拍摄角度使被摄对象看起来更伟岸、更强势，适用于表现对被摄对象的崇拜、敬畏。

③ 俯视（俯拍）

指机位高于被摄对象的情况，镜头朝向斜向下的方向拍摄被摄对象。俯视的拍摄角度使被摄对象看起来更渺小、更弱势，适用于表现高高在上、居高临下的位置。俯拍与远景镜头结合，适用于表现更为广阔的场景空间。

此外，还有两种特殊的拍摄角度，使用概率不高，却需要在此强调：

① 大仰拍

指镜头朝向仰拍到了近乎垂直向上的角度，是一种特殊的仰拍。一般用于表现特殊的视点，以及人物晕眩、昏厥等精神状态（图 2-0-3，《满城尽带黄金甲》），也可以制造节奏变化。

② 顶拍

指镜头拍摄方向几乎垂直向下的角度，是一种特殊的俯拍。一般用于表现特殊的视点，制造视觉节奏的反差（图2-0-4，《偷心》）。

图2-0-3　　　　　　　　　　　　　　　　　图2-0-4

景别和拍摄角度的作用有：

① 叙事和结构的作用

景别和拍摄角度最基本的作用都是满足叙事的需要。比如远景交代空间，全景交代全局，中景拍摄身体动作及部分表情，特写强调细节，正面与近景配合使用表现表情，侧面的拍摄角度用于表现运动中的人或物体的速度与位移……场面调度中，设计每个镜头的机位，首先不用过多考虑复杂的方面，而是需要考虑如何把场景中人物的状态、人物的行动、人物的关系表现得清楚、明白，表达对叙事而言的首要的关键的信息，使观众的理解没有障碍。在剪辑时，不同景别和拍摄角度的镜头组合，也可以形成一定的逻辑关系、结构规则。比如，表现距离由远及近，可以景别越来越小，相反，表现距离由近及远，则可以景别越来越大。又如，表现两个人物互相对视，可以使用对等的景别组合，而表现一个人单向地窥视另一个人，直至发现某个细节，则可以一方景别不变，另一方景别越来越小。

② 节奏和抒情的作用

不同景别和拍摄角度的镜头组合，可以制造视觉节奏的变化。反差越大的景别与拍摄角度，其组合所造成的节奏变化越明显，特别是特写与远景组合、仰拍与俯拍组合，可以表现剧烈的情感与节奏变化。某些景别与拍摄角度则用于表达某种特定的情感和心理状态，比如特写通常用于表现某种紧张、激动的状态，仰拍则适用于表达崇拜的情感，俯拍则与仰拍相反，可以用于表达蔑视的情感。

③ 形成特定的风格、象征与文化意义

比较同一作者的不同作品后我们会发现，某些导演会在场面调度中对某些特定的景别与拍摄角度形成偏好。比如侯孝贤导演执着于远景、全景等大景别镜头，他偏好这种大景别画面所体现的某种宏观的、冷眼旁观的叙事视角。王家卫导演则相反，作品以特写、近景等小景别镜头为特色，通过小景别的画面近距离地凝视人物，可以表现各种边缘化的人物私密的、稍纵即逝的情绪状态。日本导演小津安二郎，以平视或仰拍日本人的日常生活著称，表现了日本社会独特的家居文化。

第一节 镜头的叙事功能：人物出场时的形象塑造

人物和人物的行动是构成事件的最基本要素，所谓叙事就是对人物和行动的交代。叙事电影首先要让观众得到关于人物和行动的必要信息，看清楚、看明白事件。由于镜头语言的纪实性，每个画面都会给观众以某个明确的信息，从而完成叙事必要的呈现、交代。交代人物的镜头，特别是用于人物出场时的特写镜头，可以强调人物形象的细节、个性，有白描的效果。

案例1：《这个杀手不太冷》里昂出场、"胖子"出场、警官史丹菲尔出场

"犹抱琵琶半遮面"：人物出场"第一印象"的镜头设计

《这个杀手不太冷》（法、美）：吕克·贝松导演，1994 年

影片《这个杀手不太冷》开始，杀手里昂（让·雷诺饰演）在路边店铺与老板谈话的场景，导演创造性地采用了一组特写镜头来表现对话的双方。特别是塑造杀手里昂的形象的镜头，使用特写在第一时间抓住了里昂形象的细节特征：喝牛奶（图 2-1-1）、戴墨镜（图 2-1-2）。

7. 《这个杀手不太冷》里昂出场、"胖子"出场片段

图 2-1-1

图 2-1-2

8. 《这个杀手不太冷》警官史丹菲尔出场片段

此处特写镜头用于表现人物出场，有至少三个方面的作用。一是制造悬念，如同"导论"里对于《无间道》天台场景中陈永仁的出场的分析，人物在场景中的出场，首先使用特写镜头，观众会产生对人物的好奇，期待导演进一步给出关于人物的其他信息。加之影片中里昂的身份是个"杀手"，不宜第一时间就被人看得明明白白，保持神秘符合其身份特征，特写镜头有助于增强"杀手"形象的神秘感。当然，人物出场是否首先使用特写，应视叙事和节奏的需要而定。一般来说，有三种表现人物出场的常规方式：一是开门见山，第一时间让观众看到人物，比如，使用人物的正面近景、全景等镜头，关于人物的信息就会毫无悬念地交代给观众；二是层层递进，逐渐呈现

人物，关于人物的信息逐渐展露给观众，直至最终完全呈现，这种出场方式中，景别通常按照由大到小的层次组合；三是"犹抱琵琶半遮面"，第一时间先不急于交代，而是制造悬念，吸引观众进一步看下去，比如使用特写的景别、背面的拍摄角度。采用哪种人物出场方式，视其在影片中的位置以及表意和节奏的需要而定。该片中，里昂的出场方式就属于第三种。

除了制造悬念、神秘感的作用，特写镜头用于表现里昂的出场，还有一个作用，就是可以在第一时间抓住人物细节特征，塑造人物形象。都说看人"第一印象"很重要，那么，如何使人物在亮相给观众的第一时间，就能够建立某种深刻的"第一印象"？这就离不开特写镜头对人物个性化细节的强调。特写镜头呈现的信息较为单一，没有其他干扰元素，可以实现对某个细节的强调效果。该片拍摄里昂的第一、第二两个特写镜头，已经让我们对里昂极具个性的细节印象深刻：这是一个与人谈事情时还喝牛奶的杀手，这是一个在室内也戴墨镜的杀手。当然，想要让人物形象"个性化"，而不是"类型化"，仅仅拍特写镜头还不够，随便拍个特写，并不能抓住人物个性。这就需要导演在人物形象塑造方面的设计，这种设计既是场面调度问题，也是故事构思问题。该片对里昂的个性化细节的设计，通过为人物身份做"加法"实现。把看似格格不入的两种特征叠加到同一个人物身上，通过细节强调这些有反差的身份特征，利用特征的反差，使细节个性化、人物个性化。我们从反面假设，塑造一个杀手形象，如果一上场就是背着一杆狙击枪的样子，那么这样的设计就毫无个性化作用，无非是塑造了又一个类型化的杀手。该片让里昂这个杀手出场捧一杯牛奶，立刻就给人一种"这个杀手不太冷"的鲜明印象——这是一个外表冷酷、内心温情的不太"冷"的杀手。这符合该片对于里昂的人物形象设定。杀手在这种场合一般是不喝牛奶的，喝酒、咖啡之类的饮品更为符合人们对杀手形象的类型化想象，而牛奶是一种让人感觉"有温度"的饮品。不过，这杯牛奶如果拿在一个校园里的学生手中，就会成为类型化设计。相反，如果一个学生背着一杆枪出现在校园里，恐怕就会成为令人惊异的个性化设计。

特写镜头用于表现里昂的出场，还有第三个方面的作用，就是营造紧张、不安的氛围。人与人之间相处，距离越远心理上越放松，相反，距离越近紧张感越强烈。通常，近景拍摄到的人物，接近于一臂之远，就是一条胳膊水平伸直的距离，这是人与人日常交往能够接受的安全距离。再小于这个距离，拍到的人物就是特写景别了，特写的视觉效果近似于人与人距离极近的凝视，会让人产生明显的紧张感。该片的开始拍摄里昂出场的场景，正是利用了一系列的特写镜头来营造紧张的氛围。一般而言，影片开始的情绪氛围宜松不宜紧，这样可以让观众在观影心理上有一个逐渐过渡、渐入佳境的过程。该片却将紧张的情绪前置，在第一时间就让观众紧张，这是一种现代电影的风格。

杀手里昂在路边店铺与老板谈话场景结束以后，紧接着就是里昂按照老板的指令去威胁照片中的"胖子"的场景了。此时，请注意这个"胖子"的出场。第一个镜头是一个俯拍（图2-1-3）。问题是，"胖子"的身份是"老大"，通常，一个威风八面、被小弟簇拥的"老大"，使用仰拍应是导演此时场面调度的首选，因为这样有助于表现其威严和地位。导演吕克·贝松为什么反其道而行之？至少有三点原因：首先，以这

个俯拍暗示"胖子"即将面临的处境，他
是杀手里昂的行动目标，所以不论他在别人
面前多么威风，在里昂面前也不过是即将被
捕获的"猎物"；其次，这个俯拍与随后出
现的监视器的视角（图2-1-4）相呼应；最
后，这个俯拍镜头与前一场对话场景拍摄桌
面上"胖子"的照片的镜头（图2-1-5）也
有一定的视觉连贯性。

图 2-1-3

图 2-1-4

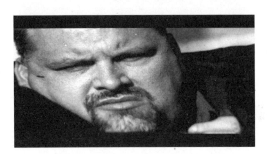

图 2-1-5

　　由以上对杀手里昂以及"胖子"的出场的分析，可以看到，《这个杀手不太冷》
的影片开始，无论对于主要人物还是次要人物，导演在人物出场和人物塑造方面所作
的设计和场面调度都极具创意。这种创意接下来继续体现在影片中最重要的反派人
物——警官史丹菲尔（加里·奥德曼饰演）的塑造中。他虽然有警官的身份，却被
设计为头号反派人物。因此，导演需要在人物亮相的场景中就给观众建构对人物的强
烈"第一印象"，把史丹菲尔塑造为一个嗜杀、癫狂的魔头。史丹菲尔的出场是他第一
次来到玛蒂达（娜塔莉·波特曼饰演）家，场面调度方面，首先让史丹菲尔的手下而
不是他本人与玛蒂达的父亲啰唆、交涉毒品的具体问题，这就已经作了铺垫，说明其
身份看似不同寻常，高人一等。

　　在史丹菲尔的手下与玛蒂达的父亲谈话过程中，本场景依次使用了这样一系列镜
头完成史丹菲尔的出场亮相。

　　镜头1（图2-1-6）：史丹菲尔脚部特写。

　　镜头2（图2-1-7）：史丹菲尔背面特写，可以看到他戴着耳机的细节。

　　镜头3（图2-1-8）：史丹菲尔背面中景。

　　镜头4（图2-1-9）：史丹菲尔背面特写，依旧摇头晃脑地听音乐。

图 2-1-6

图 2-1-7

图 2-1-8

镜头 5（图 2-1-10）：史丹菲尔和他的手下在画框中，特写，史丹菲尔摘下耳机，转头，露脸。至此算是第一次看到他的样子。

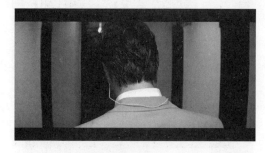

图 2-1-9　　　　　　　　　　　　　　　图 2-1-10

从这五个拍摄史丹菲尔的镜头中可以看到，首先使用脚部特写以及三个背面镜头，始终不让观众看到史丹菲尔的正面表情，这就做足了悬念。当观众一再地既看到史丹菲尔这个人在画面中，却又看不到他的表情时，会对其产生急切的好奇和想象。前面提到了三种人物出场的方式，这里应当也是属于第三种："犹抱琵琶半遮面"。当镜头 5 最终完成了史丹菲尔的亮相之后，观众可以看到人物的面容并不见得有多么狰狞可怖。此时，前面四个镜头所设置的悬念就有了"四两拨千斤"的功效，给观众以更为丰富的想象空间。观众脑子里想象的，可能远远胜于实际看到的。如果以其他更为麻烦的场面调度方法来塑造一个恐怖的魔头形象，比如美术、化妆、表演的方法等，可能会很直观，却也落入了俗套。

当然，仅仅制造悬念，不直接拍史丹菲尔的面容，还不足以引导观众对他狰狞形象的想象，此时，史丹菲尔手下与玛蒂达的父亲的谈话起到了重要的铺垫、转述的作用。此外，特别需要强调的是，导演在这里也设计了人物的"个性化"而不是"类型化"。如果史丹菲尔只是一个说话粗声大气、凶神恶煞、举止粗暴的恶棍，那就落入了人物形象设计的俗套。此处，吕克·贝松独具匠心地设计了一个戴着耳机听音乐的魔头形象，这就使史丹菲尔的形象瞬间个性化。当史丹菲尔转身面对玛蒂达的父亲，其表现是一种反常的平静，导演又设计了让他用鼻子闻并且抚摸玛蒂达的父亲的动作细节，像是猛兽即将享用猎物，暗示了人物的兽性，为之后史丹菲尔出手屠杀玛蒂达全家的情节做足了人物形象的铺垫。

史丹菲尔出场的场景，场面调度及场景空间的安排也值得注意。这一场景被安排

图 2-1-11

在玛蒂达家所在公寓的房门口的长廊内，长廊空间的封闭感、门框以及画框等线条的包围感，有助于形成压抑、窒息的氛围。并且，长廊作为有一定纵深的空间，加上广角镜头，形成了纵深方向画面空间的丰富层次。拍摄玛蒂达的父亲与史丹菲尔的手下交谈时，前景是这两人，玛蒂达则在画面后景——长廊深处的楼梯口（图 2-1-11），暗示了这个小

女孩的命运即将因为史丹菲尔的到来而改变。这个镜头和拍摄史丹菲尔的镜头形成空间纵深的变化，深浅有别，进一步构成视觉节奏变化。

案例2：《辛德勒的名单》辛德勒出场与《这个杀手不太冷》里昂出场的比较

以特写处理人物出场：制造悬念与细节刻画

《辛德勒的名单》（美）：史蒂文·斯皮尔伯格导演，1993 年

《这个杀手不太冷》（法、美）：吕克·贝松导演，1994 年

9.《辛德勒的名单》辛德勒出场片段

上一个案例对《这个杀手不太冷》影片开始的几次人物出场的景别和拍摄角度作了分析和阐释，其中，里昂出场的一组特写镜头，有制造神秘感、悬念、紧张感、刻画细节的作用。这里再看电影《辛德勒的名单》的开始，主角辛德勒的出场，同样也使用了一组特写。

镜头1（图2-2-1）：室内一角，手部动作，正在倒酒。画面中可以看到室内简单的陈设、器皿。表现辛德勒烟酒不离手的生活方式。

镜头2（图2-2-2）：手部动作，把不同样式的领带放在礼服前，比较、挑选。这一细节说明辛德勒对自己的着装十分考究。

图 2-2-1

图 2-2-2

镜头3（图2-2-3）：手部动作，倒出一盒袖扣并从中挑选。效果同上，领带、袖扣都是服饰的装饰性细节，辛德勒对这些细节都不马虎，由此可见其着装的精致。

镜头4（图2-2-4）：把袖扣别在衬衣袖口。

图 2-2-3

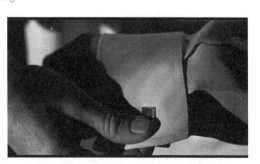

图 2-2-4

镜头 5（图 2-2-5）：为自己的衣领系上领带。这些动作细节，进一步表现辛德勒着装的考究与精致。

镜头 6（图 2-2-6）：逆光中，伸出胳膊套上外套的剪影。

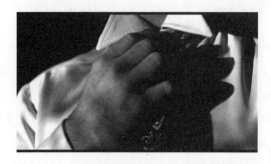

图 2-2-5 图 2-2-6

镜头 7（图 2-2-7）：把叠好的白色手帕插入左胸前的口袋。这种手帕一般用作装饰，这一细节再次强调了辛德勒着装的精致。

镜头 8（图 2-2-8）：手部动作，整理一沓钞票，并往这沓钞票上摆了一只手表，烟灰缸中有一截未熄灭的烟头。

图 2-2-7 图 2-2-8

镜头 9（图 2-2-9）：手部动作，打开抽屉取出另一沓钞票，简单数了数钱，关好抽屉。

镜头 10（图 2-2-10）：双手往胸前别上了纳粹党徽。这组特写镜头的最后一个，强调了辛德勒的政治身份。

图 2-2-9 图 2-2-10

　　这组镜头与《这个杀手不太冷》的开始拍摄里昂的特写镜头异曲同工，也有制造悬念的作用。因为这是一部长达三个小时的影片的开端部分，导演不必急于向观众交代主角辛德勒的形象，于是把人物的亮相过程适当地延长，加强了观众对辛德勒的期待、好奇，这也是一种节奏的控制。当然，制造悬念并不意味着不拍摄人物，或者不直接拍摄人物就可以实现，这些制造悬念的镜头，依然需要设计其画面的呈现。所以，在制造悬念的同时，该片的这组特写镜头也利用观众的急切期待，在第一时间首先强调了人物形象的诸多细节，向观众透露了人物形象的一些关键信息。在这一点上，这组镜头与《巴顿将军》的开始（本章案例9）拍摄巴顿将军人物形象细节的一组特写镜头，功能近似。电影语言对人物形象的塑造、人物个性的刻画，无法依靠抽象的描述，多多交代人物形象的细节，将有助于观众形成对人物的感性认识。

　　该片中，观众在影片开始虽然不见辛德勒其人，却通过这组特写镜头，对人物形象的细节特征有了深刻的"第一印象"：这是一个穿着考究、注重修饰自己形象的男子，他即将出席某社交场合，并且，他还是一个纳粹党人。导演并未沿用英雄人物形象塑造的套路，在一开始就把一个伟大、光荣、正面的辛德勒的形象先入为主地强加给观众，而是塑造了辛德勒社交达人的一面，表现了他那与战时氛围格格不入的优雅的生活品位，强调了他的纳粹党人身份。这些特征未必有助于塑造辛德勒的英雄形象，却让观众看到了一个更为真实、生动的辛德勒。真实，是使人相信并且感动的基础。

　　与《这个杀手不太冷》不同的是，这组拍摄辛德勒的特写镜头，不如前者在节奏感上那么紧张，音乐等元素适当削弱了这组特写镜头的紧张氛围。综合来看，特写镜头用于人物出场的处理手法，达到了使人物既"出场"，却又不完全亮相的戏剧效果，兼具叙事、控制节奏和情绪的功能。

第二节　镜头的叙事功能：建构人物关系

　　除了某些独角戏构成的故事，人物之间的互动、矛盾、冲突往往构成戏剧化故事的核心。因此，一个戏剧化故事的叙事，既要讲述人、人的行动，也要讲述特定场景中人与人之间的关系，还要呈现这种人物行动、人物关系在一定时空之中的演变。作为最基本的视听元素，景别和拍摄角度既能塑造人物形象，也能建构人物关系。

案例3：《间谍之桥》走廊对话场景，《黑社会2：以和为贵》捉放吉米场景、吉米得到龙头棍场景

俯仰之间：高下立判的人物关系

《间谍之桥》（美）：史蒂文·斯皮尔伯格导演，2015 年

《黑社会2：以和为贵》：杜琪峰导演，2006 年

(1)《间谍之桥》走廊对话场景

在《间谍之桥》的走廊对话场景中，律师多诺万（汤姆·汉克斯饰演）试图通过检察长的年轻秘书带话给对方，他要用阿贝尔同时交换回鲍尔斯和普莱尔。对这一对话场景的调度的分析首先要注意空间和细节的设计，在似乎一眼望不到尽头的办公室走廊里，骑自行车的职员们忙于来回运送一堆又一堆的文件。导演借此讽刺这种行政体制。当多诺万与小秘书坐下对话之后，用了连续 18 个镜头拍摄二人对话。

镜头 1（图 2-3-1）：全景，交代二人位置关系。多诺万与小秘书坐在墙边，侧面相对，多诺万居画左，秘书居画右。

镜头 2（图 2-3-2）：中景，多诺万说话。中景可以看到二人的表情及身体姿态，多诺万表现得比较老练，小秘书则比较拘谨。暗示在这场"走廊外交"中多诺万占据了主动。

图 2-3-1

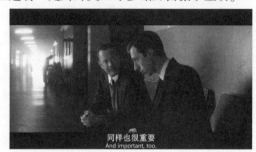

图 2-3-2

镜头 3（图 2-3-3）：中景，秘书说话。与镜头 2 组合，表现此时二人的对话基本还处在平等的互动中，并未区分明显的强弱。

镜头 4（图 2-3-4）：近景，多诺万说话。景别递进，从大变小、从远变近，这与谈话的内容相配合，说明谈话渐渐进入正题。

图 2-3-3

图 2-3-4

镜头 5（图 2-3-5）：近景，秘书说话。多诺万与秘书的镜头的这种交替剪辑，景别基本对等。

镜头 6（图 2-3-6）：近景，多诺万说话。此时多诺万有一个掏出手帕擤鼻涕的动作，这是一个做戏给小秘书看的细节，同时也说明他表现得非常放松，能够在谈话中占据主动。

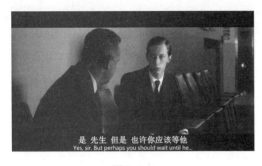

图 2-3-5

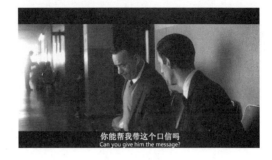

图 2-3-6

镜头 7（图 2-3-7）：近景，秘书说话。小秘书果然陷入多诺万的套路。至此，镜头在多诺万与小秘书之间交替，已经三个回合，景别基本对等。

镜头 8（图 2-3-8）：近景，多诺万说话。这个镜头逐渐推近人物，暗示谈话的内容事关重大。

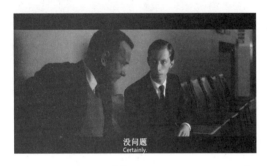

图 2-3-7

图 2-3-8

镜头 9（图 2-3-9）：近景，秘书说话。与镜头 8 组合，又完成了一组多诺万与秘书镜头的交替剪辑。这个镜头相对镜头 8、10 比较短，中断镜头 8、10 中多诺万相对比较长的台词，也起到控制节奏的效果。

镜头 10（图 2-3-10）：特写，多诺万说话。此时镜头已经推到了特写，与镜头 2、4、6、8 连贯起来看，形成递进关系，既构成节奏的渐变，也说明谈话越来越深入、情绪越来越紧张。还要注意，镜头 6 至镜头 10，相比于前五个镜头，小秘书头部及身体向着多诺万前倾得更明显，微妙地暗示着多诺万在谈话中渐渐取得了主动与强势的位置。

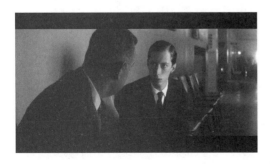

图 2-3-9

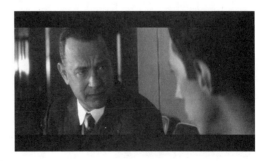

图 2-3-10

　　镜头 11（图 2-3-11）：近景，仰拍，多诺万站立起来俯视小秘书继续说话。这个镜头形成明显的节奏改变。首先，它中断了镜头 2—3、4—5、6—7、8—9 组合一路延续下来的交替剪辑、正反打结构，镜头 10 之后，没有跟一个小秘书的反应镜头，而是继续给多诺万的镜头。其次，人物动作形成节奏改变，两个人物不再是坐定、侧身相对谈话，多诺万起立，并且走到秘书左侧转身面对，机位和人物位置同时改变，机位朝向与前面 10 个镜头都不同，人物位置也发生了相应的改变，不过，依然延续了多诺万画左、秘书画右的格局，因而没有在人物位置上引起观众过多不适应。最后，拍摄角度、构图变化造成明显视觉反差，仰拍较之于镜头 10 形成了节奏改变，构图上多诺万占据主体，左上向右下对角线布局有明显压迫态势，塑造了一个强有力的谈判者形象。

　　镜头 12（图 2-3-12）：近景，俯拍，秘书的反应。构图上依旧是多诺万的背部占据主体，左上向右下对角线布局。多诺万强势。镜头 11—12 也构成交替剪辑、正反打关系。

图 2-3-11

图 2-3-12

　　镜头 13：视觉效果同镜头 11。

　　镜头 14：视觉效果同镜头 12。镜头 13—14 的组合重复了镜头 11—12 的正反打关系。镜头 12、14 拍摄小秘书的时间都并不长，基本都是小秘书的回答或反应，表现他此时在谈话中只有招架之力，全然丧失主动。

　　镜头 15：视觉效果同镜头 11。

　　镜头 16（图 2-3-13）：看似还是在重复镜头 12、14 的机位，却有微妙区别，镜头拉远了些，秘书在构图中身形显得更为渺小。

　　镜头 17：视觉效果同镜头 11。

　　镜头 18（图 2-3-14）：秘书的特写，他的视线依然向上仰视，场景结束。镜头 18 的机位看似是对镜头 17 的回应，却不再重复镜头 12、14、16 的机位。这个镜头用在谈话结束处，景别的变化形成明显节奏改变，起到了为整个对话场景画上句号的作用。

图 2-3-13

图 2-3-14

多诺万与小秘书坐下对话之后，进入两人对话场景的正反打镜头，分别拍摄多诺万与小秘书，小秘书以倾听多诺万谈话和回答多诺万问题为主。拍摄两人的景别基本对等，而且是逐渐递进的。镜头 1 是全景，镜头 2—3 是中景，镜头 4—5、镜头 6—7、镜头 8—9 是三组近景。这样既说明了二人此时的互动基本均势、多诺万不动声色，又表现出随着对话的进行，谈话渐渐深入，多诺万渐渐展现锋芒。果然，到了镜头 10，多诺万说"哦，还有，告诉他"之后，出现了明显的节奏变化。到了镜头 11，人物忽然站立，镜头仰拍，由镜头 10 的特写变为镜头 11 的近景，这些调度都造成明显的节奏变化。接下来，镜头 11—12、13—14、15—16、17—18，这四组镜头以拍摄多诺万的仰拍与拍摄小秘书的俯拍形成对比，在构图上也强调了多诺万的强势，表现他此时的谈话暗含威慑。

《间谍之桥》的走廊对话片段也是一个景别和拍摄角度为镜头的叙事服务的例子。景别和拍摄角度的设计，能够紧密围绕着展现人物行动、人物关系而选择。并且，随着人物行动、人物关系的改变，景别和拍摄角度的相应变化能够灵活体现对话内在节奏的微妙改变。本片段还善于运用仰拍与俯拍角度的反差，表现对话双方的强弱对比，表现强者的谈话内容对弱者的威慑力量。

（2）《黑社会 2：以和为贵》捉放吉米场景、吉米得到龙头棍场景

由杜琪峰导演的影片《黑社会 2：以和为贵》，同样运用仰拍与俯拍的拍摄角度的反差建构人物关系。片中，当吉米（古天乐饰演）被石厅长（尤勇饰演）抓捕、警告并释放，牢狱场景的构图（隔着牢笼）、照明（顶光、阴影）（图 2-3-15），还有吉米光脚被押送去见石厅长（图 2-3-16），这些场面调度的空间与细节设计，刻画了人物身陷囹圄、威风扫地的处境。可是，见了石

图 2-3-15

厅长之后，吉米又很快被释放。这一捉一放，使他心生畏惧，为他下定决心、遵照石厅长暗示争夺社团"话事人"地位作了铺垫。因此，导演使用了一个俯拍角度（图 2-3-17），表现吉米在双方关系中的弱势。

图 2-3-16

图 2-3-17

接下来，整部影片的发展几乎都在讲吉米与阿乐两派势力如何为了夺取龙头棍而费尽九牛二虎之力，斗到你死我活、两败俱伤。未料到，螳螂捕蝉黄雀在后，石厅长轻松获取了这一象征社团"话事人"权力的龙头棍，并在结局交给吉米。交接龙头棍场景，在对话开始前，首先看似多余地呈现了两人登山的过程。这些拍摄登山过程的镜头并无对话，却在总体上铺垫了随后的对话的空间和情绪氛围。关于登山过程的镜头调度，含蓄地区别了人物之间的主动与被动，吉米看似不再是一个有主张、有胆略的"老大"，倒像是被石厅长牵着鼻子走。通过这些镜头，观众不用看后面的对话，已经可以察觉人物关系，这就是电影语言的力量。

镜头 1（图2-3-18）：远景，吉米尾随石厅长登山，利用了远景镜头的大空间，反衬出人物的渺小。

镜头 2（图2-3-19）：近景，石厅长和吉米正面，吉米尾随着石厅长，吉米在后、石厅长在前，石厅长处于主体位置，在画面中的比例大于吉米。此镜头一是对镜头 1的进一步说明，交代具体的人物，二是强调了二人的主次、强弱之别。吉米时不时被排除出画，可见其在本场景中处境被动。

图 2-3-18

图 2-3-19

镜头 3（图2-3-20）：近景，吉米忐忑的神情。

镜头 4（图2-3-21）：近景，石厅长背面。此镜头与镜头 3 衔接，表现了吉米的主观视角。这里有两层意思：第一层意思，通过前后位置关系表现石厅长占据主动地位，吉米只能跟随；第二层意思，吉米看到的是石厅长的背影，利用人物背面的零信息量表现石厅长在吉米心目中的高深莫测。

图 2-3-20

图 2-3-21

镜头5（图2-3-22）：中景，石厅长与吉米一个在前、一个在后、一个在高处、一个在低处，一个比例较大、一个相对较小。这样的构图已经明显区别了二者的强与弱。

镜头6（图2-3-23）：远景，他们二人登上山顶。与此同时，压抑、窒息的情绪氛围也被推向了高点，接下来的两人互动将处于这种情绪氛围的"巅峰"之上。

图2-3-22

图2-3-23

当石厅长把龙头棍交给吉米以后，二人一番对话，吉米发现自己已然陷入圈套不能自主，虽然打出几拳泄愤，却还是瘫倒在地，仰视石厅长。此时使用了一个仰拍角度，逆光，石厅长正面处于阴影中，背景是山脊线，表现其强势形象（图2-3-24）。此镜头与前面石厅长捉放吉米场景对吉米的俯拍（图2-3-17）形成对照。

图2-3-24

案例4：《投名状》庞青云进宫拜见太后场景

"不见"太后的深意：与权力中心的疏离

《投名状》：陈可辛导演，2007年

在第一章案例1中，我们已经拉片分析了庞青云进宫场景开始的连续七个镜头。在此，我们接着分析庞青云拜见太后场景中拍摄太后的七个镜头（不连续）。本场景主要讲述庞青云拜见太后，那么导演是如何呈现、塑造太后这个人物的？我们不妨把拍摄太后的七个镜头挑出来分析。

镜头1（图2-4-1）：太后背面，中景，广角镜头。这个机位的视角接近于太后所在位置，可以看到宫廷全局。太后背面对着镜头，居于画面中央，文武百官位列两侧，对称构图，庞青云在远处门外，广角镜头加强了纵深的距离感。此镜头一来表现宫廷全局，二来直观表现庞青云虽然前来拜见太后，却依然与太后相距遥远。

镜头2（图2-4-2）：顶拍，特写。这是一个垂直向下俯拍太后的角度，用顶拍这一特殊视角刻画了太后形象的细节特征，特别是交代了太后以望远镜远窥的动作。此外，

4.《投名状》庞青云进宫场景片段

镜头 2 还通过顶拍这一特殊视角表现了太后身份的非同寻常：她不是凡人，她是庞青云心目中的"女神"。参见本章案例 8 对此镜头的分析。

图 2-4-1

图 2-4-2

图 2-4-3

镜头 3（图 2-4-3）：正面，全景。镜头 3 的视角接近于庞青云所在位置，其朝向与镜头 1 相反，可以从门外看到宫廷全局，太后还是位于画面中央，但是很遥远。此镜头在表现太后是权力中心的同时，依旧强调了太后与庞青云相距之远。

镜头 4：同镜头 3。这两个机位重复的镜头中间穿插了一个庞青云的表情作为反应镜头。

镜头 5：同镜头 1。

镜头 6：同镜头 2。太后已经把望远镜放下。

镜头 7：同镜头 1。

以上我们看到，导演一共使用了三种机位、七个镜头，表现本场景的主要人物之一：太后。这七个镜头看似机位全面、丰富，但共同点显而易见——都没有拍到太后的样子。虽然也有正面拍摄，但是距离遥远；虽然也有中景，甚至特写，却又并非正面的拍摄角度。由于没有交代太后相貌、表情，也就并未彻底交代太后这一人物。这样刻意避免交代太后的模样，并非为了制造悬念，其用意何在？

场面调度中，演员可能更希望自己可以在镜头前"露脸"，而作为场面调度的设计师、指挥者，导演则需要根据场面调度、人物塑造的需要，控制演员，使演员的表演为表现人物状态、人物关系服务。在某些情况下，导演还要避免让人物"露脸"。导演其实有许多不依赖演员面部表情表演的其他视听元素、调度手段，不拍脸，镜头依然可以"有戏"。电影叙事不同于舞台表演，镜头语言作为电影叙事的本体，具有独特的表现力。有时候，不拍人物脸部，也可以实现对人物的塑造，"不拍"也是一种"拍"，"不拍"甚至比"拍"效果更好。当我们在场面调度中绞尽脑汁去想怎样处理演员表演时，可能已经陷入依赖表演完成电影叙事的惯性思维中。

回到本片，不拍太后相貌，导演反而可以借此说明庞青云和太后关系的实质。庞青云拜见太后场景，双方的会面绝非没有距离感的、正常的人与人的沟通、谈话。在

权力体制的金字塔中，这是一种权力底层与顶峰的对话。二者地位悬殊，心理距离疏远，太后不可能与庞青云平等对谈，庞青云只能远远地跪在宫殿门外拜见太后。无论在空间上，还是在心理上，庞青云既看不到太后，也不敢看太后。此外，作为在庞青云心目中高高在上的"女神"，太后是被庞青云膜拜的，存在于庞青云的想象之中。不拍太后的相貌，有助于进一步"神化"太后。作为权力体制的顶峰，太后是怎样一个具体的"人"并不重要，在庞青云心目中，太后是一个被"神化"的、象征性的存在。镜头 2、镜头 6 的"顶拍"角度，正是为了进一步"神化"太后形象所作的设计。

本案例也提供了一种分析视听语言、理解场面调度的新的方法和视角，即不仅要逐个镜头解读，还要整体把握，不仅要拉片分析，还要综合比较一些并不连续，却有可比性的细节。

第三节　镜头的叙事功能：组合结构与逻辑关系

不同景别与拍摄角度的镜头对人物关系的建构，往往建立在剪辑（镜头的组合）的基础之上。我们要善于发现镜头组合的规律，特别是前后镜头在景别、拍摄角度方面的联系。这些规律作为场面调度的套路，经过举一反三，可以提炼为视听语言的语法规则。

案例 5：《偷心》开场男女街头相遇场景、《我的父亲母亲》树林中招娣　　　　偷看老师场景、《迷魂记》跟踪场景

"互相看"与"单向看"："视点镜头"的景别组接规律

《偷心》（美）：迈克·尼科尔斯导演，2004 年

《我的父亲母亲》：张艺谋导演，1999 年

《迷魂记》（美）：希区柯克导演，1958 年

(1)《偷心》开场男女街头相遇场景

影片《偷心》的开始，使用了一组分别拍摄男女主角的镜头，表现两个人彼此对视，在同一个路口越走越近。

镜头 1（图 2-5-1）：女主角（娜塔莉·波特曼饰演）全景，她行走在人群中，面向镜头。导演通过其位于画面中央的构图、虚实的反差以及红色的头发来突出这个主体人物。影片这第一个镜头，女主角就已经初步亮相。此时观众并没有看到什么剧情，甚至没有听到任何台词，画面的视觉形式本身却可以帮助观众辨别主体人物。

镜头 2（图 2-5-2）：男主角（裘德·洛饰演）全景，也行走在人群中，面向镜头。导演同样是通过构图、虚实的反差等视觉形式来突出主体。

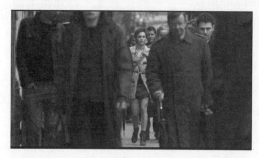

图 2-5-1

图 2-5-2

镜头3（图2-5-3）：女中景（小腿以上）。
镜头4（图2-5-4）：男中景（小腿以上）。

图 2-5-3

图 2-5-4

镜头5（图2-5-5）：女中景（大腿以上）。
镜头6（图2-5-6）：男中景（大腿以上）。

图 2-5-5

图 2-5-6

镜头7（图2-5-7）：女近景。
镜头8（图2-5-8）：男近景。

图 2-5-7

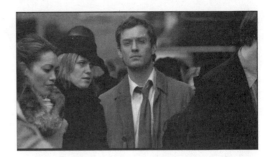

图 2-5-8

镜头 9（图 2-5-9）：女近景。

镜头 10（图 2-5-10）：男近景。

图 2-5-9

图 2-5-10

镜头 11（图 2-5-11）：女特写。

镜头 12（图 2-5-12）：男特写，看向画右。到目前为止，这组拍摄男女主角的镜头交替出现，已经让观众建立了对人物空间位置关系的想象，观众会觉得男女主角是在同一个时空中面对面对视。

图 2-5-11

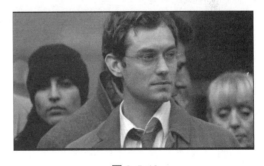

图 2-5-12

镜头 13（图 2-5-13）：女特写，看向画右。根据这组镜头给观众建立的对人物空间位置关系的想象，男女主角的关系是面对面的，所以，此时虽然男女主角同时看向画右，实际场景空间中他俩应该是看向了相反的两侧。

镜头 14（图 2-5-14）：男特写，吃惊的表情。因为男主看到了女主没看到的另一侧路况，所以才会在刹车前一刹那看到险情。

图 2-5-13

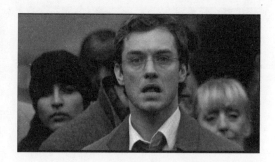

图 2-5-14

镜头 15（图 2-5-15）：女特写，看向画左，画外音是刹车声。说明女主刚扭过头来，险情就发生了。

镜头 16（图 2-5-16）：男特写，紧张地迎着镜头跑来。

图 2-5-15

图 2-5-16

图 2-5-17

镜头 17（图 2-5-17）：顶拍，远景，女子倒在车头前，男子来到她身边。此处的景别、拍摄角度与前面构成明显的节奏反差，给人以险情发生一刹那的震惊感。同时，在这个镜头中，两人出现在同一个画面，之前 16 个镜头让观众建立的对人物空间位置关系的想象才算"眼见为实"。

影片《偷心》开始的这组镜头，堪称运用电影语言表意、叙事的典范。这组镜头没有通过人物对话、旁白或者字幕等形式来实现信息的传递，而是依靠镜头调度、剪辑这些电影语言本体层面的手段，讲清楚了作者想要传达的基本信息。在电影刚一开始就让观众建构了对这样一个情景的想象：在某个街口，茫茫人海中的男女主角远远地一见钟情，互相以眼神"放电"，随着两人脚步的行进，彼此走近。要知道，以上描述完全是镜头的视觉语言让观众建构的美好想象而已，事实上，直至镜头 16，我们都并未真实地看到两个人处在同一个画框之中。由于镜头语言的纪实性，一就是一，二就是二，看电影，有时候我们只能相信眼睛所看见的。但是，镜头语言还具有象征性，一会

让人想到二，二会让人想到一，看电影，我们会不自觉地认同画面对眼睛的"欺骗"。

接下来，我们需要展开分析这种视觉语言的独特的意义生成机制，分析这组镜头是如何通过镜头调度和剪辑的设计，来让观众建构美好想象的。首先，这组镜头如何通过画面的视觉元素来强调主体？由于这是电影刚开始，观众还没有得到任何的人物关系、剧情的信息。但是，哪怕只是看到第一个画面，主要人物就立刻得到了强调。这种意义的生成，主要是因为以下视觉元素的作用：一是构图，人眼会形成对画面的某种注视的"重心"，利用这一视觉心理特性，我们在构图时以画面中央的位置来强调视觉主体；二是虚实反差，利用镜头的景深效果，对画面的纵深空间加以"筛选"，使想要强调的主体与周围的其他人物形成虚实反差；三是光线、色彩，当我们从光线、色彩的视觉形式层面看画面，画面由不同的色块、光区构成，因此，我们可以把想要强调的主体处理得相对更鲜艳、更显眼，使其在人群中看上去更突出。

其次，本片段如何使人看出两个人物的关联性？为什么两个人是在彼此对视？在镜头 17 之前，我们其实并未看到二人在同一个时空中，正如著名的"库里肖夫实验"[①]证明的，我们得到的"结论"只不过是剪辑产生的幻觉。我们以为男女主角在互相含情脉脉凝视，实际上，在拍摄现场，类似的所谓"对视"的镜头调度中，演员不过是在凝视摄影机镜头而已！演员完全有可能并不同时在场，也不必同时在场。此时，我们的"幻觉"由剪辑和构图、景别等视觉手段造成。剪辑方面，反复在拍摄男女两个人物的镜头之间交替切换画面，从而自然产生了两条线索之间的关联性。也就是说，如果反复在分别拍摄 A 和 B 两个人物的镜头之间交替剪辑，观众会得到 A、B 两个人物的关联性，而不会得到和第三个人物的关联性，不会是 A 和 C 或者 B 和 C 的关联性。此外，在景别安排方面，拍摄女子的画面与拍摄男子的画面的景别，基本做到了"景别对等"，也就是说，女子景别多大，男子景别就多大，女子景别变为多大，男子景别也相应变为多大。这样的景别安排，配合剪辑，就会使观众感觉二者是彼此对视的关系。

最后，仅仅交替剪辑、景别对等，还不足以说明两个人是在面对面相互走近。在镜头 17 呈现二人在同一个画框中之前，前 16 个镜头让观众建构的空间位置关系、人物动作趋向的想象，是二人面对面相互走近。这一想象是景别安排造成的幻觉，其实我们并未真的从全局的视角看到二人之间的距离在一步步缩短。虽然从这组镜头不能直观看到距离的改变，但我们可以直观地看到画面范围大小的改变，我们的视觉可以通过事物的大小获得对远近的感知。所以，拍摄男女两条线索的这组镜头，除了"景别对等"，还做到了"景别递进"、越来越小，而不是景别大小任意组合。由于景别递进，观众可以通过景别的变化感知距离的变化，景别越来越小，则距离越来越近，反之，距离越来越远。以此类推，假设我们需要设计一个离别场景，表现二人在告别之后彼此向相反的方向渐行渐远，就可以使用交替剪辑、景别对等、景别递进，而且景别越来越大。

（2）《我的父亲母亲》树林中招娣偷看老师场景

《偷心》的例子提供了一种处理两人对视关系的镜头调度和剪辑的解决方案，那么，如果两个人的关系不是"对视""互相看"，而是一方单向地看另一方，该如何解

10.《我的父亲母亲》树林中招娣偷看老师场景片段

① 乔治·萨杜尔：《世界电影史》，徐昭、胡承伟译，中国电影出版社，1995，第 216 页。

决？我们接下来以影片《我的父亲母亲》和《迷魂记》为例。《我的父亲母亲》拍摄招娣（章子怡饰演）在树林里偷看老师（郑昊饰演）的场景，为了表现招娣是偷偷地张望老师、二者是"单向看"的关系，除了演员表演，还需要镜头调度和剪辑方面的设计。

镜头1（图2-5-18）：乡村小学的老师带着孩子们在远处走，远景。

镜头2（图2-5-19）：招娣在树林里奔跑，张望着老师的方向，中景。中景可以在呈现人物动作的同时捕捉到人物的面部表情。所以相比于镜头1对老师的呈现，镜头2对招娣的呈现，意在同时呈现招娣在树林里奔跑的动作以及她张望远处的表情。镜头1有距离感，是招娣的视角；镜头2距离更近，交代视线的主人。注意镜头1和2的人物行动方向是相反的，镜头1人物向画右行动，镜头2人物向画左行动。这就建立了两个人物在场景空间中的位置关系。两人显然不是面对面接近，也不是追与跑的关系，而是沿着两条基本平行的轨迹同向而行。

图 2-5-18　　　　　　　　　　　　　　　　　图 2-5-19

镜头3（图2-5-20）：老师带着孩子们，远景。这一镜头与镜头1基本重复，画框下端的范围略有缩小。

镜头4（图2-5-21）：招娣在树林里一边跑一边张望着老师的方向，近景。此时拍摄招娣的景别由中景变为近景，距离感略有改变，意在进一步呈现招娣的表情，表现招娣张望老师时的急切的样子，唯恐没跟上、没看清。

图 2-5-20　　　　　　　　　　　　　　　　　图 2-5-21

镜头5（图2-5-22）：老师带着孩子们，全景。在这个全景镜头中，可以看清楚人物的身材、行动。相比于拍摄招娣的镜头2到镜头4的变化，拍摄老师的镜头，距离感有了明显的改变，这样处理的原因下文再分析。

镜头6（图2-5-23）：招娣，近景。相比于镜头4，镜头6的景别没有变化，距离感略有改变，画面范围更小、更紧凑，可以清楚地看到人物的神态。

图 2-5-22

图 2-5-23

镜头 7（图 2-5-24）：老师，近景。从镜头 5 到镜头 7，由全景变为近景，可以清楚地拍到人物的面部。作为招娣的某种主观视角，这一镜头有特定的心理效果，下文综合分析。需要注意镜头 7 的景别与镜头 6 的景别一致。

与《偷心》表现男女互相看类似，本片段也通过对男女两条线索的交替剪辑，制造人物之间的关联性。这种镜头组接方式使观

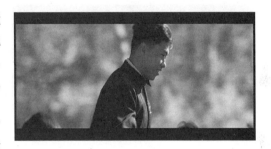

图 2-5-24

众能够想象交替出现的两条线索之间的关联性。不论是互相看还是单向看，视线双方的关联首先通过剪辑建立。不同之处在于，《偷心》是互相看，男女双方有情投意合的感觉，所以男女两条线索的镜头景别对等，画面范围大小基本一致；《我的父亲母亲》是单向看，招娣羞涩地偷偷张望老师，老师还不知情，所以男女两条线索的景别不一致。并且，老师的视线基本没有看向镜头所在的方向，没有和招娣形成明显的对视关系。

虽然景别不对等，但是拍摄老师和招娣的两条线索的镜头，其景别的组合并非无序，而是也有其规律。老师这条线索的景别是：远景—远景—全景—近景。招娣这条线索的景别是：中景—近景—近景。招娣这条线索的景别没有明显改变，说明镜头意在展现招娣一边奔跑、一边急切地张望老师的动作、神情，这组镜头的核心意义就是表现招娣在看。显然，她是视线发出的一方，是观看的主体。老师这条线索的景别变化很大，从远景到近景，明显递进，因为这组镜头和拍摄招娣的镜头交替出现，因此是表现招娣的视野变化，构成她的主观视角，说明老师在招娣眼中仿佛越来越"近"。当然，招娣并没有真的跑向她的心上人，她只是在树林中远远地跟随、张望，这种视野和纵深距离的改变，表现了招娣的主观心理效果。特别是到了镜头 7，使用近景、长焦镜头，将人物周围的其他空间元素"排除"，表现了招娣眼中仿佛只剩下心上人的独特体验。因此，镜头 7 和镜头 6 的景别也是一致的。

（3）《迷魂记》跟踪场景

我们再以《迷魂记》的一个跟踪段落为例，继续比较"单向看"的场景中景别安排的规则。

镜头 1（图 2-5-25）：男子（詹姆斯·斯图尔特饰演）的近景，表现他偷偷张望的神情。

镜头2（图2-5-26）：被跟踪的女子（金·诺瓦克饰演）的远景，她坐在一幅画像前。此镜头既是镜头1的主观视角，也交代了场景空间的整体格局，空荡荡的展厅内除了他俩并无别人。

镜头3（图2-5-27）：男子的近景，他反复端详女子和画像，随后向画左出画。

镜头4（图2-5-28）：男子中景，他佯装欣赏画像，在女子身后窥视。

镜头5（图2-5-29）：女子坐在画像前的背影，全景。此镜头是镜头4的主观视角，同时也交代了女子和画像的位置关系，为后面进一步的特写镜头进行铺垫。

镜头6（图2-5-30）：男子进一步观察，近景。

图2-5-25

图2-5-26

图2-5-27

图2-5-28

图2-5-29

图2-5-30

镜头7：特写镜头，拍摄女子身旁的花束（图2-5-31），紧接着又拍摄到了画像中女子手中一模一样的花束（图2-5-32）。此镜头是镜头6的主观视角，镜头的调度模拟了男子视点的转移。

镜头8（图2-5-33）：男子继续观察，近景。

镜头9：女子发髻的特写（图2-5-34），接着镜头又拍摄到了画像中女子的发髻

（图 2-5-35）。此镜头是镜头 8 的主观视角。

图 2-5-31

图 2-5-32

图 2-5-33

图 2-5-34

作为设计悬疑的大师，希区柯克的影片有不少类似的跟踪、偷窥情节。这些跟踪戏往往有各种客观视角和主观视角之间的交替转换，画面反复在"看"与"被看"二者之间交替，观众会不自觉地被这样的剪辑结构引导、带入。和《我的父亲母亲》类似，由于看的视线是单向的，《迷魂记》的这个跟踪段落，拍摄男子的镜头，景别变化不大，客观交代了男子跟踪、窥视的动作过程

图 2-5-35

与神情。而拍摄被跟踪的女子的镜头，景别则有明显的从大到小的递进的变化过程，表现了一种主观视觉心理体验。观众的视野会随着男子的主观视角，从一个较大的画面空间缩小至极细微处的关键细节，这种变化的过程既形成了节奏感，又牵引着观众与剧中人物一起去破解悬疑。

综合以上对《偷心》《我的父亲母亲》《迷魂记》段落的分析，我们可以归纳在表现人物之间"互相看"或者"单向看"关系时，剪辑和景别安排的规则。两种"看"的共同点在于都利用了交替剪辑来表现交替切换的线索之间的关联性；两者的差异在于前者通过"景别对等"来强调互动性关系，而后者则景别不对等，视线的主人景别基本不变，而被看的一方，景别会有明显变化。这个比较分析的案例提示我们，在设计场面调度时，要注意思考镜头景别和镜头组接的叙事功能。镜头的景别安排不同，镜头组接的顺序、

规则不同，可以形成不同的叙事结构与逻辑关系，这种逻辑关系是观众理解人物关系、行动线索的基础。逻辑关系清晰，镜头语言最根本的叙事功能才能得以实现。用镜头把故事讲明白，是对创作者的基本要求。

案例6：《加里波底》短跑比赛场景

竞争关系的镜头设计：以短跑比赛为例

《加里波底》（澳大利亚）：彼得·威尔导演，1981年

11.《加里波底》短跑比赛场景片段

我们从上一个案例看到，可以通过"景别对等"来表现交替剪辑的两条线索之间的互动性关系，那么，表现一种特殊的互动关系——竞争关系，会有什么特殊处理？接下来我们以彼得·威尔的作品《加里波底》中的一个短跑比赛场景为例，进行拉片分析，重点看镜头的各种景别、拍摄角度的设计，看镜头如何完成叙事功能，建构人物关系。

镜头1（图2-6-1）：红衣选手的正侧面、特写，侧逆光。这一镜头有助于刻画人物专注、紧张的神态，侧面的拍摄角度有助于表现人物的动势和速度感。侧逆光加强了人物的轮廓线条，也有助于配合侧面拍摄角度加强对人物动势和速度感的展现。

镜头2（图2-6-2）：黑衣选手的前侧面、特写，侧逆光。景别与红衣选手一致，角度略有改变，镜头1、2在完成了对两个主要人物的交代的同时，构成交替剪辑，通过对等的景别安排表现出两人在比赛中针锋相对的竞争关系。

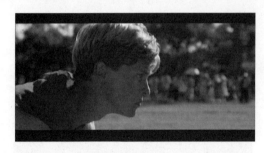

图2-6-1

图2-6-2

镜头3（图2-6-3）：发令枪的特写镜头，发令枪响。此处，特写的景别在强调了发令枪这一细节本身的同时，有助于表现发令枪响那一瞬间的紧张感。

镜头4（图2-6-4）：中景、侧面，侧逆光。画面可以同时看到两人，起到交代场景空间中人物位置关系的作用。同时，中景有助于表现人物动作。

图2-6-3

图2-6-4

镜头5：红衣选手从中景（图2-6-5）过渡到了近景（图2-6-6），前侧面，侧逆光。

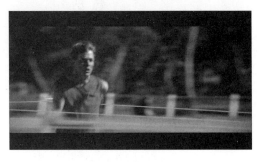

图2-6-5

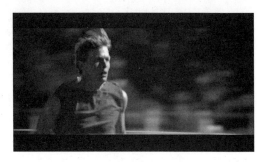

图2-6-6

镜头6：黑衣选手从中景（图2-6-7）过渡到了近景（图2-6-8），直到特写（图2-6-9），前侧面，侧逆光。镜头5、6在交替剪辑的同时，景别基本还是对等的，镜头6稍有变化，这样有助于表现两人你追我赶、竞争中产生前后差距的关系。

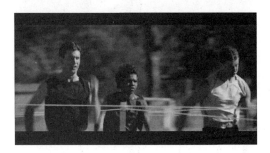

图2-6-7

图2-6-8

镜头7：红衣选手从近景（图2-6-10）过渡到了特写（图2-6-11），前侧面，侧逆光。与镜头6的图2-6-8、图2-6-9基本对等。所以，两个人物的两组镜头在交替剪辑的同时，并没有完全步调一致，而是略有错位，这就形象地表现了赛跑者你追我赶、你先我后的竞速状态。

图2-6-9

图2-6-10

图2-6-11

　　镜头 8（图 2-6-12）：黑衣选手正面、近景，逆光。到了镜头 8，忽然不再是侧面的拍摄角度而是变成了正面，这本身起到了变化节奏的作用。在快要冲刺之前给一个正面近景的镜头，也是对人物表情、状态的交代。

　　镜头 9（图 2-6-13）：红衣选手正面、特写，逆光。依旧与拍摄黑衣选手的画面交替，在拍摄角度上与拍摄黑衣选手的画面对等，在景别上略有差别，表现了二人的竞争关系。此处需要特别注意光线的方位。如果延续镜头 2 到镜头 7 的光线的方位，到了镜头 8、9 应当是侧面光才对，此处却是逆光，有"穿帮"的嫌疑。这说明导演故意想延续逆光的效果，一来这与前面的镜头在视觉上衔接更顺畅，二来此处使用逆光有助于表现选手头发飞扬的轮廓线条，相比于侧面光形成的"阴阳脸"的造型，视觉上显然更具美感。

图 2-6-12

图 2-6-13

　　镜头 10（图 2-6-14）：中景、前侧面，侧逆光。可以同时看到两个选手，其中红衣选手即将冲刺终点线。

　　镜头 11（图 2-6-15）：仰拍，中景。此处首先要注意镜头 11 的仰拍角度，既恰到好处地表现了冠军选手冲刺瞬间的荣耀感，也与前面的镜头形成了节奏反差。我们还要注意剪辑点的设计，镜头 10 的结束点与镜头 11 的开始点，前后镜头的剪辑点在时间线上严格吻合，属于"无缝剪辑"。"无缝剪辑"的技巧指拍摄同一行动线索的前后两个镜头，前一个镜头的结束点与后一个镜头的开始点的衔接，在时间线上既无重合，也无跳跃。此处使用"无缝剪辑"有助于表现快速的连贯性动作，显得既有节奏变化，又有视觉流畅性。

图 2-6-14

图 2-6-15

镜头 12（图 2-6-16）：近景，侧面，逆光。注意背景的光斑，也恰到好处地烘托了冠军的荣耀。

彼得·威尔导演广为人知的作品有《死亡诗社》（1989 年）、《楚门的世界》（1998 年），本案例出自他的另一部作品《加里波底》。这里选取这部作品的短跑比赛场景为例，不是因为这个案例有多么特殊、多么追求个性、多么手段高深，相反，

图 2-6-16

恰恰是因为这个案例太常规、太正常。在此需要纠正初学者的某种思维误区，学习视听语言首先需要解决的就是最基本的叙事问题，通过镜头把人物行动、人物关系讲清楚，把故事讲得可以让观众看明白、理解，这才是创作的基本功。好高骛远、故作深沉、故弄玄虚的创作，只能拒人于千里之外。本案例选取的这一短跑比赛场景，12 个镜头的片段，就体现了严谨的制作、精心的镜头语言设计。这 12 个镜头几乎一闪而过，观众可能也没看清，或者并未在意，但是创作者并未因为观众没看清、没在意，就把镜头的数目简化一些，或者粗枝大叶地制作每个镜头。相反，我们拉片分析就会发现，创作者在这一闪而过的 12 个镜头中，依然极其讲究，倾尽全力。电影都是一个镜头、一个镜头地拍摄完成，没有哪个镜头的制作可以轻视、忽略。这种创作态度上的扎实、场面调度上的讲究，正是初学者需要具备的基本素养。此外，还有一个当下流行的认识误区，即我们习惯于迷信电影制作中使用了怎样高端的硬件、软件设施和技术手段，殊不知，电影制作的"技术"还应有另一层深意，就是创作者在场面调度中运用视听叙事技巧所作的各种精心设计，这种严谨、讲究的电影制作，及其背后的人力成本的付出，同样是需要我们致敬的"技术含量"。

《加里波底》这一短跑比赛场景的视听语言特点首先是剪辑节奏快、镜头变化丰富。为什么节奏要这么快？很显然，这是短跑，不是长跑比赛，导演需要利用快节奏的镜头切换，给观众以直观的速度感、紧张感，并且捕捉更丰富的细节。当然，导演并未因为每个镜头持续时间转瞬即逝，观众可能根本没看清，就放弃了每个镜头的严谨制作，相反，各个镜头的设计以及景别、拍摄角度的变化丰富、全面、准确。首先，为了表现运动中人物动作的速度、动势，影片大量使用了侧面或斜侧面的拍摄角度，配以侧逆光或逆光。侧面、斜侧面相比于正面的拍摄角度更有利于展现运动中的人，因为被摄人物在画框中的相对位移更明显；逆光、侧逆光加强了轮廓线条，与侧面的拍摄角度配合，使画框中人物的位置改变在视觉上更为显著，形成强烈的视觉节奏。其次，为了表现赛跑双方的竞争关系，导演依然在两个人物的两组镜头之间交替剪辑，表现赛跑双方的关联性。两组镜头又基本做到"景别对等"，红衣选手景别多大，黑衣选手的景别也相应多大，这就加强了二者的逻辑联系。综合《偷心》等案例来看，这种"交替剪辑"加"景别对等"的手段，适用于表现人物之间的互动关系，如竞争关系等。同时，本片段对赛跑双方的景别安排未严格对等，比如镜头 5 拍红衣选手从中景到近景，镜头 6 拍黑衣选手从中景到近景到特写，镜头 7 拍红衣选手从近景到

特写……这两组镜头在交替剪辑的同时，景别不完全对等，而是有错位，这有助于表现赛跑双方你追我赶的竞争态势。一方领先，另一方立即迎头追赶，这种交替领先的微妙关系通过景别的错位体现，是视听语言的创意。最后，镜头的丰富变化，全面地捕捉了赛跑过程中的各种细节。比如，冲刺瞬间使用了仰拍镜头（镜头11），塑造了冠军的荣耀形象，也构成了节奏改变，同时，其剪辑点的选择与镜头10在时间线上紧密吻合，使这两个镜头拍摄的同一动作，衔接更为连贯、流畅。此外，正面拍摄角度的镜头（镜头8、镜头9），及时地呈现了此时此刻人物的状态，并且构成节奏改变。这两个镜头的光线延续了之前的逆光、侧逆光效果，使这12个镜头的短跑比赛场景在视觉效果上保持协调一致。

总之，本案例对各种景别、拍摄角度的综合运用，为展现场景中的人物行动、人物关系服务，体现了景别、拍摄角度的丰富的叙事功能。可见，镜头的景别与拍摄角度，是导演在场面调度中运用的基本视听元素与调度手段。

第四节　镜头的节奏功能：景别与拍摄角度变化作为控制节奏的变量

对于电影叙事而言，节奏问题是无所不在的。电影叙事的过程，也是一个节奏控制的过程。我们既要结合故事分析节奏，也要脱离故事审视节奏。对于节奏的控制牵涉到视听语言的各个层面，各种视听元素和场面调度手段都在不同程度上与节奏构成因果关系。从节奏的角度看，景别与拍摄角度的每一次改变，都是一次节奏的律动。作为视听元素，景别与拍摄角度和构图一样，可以构成控制节奏的变量。这些视听元素的组合就像是音符，建构了电影叙事的节奏感与音乐性。景别与拍摄角度的节奏问题通常也是一个剪辑问题，镜头的每一次组接同时也是景别与拍摄角度的选择、组合。当然，对于一些长镜头来说，其内部的调度变化也会形成景别与拍摄角度的丰富变化，在讨论运动长镜头的场面调度时，我们再举例分析。

案例7：《偷心》的顶拍镜头、《雁南飞》的顶拍镜头、《满城尽带黄金甲》的大仰拍镜头的比较

从视觉节奏到心理节奏：用于制造节奏突变的特殊拍摄角度

《偷心》（美）：迈克·尼科尔斯导演，2004年

《雁南飞》（苏联）：米哈伊尔·卡拉托佐夫导演，1957年

《满城尽带黄金甲》：张艺谋导演，2006年

顶拍和大仰拍作为特殊的拍摄角度，与日常生活中人的视觉经验迥异，人们不大可能躺在地面上仰面看人（大仰拍），也不大可能把自己悬挂在天花板上俯瞰（顶拍）。因为日常生活中罕见，所以一旦这种特殊的视觉效果呈现在镜头中，会给观众形

成心理震撼。利用这种视觉心理的效果，顶拍和大仰拍经常被用于制造明显的节奏突变。比如，在本章案例5《偷心》的镜头17中，出现了一个垂直向下的顶拍镜头（图2-5-17），这个镜头本身已经足够有视觉冲击力，并且，此处的景别（远景）与拍摄角度（顶拍），与前一个镜头（特写、正面）形成了明显的视觉节奏的反差。利用镜头17，导演把车祸发生刹那的心理震惊有效地传达给观众。这是一个利用画面的景别和拍摄角度控制节奏变化的例证。从视觉心理的角度理解，观众看电影得到的是一种节奏体验，只要节奏感传达给了观众，电影叙事预期达到的心理效果就有了。《偷心》此处对车祸场景的处理，并没有真的拍摄汽车碰撞演员的过程，而是利用音响效果、镜头调度等视听元素，给人以车祸发生的心理认知，起到了"四两拨千斤"的作用，值得小成本制作借鉴。再比如，在第一章案例2中，《雁南飞》桥边男女对话场景的最后一个镜头，也使用了一个垂直向下的顶拍（图1-2-10），实现了与《偷心》的顶拍镜头相似的控制节奏的功能。只不过，这一镜头所表现的节奏变化不同于《偷心》的车祸，车祸的节奏感是更为外在的，《雁南飞》中薇罗尼卡离开马尔克远去，马尔克心情低落，这种节奏变化更主要的是剧中人物内在的一种心理节奏变化。当然，人物内在的心理节奏变化传达给观众的戏剧性力量，并不见得弱于一场车祸，所以导演在最后使用了这个顶拍镜头，其拍摄角度与景别（远景），与前一个镜头（图1-2-9）的拍摄角度（仰拍）、景别（中景）同样形成了明显的视觉节奏反差，这样就把人物的心理落差转化为视觉节奏，最终让观众感知。

与顶拍方向相反的拍摄角度——大仰拍，也被应用于表现节奏的突变。比如《满城尽带黄金甲》中，拍摄王后（巩俐饰演）在宫殿长廊中行走、忽然毒病发作的段落。

镜头1（图2-7-1）：王后近景、正面，跟拍。第一时间强调人物，表现人物心事重重的状态，暗示即将到来的危机。

镜头2（图2-7-2）：王后主观视角看长廊，移镜头。视角变换的同时，延续了人物行动的速度，并且，两个镜头的剪辑点在时间线上基本吻合，衔接连贯、流畅。

图 2-7-1

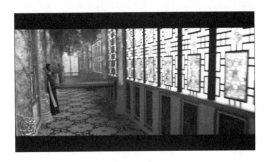

图 2-7-2

镜头3（图2-7-3）：王后在长廊里向前行走，全景、正面，跟拍。以全景进一步交代人物行走的体态，以及人物和场景空间的关系。

镜头4：王后忽然站住不动，镜头从背面特写（图2-7-4）向右移到了前侧面特写（图2-7-5），展示王后表情。这个镜头的内部已经有了拍摄角度的改变，机位移到前侧面时，人物因为毒病发作已经定在原地，此时的人物动作停顿、拍摄角度变化，都形

成了节奏变化。

　　镜头5（图2-7-6）：大仰拍王后全身。

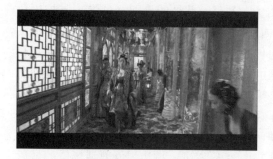

图 2-7-3

图 2-7-4

图 2-7-5

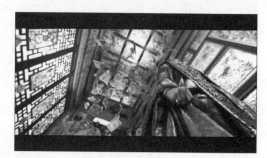

图 2-7-6

　　通常，仰拍的拍摄角度用于表现被摄主体高人一等的地位，但镜头5的大仰拍却并非为了表现王后的高贵。相比于斜向上的仰拍，近乎垂直向上的大仰拍角度表现的显然不是"高贵"，而是呈现了某种反常的人物状态。这一与日常视觉经验迥异的拍摄角度本身已经极具视觉冲击力，更重要的是这一拍摄角度与其他镜头衔接显得极其突兀。镜头5的大仰拍角度忽然切入这一段落，与本场景之前的四个镜头的拍摄角度（平视）形成了明显的视觉反差。也有人注意到这一镜头对手部动作细节的捕捉以及对空间（天花板）的呈现等，但此处大仰拍角度的主要作用还是应从节奏意义上考虑。王后忽然毒病发作、身心痛苦，如何将人物心理状态的改变视觉化？导演并没有选择直接拍摄演员的表演，特别是面部表情，而是利用视觉节奏的改变让观众感知此时人物状态、剧情节奏的突变。不是依赖演员表演而是利用镜头调度、视听语言，就像我们在"导论"中提到过的，这是更贴近电影本质的叙事、表意的手段。

　　综合以上三个例子，我们看到，镜头的景别和拍摄角度作为视觉元素，可以控制节奏。景别和拍摄角度对节奏的控制，主要在剪辑（镜头的组合）中体现。镜头之间的组合，除了建构必要的叙事逻辑关系，也可以通过视听节奏的变化来控制叙事节奏、心理节奏。当然，单个镜头内部的场面调度也可以通过景别和拍摄角度控制节奏，特别是在那些变化复杂的运动长镜头的调度中。

案例 8：《投名状》《这个杀手不太冷》《老无所依》《白日焰火》中塑造 人物形象的顶拍镜头比较

"妖魔化"视角：顶拍对另类人物状态的塑造

《投名状》：陈可辛导演，2007 年

《这个杀手不太冷》（法、美）：吕克·贝松导演，1994 年

《老无所依》（美）：乔尔·科恩、伊桑·科恩导演，2007 年

《白日焰火》：刁亦男导演，2014 年

（1）《投名状》塑造太后

从本章案例 7 中的三个例子我们可以看到，顶拍、大仰拍可以用来与其他镜头形成视觉反差，制造视觉节奏的突变。同时，我们还要看到，顶拍、大仰拍本身作为一种反常的拍摄角度，可以用于形成特殊的观感，塑造反常的、另类的人物状态。比如，《投名状》中拍摄太后的镜头（图 2-8-1），拍摄地位尊贵的太后，不但没有使用仰拍，反而使用了垂直向下的顶拍。这里不是明显的节奏变化点，所以其制造节奏变化的作用倒在其次，其主要作用是给观众呈现一种独特的视角，将太后"神化"或者"妖魔化"。在这个镜头中，观众乍一看都不觉得这是在拍摄一个人，仔细分辨以后，才能看

图 2-8-1

出这是从太后的头顶往下看。这种视觉效果恰到好处地塑造了庞青云心目中的太后：她不是凡人，她是庞青云心目中的"女神"。《投名状》拍摄太后的顶拍与案例 7 中《满城尽带黄金甲》拍摄王后的大仰拍相比，大仰拍不是为了表现王后的尊贵，顶拍也并非为了表现太后的卑贱。这两种相反的拍摄角度在影片中的应用极为特殊，我们可以在创作中善加利用。

（2）《这个杀手不太冷》塑造史丹菲尔

前面提到了《这个杀手不太冷》中的反派人物史丹菲尔出场的例子（本章案例 1），这是史丹菲尔第一次来到玛蒂达家中，当他第二次来到玛蒂达家中，就是他要大开杀戒、屠杀玛蒂达全家的时刻了。所以，史丹菲尔的这次出场，导演必须做足铺垫，让观众能够意识到，这不是一个普通的警察或杀手的出场，而是一个杀人狂魔的出场、一个死神的出场，对玛蒂达全家而言，他们即将面临毁灭性的灾难。导演如何把这种"死神来临"时刻的窒息、压抑的氛围传达给观众？如何塑造史丹菲尔的一个死神、一个魔头的形象？我们从史丹菲尔出场前夕拉片分析。

镜头 1（图 2-8-2）：全景，玛蒂达的背影，小女孩下楼去超市，同时为里昂买牛奶。

镜头 2（图 2-8-3）：里昂背面，中景。注意镜头 1、2 这两个镜头从相反的两个角

度对公寓内部走廊空间的全面呈现，空间极具纵深感。由于接下来史丹菲尔就是在这个空间中亮相，所以这两个镜头既是对玛蒂达和里昂行动的交代，也是对史丹菲尔的亮相的必要铺垫。从结构上讲，玛蒂达和里昂的命运即将与史丹菲尔的到来联系在一起，这两个镜头暗示了剧作中这三个最关键的人物的相关性。

图 2-8-2

图 2-8-3

镜头 3（图 2-8-4）：里昂正面，近景，与镜头 2 角度相反，拍摄里昂进家门之后。注意里昂居住的房间正好在走廊的一端，可以纵览整个走廊上的一举一动，为接下来里昂洞观史丹菲尔的到来设置了必要的人物站位。此时，里昂进门之后，侧身回头片刻，仿佛有不祥的预感，暗示"死神"史丹菲尔即将来临。渐渐给观众蓄积紧张不安的观影情绪。

镜头 4（图 2-8-5）：里昂在家中，中景。构图比较平面化，没有纵深，与前后的镜头形成一些反差。画面接近中心位置，可以看到墙上的挂钟。这个画面中已经出现了挂钟指针跳动的音响，但还不明显。

图 2-8-4

图 2-8-5

镜头 5（图 2-8-6）：画面由前面的中景切到了挂钟的特写，形成了节奏的突变，强调了挂钟这一物件本身，注意时间即将指向十二点整，这是史丹菲尔到来的时刻。指针每跳动一下，就像是死神的脚步又接近了一步。为了渲染这种紧张、窒息的情绪，除了特写镜头的作用以外，挂钟指针跳动的音响被放大呈现。

镜头 6-1（图 2-8-7）：镜头再次回到了走廊空间，全景，广角镜头，极具纵深感。可以看到史丹菲尔的手下 A 首先从走廊另一端尽头处入画。镜头 6-1 与镜头 5 的衔接，形成了景别、纵深的明显反差，构成节奏的突变、跳跃。

图 2-8-6

图 2-8-7

镜头 6-2（图 2-8-8）：推镜头，史丹菲尔的手下迎着镜头鱼贯而入。手下 B、C 入画。

镜头 6-3（图 2-8-9）：推镜头，史丹菲尔的手下 D 入画。注意这些演员在镜头前走走停停，互相配合，极有层次感。

图 2-8-8

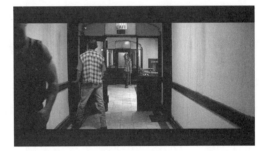

图 2-8-9

镜头 6-4（图 2-8-10）：D 出画，A 再次入画。

镜头 6-5（图 2-8-11）：史丹菲尔的手下 E 入画，紧接着史丹菲尔出现。

图 2-8-10

图 2-8-11

镜头 6-6（图 2-8-12）：史丹菲尔正面近景，至此，这一推镜头结束。在整个这一运动镜头的调度中，画面的纵深随着机位向前而逐渐改变，配合人物走位、入画又出画，形成了有条不紊的内在节奏。并且，自始至终基本保持"一点透视"① 格局，强调

① 石战杰：《建筑与环境摄影》，浙江摄影出版社，2018，第 32 页。

了视觉重心，形成了强烈的形式感。镜头 6 的整个调度体现了刻意的场面调度设计，整个空间安排、镜头运动和走位设计让人感觉这些演员仿佛是模特在走 T 台，有明显的设计和节奏安排。所有这些复杂的形式设计构成了镜头调度的韵律感、音乐性，为这个镜头的终点——史丹菲尔的正式亮相做足铺垫。这一"死神"式的主要人物的出场亮相必须经历这一番隆重的"仪式"，才更具震撼性力量。

镜头 7（图 2-8-13）：特写，史丹菲尔的手拿药丸服用。

图 2-8-12 图 2-8-13

镜头 8（图 2-8-14）：史丹菲尔服下药丸，正面近景。史丹菲尔在杀人之前先服药，镜头 7、镜头 8 意在通过对这一人物行动细节的强调，进一步地将史丹菲尔"妖魔化"。但这两个镜头本身是不具有视觉冲击力量的，只是起到交代关键细节的叙事作用。甚至，史丹菲尔在镜头 8 中看起来也颇为平静、正常，并不吓人。从节奏上看，这两个镜头偏向舒缓、松弛，仿佛把前面镜头逐渐推进的紧张情绪按下了暂停键，这恰恰为极具震撼力量的镜头 9 起到了欲扬先抑的作用，在力量释放之前先不急于放，而是适当地收一收，控制一下情绪。

镜头 9（图 2-8-15）：顶拍，可以看到史丹菲尔兽性大发，面部表情狰狞。镜头 9 是这一段落的重中之重，是最有分量的一个镜头，前面的镜头都是为了它所进行的铺垫。就像是张弓放箭，到了镜头 9，力量蓄积足够了，忽然射出了箭，才有足够的力度。这个顶拍的拍摄角度设计，形成了节奏的突变，但这不是最重要的，关键在于导演利用了顶拍这一反常的视角将人物"妖魔化"，这一视角不是一种人看人的日常体验，这种触目惊心的另类视觉效果会使观众印象深刻。所以，"妖魔化"人物，不是指为人物戴上鬼脸面具，或者让演员拼命龇牙咧嘴——使用镜头调度设计，会收到事半功倍的效果。

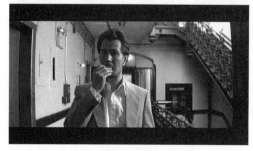
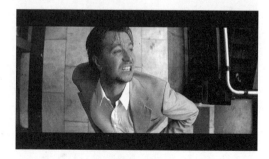

图 2-8-14 图 2-8-15

综合看这个片段，其场面调度、视听语言展现了导演极具个性的影像风格。从剧作思考，这一场景（本片段仅仅是本场景的开端）正式把玛蒂达、里昂、史丹菲尔的三角关系确立，三人的命运像是被绑在了一起，因而必须突出这一建构人物关系的戏剧重点。这一场景确立了玛蒂达与史丹菲尔的复仇关系，确立了里昂与史丹菲尔正邪双方的位置，以及里昂与玛蒂达施救与被拯救的关系。本场景中，玛蒂达由于出门购物躲过一劫，当她回家，因为里昂及时开门才幸免于难，由此里昂与史丹菲尔不可避免会有一场最终对决。作为建构矛盾冲突的起点，这场戏必须有足够分量的铺垫。

因此，导演在本片段的场面调度中设计了极具仪式感的视觉形式，调度风格显得夸张、刻意。比如一再被强调的"一点透视"构图，比如镜头6极具舞台风格的人物走位……这种刻意设计的仪式般的视觉形式被赋予象征色彩，强调史丹菲尔的这次出场非同寻常，简直就是死神驾到。电影史上，我们在从斯坦利·库布里克到韦斯·安德森的作品中，也可以见到类似的影像风格。并且，本片段画面的节奏与配乐、音响的节奏相互烘托，为情绪推波助澜，情绪在总体上逐级推进，却又不是一味上升，而是有收有放，直至镜头9，既是节奏的高潮点，也是情绪的兴奋点。本片段在节奏控制方面所体现的音乐性，是该片视听语言运用的缩影。此外，本片段长廊这一空间的选择起到了多方面作用。长廊形成了封闭空间，给人以压抑的心理感受，同时，长廊前后纵深大，使"一点透视"的视觉效果更明显。从镜头1、2拍摄长廊里的玛蒂达与里昂，到镜头6以复杂的调度拍摄史丹菲尔的出场，一再呈现的长廊空间，有助于建构统一的视觉形式。

（3）《老无所依》塑造杀手

《投名状》和《这个杀手不太冷》的例子都利用了顶拍带给观众的反常视觉体验，将人物"妖魔化"。下面再举两个例子。《老无所依》中，贾维尔·巴尔登饰演的杀手，在影片中如同死神一般，杀人如麻，冷血，残酷。为了在这个人物的出场时刻就把这样的人物形象给到观众，导演以一个顶拍镜头拍摄他的亮相（图2-8-16、图2-8-17），表现他以残忍的方式勒死了一个警察。

图 2-8-16　　　　　　　　　　　　　　　　图 2-8-17

在这个镜头之前，人物已经入画，但都未在镜头中呈现其面容（图2-8-18、图2-8-19）。这些镜头在设置悬念的同时，为人物形象赋予了神秘色彩。到了顶拍镜头，人物面容终于呈现，却是在他出手杀人的时刻，在这样一个高度紧绷的情节点、高度紧张的情绪点上，顶拍的拍摄角度推波助澜，将人物形象处理得更为狰狞。这个顶拍镜头将杀手"妖魔化"、将杀人过程奇观化，让观众以某种前所未有的视角去观察杀手杀人

的过程，过目难忘。如果仅仅以常规的拍摄角度交代杀人的过程，那是对杀人行为的叙事，观众受到的心理震撼更大程度上是来自画面内容层面的；以顶拍的拍摄角度拍摄杀人，观众受到的心理震撼除了来自所看到的杀人行为，还来自这一极具视觉冲击效果的拍摄角度本身，画面的视觉形式增强了画面内容的情绪和节奏。

图 2-8-18 图 2-8-19

（4）《白日焰火》塑造张自力

无独有偶，影片《白日焰火》也使用了顶拍捕捉警察张自力（廖凡饰演）拼尽全力勒人的动作（图 2-8-20、图 2-8-21）。不同于国内一些同类影片在类似场景对动作的轻描淡写、点到为止的处理方式，导演把这一动作过程强化了。影片此时塑造了一个在执行任务时对人下狠手、拼死用力、浑身紧绷、高度紧张的张自力。顶拍的拍摄角度恰到好处地配合情节和动作，推动了节奏和情绪。观众在这种视角中获得的是一种奇观化的视觉惊异。这一视角虽不能说将人物"妖魔化"，却至少表现了张自力在勒人时刻的某种"动物性"。他下手的力道超出了理性的控制范围，以至于旁人必须及时劝阻，否则有可能要了人命。作为一个体制内自我压抑的小人物，张自力勒人这一情节的处理，为人物形象的塑造落笔着色。

图 2-8-20 图 2-8-21

案例 9：《巴顿将军》开场演讲场景

"拼图游戏"：多种景别的组合及其对节奏的控制

《巴顿将军》（美）：弗兰克林·斯凡那导演，1970 年

以上主要讨论了通过镜头的拍摄角度来控制节奏的例子，景别同样也可以实现

12.《巴顿将军》开场演讲场景片段

对于影片节奏的控制。我们在"导论"中介绍的《无间道》天台场景，就有一个通过"两极镜头"的衔接来制造节奏反差的例子。实际上，各种不同景别的镜头组接，都有控制节奏的功能。比如影片《巴顿将军》的开始，是巴顿将军在台上演讲的场景，人物身后唯一的背景就是美国国旗，这一平面化的构图没有复杂的层次，视觉效果比较单调，此时，镜头的景别变化就成了控制视觉节奏的关键元素。

镜头1（图2-9-1）：远景，巴顿将军站在台上，背景是巨大的美国国旗。这一景别既交代了空间场景，也在第一时间强调了国旗所象征的身份内涵。

镜头2（图2-9-2）：全景，拍摄人物全身。进入对具体人物的交代。

图2-9-1

图2-9-2

镜头3—镜头10（依次对应图2-9-3—图2-9-10）：使用了八个特写镜头拍摄巴顿将军外表的各种细节，通过不同的细节塑造人物形象，比如镜头10（图2-9-10），交代人物身份。其中直到镜头7（图2-9-7）的人物头部的特写，才算交代了巴顿将军的相貌，解开了悬念。这些特写镜头对人物局部的呈现相当于是镜头2的全景的细化，就像是一整块拼图被拆散成零件。

图2-9-3

图2-9-4

图2-9-5

图2-9-6

图 2-9-7

图 2-9-8

图 2-9-9

图 2-9-10

镜头 11（图 2-9-11）：远景。到这个远景镜头，巴顿开始演说，景别与前面的特写形成反差，相当于一个比较大的节奏转折点，这就明显体现了景别切换对节奏的控制。从镜头 1 到镜头 11，完成了一个从总体到局部再回到总体的过程，结构严谨。

镜头 12（图 2-9-12）：中景。至此进入人物演说部分，之前的镜头主要完成对人物形象的塑造，从这个中景开始，镜头需要交代人物在演说过程中的神态、行动等信息。

图 2-9-11

图 2-9-12

镜头 13（图 2-9-13）：特写。景别的切换既抓住了表情的细节，又构成了节奏变化。

镜头 14（图 2-9-14）：全景。节奏再次改变。

图 2-9-13

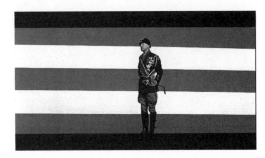

图 2-9-14

镜头 15（图 2-9-15）：近景。景别切换造成的节奏变化与画面中人物的动作改变相配合。

镜头 16（图 2-9-16）：远景。节奏再次改变。

图 2-9-15

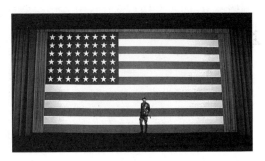

图 2-9-16

镜头 17（图 2-9-17）：全景。改变节奏的同时，有助于抓住人物此时的身体语言。

镜头 18（图 2-9-18）：中景。

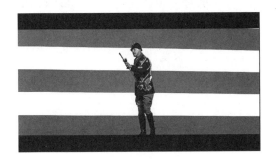

图 2-9-17

图 2-9-18

镜头 19（图 2-9-19）：特写。从镜头 17 到 19，三个镜头的景别呈递进关系，演说渐入佳境，也接近尾声。影片开场所需要完成的人物出场、亮相的任务，通过巴顿将军国旗下的演说场景得以完成。观众应该有了对巴顿其人的深刻的"第一印象"。

镜头 20（图 2-9-20）：远景，人物转身下台，演讲结束。镜头 20 的景别与镜头 19 有强烈反差，其节奏变化用于本场景结束点，形成明显的段落界限。

图 2-9-19　　　　　　　　　　　　　　　　　　　图 2-9-20

　　本场景的 20 个镜头用了各种景别来拍摄，景别变化丰富。各种景别的运用，首先体现了各自的基本叙事功能，比如特写强调细节，近景表现人物面部表情，中景捕捉人物动作和呈现部分表情，全景交代身体动作，远景交代整体空间环境。特别是镜头 3 到镜头 10 的八个特写镜头，既在第一时间完成对于主要人物巴顿将军的形象细节的刻画与强调，其连续组合也如同完成了一次"拼图游戏"，从整体（镜头 1、镜头 2）到局部（镜头 3—镜头 10），又回到了整体（镜头 11），建立了完整、严谨的结构。各种景别的组合使用，起到了控制节奏的作用。本场景画面空间相对平面化，纵深方向除了人物和背景没有更多的层次，因此，景别的变化就成为控制节奏的主要视觉手段。此外，本场景背景中的星条旗，色块、线条明显，随着画面的切换，这些线条在画面中形成构图形式的改变，也在一定程度上控制着视觉节奏。

🎥 **思考与练习**

　　1. 有哪些表现人物出场的常规方式？

　　2. 结合具体案例说明特写镜头应用于人物出场有哪些作用。

　　3. 如何理解"有时候，不拍人物脸部，也可以实现对人物的塑造，'不拍'也是一种'拍'"？

　　4. 结合具体案例说明如何通过视听语言处理人物之间"互相看""单向看"以及"竞争关系"。

　　5. 如何理解"作为视听元素，景别与拍摄角度和构图一样，可以构成控制节奏的变量"？

　　6. 结合具体案例说明"顶拍""大仰拍"两种拍摄角度在场面调度中有哪些具体的应用。

焦距与景深：技术手段与叙事目的

前两章谈的是"构图""景别""拍摄角度"等问题。这些问题是场面调度需要面对的首要问题，既是导演要考虑的问题，也是摄影要面对的问题。正如"导论"所说，"镜头"的存在决定了视听元素的绝大多数特质，摄影机镜头怎样拍摄决定了构图的形式、景别的大小以及何种拍摄角度。本节要讨论的视听元素"焦距""光圈""景深"，也同样取决于镜头的存在，并且，与摄影机镜头直接相关。我们知道，光学透镜是镜头的基础，从光学意义上说，焦距是指透镜中心到光线聚集的焦点的距离。作为光学概念的焦距、光圈，既是镜头的关键技术参数，也是影响景深的关键因素。作为场面调度概念的景深，是指能够清晰成像、被清楚拍到的影像空间的纵深范围。景深并非"画面空间的实际深度"，也不等于"画面空间的纵深感"或者"有深度（纵深）的画面空间"。焦距、光圈的变化可以改变景深，焦距越长，景深越小，焦距越短，景深越大；光圈越大，景深越小，光圈越小，景深越大。这也是本书把焦距、光圈与景深作为一组概念放在一起讨论的原因。焦距、光圈是与摄影有关的技术问题，景深作为特定镜头的成像效果，则是与场面调度相关联的问题。不同焦距、光圈的镜头，会形成不同的景深，进而形成不同的叙事效果、意义表达。所以，焦距、光圈是技术手段，景深等镜头的特定成像效果是叙事目的。当然，影响景深的因素还有物距，物距越大，景深越大，物距越小，景深越小。镜头的景深往往是焦距、光圈、物距等因素综合作用的结果。本节着重讨论焦距、光圈、景深等概念在场面调度中的相互作用与联系，

分析不同焦距及景深的画面的叙事、表意、抒情功能。

第一节 长焦镜头的成像效果与应用：
取舍空间并强调主体

长焦镜头有将远处的被摄物体拉近的视觉效果，如同人们使用望远镜观察物体，同时，拍摄到的画面视场角①相对较小，景深较小，画面空间的纵深感像是被压缩。场面调度中，利用长焦镜头景深较小、景物范围较小的特点，可以强调较远处的某个细节，可以强化横向运动的人或物体的位置改变，可以弱化纵深方向运动的人或物体的位置改变，也可以表现主观心理距离更贴近。

案例1：《我的父亲母亲》树林中招娣偷看老师场景

"我的眼里只有你"：长焦镜头的主观效果及实际应用

《我的父亲母亲》：张艺谋导演，1999 年

10.《我的父亲母亲》树林中招娣偷看老师场景片段

图 3-1-1

图 3-1-2

前面在第二章案例 5 处已经详细分析了《我的父亲母亲》树林中招娣偷看老师场景的景别变化与规则，这里再进一步分析其画面的焦距与景深。一方面，拍摄老师的画面使用了长焦镜头（图 3-1-1），利用了长焦造成的景深较小、景物范围较小的效果，表现招娣看老师的主观心理感受。当时招娣虽然与老师相距遥远，但是心理距离却仿佛近在咫尺，她的目光似乎排除了老师周围的一切，正像一句情歌的歌词"我的眼里只有你"。由此可见，长焦镜头形成的小景深效果可以用来表现主观心理感受，具有抒情功能。反过来理解，长焦镜头不大适用于拍摄客观、写实风格的影像。

另一方面，本场景拍摄招娣的画面也使用了长焦镜头（图 3-1-2）。这里要强调一下长焦镜头的视觉效果，"景深小"不能被误解

① 镜头视场角用于衡量镜头所拍摄的景物范围的开阔程度，分为水平视场角和垂直视场角。（任金州等：《电视摄像》，中国传媒大学出版社，2012，第 141 页。）

为就是"背景虚化"。事实上，长焦镜头可以使纵深空间中的某个层面清晰，并不限于前景。从图 3-1-2 的画面可以看到，招娣身处树丛之中，她所在的位置清楚，前景、后景都被虚化。

拍摄招娣使用长焦镜头的意图，看似难以解释。拍摄老师的画面可以理解为表现了招娣的主观心理感受，因为招娣在看老师，问题是，老师并没有同时在看招娣，这是一种招娣单方面的、单向的看，也就是说，拍摄招娣在树林中奔跑的画面，完全是客观视角，那么，此处为什么也使用了长焦镜头呢？

对此，我们难以从意义上阐释，还是要从画面的视觉形式和实际拍摄的技术需要出发考虑问题。从视觉形式看，由于长焦镜头拍摄的画面视场角相对较小，左右横向的画面范围相对较小，当人物在画面中左右横向移动，其位移和速度感、动感相对更为明显，使用长焦镜头有助于表现追随老师奔跑的招娣；并且，拍摄老师的画面和拍摄招娣的画面都使用长焦，将空间中不必要的元素过滤，形成了本场景更为唯美、纯粹的影像风格，有助于视觉形式的衔接、连贯、统一。

此处使用长焦拍摄还有一点现实的原因，即拍摄现场的环境局限。本场景拍摄环境特殊，人物位于崎岖不平的山路上，周围有树丛与障碍物，不便于近距离跟拍，即使运用轨道或者稳定器辅助，在这种复杂环境下也较难以操作。长焦镜头则可以跨越复杂地形、在较远距离摄取人物的中近景画面。本案例长焦镜头的运用再次说明，拍摄技术的应用为艺术创作提供了新的可能。

从整体看，导演在该片中对长焦镜头、小景深视觉效果的运用，形成唯美而主观的影像风格，使该片的乡村爱情故事更具纯真、美好的童话色彩。

案例 2：《春逝》分手场景

"渐行渐远渐无书"：小景深效果对空间的取舍

《春逝》（韩）：许秦豪导演，2001 年

13.《春逝》分手场景片段

韩国影片《春逝》中，恩素（李英爱饰演）与尚优（刘智泰饰演）曾经相恋，因为恩素的断然离开而分手，当恩素在结局重新约尚优见面并试图与其复合时，尚优拒绝了她。恩素与尚优在影片结局部分最终分手的整个场景，使用了一个长镜头一镜到底处理完成，人物行动、场面调度的设计细腻、丰富。场景空间有一定的纵深，人物行动沿前后纵深方向调度，小景深效果使两个人物只要稍拉开前后距离，就会形成虚实差异。这种虚实的反差被导演利用，用以强调尚优的主体位置，表现这对男女的微妙关系。

图 1（图 3-2-1）：镜头从全景开始，画面适当地包括了人物所身处的空间，却又不显得杂乱。相对较小的景深强调了这对男女的主体位置，显得重点突出。此时的画面既强调了人物，也通过场景空间营造了特定的氛围，将人与空间关联，表现了空间中的人。

图 2（图 3-2-2）：接着，人物面向镜头持续行走了很多步，景别变为中景。

图 3-2-1

图 3-2-2

图 3（图 3-2-3）：由于尚优的步伐比较大，恩素两次需要加快脚步才能追赶上他，使两人依旧保持在纵深空间的同一水平层面。这段人物行动已经暗示了尚优对恩素的态度和两人目前的关系。当恩素第三次加快步伐追赶上了尚优以后，她主动挽住尚优的胳膊，尚优则停下脚步，这就到了两人需要有所了断的时刻。此时画面景深进一步变小，使得两个人物作为画面主体更为突出，叙事重点完成了从空间到人物的过渡。

图 4（图 3-2-4）：尚优把绿色的小盆栽交还恩素，无言地回绝了她，转身继续面向镜头行走。此刻小景深效果的关键作用显现了：由于画面景深小，当两人不在同一水平层面，哪怕只是前后相距几步之遥，也会形成明显的虚实反差。在此之前，镜头里的两个人都清楚，到了图 4，一实一虚，相比于恩素，尚优成为画面的主体，是主动抉择的一方。

图 3-2-3

图 3-2-4

图 5（图 3-2-5）：尚优继续面向镜头走了几步后，恩素最后一次追上了他，两人又同样清晰。画面景深越来越小，背景完全虚化，景别也越来越小，在强调了人物主体的同时，便于观众观察人物的表情。这些都在长镜头中调度，镜头没有剪辑、切换，自然地完成了景别的递进与叙事重点的过渡。

图 6（图 3-2-6）：两人作了最后的道别之后，恩素转身向画面后景行走，渐渐虚化，尚优停留在原地，保持清晰。说明此刻导演着意强调的主体还是尚优，不是恩素。由于景深小，恩素向后景走了几步之后，立刻形成虚实反差。从构图看，此时的透视比例也比较明显，画面后景的恩素不仅被虚化，而且比例越来越小，只是作为尚优的某种背景而存在。

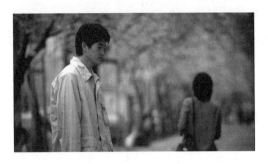

<div align="center">图 3-2-5</div>

<div align="center">图 3-2-6</div>

　　图 7（图 3-2-7）：走了若干步之后，恩素转身面向尚优，而尚优并没有看恩素。一般情况下，处理这种纵深空间中前后不同层面的两个人物的互动，可以根据人物的表情、行动变化随时调整主次关系、虚实变化，兼顾前后两个人物。但此刻镜头焦点并没有因为恩素的行动变化而相应调整，恩素依旧是被虚化的背景。

　　图 8（图 3-2-8）：恩素继续走，尚优扭头看向女生，恩素也第二次转身，两人对视片刻，尚优挥手，恩素也挥手。在交代两人细腻的互动过程的同时，镜头依旧利用虚实反差强调位于前景的尚优的表现。

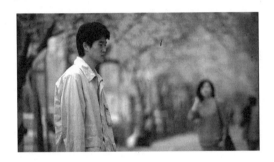

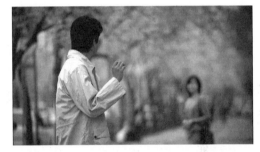

<div align="center">图 3-2-7</div>

<div align="center">图 3-2-8</div>

　　图 9（图 3-2-9）：恩素继续走向远处，人物虚化至几乎要融入背景中。尚优停留原地，直至长镜头结束。从尚优的表演可以看到其内心挣扎的整个过程，恩素的存在则成为这种心理过程的背景。本案例以影像的形式巧妙地呈现了尚优的内心世界。

　　综合来看，从图 6（图 3-2-6）恩素向画面后景远去开始，直到长镜头结束，恩素

<div align="center">图 3-2-9</div>

与尚优不仅不在同一层面，而且前后纵深距离逐渐拉大。尽管恩素不时也有一些表演，却始终虚化，直至融入背景中。随着纵深距离拉大，两人大小比例反差也越来越明显。导演利用了前后纵深方向人物行动调度和小景深效果，完成了叙事的取舍。在这个分手场景中，主体是尚优，恩素是尚优的心理背景，尚优在经历了漫长的失恋阴影后，

重新找回自我。本片段成为在前后纵深方向调度中，利用小景深效果叙事、表意的典范。我们可以利用小景深效果形成的虚实差异，对前后不同层面的画面信息加以区别，强调主体，交代人物关系。

本场景使用了一个长镜头完成调度，使人物互动的整个过程以及人物情绪的细腻变化得到完整、连贯的呈现。与第一章案例3中的《公民凯恩》小木屋对话场景类似，《春逝》的分手场景也采用了人物沿前后纵深方向行动的长镜头调度。这种人物行动调度随着人物在前后纵深方向的位置改变，形成较明显的透视比例变化。本场景正是利用人物行动、构图、景别、景深的综合变化，处理长镜头调度内在的节奏、层次。人物沿纵深方向走位的走与停、快与慢，以及两人前后距离的变化，形成了一系列的节奏演变。场景空间中，人物一前一后、一实一虚，恩素虽然已经虚化，却迟迟没有消失，成为尚优的心理背景。这对恋人的分手场景被呈现为一个漫长的时间过程、心理过程，这一过程被无限延长。导演以长镜头的连贯性，完整地呈现了人物内心不舍、挣扎的过程。这种过程是渐变的，人物情绪没有被割裂处理。因此，其场面调度的技巧、手段是准确的、真实的。影片《春逝》表现的正是如同季节更迭一般渐渐消逝的恋情，人的感情如此柔软，无法说撕裂就撕裂、说抹去就抹去、说删除就删除。此时，小景深效果与长镜头结合，巧妙地表达了"渐行渐远渐无书"的意境，留有无穷的韵味。

第二节　短焦镜头的成像效果与应用：空间呈现与人物造型

短焦镜头也叫广角镜头。短焦镜头视场角比较大，景深比较大。短焦镜头拍摄到的画面空间，会产生一定的畸变效果，特别是画面前景，扭曲、变形相对更明显。短焦镜头中，景物近大远小的梯度变化相对被夸大，空间透视效果比较强，纵深感相对也被加强。短焦镜头的视觉效果，可以应用于展现较复杂的场景空间信息，呈现较为开阔的横向空间，以及纵深空间中较丰富的层次，或者应用于表现特殊的人物心理状态。短焦与长焦镜头都因其视觉效果的特异性而被应用于某些更具主观表现性的影像风格中，相比之下，如果镜头所拍摄到的画面视野、景深、透视效果、纵深感更接近于人的正常感受，则适用于客观、写实的影像风格。

案例3：《堕落天使》路边店场景

咫尺天涯：短焦镜头对现代都市生活及人际关系的塑造

《堕落天使》：王家卫导演，1995 年

王家卫导演的影片《堕落天使》的路边店场景，拍摄天使 2 号（李嘉欣饰演）坐在路边餐厅吃面（图 3-3-1），使用短焦镜头拍摄。画面空间纵深感被夸大，同时，画面前景有一定的畸变。位于前景的人物和后面的人实际只是相隔了一张餐桌，看起来

像是相隔了一个篮球场那么远。导演利用被
夸大的前后纵深感，表现人际关系的疏离。
画面空间像是被分割为前后两个相距甚远的
不同区域，后面的人打得不可开交的同时，
前景的人物不为所动，照旧吃面抽烟。短焦
镜头生动地表现了这一狭小空间中的人物既
共处一室、又仿佛身处两个世界的隔阂状
态。此外，短焦镜头的畸变效果也被用于塑
造特殊的人物形象。前景的人物天使 2 号在

图 3-3-1

别人打架的时刻既不关心，也不走开，而是泰然自若，迥异于常人。镜头的畸变效果
使人物显得面容怪异，这就将一个叛逆、冷酷、自我边缘化的杀手形象及其内心世界
视觉化，勾勒了人物反常、另类的形象。

　　紧接着，拍摄天使 3 号（金城武饰演）
的镜头（图 3-3-2），导演继续使用了短焦
镜头拍摄，其功能与前一个镜头相似。从
视觉效果看，这个镜头的前后纵深感也被
夸大，画面空间也发生了一定的变形。结
合此处的内心独白"每一天你都会跟很多
人擦身而过，擦到衣服都破了也擦不出火
花来"，可以看到导演表达了现代都市生
活中的某种人际关系与情感体验。这种都

图 3-3-2

市生活的矛盾之处在于，一方面，人与人物理的、空间的距离更近了，另一方面，
人与人反而缺乏心灵的沟通，心理距离疏远。如何在一个镜头中以视觉形式呈现现
代都市生活这种自相矛盾的复杂状态？如何让观众看到同一个画面空间中的人物之
间既近又远、既远又近？此时，短焦镜头为场面调度提供了新的可能。我们看到，
虽然两人只是相隔一张餐桌，在短焦镜头的效果中，却像是相隔遥远。这就以视觉
形式同时呈现了人物之间物理的"近"与心理的"远"。

　　除了短焦镜头以外，场面调度方面，本场景还综合运用了各种视听手段，来表现
这一场景的人物状态。比如：

　　画面构图——采用了更紧的构图，使前景的人物被紧紧地约束在画框内，几乎没
有多余空间，营造了拥挤、局促的空间感，令人感到压抑。并且，画面倾斜，表现了
人物不安稳的处境。

　　景别——采用特写塑造人物，近距离拍摄人物面部表情，令人紧张。

　　镜头运动——镜头晃动、不稳定，形成躁动不安的节奏，也表现了人物处境的不
安稳。

　　内心独白——大量内心独白的使用，是王家卫影片的特色之一。导演惯于在影片
中使用内心独白表达人物心声，人际交流、对话缺失。这种自言自语的言说方式本身，
就说明了现代都市人处境的孤独。

综上所述，导演运用了各种视听元素、调度手段完成人物身份的建构、人物形象的勾勒、人物状态的呈现。场景中，身为杀手的男女主角，孤独、自闭、另类、边缘化，生活状态动荡不安、危机四伏。不过，《堕落天使》意图表现的不仅是杀手们的情感世界，更是要通过这些杀手的情感与生活状态，表现现代都市男女的处境。所以，《堕落天使》路边店场景的调度，不能忽略这一场景的空间设定本身。从某种意义看，"路边店"空间体现了王家卫对现代都市空间特质的敏感把握（类似的空间还有电梯、地铁等），一个场景就凝聚了现代都市空间的某种特质：密集、狭小、局促、流动性。它既是典型的香港空间，又是典型的现代都市空间。这是某种高度移民化的都市，人们在各种公共空间中聚集、往来、频繁流动。在这种空间中，人的情感和生活是私密的、不确定的、碎片化的。

案例4：《布达佩斯大饭店》《这个杀手不太冷》视觉风格比较

"卡通化"的反常视觉效果：短焦镜头与个性化风格

《布达佩斯大饭店》（美）：韦斯·安德森导演，2014年

《这个杀手不太冷》（法、美）：吕克·贝松导演，1994年

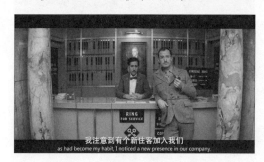

图 3-4-1

短焦镜头拍摄的画面，视觉形式比较特殊，被某些导演采用，形成个性化影像风格。比如《布达佩斯大饭店》中，大量的短焦镜头拍摄的场面与人物（图3-4-1），不尽然是叙事必要，也构成影片的整体风格和创作者的美学追求。韦斯·安德森利用短焦镜头的畸变效果，使人物形象、场景氛围"卡通化"，使影像风格具有漫画效果。并且，在场面调度方面，导演有一种近乎"视觉洁癖"的刻意追求，构图设计严谨，画面的形式感、装饰感强烈。

在《这个杀手不太冷》中，也有大量运用短焦镜头拍摄的画面（图3-4-2、图3-4-3），这些镜头形成独特的空间观感，在整体上也形成了个性鲜明的视觉风格。无论是韦斯·安德森还是吕克·贝松，这些导演并不回避短焦镜头的反常视觉效果，而是利用这种视觉形式，形成夸张、另类的"二次元"风格，使影像造型"卡通化"。

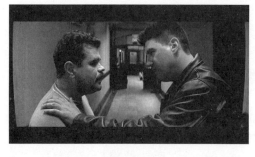

图 3-4-2

图 3-4-3

第三节　变焦镜头的应用：变焦距推拉镜头效果及其速度差异

相对于定焦镜头，变焦镜头可以在一个镜头的时间内连续变换、调整焦距。利用变焦镜头，可以在不移动机位的情况下，实现景别由大到小或由小到大的连续变化，形成变焦距推拉镜头的效果。在某些情况下，变焦距推拉镜头被用以替代移动机位完成的推拉镜头，特别是一些仰角度或俯角度的推拉镜头。变焦镜头还有变焦速度的差异，通过手动变焦完成的急推、急拉效果，能够形成特殊的视觉节奏。变焦距推拉镜头，往往具有刻意的引导性、指向性，如果处理得过于生硬，就会显得过于强制、主观，打破观众观影时的沉浸式体验，让观众总是意识到摄影机拍摄行为的存在，无法进入影片的叙事情境。

案例5：《毕业生》本恩追求伊莱恩段落

景别变化与速度控制：变焦镜头的叙事、抒情功能及主观引导性

《毕业生》（美）：迈克·尼科尔斯导演，1967年

（1）本恩追到校园

由迈克·尼科尔斯导演的影片《毕业生》，大量运用了变焦镜头，实现特殊的叙事、抒情功能。比如，拍摄桥上行驶的红色跑车的画面（图3-5-1、图3-5-2），拍摄本恩（达斯汀·霍夫曼饰演）坐在教学楼前的水池边的画面（图3-5-3、图3-5-4），利用了变焦距形成拉镜头的效果，从较小的景别转换为较大的景别。这两个镜头的起幅与落幅景别反差巨大，如果是移动机位推拉镜头，则不便在较短的时间内完成如此长距离的移动。因此，变焦镜头的技术为电影场面调度提供了新的叙事和艺术表现手段。相比之下，后一个镜头的变焦距拉镜头，速度更快，显得颇为突兀、生硬，不利于观众形成观影的沉浸感。

图3-5-1

图3-5-2

图 3-5-3

图 3-5-4

同样是变焦镜头，变焦速度不同，会产生不同的视觉节奏，有各自适用的特定情境。比如，拍摄本恩回头注视远处走来的伊莱恩时（图 3-5-5、图 3-5-6），利用快速的变焦，表现人物的主观视线猛然注视到某个具体细节。但是，反过来拍摄本恩惆怅的表情时（图 3-5-7、图 3-5-8），又使用了慢速的变焦，产生抒情的效果。

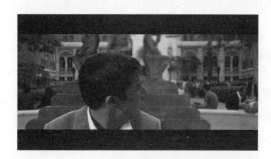

图 3-5-5

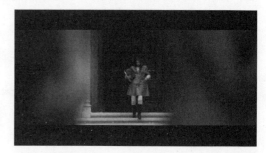

图 3-5-6

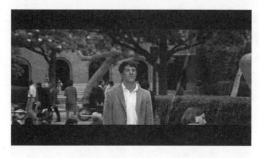

图 3-5-7

图 3-5-8

（2）本恩追到动物园

当本恩一路苦苦追求伊莱恩到了动物园，而伊莱恩却与男友离开后，导演又使用了变焦摄影，从本恩（图 3-5-9）调整到他后面的一只猩猩（图 3-5-10），隐喻其追求挫败之后形单影只的窘境。需要指出的是，太过于刻意、生硬的镜头变焦动作，无论是意图调整视野还是强调新的细节，都会让观众觉察到拍摄行为本身的存在，打破观众对影像所营造的真实时空幻觉的沉浸、入迷状态。此处使用的变焦镜头表现出一种强烈的引导性，导演就像是手执教鞭指挥观众视点的教员，急切地主观介入，反而使

观众失去了观看的自由，也使叙事偏离了客观真实。

图 3-5-9

图 3-5-10

（3）本恩大闹教堂

到了结局大闹教堂婚礼场景，拍摄本恩跑到教堂前的镜头，导演首先利用长焦对空间纵深感的压缩效果（图 3-5-11、图 3-5-12），让观众产生本恩跑得太慢的错觉，因而会为本恩着急，希望他跑得更快一点。接着，镜头没有剪辑，而是在左摇的同时快速变焦距，完成变焦拉镜头效果，快速地从中景调整为远景，从表现人物行动转为交代空间场景，交代了本恩即将进入的地点——教堂的外观（图 3-5-13）。整个镜头的拍摄，焦距的设定与变化一气呵成，与场景中人物的行动相配合，给人以急迫的节奏感。

图 3-5-11

图 3-5-12

当本恩赶进教堂，猛然注视到正在举行婚礼的伊莱恩，导演再次利用快速的变焦（图 3-5-14、图 3-5-15），表现本恩猛然注视的动作。接着，利用景别的反差制造强烈的视觉冲击效果和节奏感（图 3-5-16、图 3-5-17）。随后，本恩大闹婚礼，带走了伊莱恩。他挥舞十字架作为对抗长辈的武器，最终以十字架把众人锁在教堂内，和穿着洁白婚纱的伊莱恩扬长而去，却又在公交车上面对一群年长者（图 3-5-18）……这场看似颇具喜感的闹剧，隐喻了年轻人对传统体制的叛逆及二者的对抗。作为一部青春题材的新好莱坞电影，该片体现了当时的社会文化思潮。

图 3-5-13

图 3-5-14

图 3-5-15

图 3-5-16

图 3-5-17

图 3-5-18

案例 6：《闪灵》中快速变焦的运用

快速变焦形成的急推效果：强调细节、制造节奏

《闪灵》（美）：斯坦利·库布里克导演，1980 年

14.《闪灵》中快速变焦的运用片段

上一个案例中，图 3-5-5、图 3-5-6 及图 3-5-14、图 3-5-15，两次使用了快速的变焦，表现人物主观视线，强调人物猛然注视到某个细节，由于变焦速度快，形成了特别的视觉节奏与心理节奏。我们再来分析影片《闪灵》中的快速变焦的例子。

镜头 1（图 3-6-1、图 3-6-2）使用了一个快速变焦的镜头，从较大的画面范围调整为人物受到惊吓产生的夸张的面部表情，形成了恐怖片需要的惊悚效果。这个快速变焦的镜头与前述《毕业生》中的两个镜头有所不同，它并非任何人物的主观视角，因

而其变焦并不表示某个人物的注视，只是单纯通过快速变焦形成的急推效果制造视觉冲击感，给人以心理上的震惊。

图 3-6-1　　　　　　　　　　　　　　　　图 3-6-2

镜头 2（图 3-6-3、图 3-6-4）是镜头 1 的反打镜头，也使用了快速变焦，顺着人物的视线，反向拍摄镜子中的细节——原来孩子在门上写的字母，在镜像中看来是"MURDER"（谋杀）。镜头 2 的快速变焦手法，其功能与《毕业生》中的两个镜头近似，都是顺着人物的主观视线，表现人物猛然注视到了某个细节，快速变焦形成强烈的视觉节奏感的同时，也起到了叙事的作用，强调了关键的信息。区别在于，《毕业生》并非完全是主观视角，而是先从客观视角拍摄人物看的动作，再顺着人物的视线急推到人物所看到的细节，《闪灵》中的这个快速变焦则完全是在主观视角内完成。综合《闪灵》《毕业生》中这些运用快速变焦手法的镜头来看，不管是表现主观视角还是客观视角，快速变焦所形成的强烈节奏变化和特殊心理感受是显而易见的。

图 3-6-3　　　　　　　　　　　　　　　　图 3-6-4

🎬 思考与练习

1. 《我的父亲母亲》招娣偷看老师场景，拍摄招娣在树林中奔跑使用长焦镜头是出于哪些考虑？

2. 分析《春逝》分手场景的长镜头调度是如何表现人物关系、人物状态的。

3. 结合具体例证分析哪种焦距的镜头更具主观表现性，为什么？

4. 结合《毕业生》《闪灵》中的镜头调度，谈一谈快速变焦的应用，并指出快速变焦的弊端。

第四章

光线与色彩：造型手段及叙事意义

本章聚焦

1. 光线照明的作用
2. 根据光源的不同方位对光线的分类
3. 三点布光
4. 色彩基调

学习目标

1. 理解各种不同方位的光源的特定作用。
2. 理解各种色彩特别是红色、蓝色的内涵。
3. 熟悉彩色电影时代黑白影像的常见应用。
4. 理解冷暖色调穿插的视觉节奏作用。
5. 理解冷暖色调对时空、温度的表征。

　　光线与色彩是场面调度的重要手段，是可以被赋予意义的视觉元素，兼具叙事、抒情、隐喻等功能。

　　作为摄影的辅助部门、美术的重要造型手段，光线除了照明的基本作用之外，还有助于形成画面构图，塑造人物形象，强调关键信息，制造场景氛围，表现特定的情感、节奏等。

　　通常，我们根据光源的不同方位，对光线作如下分类：水平方向区分为顺光（光源与镜头的朝向一致）、侧面光（光源与镜头的朝向垂直）、逆光（光源与镜头的朝向相逆），垂直方向区分为平角光（光源高度与被摄物体水平）、顶光（光源自上向下投射被摄物体）、底光（脚光，光源自下向上投射被摄物体）。此外，顺侧光（前侧光，光源介于顺光和侧面光之间的角度）和侧逆光（后侧光，光源介于侧面光和逆光之间的角度）也是经常用到的两种光线。

　　场面调度中，各种光线的照明通常是一个系统，是一组不同的光源。在这个系统中，占据主体地位的光源是主光，起到辅助作用、有修饰效果的则是补光。经典的好莱坞电影制作中，照明系统以三种光源的布局为基础，被称为"三点布光"。这就是主光（决定照明系统总体的明暗格局）、补光（适当地照亮由主光产生的阴影区域、有修

饰作用）、逆光（位于后景，加强场景空间纵深感，加强被摄主体的轮廓线条）。

图 4-0-1

比如图 4-0-1（《公民凯恩》）。在这个画面中，主光位于人物左侧上方，决定了本场景空间照明系统的总体格局，形成了明显的亮部和阴影；补光位于人物右侧偏下方，适当地修饰了主光产生的阴影区域，削弱明暗的反差，并且把处在阴影区域的人物右侧眼球照亮，完善人物形象的呈现效果；逆光位于场景空间的后景，加强了空间的纵深感，同时，加强了人物主体的身体轮廓线条，人物看起来从背景当中凸显出来，显得更加有层次感、立体感。

彩色电影诞生以来，电影的场面调度多了色彩这一造型手段。影像色彩的形成，有些与布景、道具、服装有关，有些则与灯光、摄影等有关，还有些依靠后期制作。本教材更为关注的是各种色彩的表意，这就需要探寻我们在面对不同色彩时的视觉心理的根源，同时要联系人类视觉文化传统的脉络。放眼人类的视觉艺术史、视觉文化史，色彩有着无穷丰富的内涵与可供阐释的空间，这些复杂的意义也在电影语言的表达中得以延续。比如红色，红色首先是一种暖色，给人以温暖、炎热的想象，因而进一步表现热情、激情、生命活力，再进一步表现情爱、性感、情色。在不同的文化中，红色的文化内涵是千差万别的，在中国，红色是吉祥、喜庆的颜色，在西方人看来，红色则有血腥、暴力、革命的含义。蓝色与红色相反，是一种冷色，给人以寒冷的想象。蓝色带给人两种不同的视觉心理感受：一方面，蓝色是自由的、青春的象征；另一方面，蓝色也传达忧郁的、悲伤的情绪。这就像人们在面对自然界中最为常见的两种蓝色事物时的感受，一方面，天空与大海是广袤无垠的，给人以自由、释怀的感觉，另一方面，天空与大海是深邃无底的，给人以忧伤、迷幻的感受。

在影片中，某种在画面构图中处在主体地位，并且占据较长时间比重的色彩，形成影片的主要色彩倾向，使人产生对影片的总体色彩印象并能形成特定的情感、态度的反应，就被称之为"色彩基调"。色彩基调往往表征了导演想要通过这种色彩所传达的情感和意义。

第一节　人物造型及场景氛围：服务于叙事的电影光效

在影片拍摄中，光线不仅起到了辅助人物造型以及营造场景空间氛围等作用，而且从本质上说，也服务于电影叙事。辅助场景人物造型是为了便于观众理解人物性格、人物心理，场景空间氛围的营造会表现情感、节奏以及隐喻意义。电影叙事是某种动

态的时间过程，光线分析也要结合具体的场景、镜头动态地审视。

案例1：《毕业生》鲁宾逊太太家中勾引本恩场景

"不拍"也是一种"拍"：逆光的"留白"及构图效果

15.《毕业生》鲁宾逊太太家中勾引本恩场景片段

《毕业生》（美）：迈克·尼科尔斯导演，1967年

本场景中，毕业生本恩被鲁宾逊太太引至家中，鲁宾逊太太放起了音乐，倒了酒，点燃了一支烟，卖弄风情地坐在吧台前，看似不动声色地对本恩进行勾引。身为美国中产阶级的鲁宾逊太太，人到中年，富有而空虚，年轻的本恩紧张、不安，既想要拒绝，又要顾及鲁宾逊太太的体面。这种情绪状态无疑对本恩的饰演者达斯汀·霍夫曼构成了表演的难题，他当年还是一位初出茅庐的新演员，这就需要导演提供场面调度的解决方案。在此我们对这一片段作拉片分析。

镜头1（图4-1-1）：鲁宾逊太太打开音乐，坐到了吧台边，人物对话开始，此镜头交代人物位置。首先注意画面构图已经使鲁宾逊太太处在主体、强势的位置，她坐在更高的吧台凳上，使她取得了俯视本恩的高度，两人的视线连接构成一个隐形的对角线格局。表演方面，鲁宾逊太太的坐姿显得更为放松、老练，手中夹着的一支烟也是重要的道具，这支烟夹在女性而非一位男性手中，而这位中年女性正在引诱一个年轻男子，这就刻画出一个颇具现代色彩的、强势的中产阶级女性的形象。

镜头2（图4-1-2）：接下来一组镜头是对双方对话的分镜，首先是本恩，本恩侧面，近景，他抬头仰望画面右上方。

图 4-1-1

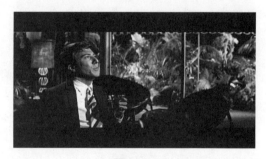

图 4-1-2

图 4-1-3

镜头3（图4-1-3）：鲁宾逊太太侧面，近景，她俯视画面左下方。此镜头的视线方向与镜头2相逆，明显能够通过两个人的俯仰关系进一步看出强弱对比。本恩像是完全处在鲁宾逊太太的掌控之中。

镜头4：同镜头2，本恩侧面，近景，抬头仰视画面右上。

镜头5：同镜头3，鲁宾逊太太侧面，近景，俯视画面左下。

镜头 6（图 4-1-4）：切到了本恩的正面，特写。

镜头 7（图 4-1-5）：鲁宾逊太太前侧面，特写，她依然夹着烟，向画面左下俯视。此镜头接镜头 6，除了相逆的视线方向，拍摄人物面部的角度也说明了二者的强弱对比，本恩正面面对镜头，显得并无城府，两人的对话似乎尽在鲁宾逊太太的控制之下。

镜头 8：同镜头 6，本恩的正面，特写，看向画面右上。

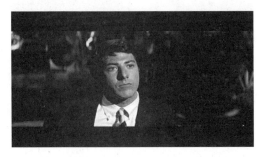

图 4-1-4

图 4-1-5

镜头 9-1（图 4-1-6）：两人镜头，近景。本恩忽然站起来与鲁宾逊太太同画框，长镜头调度开始，节奏起了变化，本恩语速加快，颇为紧张不安，而鲁宾逊太太依旧保持镇定。

镜头 9-2（图 4-1-7）：依旧是两人镜头，本恩转身向前景走，背对鲁宾逊太太，两人纵深距离拉长，透视比例与虚实关系都在改变，本恩成为画面主体，更突出、更清楚。但是，他渐渐走到了逆光的位置，脸部处在阴影之中。

图 4-1-6

图 4-1-7

镜头 9-3（图 4-1-8）：两人镜头，本恩走到了画面前景，逆光，脸部完全成为剪影。本恩越是喋喋不休、越是动来动去，就越是表现出其内心的紧张不安。逆光此时使本恩的面部表情被遮蔽，反而给观众填充与想象的空间。

镜头 9-4（图 4-1-9）：两人镜头，本恩从画面前景左侧走到了右侧，与鲁宾逊太太在画面中的左右位置也相应调换。鲁宾逊太太是稳坐在吧台凳上没有移动的，是本恩在场景空间中的横向移动产生了画面位置的变化。本恩在场景空间中像是一个在画面前景左右摆动的钟摆，而鲁宾逊太太则像是一个岿然不动的轴心。这样的人物行动调度，进一步说明了鲁宾逊太太此时掌控住了两人互动的局面，是她引起了年轻男子本恩的紧张不安。

图 4-1-8 图 4-1-9

镜头 9-5（图 4-1-10）：为了进一步表现鲁宾逊太太此时的放松、老练的样子，演员翘起了一条腿，她的动作与本恩的表现形成了进一步的对比。

镜头 9-6（图 4-1-11）：本恩继续边说边走回了画左，这种重复的走位在画面中造成了鲜明的视觉形式感。由于逆光加强了人物轮廓线条，看起来人物的头部轮廓在画框中像是一个"滚"过来、"滚"过去的球体。这种视觉形式本身就给观众以一种直观的节奏感受，观众可以进一步体会人物的心理节奏。

图 4-1-10 图 4-1-11

图 4-1-12

镜头 10（图 4-1-12）：长镜头结束，切到下一个镜头，这是一个与镜头 9 相反的从鲁宾逊太太的位置拍摄本恩的视角，导演设计了一个特别的构图，看起来本恩像是被置于鲁宾逊太太裸露的大腿下，有一定的讽刺与性暗示意味。

本案例中，处理本恩这一人物复杂的情绪状态，换作旁人，很可能会选择把情绪传达的任务直接交给演员的表演，尤其是直接诉诸于演员面部表情的表演，演戏、演戏，似乎演员都是靠脸演戏。该片导演的场面调度设计则属于"'不拍'也是一种'拍'"的做法，不直接拍摄人物脸部表情，却依然可以传达人物心理状态。导演在场面调度、视听元素方面运用的手段是丰富的。人物行动方面，让本恩在画面前景左右横向往复走动，而鲁宾逊太太安然地坐在后景画面中央，翘着一条腿卖弄风情，这就形成了"钟摆式调度"，鲁宾逊太太就像是钟摆的轴心，本恩则像是围绕轴心往复晃动的钟摆。这样的调度

不仅有一定寓意，而且两个人物的动作节奏形成直观对比，观众不难从中察觉人物的状态，鲁宾逊太太放松、老练，本恩则紧张、不安，仿佛难逃鲁宾逊太太的控制。

这样的调度离不开灯光照明的配合。光源照亮了后景，形成前景本恩所在区域的逆光效果。逆光的效果使本恩的面部表情完全处在阴影之中，观众看不见本恩的脸部表演，反而有了丰富的想象空间。电影表演不同于舞台表演，电影场面调度中，当我们对于人物复杂情绪状态的处理不知该怎么拿捏时，不妨另辟蹊径。本案例再次提供了以"不拍"来"拍"的调度方法，四两拨千斤。本场景中逆光的效果还有助于加强前景人物的轮廓线条，从构图上看，这种在前景晃来晃去的、躁动不安的线条，造成了视觉节奏的直观变化，这种视觉形式本身也有助于传达人物的心理状态。

总的来看，本场景的场面调度突出了前景与后景两个人物之间的戏剧化互动，体现了灯光照明在人物造型和场面调度中的叙事功能。此外，本场景的人物视线与构图设计有助于表现两人的强弱对比；音乐的喜感风格则营造了某种荒诞、躁动的氛围；鲁宾逊太太抽烟的细节设计，有执掌权力的意味，具有现代色彩。

案例2：《色·戒》易先生出场场景

从"麻将桌"到"监狱"：空间转换与光线设计

《色·戒》：李安导演，2007 年

16.《色·戒》
开端片段

本片段选自《色·戒》开端部分，分别完成了主要人物王佳芝（汤唯饰演）与易先生（梁朝伟饰演）的人物出场、亮相。作为一部改编自张爱玲原著的电影，影片中王佳芝的出场基本遵循原著，她的亮相是在麻将桌边与官太太们周旋，看似放松、休闲，实则紧张、警惕。而易先生的出场则不同于原著。在小说中，易先生一亮相就已经回到家中，来到了女人的麻将桌边，一边与太太们调笑，一边与王佳芝眉来眼去。但是，电影《色·戒》的开端段落，对易先生的出场调度采取了明显不同于小说的设计。导演看似颇费周折地多设计了一个场景，使易先生首先亮相于牢房里。与小说中的人物形象相比，易先生不再是一个"麻将桌边的男人"，而是一个"监狱中的男人"。

这一表现易先生亮相的场景，插入王佳芝和官太太们打麻将的段落中，与打麻将场景形成明显的视听节奏反差，却并不多余。这里，空间场景本身对于建构人物给观众的第一印象至关重要，具有多重意义。首先，空间在第一时间强调了易先生最关键的身份特征，他是一名特务，监狱是他的工作场所，这是一个待在牢房中与犯人打交道的男人。其次，空间进一步塑造了易先生的气质、性格特征。一个"监狱中的男人"很明显会给人阴险、冷酷、狠毒、残暴的印象，这是该片中关于易先生气质、性格的关键设定，是人物形象的底色。相反，如果像小说一样，作为一个"麻将桌边的男人"，一亮相就在麻将桌边与女人们软绵绵地调笑，则有可能会引起观众对易先生形象的误解：这是一个善解风情并且与女人们为伍的多情之徒。此外，牢房空间也有助于营造紧张、压抑的情绪氛围，这是影片最重要的心理氛围。并且，牢房空间作为易先生亮相场景，还有某种象征意义——作为不见天日、禁锢自由的场所，牢房就像是易先生生命处境的隐喻。

图 4-2-1

影片对于易先生亮相时刻的场面调度与人物形象塑造，仅仅选对了场景空间还远远不够，导演又设计了一系列的视听元素与场面调度的手段。在此，我们着重分析光线的设计、运用。易先生出场之前的麻将桌场景对于女性人物面部的塑造，明暗反差不明显，人物面部没有形成明显的阴影区域（图 4-2-1），塑造了中国女性面部的扁平、柔和之美，皮肤质感细腻、温润。而易先生出场之后的光线运用则与之形成了明显的视觉反差、对比（图 4-2-2），加强了明暗反差，形成明显的阴影，塑造了易先生阴险、冷酷的形象，并且，营造了场景空间不见天日、阴森恐怖的氛围。顶光的设计使人物的眼睛隐藏在眉骨的阴影中（图 4-2-3），使观众无法看见人物的眼神和内心，从而直观地感受到人物的阴险与自我压抑。

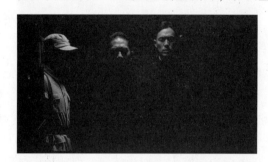

图 4-2-2

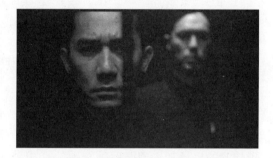

图 4-2-3

除了光线之外，易先生出场还有这样一些值得注意的视听元素和场面调度手段：

铁门撞击的音响——这一声音的细节丰富了画面的表现力，还给人以一种冷酷、坚硬的听觉质感，并且，它与前一个场景形成明显的听觉节奏的反差，强调了此时场景的转换。

画外音的运用——出现了惨叫声，这一画外音的运用，丰富了画面的表现力，给人以对于监狱空间更为立体、生动的联想。有时候，影片的制作重在细节设计，某些细节的设计看似可有可无，并不影响叙事，但使用了会比不用效果更好。

特殊的构图——隔着栏杆拍摄易先生的面部（图 4-2-3），栏杆的竖线条遮挡在画面前景，形成了对于易先生的自我压抑、禁锢处境的隐喻。

人物的走位——易先生走路速度急促、频率一致、直视前方、目不斜视，这种动作设计也表现了这是一个身在体制中行事僵化、自我压抑的人。人物的行走造成其脸部投射的顶光忽明忽暗、闪烁不定，给人以不安的情绪感受。

电影语言与文学语言有着全然不同的媒介与表现形式。文学是用来阅读的，有一个通过文字逐渐接受信息、理解并且建构想象的过程。原著小说虽然把易先生的出场设定在麻将桌边，却不会给读者造成什么误读，因为小说可以在表现了麻将桌边的易先生之后，进一步用文字点明，或者层层补充、修饰，读者对易先生人物形象的想象

也不会在第一时间就完全建构，而是随着阅读逐渐丰满、完整。这是文学语言不同于电影语言之处，电影首先是诉诸视觉体验的，更为直观，所见即所得。因而，导演有必要在第一时间就给观众建构一个对于易先生的深刻的第一印象，因而需要重新设计一个更有视觉表现力和说服力的空间场景来完成人物造型、场面调度。本案例对于电影改编与文学原著的比较，有助于我们进一步思考视听语言以及电影本体的特性。

案例3：《神枪手之死》 劫火车场景

独特的审美意境：作为电影造型手段的舞台化光效

《神枪手之死》（美、加拿大）：安德鲁·多米尼克导演，2007 年

"劫火车"是美国西部片中古老的类型化场景，作为 21 世纪全新的西部片，《神枪手之死》依然沿用了这一场景，却又在场面调度方面作了全新的设计，特别是光线效果的运用，体现了电影语言的独特魅力。本场景讲的是杰西·詹姆斯（布拉德·皮特饰演）带领着同伙在夜晚打劫火车，夜景限制了色彩的呈现，却给了灯光造型以表现的舞台。

图 4-3-1

一开始，杰西·詹姆斯趴在铁轨上倾听即将到来的火车的震动，似乎是洞悉秘密的人，随后他吆喝同伙熄灭灯火，并立在铁轨边静待火车到来（图 4-3-1），此时，光效营造了整体压抑、紧张的氛围，只有人物脸部被照亮，目光炯炯，似乎具有穿透黑暗、洞察命运的力量。

图 4-3-2

黑暗中火车的轰鸣越来越临近，此时的音效处理犹如怪兽嘶吼。接着，远处的火车头灯就像是把黑暗的夜空撕开口子（图 4-3-2），仿佛吐火的怪兽终于显出真容，又像是守候已久的命运之神终于如期而至。光束射穿路边树丛（图 4-3-3），投射在隐蔽于林间的蒙面劫匪身上（图 4-3-4），这些人犹如隐藏在黑暗中的精灵。

图 4-3-3

图 4-3-4

渐渐地，火车头吐着白烟越来越近（图4-3-5），像身形粗壮、笨重的怪兽一边喘息，一边冲撞过来。杰西·詹姆斯拦路站在铁轨中央，逆光中，只能看见剪影（图4-3-6），这种舞台化的光效，将人物造型神圣化，他像是一个黑暗中的战神，有勇力对抗这头怪兽。火车车轮碾压钢轨，火花四溅（图4-3-7），将某种临界时刻焦灼的情绪状态视觉化，表现了千钧一发的紧张氛围。

杰西面对庞然大物般的火车头岿然不动，伫立在铁轨中央——终于，火车被逼停，喷起一团白烟，像是怪兽终于被战神降服，俯首喘息。而杰西的身形被白烟包裹（图4-3-8），光影迷离，他仿佛获得神力，出神入化。

图 4-3-5

图 4-3-6

图 4-3-7

图 4-3-8

在本案例中，导演明显美化了"劫火车"这一西部片中的古老场景，设计了将人物形象、场景氛围神圣化的造型手段、影像风格。在此，我们对这段影片的分析，难得使用了比较感性的文字和比喻，试图描述影像呈现的只可意会、难以名状的美感。可以看到，本场景的灯光照明的作用并不局限于具体的叙事功能，还拥有独特的审美意义。其灯光效果既是舞台化的，也是电影感的，在利用灯光大胆、自由地造型的同时，也营造了写意的意境。本场景的画面构图基本以阴影为主，黑暗既营造了不安与恐惧的心理氛围，更表现了某种混沌不明的生命体验。如果说，铁轨上沿着既定轨道行驶的火车常常被用以象征难以改写的命运，那么，劫停火车的杰西，则成了敢于抗争命运的象征。

第二节 色彩的情感和隐喻意味：
视觉心理及文化根源

色彩对于电影叙事而言是一种相对更为显而易见的视觉元素。它极具视觉上的感染力，有助于在第一时间奠定场景的整体情感氛围。并且，以不同色彩为主体的画面，其组合会形成视觉节奏的反差、变化。人们似乎会对色彩形成某种"天然的"情感倾向，人对色彩的这种情感反应是一种视觉心理过程，往往又与各种人类视觉文化的传统经验有关。

案例4：《春光乍泄》片尾黎耀辉驾车段落、黎耀辉看瀑布段落

一切景语皆情语：另类的色彩设计与极致的情感宣泄

《春光乍泄》：王家卫导演，1997年

图 4-4-1

《春光乍泄》是王家卫获得戛纳电影节最佳导演奖的影片，在视听风格方面个性鲜明，色彩的运用及剪辑都体现了非凡才华。在片尾的黎耀辉（梁朝伟饰演）驾车段落，采用了主观视角与客观视角切换、黑白影像与彩色影像穿插的呈现方式。表现黎耀辉的主观视角时，使用了黑白影像，呈现了车窗前方看到的公路与风景（图4-4-1），借此表现黎耀辉在与何宝荣分手之后，一个人驾车去看瀑布，心境孤独、郁闷。在彩色电影

图 4-4-1

时代，我们偶尔会看到黑白影像出现在银幕中，有的影片完全处理为黑白片，有的则兼用黑白与彩色影像。基本上，这些彩色电影时代的黑白影像，都是创作者某种有意识的艺术选择，而不是技术必须。有时候，使用黑白影像再现历史场景，给人以纪实感；有时候，使用黑白影像表现回忆性段落，借此区别不同的时态；有时候，使用黑白影像表现某种特定的主观情绪氛围。本案例使用主观视角结合黑白影像，强调了黎耀辉此时忧郁的心境，观众看了之后会产生身临其境的主观体验。这又是一种"'不拍'也是一种'拍'"的做法，不直接拍摄人物脸部表情，一样传达了人物的情感、状态。

紧接着主观视角的黑白影像，到了客观视角拍摄黎耀辉开车的画面时，又恢复了彩色（图4-4-2）。这并非因为镜头转换了视角，黎耀辉就有了"好心情"，此处的画面虽然是彩色，却以蓝色为主体，渲染了悲伤、忧郁的情感氛围。这就使前面主观视角营造的情感、状态不但没有割裂，而且得以延续，同时，这样的设计又使客观视角与主观视角的衔接形成视觉区别、节奏变化。

到了黎耀辉看瀑布段落（图4-4-3），则使用了长时间的空镜头、蓝色基调的影像，配以音乐，将前几个场景一直延续的悲伤、忧郁的情感推到极致。空镜头，又称景物镜头，有介绍环境、交代时空、抒发情感等作用。很少有导演会像王家卫这样自由、任性地长时间使用空镜头，但恰恰是这段空镜头画面，产生了另类的抒情效果。最好的风景不在于看见了什么，而在于和谁一起看。黎耀辉曾经与何宝荣相约一起来看伊瓜苏瀑布，但是最终来看瀑布的只有黎耀辉孤身一人。此时，长时间的空镜头以及蓝色基调的影像，构成某种情感宣泄的方式。王国维说过，"一切景语皆情语"。借景抒情，是一种源自中国文艺传统的抒情手法。画面中，奔腾的水流隐喻暗涌的情欲，当情感浓得化不开、无以宣泄的时候，王家卫的镜头让观众长时间去凝视伊瓜苏瀑布奔腾的水流，以此排解人物内心沉重带来的压抑，这正是借景抒情的方法。蓝色基调的空镜头，被赋予承载某种极致情感的力量，将黎耀辉出走之后的这一抒情性段落推向节奏的顶点。

图 4-4-2

图 4-4-3

图 4-4-2

图 4-4-3

案例5：《辛德勒的名单》辛德勒目睹大屠杀场景

红与黑的反差：形象升华与剧作转折

《辛德勒的名单》（美）：史蒂文·斯皮尔伯格导演，1993年

曾经有一个阶段，我们在国内的影视作品中惯于看到那种对英雄人物类型化、脸谱化的片面塑造，英雄仿佛从一开始就是正面的、没有缺陷的。与这种做法不同，本片的主要人物辛德勒并非在影片一开始就表现为一个充满正义感的英雄、圣人，影片前半段所塑造的辛德勒，总体上看，不过就是一个发战争财的德国商人，跟随着纳粹的军事行动谋取利益，唯利是图，并且还有一点好色。这正是导演斯皮尔伯格的巧妙的叙事策略，影片前半段越是把辛德勒的形象处理得人性化、凡人化，到了影片后半段，当辛德勒义无反顾地展开对犹太人的营救时，其行动才更为具有人道主义的力量。这样的剧作安排说明，辛德勒并非因为是一个"神"才会做出神圣之举，恰恰是因为其所作所为发乎正常的、平凡的人性，才更为神圣。那么，是什么促成一个原本唯利是图的商人，转变为救苦救难的"圣人"？此时，需要一个足够有说服力的段落，使观众相信这种转变。大屠杀场景在本片的剧作中就担负起了这一功能。观众与辛德勒一同目睹、见证了残酷血腥、令人发指的大屠杀，才会产生某种"共情"，愿意相信辛德

勒有足够的理由出手相救。因而，本案例所讨论的场景，在影片中看似只是一个过渡性段落，却是剧作以及人物形象的一个关键转折点。

在视听元素方面，本场景最关键的设计，要数黑白影像的背景中对红衣小女孩的色彩处理（图4-5-1）。正如本章案例4中所说，"彩色电影时代的黑白影像，都是创作者某种有意识的艺术选择，而不是技术必须"，该片作为又一部在彩色电影时代使用黑白影像的作品，使用黑白影像再现历史现场，给人以纪实感。真实的世界是彩色的，为什么黑白影像反而比彩色影像更具"纪实感"

图 4-5-1

图 **4-5-1**

呢？这或许要追溯至照相发明以来的人类视觉文化的传统——老照片以及早期的纪录片都是黑白影像的，这种传统使我们形成了某种视觉习惯。同时，该片特别是大屠杀场景使用黑白影像，也在整体上营造了悲观、压抑的情绪氛围。在此基础上，本场景使红衣小女孩的红色穿行于黑白影像的背景之中，利用红色与黑白影像的反差，强调红色并寄予特殊的内涵，寓意人性对生命的珍爱和希望。本场景作为一个表现辛德勒形象转变、升华的剧作转折点，其色彩设计进一步强化了大屠杀场景本身所造成的情感震撼。

在场面调度方面，本段落还有一个关键却易被忽略的设计，就是辛德勒的位置和行动。确定了场景空间以后，人物的位置和行动恐怕就是场面调度设计时首先要面对的问题。就剧作叙事而言，本段落的大屠杀场景需要让辛德勒看到，让辛德勒成为大屠杀的目击者、见证者，并受到足够的心灵震撼。所以，场面调度时我们需要解决的首先就是辛德勒在哪里看、如何看的问题。我们在片中看到，导演设计辛德勒夫妇此时正巧骑马立在山坡上，循着枪声俯视，看到了大屠杀。如果从事实逻辑出发去考虑问题，我们会觉得这一设计的真实性相当可疑。在那样一个战乱年代，辛德勒哪来的闲暇与心情骑马休闲？就算有此闲情逸致，在这枪声不断的城市，安全有保证吗？就算这都不是问题，哪里正巧有这样一个紧贴城市街道的山坡，骑在马上就可以清楚地看到街上的惨剧？从事实逻辑出发想不通的时候，我们不妨从剧作和场面调度的需要去理解。一个骑在马背上的辛德勒，在西方文化的语境中，其人物形象相比于别的调度设计，显然更具英雄色彩。如果此时让辛德勒在寓所内听闻枪声后从阳台上俯视街道，或者让辛德勒出门办事，在行驶的小汽车车窗内向外窥视，等等，其人物形象塑造就会失色很多。前者虽有俯视的视角，却是一个家居生活状态的辛德勒，显得不严肃、非正式；后者虽然正式，却是躲在小汽车钢铁躯壳的保护内，犹如缩头乌龟，处境猥琐。我们看到，由于辛德勒骑马立在山坡上，导演巧妙地利用这一高度使辛德勒取得了俯视的视角，并且，这一视角在象征意义上使辛德勒神圣化，他就像从云端俯视众生的神。本段落反复把大屠杀的现场与辛德勒对这场屠杀的俯瞰交替，一边，是惨遭屠戮、受苦受难的众生（图4-5-2），另一边，是位于高处、以悲悯的目光俯视这一切的辛德勒（图4-5-3）。这使观众自然地认同了辛德勒从凡人向"圣人"的转变，从而为辛德勒出手救人的义举进行了必要的叙事铺垫。

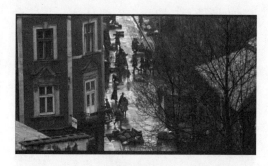

图 4-5-2

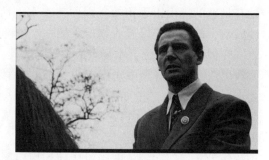

图 4-5-3

案例 6：《霸王别姬》张公公猥亵小豆子段落

冷暖色调的交替穿插：视觉的韵律变化和结构谱系

《霸王别姬》：陈凯歌导演，1993 年

张公公猥亵小豆子，是《霸王别姬》中小豆子所遭受的重大的心理创伤之一。本段落首先设计了小豆子在进入张公公房间之前，被老仆人背着从长廊里穿过这一场景，

图 4-6-1

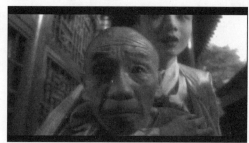

图 4-6-1

这一过渡性的场景看似多余，却铺垫了恐惧不安的心理氛围。小豆子对于即将面对的一切既未知又恐惧，只能被动地等待命运安排。迂回的长廊空间对于表现人物此时的处境既有隐喻意义，也有助于场面调度进行。本场景采用特写、仰拍、短焦镜头拍摄老仆人（图 4-6-1），使人物面孔丑化、变形，塑造其扭曲、异化的人物形象。他把小豆子像货物一般驮在背上，越是卖力奔跑，本场景令人恐惧的心理氛围就越强烈，而这仅仅是小豆子堕入魔窟的前奏。

进入张公公房间后，惊慌失措的小豆子终于陷入魔窟。画面使用了红色基调，有助于营造令人忐忑不安的惊悚氛围，同时也表现了本场景的情色意味（图 4-6-2）。当张公公如同老妖一般扑向小豆子时（图 4-6-3），镜头运动、音乐节奏随之加剧，把本场景的节奏感带向高潮。此处的视听元素特别是音乐的运用，体现了明显的主观化风格。

图 4-6-2

图 4-6-3

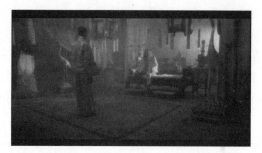

图 4-6-2

图 4-6-3

接下来的场景是张公公猥亵小豆子之后，小豆子被送出门外，请注意此时色调的明显转变（图4-6-4）：由红变蓝、由暖变冷。对于此处蓝色基调的含义、功能，可以有多重思考。首先，这种色彩变化直观表现了温度差异，前一场室内场景的红色与本场室外场景的蓝色形成暖与冷的视觉反差，有助于观众从视觉上感知昼夜、室内外的温差，从而得到对于空间场景转换的直观印

图4-6-4

象。其次，此处借助蓝色基调悲观、忧郁的情感内涵，表现了此时小豆子如坠谷底的绝望与重大心理创伤，蓝色基调加剧了观众视觉上的冷感、心理上的悲感。最后，蓝色也引起了观众对于时间的判断，小豆子被送出门外的画面像是清晨，但是由前两个场景我们可以看到，小豆子进张公公房间之前还有阳光，说明至少是午后或黄昏……如此推理，前后场景之间时间的衔接似可存疑，叙事的客观性一定程度上被忽略。

但是我们对于本段落色彩的作用的思考，尚不能止步于情感或叙事，色彩除了交代时空、表现主观心理这些具体的作用之外，宏观看来，还有节奏与结构的作用。本段落冷暖色调场景交替，这本身就构成视觉节奏的反差、变化。从结构上看，场景转换处色彩的变化相当于标识了一个新的场景/段落的开始。影片中不同的场景、段落可以通过这种方式完成衔接、转换与区别。影片《霸王别姬》中大量采用了冷暖色调场景/段落交替穿插的形式，在整体上构成视觉的韵律变化和结构谱系。

案例7：《大红灯笼高高挂》老爷入洞房场景

红色及空间的象征意义：中国文化体制的古老寓言

《大红灯笼高高挂》：张艺谋导演，1991年

与《霸王别姬》做法类似，《大红灯笼高高挂》老爷入洞房场景，也使用了两种色调的穿插。在张艺谋导演的作品中，红色是中国文化内涵的象征，是具有民族性的色彩。在本场景中，表现四姨太颂莲（巩俐饰演）新嫁入陈府，画面整体的红色基调体现了中国传统中对于吉祥、喜庆的审美想象（图4-7-1）。此外，老爷（马精武饰演）入洞房以后，与颂莲聊起的话题是"女人的脚"以及"伺候男人"，有性暗示意味，红色的运用烘托了本场景性感、情色的氛围（图4-7-2）。

图4-7-1

图4-7-2

图4-7-1

图4-7-2

图 4-7-3

图 4-7-4

图 4-7-5

本场景中，同样是拍摄院子，出现了色调的变化（图4-7-3、图4-7-4）。此处冷暖色调的穿插，并不像《霸王别姬》那么复杂，我们不必以蓝色推测颂莲的心境，否则，紧接着下一个镜头又回到红色基调（图4-7-5），岂不是心境"阴转晴"？因此，此处的色调变化主要用以交代时间，说明天色已晚，老爷该回屋了。使用冷暖色调的变化来表现温度感受、区别夜景和日景等，也是色彩的基本叙事功能之一。

图 4-7-4

图 4-7-5

我们从本片段可以看出，导演运用了极具象征性的造型语言和调度方法，以影像完成了关于中国文化的某种寓言。画面空间与构图也体现了明显的象征意味：对称、封闭、围合。这可能也是该片放弃了苏童原著中的江南水乡空间而选择了山西乔家大院取景拍摄的意义所在——建筑格局高度对称、封闭、围合的深宅大院空间，显然有助于在空间造型上实现对文化体制的象征。

🎬 思考与练习

1. "三点布光"包括哪三种不同方位的光源？分别起到什么作用？

2. 在《毕业生》鲁宾逊太太家中勾引本恩场景里，灯光照明是如何与场面调度相结合来完成叙事的？

3. 《色·戒》易先生出场场景，导演使用了哪些视听元素与场面调度手段来塑造人物形象？比较其与原著的差异。

4. 结合《春光乍泄》《霸王别姬》等案例，谈一谈色彩是如何在影片中传达情感的。

5. 《辛德勒的名单》辛德勒目睹大屠杀场景里，导演对人物位置和行动的设计，对于塑造人物形象有什么作用？

6. 本章中，哪些案例谈到了空间场景的设计对于场面调度的意义？结合案例说明。

运动长镜头：时空连贯性及文化内涵

本章聚焦

1. 电影中"运动"的内涵
2. 场面调度的三种基本运动方向
3. 运动长镜头调度与分镜头调度的比较
4. 利用后期技术分段合成的"长镜头"

学习目标

1. 理解镜头运动既是摄影问题，也是场面调度问题。
2. 理解长镜头与分镜头调度相比各自的特点、优势。
3. 理解电影主要是"拍"出来的而不是"说"出来的。
4. 理解横向调度的运动长镜头对画面空间的拓展。
5. 理解东方文化背景下的运动长镜头风格的文化内涵。
6. 理解复杂的运动长镜头体现了技术与艺术相辅相成的关系。
7. 领会手执摄影的特殊应用。

在前四章我们从不同的切入点对镜头视听元素的多个环节逐个分析，包括构图、景别、角度、焦距、景深、光线、色彩等，涉及摄影的各种基本问题和辅助造型手段。场面调度中还有一个同样属于摄影范畴的基本问题，就是镜头的运动。电影艺术自发明起，相比于传统的照相术，其特性就在于"运动"。当然，这种"运动"包括两个方面的内涵：一是被摄人与物体的运动；二是镜头本身的运动。电影画面不仅可以记录动态的人与物体，镜头本身也可以在运动的同时摄影。不过，镜头的运动需要技术的支持。电影发明之初，镜头本身尚不能完成运动。比如卢米埃尔兄弟的《水浇园丁》（见第十章案例1），当恶作剧的男孩向画左逃跑出画，园丁必须把他捉回到原地（画面中央），再加以惩罚。这里没有使用跟拍镜头或者画面剪辑，而是使用了有违常理的人物行动调度，说明19世纪末电影刚刚发明的年代，人们尚没有确立运动镜头以及剪辑的观念。

对被摄人与物体以及摄影机本身的运动的设计、安排、拍摄，既是摄影问题，也是场面调度的基本问题。因为，本质上，场面调度就是对人（主要是演员）与机器

（主要是摄影机）的调度。运动增加了场面调度的复杂性，因为运动镜头可能会随时改变画面的构图、景别、角度、焦距、照明等造型元素；运动也增加了场面调度的可能性，运动镜头使电影影像有了新的叙事手段，动感也是一种制造节奏变化的重要办法。本章对于运动镜头的"运动"的讨论，特指镜头本身的运动，至于被摄人物的运动，涉及人物行动场景的场面调度，后面的章节再进行分析。

运动镜头还涉及一些基本概念。比如镜头运动的方式，常规的区分包括推拉、升降、移、跟、摇、甩等。比如维持镜头运动稳定性的常规工具，包括轨道、推车、摇臂以及各种具有减震用途的稳定器。关于这些摄影技术方面的内容，本教材不作深入展开。需要特别指出的是，对于三维空间中的场面调度而言，无论是镜头运动，还是被摄人或物体的运动，不外乎三种基本的方向：水平方向（左右横向）、纵深方向（前后纵深）、垂直方向（上下纵向）。

作为视听元素的运动镜头必然会有相应的意义表达，其中，运动长镜头因为更为复杂多变的运动镜头调度，成为我们在分析运动镜头时的集中关注点。我们对运动长镜头的讨论，既牵涉到对于运动镜头的意义的研究，也牵涉到关于长镜头的作用的研究。当然，长镜头并不只有运动的长镜头，也包括固定机位的长镜头。相比之下，运动长镜头融合了运动镜头与长镜头二者的功能：既体现了长镜头的特征，也体现了运动镜头的意义。

第一节　完整、统一、连贯：运动长镜头对时空与情感的建构

运动镜头的调度更为集中地体现在运动长镜头的调度之中。现代电影拍摄技术使相对稳定的镜头运动成为可能。创作者往往利用并且创造技术条件，完成更有挑战性的运动长镜头。当然，运动长镜头的意义并不只在技术层面，它实现了更为完整、统一、连贯的时空呈现。分镜头也可以完成对场景时空的建构，并可能会有更多细节，但作为整体的时空却往往被割裂。

案例1：《四百击》与《西施眼》结局场景比较

长镜头段落：完整的时空呈现与抒情效果

《四百击》（法）：弗朗索瓦·特吕弗导演，1959年

《西施眼》：管虎导演，2002年

（1）《四百击》结局场景

17.《四百击》
结局场景片段

《四百击》是法国电影新浪潮时期代表人物特吕弗导演的重要作品，该片结局使用了连续三个运动长镜头组成的段落，表现安托万（让-皮埃尔·利奥德饰演）从少年管教所逃向海边的过程。

　　镜头1：第一个镜头采用侧面跟拍人物的方式，安托万不停地跑，他跑过农舍，穿过田野，经过灌木丛边的房子，并没有碰到任何人（图5-1-1）。在跟拍镜头中，背面与侧面跟拍人物比较常见，此处侧面跟拍的作用是呈现了安托万逃跑的行动过程，同时也完整呈现了人物行动所在的空间。

　　镜头2：第二个镜头采用摇摄的方式，镜头自画右向左摇，人物在镜头开始迎着镜头跑来，随后从画右出画（图5-1-2），当镜头摇摄约180度、转变方向之后，人物又自画左入画，背对着镜头远去（图5-1-3）。摇镜头通常有完整地展现较大范围的画面空间的作用，镜头2通过摇摄的方式，呈现了安托万逃跑的行为，同时也展现了安托万即将逃向的目的地——远处的海滩（图5-1-4）。镜头2的拍摄由于中间有一段镜头并没有跟随人物，这就需要当镜头摇转180度完成时，人物入画的路线、时机能恰到好处。这是一个基本的场面调度的过程，场面调度包括对人和镜头的安排、协调，导演必须协调好人与镜头两方面的行动路线、时间。

图 5-1-1

图 5-1-2

图 5-1-3

图 5-1-4

　　镜头3：第三个镜头继续采用跟拍的方式，拍摄安托万从一个斜坡的阶梯上下来，跑到了海滩边（图5-1-5），在海滩上一路小跑，奔向大海，忽然回身，凝视着镜头，画面定格（图5-1-6），字幕出现，电影结束。作为结束整个影片的最后一个镜头，镜头3收尾的方法仿佛是中止了连续三个运动长镜头所营造的节奏，有戛然而止的突兀感，却显得更为短促有力，给人开放思考的空间。人物面向镜头的结局画面，使观众直接面对人物，同时也把影片引发的批判、反思指向社会现实。

　　影片结局拍摄安托万逃向海边，使用连续三个运动长镜头的做法，从节奏上看来，非常独特，因为这并不利于体现影片节奏的张弛、变化，看似非常冗长，并无叙事的

图 5-1-5 图 5-1-6

必要，但若联系影片整体结构思考，这个用在影片结局的长镜头段落产生了抒情效果。观众一边追随画面中的安托万，一边有了足够时间沉浸其中，体验和思考。作为法国电影新浪潮时期的重要作品，《四百击》的结局恰恰体现了"新浪潮"的精神。一是电影语言形式特立独行，连续使用三个运动长镜头却并没有实质性的叙事，节奏另类；二是剧作突破套路，有别于大团圆结局给观众一个封闭的故事终点，《四百击》采用了开放式结局，我们并不知道安托万将何去何从；三是思想内涵的叛逆性，安托万所逃离的少年管教所正是体制的象征，他所逃向的大海则与此对照，构成自由的象征，安托万在影片结局钻出管教所的铁丝网，花费足够长久的时间逃向海边，寓意了某种挣脱禁锢、寻求自由的过程。《四百击》借由一个少年的故事，表达了新浪潮运动对体制的反叛，其展现逃亡的开放式结局与新好莱坞代表作《毕业生》的结局何其相似！

（2）《西施眼》结局场景

我们在不同年代的影片之间往往能看到穿越时代的联系，我国第六代导演管虎的影片《西施眼》，我们就可以在其结局的场面调度中看到《四百击》的影响。《西施眼》是一部女性题材作品，塑造了浙江诸暨的三位女性，影片结局将三位女主角融入同一个场景中，一个是台上唱戏的当地越剧团的女演员，一个是台下看戏的当地的一名中学老师，一个是从她们身边经过的农村少女。影片结局也出现了摇摄镜头、跟拍镜头。

摇摄：

随着越剧团女演员莲纹的转头看向画右而向右摇（图 5-1-7），镜头就像是打开了一幅中国卷轴画，徐徐展现了一幅云烟氤氲的山水画卷（图 5-1-8）。与《四百击》近似，此处通过摇摄镜头也起到了展现大范围画面空间的作用。

图 5-1-7 图 5-1-8

跟拍：

长镜头跟拍少女阿兮在戏台下的人群里（图5-1-9）、老宅中行走穿梭，直至最终出画（图5-1-10），也具有完整呈现时空的作用与抒情效果。与《四百击》使用的侧面跟拍不同，《西施眼》使用了相对比较少见的正面跟拍方式。到了这个长镜头结束，人物停步，出画，音乐起，画面淡出，电影结束。此结束点的处理方式，显得比较空灵，给人以思考回味的开放空间，兼具东方文化韵味。相比之下，《四百击》的最后定格显得更为简洁有力，具有社会批判力。

　　　　　　　图 5-1-9　　　　　　　　　　　　　　　　　　图 5-1-10

案例2：《天堂电影院》《西鹤一代女》《美丽上海》《阿飞正传》中楼梯场景使用运动镜头调度的比较

上楼下楼："一镜到底"的时空、节奏与情感

《天堂电影院》（意大利）：朱塞佩·托纳多雷导演，1988年

《西鹤一代女》（日本）：沟口健二导演，1952年

《美丽上海》：彭小莲导演，2005年

《阿飞正传》：王家卫导演，1990年

（1）《天堂电影院》楼梯场景

影片《天堂电影院》中，功成名就的大导演回到西西里的故乡去看望老母亲的场景，为了抒发母子重逢时刻的情感，导演对一系列细节作了调度。

镜头1（图5-2-1）：画外音呈现楼下儿子按响门铃的刹那，画面拍摄了老母亲织毛衣的手部特写，手恰到好处地停顿，略有颤抖。表现母亲听到门铃声的反应，首先不是拍摄面部表情而是拍摄手部动作，有效地通过手部动作细节表现了人物心理状态，观众可以由此想象出这一声门铃在老母亲内心引起的震动。

镜头2（图5-2-2）：母亲面部，听见门铃的反应。此镜头是对镜头1的补充。

镜头3（图5-2-3）：交代母亲起身下楼的动作，但构图刻意强调的不是人物，而是被母亲带下楼的毛线。

镜头4（图5-2-4）：进一步刻画从沙发落地的毛衣针的细节。

图 5-2-1

图 5-2-2

图 5-2-3

图 5-2-4

　　镜头 5：运动镜头，首先俯拍沙发上正在被拆散的衣物，因为母亲起身下楼无意中被拉扯开（图 5-2-5）。当母亲起身，镜头没有进一步跟拍人物下楼的行动，而是"留"在了楼上，强调毛线这一细节。所谓"慈母手中线"，显然导演想要利用这一细节的象征寓意，塑造一个典型的老母亲形象，她在对儿子的守望中渐渐老去。更特别的是，接下来，导演并未选择常规的处理人物下楼的做法，而是使用了移镜头的方式，将镜头直接移到窗外，从窗台向下俯拍。黄色的出租车首先入画又开走出画，接着楼下相拥的母子入画（图 5-2-6）。这一机位呈现了母子相拥的行动，并且，克制地保持了较远的距离，避免渲染此刻的情感，给观众以想象。同时，这一机位也通过出租车的入画与出画，暗示了儿子是刚刚自远处归来。

图 5-2-5

图 5-2-6

　　交代人物下楼的场面调度，通常可以用两个或三个镜头处理。两镜头就是一个镜头楼上、一个镜头楼下，前一个镜头交代人物从楼上下楼，后一个镜头交代下了楼。三镜头则是在两镜头中间再插入一个人物在楼梯上往下走的镜头。偶尔也有使用一个运动长镜头跟拍的情况，视场景的叙事节奏需要而定。《天堂电影院》的调度方法则打破常规，灵活变通，使镜头与人物"分头行动"，各有各的行动路线。这就要求场面调度时，分别设计，处理好两者行动时机的协调、配合。

（2）《西鹤一代女》楼梯场景

　　日本导演沟口健二的作品以女性题材、运动镜头调度著称，《西鹤一代女》就是这样一部典型的作品。片中有一个场景拍摄人物下楼，镜头与人物也是"分头行动"，在房屋外面使用了升降镜头调度。首先拍摄二楼的人物逃出来（图5-2-7），等人物下了楼后，镜头也自二楼到了一楼外，直接迎上了逃下来的人物（图5-2-8），这里同样需要处理好镜头与人物在行动时机上的配合。虽然没有跟拍人物下楼，但是这一运动镜头在房屋外面的调度，同样给人以一种"下楼"的动势，节奏感是一致的。受制于当时的时代与技术条件，《西鹤一代女》中的场面调度，舞台化痕迹比较重。比如此案例中，人物逃下楼后，先向画右（图5-2-9）跑动，被阻拦后再向画左（图5-2-10）跑动，也被阻拦，其动作就像是给观众做做样子，充满了假定性、舞台感。尽管如此，导演充分利用场景空间的格局，尽可能使用运动镜头一镜到底完成多人行动场景的调度，在电影史上形成独树一帜的方法与美学。

图 5-2-7

图 5-2-8

图 5-2-9

图 5-2-10

（3）《美丽上海》楼梯场景

彭小莲导演的影片《美丽上海》，运用更便利的技术条件，实现了更为复杂的运动长镜头调度。开篇一镜到底跟拍了人物从走下楼梯（图5-2-11）到进入厨房对话（图5-2-12）的完整行动过程，统一、连贯地表现了人物下楼所经历的这一段时空，观众从中可以直观地看到这幢上海老房子的内部空间格局。

图 5-2-11

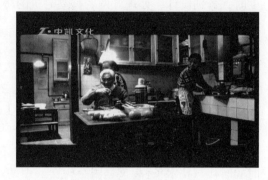

图 5-2-12

值得注意的是，《美丽上海》的首尾都出现了这一调度，开篇是小保姆下楼进厨房为老人冲热水袋，与厨房的邻居对话，结局是老人去世之后，静文继承她成为新的女主人，也以同样的调度方式下楼（图5-2-13）、进厨房（图5-2-14）。同样的场景、同样的镜头调度与人物走位重复出现。

图 5-2-13

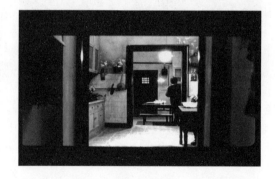

图 5-2-14

电影作为叙事艺术，利用重复的手法可以实现修辞的功能。比较显而易见且常见的是台词、音乐、道具等形式的重复，本案例让我们看到了另一种重复：场面调度的重复。无论是哪一种重复，在影片中反复出现，都可以产生结构与修辞的意义，实现强调、呼应或者对比的修辞效果。该片利用场面调度在影片首尾构成重复，传达出物是人非之意，由此突出了时代变迁的背景。

（4）《阿飞正传》楼梯场景

杜可风是与王家卫合作过多部作品的摄影师，《阿飞正传》中，其摄影风格初次显现。片中车站枪战动作场景开始，使用了运动长镜头调度，呈现了一楼至二楼这一段

楼梯空间之后（图5-2-15），楼上的旭仔（张国荣饰演）入画（图5-2-16），他扭动身体走向超仔（刘德华饰演），两人坐下谈话（图5-2-17）。

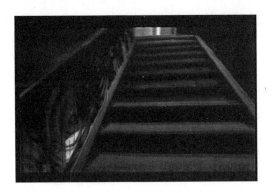

图 5-2-15

图 5-2-16

与前面三个例子不同，本场景的运动长镜头并非为了交代人物上楼或者下楼，因为人物已经在楼上，只是镜头自身的调度从一楼上了二楼。拍摄一楼至二楼这一段楼梯空间的运动长镜头，看似多余，仿佛没有必须交代的叙事信息，却与此处影片配乐协调，烘托了这段配乐所营造的情绪，并且，从视听节奏来看，两者的配合为本场景叙事构成必要的铺垫和引导。

图 5-2-17

本案例说明，楼梯场景使用运动镜头调度，不仅需要解决行动的路线问题，也就是"怎么走""从哪里走"的问题，还需要解决行动的时间问题，也就是要走多快、走多久、先到哪儿、再到哪儿的问题。

楼梯空间是一种既日常又相对结构复杂的空间，因此我们有必要通过四个例子来进行对比、研究。综合来看，本案例提到的四部影片的例子，关于楼梯场景的运动镜头调度的分析，体现了场面调度的内涵。场面调度是一定空间内的调度，在楼梯场景这一相对复杂的空间场景中，场面调度的设计也相应复杂，需要导演根据具体的空间结构设计人物和镜头的走位。场面调度还是一定时间内的调度，在复杂的走位过程中，需要考虑行动的时间、速度、节奏、先后次序。场面调度还是人物与镜头的配合过程，人物与镜头需要按照导演的设计，在场景中协调行动。作为运动镜头的案例，这四部影片对于楼梯场景的场面调度设计都尽可能选择了一个运动镜头"一镜到底"的方式，而不是分镜头的方式，这样的设计除了体现了相应的节奏与情感表达，还保证了场景中时空呈现的完整与连贯。

案例 3:《美丽上海》片尾长镜头

变迁与传承:长镜头调度的时间体验与细节设计

《美丽上海》:彭小莲导演,2005 年

影片《美丽上海》结尾,使用的是一个纵深方向运动长镜头调度。这一长镜头缓慢地向后拉远,画框内不断有新的信息进入,直至结束。全面观察之后,不难理解导演使用这个运动长镜头的用意。镜头始于静文坐在床头灯下、翻看老照片(图5-3-1),镜头结束于墙上已故父母的遗像(图5-3-2),这一头一尾的呼应、对比,很明显表达了变迁与传承的主题。当然,如果仅仅为了表现这前后两个细节的呼应,没必要让镜头延续这么久,重要的是,导演通过这个长镜头的时间过程营造了相应的节奏感和情绪氛围:私密的,怀旧的,伤感的。

图 5-3-1

图 5-3-2

场面调度方面,仔细分析不难发现,这个看似冗长的运动长镜头包含了丰富的视听元素及细节设计。

首先,构图方面,当镜头拉远之后可以看到,以门框为界,整个画面空间分为前后两个区域,两个区域之间的纵深感加强了前后元素之间的疏离感。门框对画面中心的人物静文形成了包围,表现人物沉浸于回忆以及隐秘的内心世界。从整个场景空间的比例看,房间里只有静文一人,人物相对于空间显得如此渺小,表现了她孤单的处境。

其次,灯光照明方面,整体上可以看到从前景到后景有不同的点光源,既强调了场景中关键的信息,又丰富了画面层次,加强了画面空间的纵深感,形成了视觉节奏的错落有致。特别要注意窗外的背景光的作用,这一光源的设计也加强了画面空间的纵深感,而且增强了空间的开放性,给人以对画外空间的联想。

最后,音响方面,导演至少设计了三种主要的音响,除了雨声起到营造氛围的作用之外,还有两种特别的音响设计值得分析:一是工地上机器施工的噪音(并未交代,属推测),二是邻家琴童学琴,练习指法,敲出了一些并不熟练的琴音。两者都以画外音来拓展观众对画外空间的联想,前者暗示这里将要面临拆迁和新的建设,再次点明

了该片时代变迁的背景，后者则通过琴音的杂乱无章，调动了不安的情绪，看似与本场景怀旧的氛围格格不入，实则恰恰隐喻了时代氛围的躁动。

第二节　丰富的细节与视角变化：运动长镜头的叙事功能

在运动镜头调度过程之中，画框内的信息不断变更，新的信息入画，原有的信息出画，构图、景别、拍摄角度等视觉元素也可能不断发生改变。这些复杂的"变量"运用于场面调度中，可以呈现场景中更丰富的细节与视角，展现人物行动、人物关系。从这个意义看，运动长镜头调度拥有与分镜头调度类似的叙事效果，并不会漏掉场景之中应该交代的细节变化，而且，它还兼有长镜头在时空呈现方面更具完整性、连贯性的优势。

案例4：《小城之春》费穆版与田壮壮版夫妻床边对话场景运动长镜头比较

复杂的运动与构图设计：长镜头调度兼具分镜头效果

《小城之春》：费穆导演，1948 年

《小城之春》：田壮壮导演，2002 年

18.《小城之春》夫妻床边对话场景片段

费穆导演的《小城之春》是中国电影的经典之作，本片段选取片中夫妻床边对话场景进行分析。本场景人物对话、行动复杂，内在的情绪、节奏变化丰富，导演设计了一个非常复杂的运动长镜头完成调度。镜头运动随着人物行动不断改变，构图也随之变化，表现夫妻二人之间随着对话进行发生的微妙的心理互动。这是一个以运动长镜头的调度来叙事，通过调整画面构图来传达人物关系的例证。下面对这个长镜头的各个关键位置截图分析。

图1（图5-4-1）：场景开始，妻子周玉纹（韦伟饰演）拿药的手部特写，交代动作细节。

图2（图5-4-2）：镜头上摇至妻子近景，完成了对于人物的交代。

图3（图5-4-3）：镜头右摇至丈夫戴礼言（石羽饰演）坐在桌前的近景，交代人物，他手执书卷，望向画左妻子的位置。至此本场景的人物已亮相。

图4（图5-4-4）：镜头进一步推到特写的位置，妻子拿着药片的手入画，丈夫低头拿起药又放下，摇头拒绝，这一段镜头表现细节。

图 5-4-1

图 5-4-2

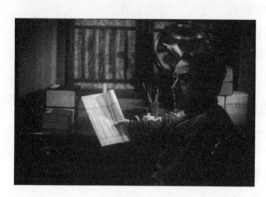

图 5-4-3

图 5-4-4

图 5（图 5-4-5）：镜头拉回到两人镜头，中景，丈夫拉住妻子，妻子挣脱，转身出画。这是妻子第一次挣脱丈夫的手，两人关系已经可以由此看出端倪。

图 6（图 5-4-6）：镜头左摇，丈夫中景，他走至床边坐下。到目前为止，没有使用对话，完全靠镜头调度与人物表演来完成叙事。

图 5-4-5

图 5-4-6

图 7（图 5-4-7）：妻子入画。丈夫第二次抓住妻子手腕，仰视妻子说："你坐一坐，我们谈谈。"构图上女高男低，显得妻子强势，同时蚊帐包围的床榻区域形成了分

区，女在外、男在内，表现长期分居的夫妻之间的心理隔阂。

图8（图5-4-8）：妻子坐下问："你有什么话要说？"构图上妻子略低，显得丈夫强势，表现妻子因为内心的隐情而不安。

图 5-4-7

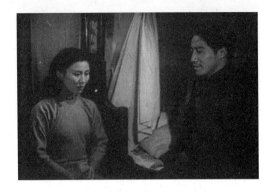
图 5-4-8

图9（图5-4-9）：妻子站起来，说："你的意思，让志忱等妹妹两年。"妻子忽地站起来，这是一个节奏变化起伏的点，凸显了她此时的心理活动变化，对丈夫撮合志忱和小妹的计划充满不安。妻子站起来之后的对话，构图上妻子的高度和比例都大于丈夫，丈夫在画面右下角边缘位置，仰视妻子。这就凸显了妻子的情绪状态是此时导演想要交代的重点。一方面，丈夫的计划需要征求她的意见，此时她是强势的；另一方面，因为志忱是她的旧情人，她内心顾虑重重。请注意二人对话过程中妻子反复搓手绢的细节（图5-4-10），这一具有戏曲舞台表演痕迹的程式化动作，表现了人物内心的忐忑不安，我们可以从中看到《小城之春》在艺术表现上的特定历史背景。当妻子站在画左时，她的影子被投射在墙上，构成一定的隐喻意味。

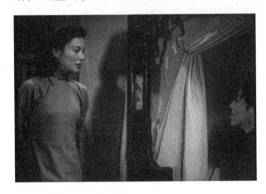
图 5-4-9

图 5-4-10

图10（图5-4-11）：妻子重新坐下，说："我不想去说。"妻子手抚丈夫腿部，构图上妻子低于丈夫，仰视丈夫，寻求丈夫的妥协，重新表现为弱势。

图11（图5-4-12）：妻子说："不早了，你睡吧。"妻子重新站起身，退了一步，准备抽身离开，此时，丈夫第三次伸手拉住妻子，仰视妻子。构图上看，妻子立丈夫坐，女高男低，丈夫以期待的眼神仰视妻子，妻子显得强势。

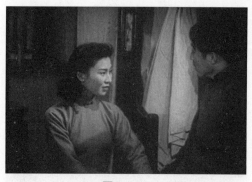

图 5-4-11

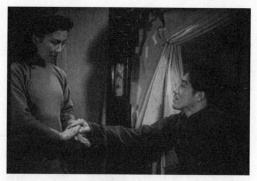

图 5-4-12

图12（图5-4-13）：丈夫拉着妻子的手转了半圈，妻子从画左转到画右，完成了一个近乎扇形路线的走位，坐于丈夫左侧。这一扇形走位也明显有戏曲舞台表演的痕迹，动作有一定的假定性、表演性、象征性，夫妻俩并不像是处于生活情境中，倒像是在跳华尔兹舞。正是这一走位的过程，虽然一言不发，却含蓄地表达了夫妻俩丰富的心理互动。妻子重新坐下后，丈夫脱口而出："不要走吧。"注意构图，此时由于位置关系的改变，从之前的男右女左变为男左女右。这也形成了明显的节奏变化，整段对话进行过程中，似乎妻子一直是制造节奏变化的一方，占据了控制节奏的主动位置，此时，丈夫也占据了主动。

图13（图5-4-14）：妻子第二次摆脱丈夫的手，起身离开，镜头左摇，跟拍妻子离开丈夫并出门。本场景中妻子一再摆脱丈夫，已经表明了两人之间冰冷的夫妻关系。

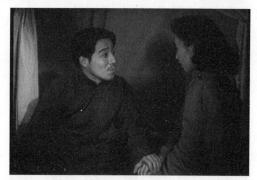

图 5-4-13

图 5-4-14

图 5-4-15

图14（图5-4-15）：右摇，丈夫垂头丧气。无论是离开的妻子还是留在屋内的丈夫，都让人感受到他们在情感、伦理上的压抑。

《小城之春》的这个夫妻床边对话场景，使用了一个运动长镜头一镜到底完成。对于狭小空间内的两人对话及互动，使用调度丰富的运动镜头处理，并未因为长镜头或者空间环境的局限，而错过对于细节的呈现

和人物行动的交代。这一长镜头调度兼具分镜头调度的效果，利用视角、构图的改变，表现人物关系的变化、节奏变化，利用调度来完成叙事与节奏控制。这一镜头同时又具备长镜头的优势，更为完整地呈现了这一夫妻互动的时空场景，时间、行动、情绪、节奏的流转是统一、连贯、流畅、一气呵成的。画面淡入以后，整个场景戏剧化的表演以一个镜头呈现，至场景终止，镜头结束，画面淡出，其结构犹如舞台上帷幕的开与合。这种尽可能不割裂时空的长镜头美学观念，体现了中国艺术与文化的传统。

难能可贵的是，本场景的空间范围并不大，在小空间内导演能够完成如此复杂的运动调度，变化又如此精致，堪称"螺蛳壳里做道场"。特别是夫妻对话部分，妻子或站或坐，每一次行动都构成俯仰关系和构图的改变，形成节奏变化。二人之间的互动犹如"跷跷板"，相对高低位置关系不断调整，而到了妻子转到画右时，则因为左右位置关系的变化形成更为明显的节奏改变。本场景表现了典型的中国文化语境下的一个中国家庭，两人都背负着情感、伦理的负担，矛盾冲突并不摆在台面上，不爆发，而是呈现为某种内心的冲突、压抑和妥协。正如本场景的调度，表现的是人物互动的内在变化，而不是表面变化。这一段两人场景，几乎每一次节奏变化都是由妻子发起，可见她的内心活动、变化之丰富。

时隔半个多世纪之后，田壮壮导演翻拍《小城之春》，在相同的剧情、人物关系下，比较同一场景，更能看出不同导演在场面调度方面不同的风格。相比之下，田壮壮版《小城之春》的这一场景虽然也是由运动长镜头一镜到底完成，却显得没有明显的镜头调度变化（图5-4-16），基本以全景拍摄。有长镜头调度的特征，但是，在表现细节、

图 5-4-16

控制节奏方面，明显弱于分镜头调度的效果。田壮壮版《小城之春》中场景空间更开阔，由李屏宾摄影，镜头缓慢移动，淡化了戏剧色彩，注重营造整体的美术风格。

在对费穆版《小城之春》的分析中，我们比较了长镜头与分镜头两种调度方法。处理场面调度，这两种方法各有各的优势和适用之处。长镜头的优势在于：对于时空的呈现更为完整、统一、连贯，更为接近真实生活的观感，生活中我们看世界就是不割裂的、没有经过"剪辑"的。分镜头的优势在于：对于各种视角、细节的呈现更为全面、丰富，时空经过割裂、拼贴、重组，因而节奏感更强。

案例5：《小城之春》妹妹唱歌场景、《赛末点》结局镜头

多人场景的叙事：微妙的人物行动及镜头调度

《小城之春》：费穆导演，1948 年

《赛末点》（美）：伍迪·艾伦导演，2005 年

（1）《小城之春》妹妹唱歌场景

《小城之春》妹妹唱歌场景是一个四人场景，同样使用了一个运动长镜头调度处

19.《小城之春》妹妹唱歌场景片段

理。这个运动长镜头，利用左右横向的调度进行叙事，制造节奏变化，通过画框将场景空间分成了不同的区域，区分了几组不同的人物关系。以下对这一镜头截图分析。

图1（图5-5-1）：场景开始，画框内三个人，画面前景是周玉纹，后景是妹妹戴秀（张鸿眉饰演）和章志忱（李纬饰演），前实后虚，玉纹是画面主体。利用这种站位，既表现了玉纹和志忱之间的距离，又暗示了他们二人的隐情。志忱表面上和戴秀靠近，实际上心在玉纹身上，时不时看一眼玉纹（图5-5-2）。

 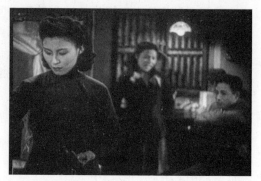

图 5-5-1 图 5-5-2

图2（图5-5-3）：接着，玉纹向画左走，镜头随着玉纹左摇，来到场景左侧，戴礼言入画，他坐在床前，玉纹给礼言端水递药。此时利用画框区别了同一场景的两个空间，画内空间确立的是玉纹和礼言的夫妻关系，把戴秀和志忱放在画外空间，表现天真的戴秀对志忱的爱慕之心，他俩看似又是"一对"。表面上看来，这个场景的四个人俨然被撮合为"两对"男女关系。但是，玉纹的行动不时建立了左右、画内画外两个空间的联系，除了其走位，她看向画右的视线（图5-5-4）也打破了场景中两对男女关系的"平衡"，说明她的心也放在了志忱身上。

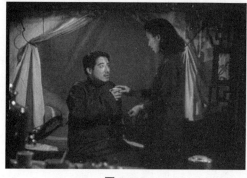 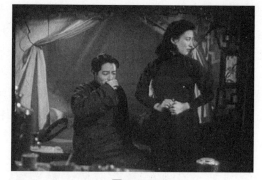

图 5-5-3 图 5-5-4

图3（图5-5-5）：接着，玉纹回到原位，镜头随之右摇，又回到了图1的三人关系，区别是这次后景的戴秀与志忱更清晰，前景的玉纹背对镜头，志忱成为画面重点表现的主体。志忱痴情地望向玉纹，进一步表现志忱和玉纹的隐情。天真的戴秀位于志忱和玉纹之间，就像一道障碍。当她打断走神的志忱后，画框右移，把玉纹自画左排除出画，构成短暂的戴秀和志忱的二人镜头（图5-5-6），不过志忱依旧看向画左。

在画左画右两个区域反复横向走位的玉纹，成为带动本场景节奏的主导人物，她的行动引导着叙事，调动了节奏。并且，她串联了左右两个区域的其他人物，形象地表现了她夹在礼言和志忱两个男人之间的三角关系。两个男人在她心中造成情感与伦理的拉扯，成为她内心的焦虑与负担。导演以人物反复横向走位表现她的不安，也微妙地诠释了这组三角关系。

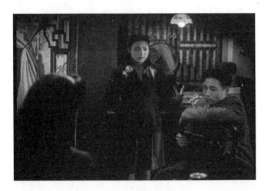

图 5-5-5

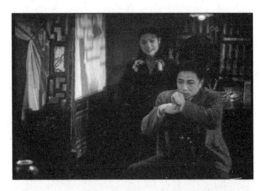

图 5-5-6

　　图4（图5-5-7）：镜头左摇，戴秀和志忱出画，玉纹和礼言入画，同时，礼言起立。再右摇，跟拍礼言走到了志忱和玉纹中间，打断了志忱的视线（图5-5-8），隐喻了志忱与玉纹之间的情感不得不面对礼言的障碍。礼言此刻的行动颇为微妙，仿佛他已觉察志忱的眼神，但都尽在不言中。礼言继续向画右走，牵引着志忱的视线看向画右，此时，戴秀、志忱、礼言被置入画框，玉纹被排除在画外（图5-5-9）。玉纹是本场景

图 5-5-7

四人关系的主导者，她不在画内，反而引导着观众更为急切地期待看见画左的玉纹。如此一来，本场景灵活多变的场面调度形成了画面空间的张力，画内画外的人物行动与叙事产生了联动。

图 5-5-8

图 5-5-9

图5（图5-5-10）：镜头再次左摇，把玉纹一人置入画框，拍摄玉纹整理礼言的床铺，表现玉纹一个人郁郁寡欢的状态。再次说明玉纹才是这个四人场景的叙事重心，她是不断带动节奏的关键人物。

图6（图5-5-11）：镜头再次右摇，戴秀唱歌结束，以戴秀、志忱、礼言三人的调笑收场，与画外的玉纹形成对比，也为这个家庭内在的矛盾冲突埋下伏笔。戴秀与志忱表面上的亲昵，志忱与礼言的关系，都成为玉纹不得不面对、不得不背负的心理负担。

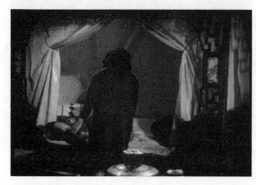
图 5-5-10

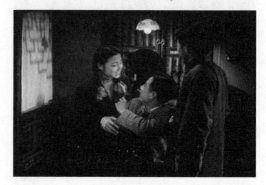
图 5-5-11

《小城之春》的妹妹唱歌场景，除了场景结束处，基本没有使用人物对白，主要依靠场面调度，利用人物行动和镜头的运动来交代人物关系，制造节奏变化。电影主要是"拍"出来的而不是"说"出来的，这种依靠镜头调度来完成叙事的方法，更为接近电影语言的本质。

根据场景空间中镜头运动、人物行动的方向，场面调度基本可以分为左右横向、前后纵深、上下纵向，这同时也是任何三维空间中所可能有的主要运动方向。本场景的镜头运动和人物行动主要使用了左右横向调度，这种场面调度的好处是拓展了左右横向空间来参与叙事，左右画面空间在镜头、人物的横向运动中，建立了区别和联系，既相对独立，又处在同一个场景空间内。本场景的左右横向调度，使用了一个运动长镜头一镜到底完成，既利用画框区别了画内空间与画外空间，又利用了长镜头的连贯性将左右画面空间完整结合在一起。时空没有被割裂，并且在不同的时间点和位置交代了不同的叙事侧重点。因此，本案例再次证明了使用运动长镜头完成复杂叙事的可能。

（2）《赛末点》结局镜头

再举一个当代电影运用运动长镜头处理多人场景叙事的例子，与《小城之春》近

图 5-5-12

似，伍迪·艾伦导演的《赛末点》结局镜头，也同样利用了镜头左右横向的调度，并且通过画框区别画内、画外空间，把克里斯（乔纳森·莱斯·梅耶斯饰演）与一家人隔开，表现他内心强烈的孤独。

图1（图5-5-12）：开门之后，一家人进门，步入客厅，镜头随着这一家人向左摇。

图2（图5-5-13）：接着，克里斯闷闷

不乐地向画左走去，最后出画，同时，镜头向下摇，俯拍克里斯的妻子克罗伊（艾米莉·莫迪默饰演）和兄嫂簇拥着新生儿（图5-5-14）。此时表现了克里斯对自己孩子的降生以及这一家人的喜悦漠不关心，画框构成这个上流社会家庭的体制与氛围的隐喻，从克里斯的出画可以看出他的自我边缘化，他的"出走"说明他视自己为这个家庭的"局外人"。

图 5-5-13

图 5-5-14

图3（图5-5-15）：镜头再向上摇，克里斯的岳父端着香槟和酒杯从后景入画，岳母把酒递给前景的儿女们，一家人举杯庆贺（图5-5-16）。克里斯不在画框中，仿佛他不属于这一家人。这里本是克里斯和克罗伊小两口的家，但是端来香槟款待众人的却是克罗伊的父母，这一人物行动细节也说明了这个上流社会的大家庭中，父母依旧是以家长、主人自居。

图 5-5-15

图 5-5-16

图4（图5-5-17）：镜头向左摇，到了克里斯的特写位置，克里斯冷眼看向画右，以"局外人"自居。家人的欢声笑语被处理为画外音，表现他与这一切格格不入。随后，克罗伊入画（图5-5-18），又出画。短暂地交代了一次他俩的夫妻关系，但是克罗伊显然并未走进克里斯的内心世界，很快她回到了画外空间。最终克里斯望向画左

图 5-5-17

（图5-5-19），心事重重。家庭的欢聚不仅被置于画外，而且被置于克里斯脑后，他的视线的朝向表现了内心对这个家庭的抗拒，但他虽然抗拒却无法摆脱。影片结束于克

里斯看向画外的脸部特写，沉默而压抑。画框微妙地隐喻了囚禁克里斯的某种社会体制与文化氛围，使他不得自由，倍感孤独。

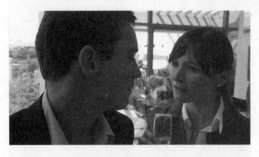

图 5-5-18 图 5-5-19

《赛末点》的这一结局镜头调度灵活，横向、纵向的调度看似不明显，其实内涵非常丰富，在交代人物关系、完成叙事功能的同时，兼具隐喻效果。通过画框把克里斯排除在这一家人之外，表现了克里斯在这个家庭的体制和氛围中的边缘化状态。从构图看，画框紧紧约束克里斯的头部，上下不多留一点空间，传达了他极度压抑的状态。画框象征了体制的囹圄，克里斯深陷其中难以自拔，向往自由而不能，其内心的隐秘无处诉说。这个结局镜头表明，伍迪·艾伦在影片《赛末点》中所讲述的关于谋杀者克里斯的故事，已从对杀人者的谴责转化为对社会体制、文化氛围的深刻批判，在这种体制中，克里斯的处境正是个体存在的真相。

第三节　东方文化背景及视觉艺术传统： 长镜头调度的文化内涵

运动长镜头调度方法采用一镜到底的方式，尽可能完整、统一、连贯地呈现人物行动过程与场景时空，这既是长镜头调度与分镜头调度的区别之一，又与东方文化背景和视觉艺术传统相呼应。东方文化及视觉艺术对宇宙更为整体的呈现方式，成为东方文化背景下的运动长镜头调度风格的文化内涵。

案例 6：《海上花》序幕场景、《西鹤一代女》春子自杀场景、《三峡好人》 序幕场景、《推手》结局朱师傅教太极拳场景

徐徐展开的"画卷"：时空的全景呈现及东方文化韵味

《海上花》：侯孝贤导演，1998 年

《西鹤一代女》（日本）：沟口健二导演，1952 年

《三峡好人》：贾樟柯导演，2006 年

《推手》：李安导演，1991 年

（1）《海上花》序幕场景

我们进一步选择四部影片，继续分析运动长镜头的应用。侯孝贤导演的影片以长镜头风格著称，《海上花》更是他把长镜头风格发挥到极致的一部作品。全片总共 37 个镜头，几乎是一个场景使用一个镜头。该片让人看到，电影不是仅依赖剪辑的艺术，镜头内部的自由调度、运动，也一样有独特的节奏与美感。比如这里选择的影片序幕场景的例子（图 5-6-1），只由一个长镜头完成，

20.《海上花》序幕场景片段

图 5-6-1

整个镜头长达八分多钟，场景开始，画面淡入，至场景结束，画面淡出。缓慢移动的长镜头，呈现了 19 世纪末的上海英租界里一处名叫"长三书寓"的高级妓院，男男女女围坐桌边，猜拳、饮酒、调笑。长镜头调度实现了对时空的完整呈现，仿佛一幅"夜宴图"画卷，徐徐展开，娓娓道来。该片同样由李屏宾摄影，相比于本章前面案例 4 提到的田壮壮版《小城之春》的长镜头调度，该片的表演、行动更复杂，场面调度的细节更丰富。人物之间的对话、动作，形成了镜头内部的节奏。美术设计方面，该片尽可能在写实的基础上追求美感，既还原油灯的光感，又尽力做出丰富的光线与色彩层次。

（2）《西鹤一代女》春子自杀场景

《西鹤一代女》中春子（田中绢代饰演）自杀的场景，也是片中一个比较有代表性的运动长镜头调度。春子在得知爱人死后，精神崩溃，手持利刃狂奔出屋，试图寻死，身边有一个妇人紧紧跟随并阻止她（图 5-6-2）。整个过程使用了一个移镜头一镜到底拍摄完成，镜头自左向右横向移动，一气呵成展现了整个动作过程。可以看到，

21.《西鹤一代女》春子自杀场景片段

图 5-6-2

从沟口健二、费穆的年代，到当代的侯孝贤，这些有着长镜头调度风格的导演们有相近的东方文化背景和视觉艺术传统，他们在影片中对时空尽可能完整呈现，正如同古老的卷轴画、扇面画的呈现方式：空间是渐渐展开的，直至全局尽收眼底。

（3）《三峡好人》序幕场景

贾樟柯导演的《三峡好人》，序幕部分也有着卷轴画一般的神韵。在一组自左向右横向调度的摇镜头（图 5-6-3）里，三峡地区的底层民众的群像逐渐呈现。这些鲜活的面庞，饱含现实生活的质感，在镜头前汇合成一幅波澜壮阔的写实人物画卷。

22.《三峡好人》序幕场景片段

（4）《推手》结局朱师傅教太极拳场景

李安并不像侯孝贤那样执于采用长镜头风格，但在影片《推手》结局处，也使用了一组运动长镜头调度，以横向的移镜头拍摄朱师傅在华人社区的老年活动中心教习太极拳的场景（图 5-6-4）。这组运动长镜头全景式地呈现了在异国他乡度晚年的华

23.《推手》结局朱师傅教太极拳场景片段

人移民群体的生活状态，景象蔚为壮观。他们保留着传统生活的观念与方式，又一步一步地与他们所身处的环境妥协。这组移镜头的方向，与朱师傅太极推手的动势相配合，形成微妙的节奏。

图 5-6-3 图 5-6-4

　　总体看来，这四个例子都使用了横向调度的运动镜头，全景呈现了拍摄对象与时空，传达了东方文化的韵味。这种"韵味"既是一种特有的节奏，也是一种独特的意境。在这些案例中，运动长镜头对场景时空的观照与呈现，是尽可能完整、统一、连贯，而非割裂、拼贴、碎片化，体现了与分镜头调度在功能上的区别，与东方文化背景和视觉艺术传统相呼应。

第四节　更复杂的运动长镜头调度：
艺术与技术的相辅相成

　　在本节，我们将讨论更复杂的运动长镜头案例。为了完成这些调度复杂的运动长镜头，电影制作者一再地挑战了技术难度的极限。对于电影制作而言，技术与艺术两个方面是相辅相成的，艺术创意为技术发明提出了新的命题，而技术发明使艺术创意的实现成为可能。现代电影制作技术的发展为电影创作提供了更多的表现空间，没有各种稳定器的发明和后期特效技术，复杂的运动长镜头恐怕只能停留于概念当中。当然，我们对于复杂的运动长镜头调度的学习不能止步于对技术的盲目崇拜，从视听语言层面上思考，我们需要更为关注这些长镜头的意义。

案例7：《大事件》《大象》《过客》《辩护人》运动长镜头调度

艺术探索与技术突破：各种挑战难度极限的运动长镜头调度

　　《大事件》：杜琪峰导演，2004 年

　　《大象》（美）：格斯·范·桑特导演，2003 年

　　《过客》（又名《职业：记者》）（意大利、西班牙、法）：米开朗基罗·安东尼奥尼导演，1975 年

　　《辩护人》（韩）：杨宇锡导演，2013 年

（1）《大事件》

一般而言，枪战动作场景往往以快节奏的剪辑来制造紧张、激烈的视觉效果。以枪战片见长的导演杜琪峰却在影片《大事件》中使用了一个长达六分多钟的运动长镜头。以长镜头调度的方式拍摄警匪双方枪战的过程，镜头调度涉及的空间范围之大、人物数量之多、人物和镜头运动路线之复杂，堪称前无古人的创举（图5-7-1）。在此我们略过其具体的调度过程，

图 5-7-1

而是讨论这一镜头调度中导演的动机。通常，分镜头调度的方法天然地适合用于拍摄枪战动作场景，因为可以利用剪辑本身产生强烈的节奏感，同时也便于呈现更为丰富的视角与细节。特别要指出的是，很多枪战动作过程并不利于用一个镜头完整呈现，比如你如何快速表现开枪者扣动扳机、中枪者应声负伤的细节？恐怕还是需要剪辑。针对以上这些分镜头调度的优势、长镜头调度的劣势，我们看看《大事件》如何做到扬长避短。该片选择了长镜头调度的方法，牺牲了剪辑所能产生的节奏效果，却又利用镜头内部的人物行动调度、镜头运动调度，产生了镜头内部的"节奏"。产生"节奏感"的方法本来就有很多，既可以由剪辑产生，也可以由运动产生。和本章前面案例4、5中提到的费穆版《小城之春》一样，这个长镜头调度，以丰富的镜头调度变化弥补了长镜头调度在视角和细节方面的不足，比如镜头从车外透过车窗拍摄车内人物看车外的视线（图5-7-2），取得了一个接近于人物主观视角的位置。同时，导演利用长镜头对时空呈现的完整性，流畅地展现了这一枪战场景的整个时空过程，用长镜头调度确立了该片的写实风格。虽然没有"开枪/中枪"那种简单有效的剪辑模式，观众反而因此获得了一种冷静旁观的观影体验，情绪上与警匪双方的对峙保持疏离。这种感受到长镜头结束时的一声爆炸中止（图5-7-3），观众进一步获得了一种节奏和情绪的反差。当然，长镜头调度并非枪战、动作场景的必选项，也不是优先选项。我们首先要预计到长镜头制作的复杂性与巨大难度。场面调度时每个环节都要严格配合，这将形成巨大的挑战与压力。杜琪峰后来在其另一部作品《三人行》（2016年）中也使用了长镜头调度。

图 5-7-2

图 5-7-3

(2)《大象》

格斯·范·桑特导演的影片《大象》也是一部以长镜头风格著称的影片，获得了第56届戛纳电影节最佳影片奖、最佳导演奖。影片讲述了一场发生在美国校园的枪击事件，两个男生使用枪支在教学楼内射杀师生。全片使用了大量长镜头拍摄各种人物在校园里的日常生活情景，在此我们以其中一个长镜头调度为例。

这个镜头的场景空间主要是在学生餐厅，开始于跟拍三名女生走进餐厅（图5-7-4），在她们取餐时，镜头继续移动至三名女生出画。

镜头跟随着餐厅工作人员甲进入厨房，他对戴帽子的工作人员乙递了个眼色，两人进入后厨的一个房间点燃了一支烟（可能是大麻等毒品）（图5-7-5）。

镜头继续向右移，工作人员丙此时垂头丧气的模样入画（图5-7-6），又随镜头移动出画。

工作人员丁入画，他端着餐盘回到餐厅（图5-7-7）。

图 5-7-4

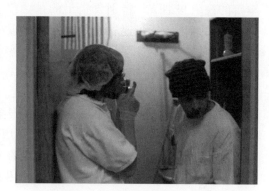

图 5-7-5

图 5-7-6

图 5-7-7

镜头跟随丁，与此同时，三名女生已经选好餐入画（图5-7-8）。

镜头跟随她们穿过餐厅的人群，来到窗边座位坐下，又向左摇，拍到窗外一名黄衣金发男生走过（图5-7-9）。

镜头又移回三名女生，拍摄她们之间的谈话（图5-7-10）。

　　她们聊了几句后终止就餐，端起餐盘离开位置，镜头跟随她们从人群中穿过（图5-7-11），转而拍摄其他几名正坐着就餐的学生，三名女生再次出画。

图 5-7-8

图 5-7-9

图 5-7-10

图 5-7-11

　　拍摄了一名正在就餐的女生的几句谈话（图5-7-12）以后，三名女生再次入画，镜头跟随她们走出餐厅（图5-7-13）。

图 5-7-12

图 5-7-13

　　这是一个参与人数众多的群众场景，行动复杂，配合繁多，而影片的调度却能够把这一切处理得如此自然写实，拍出了纪录片的状态，超越了写实与虚构的界限，从

而让人在观影时有着更为逼真的沉浸式体验——仿佛导演所呈现的这校园时空的一切不是一种"再现",而是深入其中的纪实。从场面调度来看,导演首要的任务是设法使所有参与拍摄的人员在场景中尽可能保持行动、谈话、表情、眼神的自然,能忽视摄影机的存在,同时又要配合好镜头的拍摄。《大象》的这个运动长镜头也使我们更深刻地理解了"场面调度"的概念,场面调度是在一定空间场景中对人和机器的行动路线的设计,是对一定时间长度中人与机器的行动的时机的安排。人物与镜头分开行动又汇合,人物反复出画、入画,这都需要讲究配合。

那么,导演使用如此复杂的长镜头调度到底有什么意图?这个长镜头并非一个严格意义的跟拍镜头,被摄主体时而入画,时而出画。三名女生更像是空间场景中的引导者,跟随她们的行动路线,观众也像是完整地逛了一圈整个餐厅。而镜头则像是一个有灵魂的视点,它"三心二意",不断地转换被摄主体,拍摄到了形形色色的校园中的人。他们的言谈举止、日常生活、精神状态,形成了一种总体的社会氛围,正是这样的社会氛围中产生了两个杀手。作为一部借校园枪击案引发观众对美国社会的反思的影片,《大象》并未把批判的矛头明确指向某一种具体的美国社会病。是枪支泛滥?是教育危机?还是视听暴力?或者性向歧视?……有别于我们习惯的一元论的价值批判,《大象》仿佛没有明确的立场或态度,只是客观冷静地呈现,而其所呈现的美国社会的各种问题,正是该片带给观众的反思。长镜头奠定了影片客观、纪实风格的基础,同时又形成了影片看似沉闷的节奏。导演在该片中把长镜头风格作为一种形式感做到极致,这也使片尾的枪响形成节奏上的巨大震撼,让人感觉影片前面的大段沉闷都是为了结局的震撼人心做足铺垫。

(3)《过客》

安东尼奥尼在影片《过客》的结尾也使用了一个长达约六分多钟的运动长镜头调度。这个长镜头的神奇之处不仅在于它如何在 20 世纪 70 年代的拍摄技术条件下实现穿越窗户,还在于它的调度本身——它在一个长镜头的时间里,让观众仿佛置身那个现场,让观众见证了一切,但不可思议的凶杀偏偏又发生了,男主角大卫·洛克(杰克·尼科尔森饰演)已经被人杀死在床上,警方也已赶到。镜头就像是安东尼奥尼这个魔术师变的戏法,让观众在观影之后为之感到迷惑。这个长镜头让人迷惑的层次是多面的。长镜头对时空呈现具有分镜头调度无法比拟的完整性,相比于分镜头,观众会更为笃信自己就是"在场"的,因为观众在镜头中看到的时间没有经过割裂。同时,

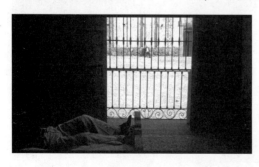

图 5-7-14

这个长镜头的时间内,视角有着丰富的转化:从拍摄洛克躺在床上看向窗外的客观视角开始(图 5-7-14);镜头向前推的过程中,洛克出画,此时的视角等同于洛克的主观视角(图 5-7-15),窗外偶尔有人向窗内看,此时应该是凶杀发生的时间;镜头推至窗外,调头向窗内拍摄,警方已经赶到,洛克死在了床上(图 5-7-16),此时的视角是客观视角,但又等同于窗外某个人的视角。

因此，《过客》的这个长镜头就是利用了观众时间上的"在场"与视角的"不在场"的错位，实现了悬疑的效果。

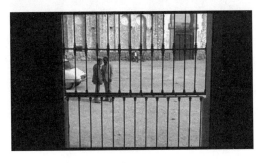

图 5-7-15

图 5-7-16

（4）《辩护人》

进入 21 世纪，运动长镜头调度在电影中更为屡见不鲜，韩国影片《辩护人》在拍摄宋佑硕（宋康昊饰演）的一段法庭辩护时（图5-7-17），使用了一个运动长镜头调度完成，一气呵成，辩护不中断，镜头不剪辑。利用了运动长镜头的时空呈现的完整性及情绪节奏上的连贯、流畅，表现了人物辩论时滔滔不绝的气势。同时，镜头运动本身的节奏感，也构成了与辩护过程相搭配的视觉节奏变化。

图 5-7-17

案例 8：《云水谣》《爱》开场长镜头

分段合成的"长镜头"：技术发展为艺术创作提供更多可能

《云水谣》：尹力导演，2006 年

《爱》：钮承泽导演，2012 年

（1）《云水谣》开场长镜头

影片《云水谣》的开场，由一名白发苍苍的老者（归亚蕾饰演）面对照片、勾起回忆（图5-8-1）开始，这是很多影片都使用过的套路。特别之处在于，当她追忆往昔，时空转入了20世纪40年代末的台北的街巷，导演使用了一个长镜头来开启这一回忆段落。首先镜头从擦皮鞋的特写移到街道上（图5-8-2），再升到楼上阳台（图5-8-3），进入二楼的房间，再从房间的一扇窗户拉出（图5-8-4），镜头在空中水平高度直线向后（图5-8-5），接着从房顶（图5-8-6）降至贴近地面的高度（图5-8-7），横向向右移，进入一个巷口（图5-8-8），镜头再向上升同时向下摇，俯拍人物并且掠过树冠（图5-8-9），进入院子、阳台（图5-8-10），长镜头结束。接着是一组人物对话场景。

图 5-8-1　　　　　　　　　　　　　　　图 5-8-2

图 5-8-3　　　　　　　　　　　　　　　图 5-8-4

图 5-8-5　　　　　　　　　　　　　　　图 5-8-6

图 5-8-7　　　　　　　　　　　　　　　图 5-8-8

图 5-8-9

图 5-8-10

从技术上看，这个长镜头的调度已经决非一次性实拍所能完成，而是分段拍摄、再使用电脑后期合成。图 5-8-2、图 5-8-3、图 5-8-4、图 5-8-6、图 5-8-8、图 5-8-9 的位置就分别是两段镜头的合成之处，也可以视为是两次拍摄的画面的衔接点。有了分段拍摄并合成的技术，电影长镜头的调度设计就有了更大的自由度、更多的可能性，而我们关于什么是长镜头的传统的定义也有了改写的必要。以前所说的长镜头是拍摄和剪辑意义上的，是一次性拍摄完成的、两次剪辑点之间的一段画面，现在的长镜头则是观看意义上的。《云水谣》中的这个长镜头，看似跨越台北的一大片相连成片的老街区一次性拍摄完成，如果没有分段合成技术，还原这样一大片场景空间并且完成轨迹复杂的运动镜头调度就是大问题。分段合成技术使长镜头中出现的场景空间并不一定要相连成片，镜头运动也不必一次性拍摄完成。所以，电影技术的发展为电影艺术创作提供了新的可能和便利。

技术问题暂且不论，从视听语言思考，我们更应关注的不是"怎么拍"，而是"为什么要这样拍""这样拍有什么意义"，我们需要思考的是它的意思表达。那么，《云水谣》中的这个长镜头有什么意义呢？我们还是要从长镜头的功能出发，思考它的意义：一方面，从时空呈现的角度看，它更为完整、统一地呈现了一段连贯的时空，便于观众在影片开始就了解到 20 世纪 40 年代末台北街巷的整体空间格局和社会文化风貌；另一方面，从结构和节奏去看，由于这个运动长镜头用于影片从现实转入回忆的段落的开头，这就起到了过渡的作用，舒缓运动的长镜头对时空的连贯呈现，便于观众产生一种沉浸式的观影体验，这种节奏感也适合于表现回忆。《云水谣》并非一部长镜头风格的作品，影片开头使用这个长镜头更主要是叙事以及节奏的需要。

（2）《爱》开场长镜头

当今的电影制作中已经越来越多使用这种分段拍摄并合成的长镜头，比如由钮承泽导演的影片《爱》的序幕部分，使用了一个长达近 12 分钟的长镜头调度完成，人物行动路线、空间格局更为复杂，显然也不可能真的是一次性拍摄完成。这个长镜头看起来一气呵成，结构了整个序幕部分，起到了界定段落的作用，长镜头结束时，正好也是段落、场景转换处。影片开始，导演以这一设计复杂的运动长镜头调度完成了主要人物的亮相，只见阿凯（彭于晏饰演）、马克（赵又廷饰演）、金小叶（赵薇饰演）、方柔伊（舒淇饰演）、小宽（阮经天饰演）等人物依次出场，如同接力赛般有序地完成走位，彼此交替，巧妙地通过长镜头调度交代了主要人物及其彼此之间的关系。

分段合成的运动长镜头调度可以实现更为复杂的叙事功能，而我们是否选择这种技术，归根结底还是要视作品叙事与节奏的需求而定，不论选择何种表现形式，都不能背离作品的内容。

第五节 手执镜头：放弃镜头运动的稳定性

从技术上看，为了保证镜头的运动不影响成像质量、视觉效果，各种在镜头运动的同时稳定镜头、减小震动的装置就成为必需。拍摄出稳定、流畅的运动镜头画面，被摄影师视为必须具备的基本功，也往往是现场拍摄时的共识。不过，也有例外，在个别情况下，摄影师弃用镜头稳定装置而采用手执镜头等方式，刻意追求不稳定、晃动的运动镜头，放弃镜头运动的稳定性。这样做会使观众意识到镜头的存在，在某些情况下，可用以表现某种主观感受。这种拍摄方式能形成颇具现代意义的影像风格，是对传统拍摄习惯的突破。

案例9：《集结号》与《拯救大兵瑞恩》比较

从"上帝视角"到"当事人视角"：现代战争片对战场现场感的追求

《集结号》：冯小刚导演，2007年

《拯救大兵瑞恩》（美）：史蒂文·斯皮尔伯格导演，1998年

前面案例中所谈的运动镜头调度的例子，都需要在镜头运动的同时尽可能保证镜头的稳定性。但也有一些特殊的情境，刻意追求镜头运动的不稳定、抖动，以形成特别的效果。

比如电影《集结号》的开始，表现战斗场景，小景别的画面、抖动的镜头，形成独特的影像风格（图5-9-1）。这种风格有助于还原战场的紧张、不安的现场氛围，准确捕捉了战士在战斗中剧烈跑动、躲避子弹的体验，给人以身临其境的感受。而这正是现代战争片与传统战争片的差异。现代战争片与传统战争片相比，叙述的视角发生根本变化，从"上帝视角"转换为"当事人视角"。"上帝视角"在讲述战争时是宏观的、全知的，与之相应，场面调度采用大景别画面及稳定的运动镜头调度，大开大合，表现全局。"当事人视角"在讲述战争时采用微观的、局部的视点，表现战场上的战士的感受，由于他只能看到眼前且往往不停跑动，所以采用小景别画面、抖动的镜头来呈现。两种视角相比，前者有史诗感，歌颂历

图 5-9-1

史、歌颂英雄，强调战争中所谓"正义"的一方，后者则体现了现代社会对战争的反思，以人的切身的身体感受，引导人敬畏生命、反对战争。

《集结号》的这种视听风格设计，在斯皮尔伯格导演的影片《拯救大兵瑞恩》中早已有所采用。当然，两部影片在价值观与意识形态层面上有明显的区别。

案例 10：《美丽罗塞塔》与《苹果》比较

躁动不安的底层生活：手执摄影的写实风格

《美丽罗塞塔》（法、比利时）：让-皮埃尔·达内、吕克·达内导演，1999 年

《苹果》：李玉导演，2007 年

《美丽罗塞塔》获得了第 52 届戛纳电影节最佳影片奖，以写实的风格关注 18 岁少女罗塞塔的生存状态。影片开始（图 5-10-1），罗塞塔被工厂开除，她试图向雇主讨要说法却被阻拦、驱赶，双方发生肢体冲突。影片采用手执摄影机跟拍人物的方式，镜头晃动，配合以工厂车间嘈杂的环境声、人物的喘息声，塑造了人物在现场激动、不安的状态，表现了粗糙而真切的底层生活质感。

图 5-10-1

李玉导演的影片《苹果》也同样塑造了一个身处社会底层的女性，为了表现社会底层生活的躁动氛围，片中大段的影像以手执摄影的方式拍摄。从这两个例子可以看到，不稳定的运动镜头调度成为现代电影的一种刻意的风格选择，特别是需要营造写实风格的生活质感时。

思考与练习

1. 如何理解《四百击》的结局"体现了'新浪潮'的精神"？

2. 表现人物上楼或下楼的行动，通常有哪些场面调度的处理方案？

3. 长镜头调度与分镜头调度各有什么优势？

4. 场景空间中，场面调度有哪三种基本的方向？

5. 如何理解长镜头调度体现了东方文化背景和视觉艺术传统？举例说明。

6. 为什么说长镜头调度不是拍摄枪战、动作场景的优先选项？

7. 举例说明现代战争片与传统战争片相比，视听风格有什么不同。

视听元素分析：声音

第六章

声音进入电影：新的媒介及叙事手段

本章聚焦

1. 电影中声音的各种功能
2. 声音的写实效果
3. 电影叙事中声音与影像的互补
4. 画外音的设计与运用
5. 声音的蒙太奇
6. 心理音效
7. 剧情声与非剧情声
8. 主观听觉

学习目标

1. 从电影史的视野理解声音进入电影以后对电影的影响。
2. 理解声音如何给观众以对空间的感知。
3. 从视听两个层面、从声音与画面的综合作用，理解蒙太奇语言。

　　声音进入电影，是电影技术发展到一定历史阶段的结果。《爵士歌王》（1927 年）被认为是世界电影史上第一部有声电影，同时也是第一部歌舞片。技术的发明推动着艺术的探索，随着声音进入电影，电影也出现了新的题材、新的类型、新的讲故事的手法、新的场面调度方式、新的视听语言。比如，当电影可以更为流畅地表现人物的

对白之后，大量的对话场景进入电影，对话场景的场面调度逐渐形成固定模式和套路，戏剧化的电影风格免不了大段的对白戏，电影表演的关键一环就是说台词。

声音进入电影之后，其影响广泛而深刻。对于电影视听语言而言，声音成为与影像并行的另一只手、另一条腿。声音对于电影而言最原初、最基本的作用，应当是增强了电影的真实感与可信度。声音进入电影，使电影真正成为视听综合媒体，使电影比单纯的影像显得更真实，因为我们在日常生活中的体验是视听同步的。影像与声音两种媒介在电影中是相互补充的关系，我们对画面的感受需要声音加以辅助，声音可以帮助我们判断事物的质感，同时，画面的信息也为声音元素提供了直观的说明、注解。

有声电影中的声音，实现的主要功能是叙事功能。声音可以辅助对场景空间的建构。比如，观众通过音量的大小、声源的位置，可以建立对空间与方位的判断。通过画外音，可以建立画内空间与画外空间的联系，形成对画外空间的想象。电影中可以用环境声来交代某些关键的场景信息，用对白、独白、旁白来完成人物塑造，展现人物关系、人物冲突。当然，声音还有抒情的功能，可以利用声音表现人物心理活动、心理状态。视觉可以区分为"主观""客观"两种视角，听觉也有"主观""客观"之别。当声音元素用于表现剧中人物的心理感受，这就是所谓"主观"声音。主观的声音效果在当代电影中更为常见。

第一节　作为独立叙事元素的声音：与影像的互补

声音进入电影之后，成为辅助影像甚至与影像平行的独立的叙事元素和手段。影像的叙事功能我们不会错过，而声音的叙事作用往往被我们忽略。如果去掉声音元素，我们才会意识到很多关键的叙事信息也将随之失去。声音元素的存在能帮助我们感受场景空间与事物的质感，声音联系并且结构着不同的镜头与场景，声音也是控制电影节奏的关键要素之一。如果把声音作为独立的叙事元素去重新审视许多经典影片的场面调度，我们会发现影片在声音层面的丰富的设计与呈现。

案例1：《闪灵》脚踏车轮声和打字机声

声音的写实效果：建立空间及事物质感

《闪灵》（美）：斯坦利·库布里克导演，1980年

首先我们来看一个通过声音更为客观地还原场景环境的例子。使电影叙事更为客观，更为写实，更为接近现实生活空间的体验，使电影感觉更为真实，恐怕也是人们让声音进入电影的最初的动机。电影《闪灵》是一部由库布里克导演的恐怖片，就有声电影时代的恐怖片而言，声音无疑是制造惊悚感的利器。这里举片中两个场景为例。一是小孩丹尼·托兰斯（丹尼·劳埃德饰演）骑脚踏车在酒店大厅的各个角落转圈，

图 6-1-1

交代了酒店大厅的格局的同时，给人以视觉的晕眩感。这一场景中，音响的设计相当细致，逼真地呈现出车轮碾压过不同质地的地面的声音：地砖（图 6-1-1）、地板（图 6-1-2）、地毯（图 6-1-3）。做到了从细节入手给观众建构一个真实的场景空间。不同的音响的区别，帮助观众感知环境中各种事物的质感。特别是当车轮在地板和地毯两种地面上不断转换时，音响也及时转换，形成了特定的听觉节奏。

图 6-1-2

图 6-1-3

　　另一个场景是拍摄杰克·托兰斯（杰克·尼科尔森饰演）在酒店大厅里打字的场景，前一个镜头拍摄杰克的背面、远景（图 6-1-4），后一个镜头转为杰克打字的正面、特写（图 6-1-5）。与之相配合，随着镜头的切换，敲打键盘的音响也由微弱变为清晰，由远而近。音响的改变可以帮助观众感知声源的距离变化，从而判断空间的远近，判断位置。所以，声音进入电影之后，电影成为视听综合媒体，观众对于空间的判断与感知不仅是从视觉上，而且是从听觉上。声音元素作为视听语言，也被赋予了写实的功能与叙事的功能。

图 6-1-4

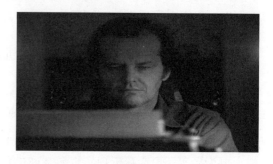

图 6-1-5

案例2：《教父》开端段落中的声音

声音对场面调度的辅助：空间结构的确立

《教父》（美）：弗朗西斯·福特·科波拉导演，1972年

　　好莱坞电影的开端段落通常会承担固定的叙事功能，比如完成主要人物的出场，塑造主要人物形象，表现主要人物之间的关系，还要交代时代背景、空间环境，并且要铺垫主要矛盾冲突及线索，为之后的故事发展埋下伏笔。通常，在10—20分钟长度的开端段落里，要交代所有主要人物并讲清楚彼此关系，往往需要以一个场景去完成所有主要人物的一次聚集。这时，家庭聚会、派对、宴请或者歌舞厅、酒吧之类的公共空间，就成为再理想不过的选择。《教父》也不外乎如此，以教父（马龙·白兰度饰演）为自己女儿举办的婚礼这样一个场景，使形形色色的角色云集。这一人数众多的场景，如何做到人物出场的依次展开和叙事的有序推进，构成了场面调度的困难与挑战。

　　导演总体上首先把整个婚礼场景分为两个空间，一个空间是教父在室内接见前来参加婚礼的各种来宾、谈事情，另一个空间是室外院子里的婚礼现场。这一空间结构的安排同时也搭建了叙事结构，叙事在室内室外两个空间之间反复穿插，从而做到乱中有序、主次分明、线索清晰。同时，两个空间的衔接与交叉，在影调上、音响上，形成了鲜明的视听反差、节奏变化。一暗一明、一静一动，把叙事结构视听化。声音在这里还起到了贯穿两个空间的作用。如何让人觉得室内室外两个空间不是彼此割裂的，而是相互联结的？这时候，室内空间屡次出现的画外音就起到了建立空间联系的作用。画面在室内场景时，画外音的进入，一来让观众联想画外空间、外面的院子里发生了什么，二来也让观众自然相信了院子确实是房间外面的院子。此外，教父不时通过百叶窗缝隙窥视院子里的众人（图6-2-1），这样一个设计进一步建立了两个空间的紧密联系。并且，教父这种暗中观察的视角，也隐喻了他才是掌控局面的关键角色。总之，这一场景的场面调度在完成了众多人物塑造的同时，又着重塑造了教父这一本片的核心人物形象。

图6-2-1

　　室外场景的调度也有其内在的结构和线索安排，迈克·柯里昂（阿尔·帕西诺饰演）的角色设计起到了关键作用。请注意围绕迈克这一角色的线索设计。在场景开始，教父在家庭合影时关切地追问："迈克在哪儿？迈克不来我们不能拍照。"到了本段落将要结束时，迈克拉着女友加入，家庭合影才算是完成（图6-2-2）。这一前后呼应的情节设计，既构成了一条线索，也表现了迈克在教父心中的分量，暗示了此时看似是家族"局外人"的迈克，日后会成为家族真正的继承者，为影片之后的剧情发展埋下了伏笔。迈克和女友在院子里参加婚礼的众人当中，处境也非常独特（图6-2-3），一

方面迈克是"局外人"，与周围的人格格不入，处在边缘化的境地，因此，场面调度方面，导演将迈克的座位置于院子的角落，另一方面，角落的位置便于迈克和女友观察众人，女友对她所见到的人物的好奇以及迈克的释疑，巧妙地使迈克担当了一个"叙事人"的角色，由他完成了对出场人物的依次介绍。迈克既被边缘化，又是叙事行为的主体，实现了结构整个场景的叙事的功能。

图 6-2-2 图 6-2-3

《教父》开端段落还有另一种不可忽略的声音元素，就是音乐。本段落所使用的各种配乐，起到了区别场景空间、控制节奏、抒发特定情感、表现特定的年代与文化背景的作用。

案例 3：《霸王别姬》开端段落中的声音

含蓄、丰富的声音叙事：对影像叙事的补充

《霸王别姬》：陈凯歌导演，1993 年
《白日焰火》：刁亦男导演，2014 年

作为获得第 46 届戛纳国际电影节最佳影片奖的经典之作，《霸王别姬》有太多值得细细分析之处，在此我们仅以其开端段落为例，讨论该片的声音叙事。

序幕部分，多年未合作登台的段小楼（张丰毅饰演）与程蝶衣（张国荣饰演），扮上了戏装来到空旷的体育馆。二人不是在戏台上正式演出而是来到空旷的体育馆表演，这种空间的反差强调了人物处境的荒诞。本场景的第一个镜头，是段小楼与程蝶衣的人物出场（图 6-3-1）。导演选择了在体育馆的出入口处，一条狭长的通道，进行

图 6-3-1

前后纵深方向的调度。两个人物由远及近面向镜头走来，逆光效果中，看不清人物的样子，制造了神秘感，同时加强了空间的纵深感。作为一部讲述这两个人物的漫长人生的影片，这样的调度营造了一种人物像是"从历史深处走来"的意境。此外，还需要注意这个镜头开始时的画外音，隐约可以听见体现时代特征的歌曲。这一画外音的运用，帮助听众建立了对画外空间的想象，也

体现了特定的时代背景及象征内涵。这一画外音的设计，其叙事效果类似于第四章案例2中《色·戒》易先生出场镜头的画外音。这种在场面调度中添加的看似可有可无的视听元素，没有它也并不影响故事情节和叙事，但是使用了就会使作品的表意更为丰富。

刁亦男导演的影片《白日焰火》开始的第一个镜头也出现了类似的调度。镜头从掩埋在煤堆中半露的尸块上摇（图6-3-2），可以看出这是货车运输的煤堆，货车正行驶在一个隧道里，远处还有一辆货车，车上的人们隐约在齐唱着军旅歌曲（图6-3-3）。虽然那辆货车上的人们的具体身份并没有明示，但这一声音元素的设定已经构成暗示。远处的货车与前景煤堆中的尸块组合，产生了有意味的蒙太奇效果。与《霸王别姬》相比，两者的场面调度不仅场景空间近似，都使用了狭长的通道、隧道这种纵深空间，并且，声音元素的意义也类似，都以含蓄的方式，使叙事复杂化。

图 6-3-2

图 6-3-3

在《霸王别姬》序幕的体育馆场景，工作人员与段小楼、程蝶衣的对话，用机位与声源的距离远近的区别（图6-3-4、图6-3-5），从听觉上给观众建立了对空间的感受。体育馆的空旷更加反衬人物处境的孤独、凄凉。接着，工作人员开亮了体育馆的顶灯，与此同时，音乐起、鼓点响起（图6-3-6）。就算灯光是确有其事，那么，此时的音乐则显然是写意效果的，而非写实的。音乐和灯光配合，在瞬间给观众一种错位的感受：段小楼和程蝶衣仿佛再次登台表演，回到了他们阔别已久的戏曲舞台。其实，"写意"也是《霸王别姬》视听语言和场面调度的总体特色。

图 6-3-4

图 6-3-5

接下来进入影片开端部分，回到了段小楼、程蝶衣人生的起点，童年的程蝶衣即将被其母亲艳红（蒋雯丽饰演）送往戏班交给关师傅。第一场拍的是1924年的北平街头，各种做买卖的、走江湖的、杂耍艺人、街头表演云集，镜头跟拍母子俩（图6-3-7）。

这一场景的设计，铺垫了时代背景，也暗示了唱戏这一行的社会地位。这一部分的环境声处理得非常丰富，各种吆喝声、器具发出的音响不胜枚举。镜头未必仔细呈现各种声源的画面，但是这并不意味着环境声的设计就可以偷工减料。这一部分的环境声严格地完成了声音的叙事功能，帮助观众建立了对于环境空间的听觉想象，而听觉想象进而可以补充视觉、补充画面的叙事，听到即是看到。

图 6-3-6

图 6-3-7

图 6-3-8

接着，展现了关师傅戏班众弟子的街头表演，以小石头为首，孩子们正在表演一场"猴戏"。声音与画面剪辑形成配合，每当鼓点停顿，就给到"小猴子"脸部的一个特写（图 6-3-8、图 6-3-9）。当表演因为小赖子逃跑而中断，人群一片混乱骚动，此时声音进行了筛选：当小石头即将砖拍头颅时（图 6-3-10），人群的音响随之静止，加强了表现紧张心理的"沙沙声"，产生了抒情写意的效果。不是一味地收录应该有、可能有的声音，而是对各种声源发出的音响根据叙事的需要加以筛选，甚至制造特殊的主观心理音效，并加以混合，这也是声音叙事的内涵。

图 6-3-9

图 6-3-10

小石头拍砖表演之后，众人喝彩打赏，人群欢呼，在一片嘈杂的喧闹声中，有一个声音元素的细节，就是铜板落地的声音。这声音说明看客们给了不少赏钱，铜板抛到天上又落地，满地许多铜板，孩子们欢天喜地去捡。但是，导演并未给哪怕一个铜

板落地的特写，关于这一细节的交代，完全交给声音元素去呈现。观众并未看到画面，全靠声音给观众以想象。我们看到，声音在此不仅承担了独立的叙事功能，而且补充着画面的叙事，两者是相互配合的关系。如果此处硬要插入一个铜板落地的特写镜头，无非是重复了声音已经交代的信息，并无必要。最关键的是，额外的镜头介入，可能会破坏此处的整体叙事节奏，打断一气呵成的流畅感。

伴随一声清脆的哀号，影片的场景转到了关师傅的戏班里（图6-3-11）。小石头被关师傅责打的哀号声，设置在场景转换的临界处，与前一场的音响形成鲜明反差，在听觉上标志着一个新的场景开始。这是一种运用声音来加强场景衔接处的界限感的方法，通常用于既是转场又是影片段落转折的地方。

接下来的场景（图6-3-12），两种画外音的使用值得注意，一是"磨剪子戗菜刀"的吆喝声，从院子外面胡同里传进来，二是天空传来的鸽哨声。这两种画外音的使用，使观众建立了对画外空间的想象，使画内空间与画外空间建立联系，形成更丰富、多面、立体的空间体系。特别是此处的鸽哨声，它的效果与本案例开始对画外音设计的讨论类似。假设没有这一声音元素的设计，并不影响影片的关键叙事，但是用了会比不用更生动、更完美。这种看似可有可无的细节设计，往往体现了影片的创意。影片创作时，必须有的细节谁也不会遗忘，否则叙事就不完整，恰恰是"可有可无"的细节，最需要创作者用心设计、斟酌，从而使作品超越平庸。

图 6-3-11

图 6-3-12

对于反复出现的"磨剪子戗菜刀"的吆喝，影片进一步以画面交代了吆喝声的发出者——院子外面挑担的小贩（图6-3-13）。这是对随后母亲一刀剁掉小豆子六指情节的必要铺垫。

到了母亲拉着孩子出门剁手指的情节，注意一次出门（图6-3-14）、一次进门（图6-3-15）的重复调度，除了行动方向相逆，两次动作的人物走位、镜头调度等几乎是重

图 6-3-13

复的。此处使用了各种声音元素配合渲染情绪、节奏，比如击鼓声，以及鸽群像是擦着头顶飞过、扑扇着翅膀的声音。这些声音元素构成了一种声音的蒙太奇效果，与画面配合，汇聚成为视听元素综合的交响乐章，为此处的节奏感推波助澜。

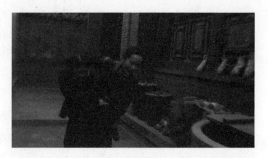

图 6-3-14 图 6-3-15

母亲一刀剁下六指后，本该立刻宣泄情感之时，导演却采用了欲扬先抑的手法，孩子并未立刻尖叫，声音静顿了良久，随后才出现孩子刺耳的嘶喊。这一声嘶喊犹如张弓放箭，情感在经历了将弦拉满的等待之后，蓄积了足够的张力，如离弦之箭一般释放出去，有着更为撕心裂肺的力量。

第二节　超越叙事：声音的抒情、写意功能

在某些特殊的情况下，声音对于交代人物行动和事件而言不是必需的，但是有助于刻画人物心理活动，表现人物心理状态，营造场景的心理氛围。既超越了"叙事"，又实现了某种新的"叙事"：注重体验而不是讲述，注重表现人物主观的内心世界而不是再现客观的外在世界。单纯从传统叙事的意义来看，这些声音元素的设计似乎可有可无，不影响对于场景中人物行动线索的必要交代，但是，这些声音元素在影片中的应用，丰富了电影语言的表现力。与过去相比，现代电影更为注重声音的心理表现功能、写意效果。声音进入电影之后，电影的本质就不仅在于"看"，也在于"听"。

案例4：《这个杀手不太冷》"胖子"被里昂挟持段落、《教父》迈克　　　　餐厅杀人场景

人物内心刻画：心理音效的创造性运用

《这个杀手不太冷》（法、美）：吕克·贝松导演，1994 年

《教父》（美）：弗朗西斯·福特·科波拉导演，1972 年

（1）《这个杀手不太冷》"胖子"被里昂挟持段落

《这个杀手不太冷》影片开始第二场，讲的是里昂执行老板交给他的任务，找到照片中的"胖子"（某帮派老大）并对其施加威胁。里昂神出鬼没，轻松就除掉了"胖子"的手下，"胖子"慌了神，手执机枪慌乱扫射无果，吓得六神无主，躲避到屋内某个角落，一手拿枪，一手拨通电话求助警方。下面对这一场景的最后两个镜头及其音响进行分析。

25.《这个杀手不太冷》"胖子"被里昂挟持段落片段

镜头1（图6-4-1）：背面，逆光。

为了表现人物的紧张、恐惧心理，配以人物的喘息声，以及模拟的心跳声。人的心脏跳动再剧烈也是难以听到的，此处呈现的心跳声显然是为了渲染人物心理状态而使用的一种夸张的心理音效。

镜头2（图6-4-2）：正面，里昂把一把小匕首架到了"胖子"的脖子上，将其挟持。

图 6-4-1

图 6-4-2

如果说前一个镜头的喘息声、心跳声都是为了表现人物恐惧不安的心理而设计，那么，在镜头2中，匕首触碰到脖子的一刹那，喘息声、心跳声戛然而止，一片寂静，这难道意味着人物的恐惧感瞬间消失了？此处，有音响是表现恐惧，去掉音响更是表现恐惧，而且这种处理更为细腻、讲究，表现了人物真实的、随时变化的、瞬间的心理状态。有音响是表现恐惧，这种恐惧在于未知、不确定，不知道自己的对手是何等高手；去掉音响也是表现恐惧，强调了人刹那间的心理感受，某种瞬间意识一片空白的状态。总之，本案例表明了声音在叙事之外的刻画人物心理的功能。并且，在匕首触碰到脖子的一刹那，音响静止，这种明显的听觉节奏的反差，也会使观众直观地体会到人物心理状态的细腻变化。

当里昂向"胖子"三言两语传达老板交代的意思，快要结束之时，画外音出现了警笛声（图6-4-3）。这一音响设计一来有叙事作用，与前面的报警情节在剧情上呼应，二来建立了对画外空间的想象，这是画外音应有的功能，三来可以进一步塑造人物形象，因为有警笛声说明警方到了，而里昂还是不慌不忙、处事淡定，这说明了里昂过硬的心理素质。

图 6-4-3

（2）《教父》迈克餐厅杀人场景

影片《教父》中的迈克餐厅杀人场景，也使用了表现心理状态的音效。迈克代表家族同毒枭索拉索以及警长在餐厅里坐下谈判，等待服务生开酒。

镜头1（图6-4-4）：索拉索不安地看着服务生和迈克。

26.《教父》迈克餐厅杀人场景片段

镜头2（图6-4-5）：迈克平静的表情背后暗藏杀气。

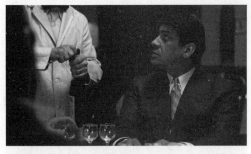

图 6-4-4

图 6-4-5

镜头3（图6-4-6）：服务生旋转开瓶器并拔出瓶塞。

镜头4（图6-4-7）：迈克面无表情地凝视。

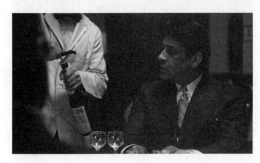

图 6-4-6

图 6-4-7

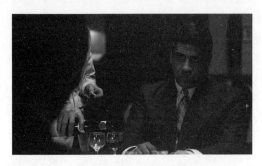

图 6-4-8

镜头5（图6-4-8）：索拉索身边的服务生倒酒。

迈克与索拉索双方坐下来谈判，直接谈就好了，导演为什么要看似啰唆地花费那么多镜头呈现服务生开瓶倒酒的过程？这几个镜头从情节进展看，表意有所重复，却通过视听设计刻画了谈判双方的心理状态。要知道，双方绝非老友见面一般轻松自然，而是各怀鬼胎，尴尬，紧张。索拉索介意服务生在身边所以不便展开和迈克的谈判，迈克则紧张地等待一个出手的时机。因而，服务生倒酒的过程，略有重复的镜头还原了被放大的心理时间，表现了人物内心漫长难挨的时间体验，形成独特的节奏感。

在声音元素的处理方面，此时除了环境声，明显强调了开红酒瓶以及倒酒的音效，我们可以清晰地辨别出开瓶器拔出软木塞的音响。细微的音响被放大，刻画了迈克在执行刺杀计划之前的沉闷、压抑、高度紧张，人物内心对细微的动静极为敏感，时间仿佛凝滞。

谈判中途，迈克提出要上洗手间方便，在洗手间取枪（图6-4-9）之后以及回来坐下面对索拉索（图6-4-10）直至开枪时，两次出现了类似火车驶过、碾压轨道所产生的异响。我们不能确定这音响是否为某种画外音，影片并未明确交代其声源，但是，可以确定这种音响也起到了表现迈克紧张心理的作用，也属于心理音效。

图6-4-9

图6-4-10

案例5：《雁南飞》轰炸之夜场景

视听综合的交响乐章：声音蒙太奇

《雁南飞》（苏联）：米哈伊尔·卡拉托佐夫导演，1957年

27.《雁南飞》轰炸之夜场景片段

《雁南飞》的轰炸之夜场景，薇罗尼卡失去了双亲，又苦于得不到鲍里斯的消息，陷入极度的悲痛与绝望之中。当屋外传来空袭警报，薇罗尼卡不听马尔克的劝说，拒绝去地铁躲避。马尔克无奈，以弹钢琴宣泄内心的躁动。轰炸开始，薇罗尼卡与马尔克本能地抱在了一起，马尔克趁机要亲吻她，薇罗尼卡愤怒地推开，马尔克依然死死追求。薇罗尼卡接连打了马尔克很多耳光，却还是因为激动和虚弱而晕倒。马尔克抱起失去知觉的薇罗尼卡，踩着满地被轰炸震碎的玻璃碴走进卧室。

场景开始，马尔克的琴声相对平静（图6-5-1）。当空袭警报以画外音的形式响起，薇罗尼卡拒绝了马尔克的好言相劝（图6-5-2）。马尔克的琴声变得躁动。琴声与空袭警报声汇合，掀起了情绪和节奏的波澜，画面又与声音的节奏相配合，给人以不安、紧张、分裂的体验（图6-5-3、图6-5-4、图6-5-5）。这里，电影叙事不再简单地依赖台词、剧情或表演，而是诉诸视听综合的蒙太奇语言，人物情感与心理节奏都是依靠视听语言来传达给观众。

截图分析：

图1（图6-5-1）：薇罗尼卡位于前景，是画面主体。马尔克位于后景，成为薇罗尼卡的某种心理背景。利用构图的左右、前后的分隔，表现此时两人的疏离。

图2（图6-5-2）：马尔克与薇罗尼卡一左上、一右下，一暗、一明，利用构图、影子，形成界限感和象征色彩。

图3（图6-5-3）：倾斜的构图，加强了动荡不安感。

图4（图6-5-4）：利用对角线构图以及镜像制造分裂感，刻画此时的人物内心状态。

图 5（图 6-5-5）：形式接近于图 1，依然利用相似的构图强调两人的疏离。

本场景的节奏感是一波接一波、一浪高过一浪的。窗外轰炸开始，震耳欲聋的声响传来，马尔克立即停止弹琴。停电了，随着灯光熄灭，场景的影调为之一变（图 6-5-6）……这些都造成了明显的视听节奏反差。紧接着，窗帘被风掀起来，炮火

图 6-5-1

图 6-5-2

图 6-5-3

图 6-5-4

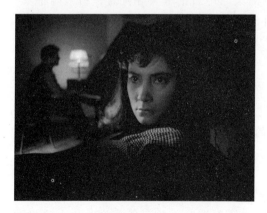

图 6-5-5

图 6-5-6

在闪烁，炸弹在啸叫，薇罗尼卡被吓得尖叫，玻璃被轰炸震碎。此处依靠光线、声音等视听元素把节奏感推向高潮。轰炸声、炸弹的啸叫声、薇罗尼卡的尖叫声、玻璃的碎裂声……这一连串的音响设计，组合在一起，与画面相配合，蓄积了足够的情绪和力量，推动随后的人物行动与情节进展。

　　如果说，之前的琴声是由马尔克演奏的，是场景空间中有声源的"剧情声"，那么，当马尔克试图亲吻薇罗尼卡时（图6-5-7），琴声再次响起，这琴声就是场景空间中并没有声源的"非剧情声"了。此处再次配上琴声，是为情绪和节奏的发展推波助澜。在轰炸声与琴声的组合中，导演使用了特写镜头（图6-5-8、图6-5-9），表现人物的极端情绪状态。与此同时，光线闪烁不定，镜头切换加速，节奏感越来越强烈。这就是视听综合的蒙太奇语言，声音与画面相互配合，声音烘托着镜头的情绪，镜头又将声音渲染的情绪视觉化。谈到"蒙太奇"，我们一般是从视觉意义上讲，本案例说明，声音元素也可以产生蒙太奇效果，声音也有"蒙太奇"。

　　接着，马尔克对极端状态下的薇罗尼卡的死死追求击垮了薇罗尼卡的心理防线。在这一段，薇罗尼卡打了马尔克22个耳光（图6-5-10）。为什么要打这么多个？如何打完这22个耳光？

图 6-5-7

图 6-5-8

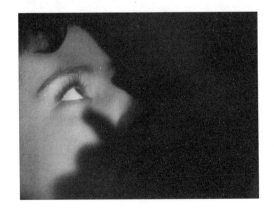

图 6-5-9

图 6-5-10

截图分析（图6-5-10）：这个拍摄打耳光动作的镜头，女主角被男主角堵在门前，前景是门框上破碎的玻璃裂痕，光影闪烁不定，形成了视觉冲击和象征效果。

此处的"打耳光"，首先是一种人物行动调度，对于其意义要从剧情理解。从剧情内容看，薇罗尼卡一直深爱着鲍里斯，面对马尔克的纠缠，薇罗尼卡不得不作出情感和伦理的抉择。这就需要一个足够的心理过程和时间过程，完成对薇罗尼卡的转变与"背叛"的呈现，既要表现她的持久挣扎、抗争，又要让我们看到这一切都是徒劳，薇罗尼卡最终不得不屈服。

此处的"打耳光"，还是一种声音的调度、一种节奏的设计，既是动作节奏，也是声音节奏。打耳光的音效汇入其他音效的组合中，把情绪与节奏推向顶点。从节奏上看，22个耳光没有连续地完成，中间有两次停顿（图6-5-11），形成了"节拍"与节奏的变化。22个耳光分为三段：第1—8个是第一段；第9—13个是第二段；第14—22个是第三段。配合打耳光的声响，是琴声和轰炸声不断，以及不时出现的玻璃碎裂声。可以说，本案例把声音的蒙太奇艺术做到了极致，各种声音元素的组合，有着交响乐一般的严密配合与节奏控制，其抒情表意与节奏感都具有音乐性。从这个意义理解，薇罗尼卡不是"打耳光"，而是"打鼓"，22个耳光就像是交响乐团的指挥敲打的节拍，就像是鼓手在乐章高潮时敲击的鼓点，饱含着情感和节奏的力量。需要注意，当第22个耳光打完，薇罗尼卡瘫软在一边（图6-5-12），琴声和轰炸声也戛然而止，形成了一个明显的节奏停顿点。很显然，这些音响都并非单纯的环境声、剧情声，也是为了渲染情感、制造节奏而刻意运用的某种非剧情声。

截图分析（图6-5-11）：这是第二次停顿，薇罗尼卡冲脱马尔克的阻碍，想要夺门而逃，却被马尔克追上并拉回来。刚打开的门重新被关上，出路被堵死，薇罗尼卡被迫回到一个封闭空间。此处人物行动与空间的纵深都造成了明显的节奏变化，同时也利用人物行动与场景空间表现了马尔克对薇罗尼卡形成强有力的束缚。

图 6-5-11

图 6-5-12

轰炸之夜场景最后结束于马尔克抱起薇罗尼卡，脚踩在满地碎玻璃碴上的特写（图6-5-13），构成了薇罗尼卡"失贞"的隐喻。综合来看，《雁南飞》作为体现蒙太奇美学风格的作品，各种视听元素在作品中的配合如同完美的交响乐章。声音元素的设计不仅可以呈现人物心理状态，而且具有音乐性，有音乐的节奏起伏，有音乐的段落转换，有音乐的结构演进。钢琴声响起，停止，再响起，再停止，并且与其他音响配合、协同，每一次变化既是一个明显的节奏

图 6-5-13

点，又与人物行动、人物情绪配合，构成影片的某个关键情节点。

案例6：《天云山传奇》宋薇心理活动段落

内心抉择与纠结：声音元素的剪辑及其写意效果

《天云山传奇》：谢晋导演，1981年

28.《天云山传奇》宋薇心理活动段落片段

《天云山传奇》是谢晋在20世纪80年代导演的影片。今天看来，其艺术手法依然具有重要的历史意义。本段落表现吴遥（仲星火饰演）要求宋薇（王馥荔饰演）与恋人罗群（石维坚饰演）划清界限，宋薇内心经历了痛苦的煎熬。

在会议室场景中，为了刻画宋薇的心理活动过程，使用了闪回的方式，不断插入宋薇和罗群在一起的美好过往，与此同时，吴遥滔滔不绝地向宋薇宣布罗群的"罪状"（图6-6-1—图6-6-4）。两个时态的画面交织，产生蒙太奇效果，表现宋薇内心的痛楚与挣扎，并且构成对吴遥陈述的所谓"罪状"的反讽。为了加强蒙太奇效果，在声音元素方面，插入了罗群爽朗的笑声以及罗群的爱情告白，与吴遥的虚伪嘴脸形成对比。注意这一段声音的呈现与画面的时态未必都是同步的，声音的主要功能不是为了表达回忆，而是呈现人物的心理状态，并与画面合力，形成了视听综合的蒙太奇语言。

图 6-6-1

图 6-6-2

图 6-6-3

图 6-6-4

本场景临近结束时，使用了一个顶拍的角度（图 6-6-5），既构成节奏反差，更表现了宋薇所感受到的来自吴遥的巨大压力。

表现宋薇内心的挣扎与撕裂，一个场景显然不够，接下来的一场，表现宋薇倒在寝室的床上痛哭，内心充满纠结。画面以吴遥的说教（图 6-6-6）与宋薇和罗群在一起的情景（图 6-6-7）交织，以此表现身处旋涡之中的宋薇无从抉择。

图 6-6-5

图 6-6-6

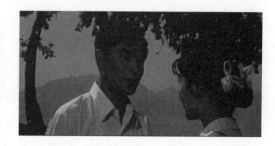

图 6-6-7

为了加强对这种纠结心理的表现，导演进一步使用了声音蒙太奇手法，反复重复吴遥的话"你要站稳立场"，同时，插入了马蹄声。马蹄声是影片中见证宋薇和罗群的爱情的关键符号。这些关键性的声音符号的交替剪辑，一方面直观地展现了宋薇内心的烦乱不安，另一方面也表现了宋薇被两种力量拉扯、撕裂。她不知道是该背叛爱情还是忠于爱情，背负着沉重的负担。

在《天云山传奇》中，我们看到了创作者对声音元素有意识的剪辑处理，使声音不再单纯地作为叙事元素，而是成为可以抒情达意的、和画面同等重要的手段。

案例 7：《拯救大兵瑞恩》与《集结号》战斗场景

对极端状态、现场体验的表现：主观听觉与音效

《拯救大兵瑞恩》（美）：史蒂文·斯皮尔伯格导演，1998 年

《集结号》：冯小刚导演，2007 年

影片《拯救大兵瑞恩》（图 6-7-1、图 6-7-2）与《集结号》（图 6-7-3、图 6-7-4）在处理战争中的战斗进行至白热化场景时，使用了相似的声音处理手段，分别呈现了剧中人物约翰·米勒上尉（汤姆·汉克斯饰演）和谷子地（张涵予饰演）的主观听觉感受。人物在战场上，在战斗到某种精神和身体的极端状态时，有片刻失聪的体验。此时声音元素在呈现战场各种客观声效的同时，穿插人物的主观听觉感受，有助于观众更真切地获得某种现场体验，感受战场的氛围。

图 6-7-1

图 6-7-2

图 6-7-3

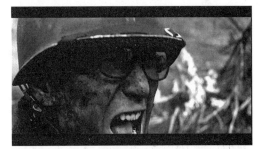

图 6-7-4

📽 **思考与练习**

1. 电影中，声音是如何对视觉感受形成叙事补充作用的？举例说明。
2. 电影中，声音是如何建立、完善观众对于空间的感受的？举例说明。
3. 电影中，声音如何刻画人物的心理状态？举例说明。
4. 如何理解《雁南飞》"轰炸之夜"场景中薇罗尼卡打的 22 个耳光？
5. 如何理解"声音元素也可以产生蒙太奇效果"？举例说明。

剪辑：镜头及视听元素的组合

第七章

节奏与结构：从表意单元到叙事段落

▶▣ 本章聚焦

1. 控制影片节奏的主要手段
2. 节奏与结构的共生关系
3. 剪辑是"二度创作"
4. 动作时间与心理时间
5. 节奏点
6. 交叉叙事、交叉剪辑
7. 连贯性动作

▶▣ 学习目标

1. 认识剪辑需要解决的几个基本问题。
2. 理解场面调度时要有清晰的剪辑意识。
3. 理解电影叙事就是在一定长度的时间里控制节奏的过程。
4. 了解对连贯性动作的分解与剪辑。
5. 理解重复剪辑、加速剪辑的节奏作用。
6. 了解交叉剪辑的节奏作用。

剪辑也是视听语言范畴的问题。前面六章是从各种视听元素出发去讨论视听语言，当我们把目光转向剪辑，则意味着从"组合"的层面进一步探讨视听语言的表达，既包括镜头的组合，也包括元素的组合。当视听语言需要把基本的表意单元组合为较长的叙事段落时，就需要解决怎样剪辑的问题了。首先是如何安排结构。是选择线性结构还是非线性结构？如何设置线索、区别段落？其次，剪辑会造就直观的节奏，选择较长的镜头还是较短的镜头，会有不同的节奏感。当然，剪辑对节奏感的影响不纯粹是时间控制问题，还需要结合其他视听元素、场面调度手段来处理，不同的视听元素组合、变化都会影响节奏感。再次，剪辑要解决的关键问题还包括镜头组接的连贯性问题，即如何使镜头的组接形成让人理解的叙事。最后，在蒙太奇理论看来，剪辑还可以像化学反应一般使镜头经由组接产生新的意义，使电影叙事产生新的内涵。

剪辑虽是后期制作的工作，却也是场面调度需要考虑的问题。场面调度提供了每个镜头或者每个场景的解决方案，到剪辑结束才算是完成了所有叙事单元的连缀。场面调度时需要有清晰的剪辑意识，要意识到每一个场景在影片整体结构中的位置，以及每一个镜头的前后镜头是什么。带着剪辑的方案与思路来设计场面调度，后期制作起来就会顺畅许多。

节奏与结构问题是剪辑问题，却又不是单纯的剪辑问题，需要结合从剧作阶段到场面调度阶段的各种手段。控制影片节奏大体上包括以下手段。

- 剧作手段：段落，情节的起伏、转折、变化等，形成故事节奏。
- 视听手段：
 ① 剪辑节奏；
 ② 声音节奏（包括音乐、音响）；
 ③ 运动节奏（包括镜头的运动和被摄人、物体的运动）；
 ④ 构图的变化所形成的节奏；
 ⑤ 景别和角度的变化所形成的节奏；
 ⑥ 焦距、光圈等所形成的节奏变化；
 ⑦ 光线与色彩的变化所形成的节奏。
- 其他场面调度手段：
 ① 人物表演所形成的节奏（包括走位、台词等等）；
 ② 场景空间变化所形成的节奏。
- 后期制作手段：比如动画、特效、字幕的变化等等。

实际上，对影片节奏的控制涉及电影艺术的方方面面，是一个有待深入研究的广阔领域。电影叙事就是在一定长度的时间里控制节奏的过程。观众观影得到的各种情绪的、心理的反应，归根到底都有其深层的节奏密码。打动你的看似是故事、情感，但电影是视听媒体，心理节奏本质上还是需要由视听节奏呈现。所谓"节奏点"，就是影片节奏转变的关键点，这些位置往往也是情节点，是视听元素、场面调度的变化转折处。从节奏的角度看，电影作为叙事艺术也具有了某种音乐性，即也是在一定长度的时间里控制节奏的过程。

节奏的概念与结构的概念相伴生，节奏产生结构，结构影响节奏。结构是对线性时间的安排，即对一定的时间长度进行切割、分配、组合，形成不同的段落、线索、单元。这种分配的基础就是节奏，根据节奏的变化来划分结构。从这一意义上看，"起、承、转、合"既是节奏变化也是结构安排，"开端、发展、高潮、结局"既是段落划分也是节奏变化。

从观影的角度看，电影叙事是一段物理时间内的过程，从故事讲述的角度看，电影叙事则有线性与非线性结构之别。现代电影越来越倾向于使用非线性的叙事结构，并进行了广泛的尝试，这时，区分清楚不同的叙事线索就尤其重要。在不同的线索之间交替叙事，就像把不同色彩的珠宝依一定的次序、逻辑关系穿在线性时间线上，构成璀璨的项链。在不同线索的叙事之间切换，也可以形成某种强烈的节奏感。

第一节　作为"二度创作"的剪辑：镜头设计与节奏控制

从某种意义看，剪辑是在别人创作（拍摄）基础之上的"二度创作"，是一种"受制于人"的创作。有时候，面对拍摄完成的素材，剪辑师不得不处于一种被动的位置，自己剪成什么样首先取决于别人拍了什么。当我们讨论节奏问题时，需要意识到，剪辑是形成节奏的基础，有了镜头或视听元素的组合，才有了节奏问题。但是，控制节奏不是简单的剪辑问题。节奏感的生成依赖剪辑，也依赖场面调度时对每个镜头的视听元素的精密设计。场面调度、镜头设计与节奏感的生成密切相关，分析剪辑节奏问题，无法脱离对每个镜头的分析。作为电影全局、制作全流程的把控者，导演在场面调度过程中就要有节奏意识、剪辑意识，根据节奏控制和电影叙事的整体需求来设计每个镜头。

案例1：《色·戒》开场王佳芝打麻将场景

外松内紧的心理氛围及隐藏的叙事秘语：节奏控制与叙事功能

《色·戒》：李安导演，2007年

16.《色·戒》开端片段

《色·戒》开场，在交代了易家户外高度警戒的环境以后，进入易家的室内场景，即王佳芝和官太太们打麻将场景，完成了主要人物出场。把本场景与前一场结合起来看，这些女人像是身处于一个层层戒备的"监狱"。她们看似放松、安逸地打麻将，内心却高度戒备、相互提防。王佳芝实际是一个潜入易家的女特务，自然要察言观色。而与王佳芝相处的这些太太们，每个人也都不简单。本场景的对话设计，女人之间的话锋交接总是话里有话。从这个意义看，这不是在打麻将，这是女人的社交场合，这是一场女人的"外交"。因此，导演在处理打麻将这一休闲活动时，在节奏控制上意图同时实现"松"与"紧"、"慢"与"快"。一方面，女性的谈笑、柔和的影调、留声

机里婉转的歌声等元素，还原了汪伪政权时代典型的上海公馆生活；另一方面，导演又需要表现女人之间的戏剧性关系及内在冲突，把人物紧绷的内心状态呈现出来。

（1）太太们洗牌、码牌

场景一开始，拍摄太太们洗牌、码牌的动作，使用了连续多个短促的、拍摄手部特写的镜头，初步建立了本场景急促、紧张的内在节奏。这些镜头的衔接并不连贯，将摸牌、码牌的过程简要带过，压缩了时间，控制了节奏。同时，我们从这些镜头中可以看到官太太们手部的各种戒指（图7-1-1），这显然是导演想要强调的一个关键信息。在三个摸牌的手部特写之后，切到了整张牌桌的一个顶拍角度（图7-1-2），视角与前后构成明显反差，形成节奏变化点。下一个特写镜头（图7-1-3）开始了人物对话，马太太首先挑起话头，恭喜梁太太："说到搬风，忘了恭喜你……梁先生升官了！"值得注意的是，此镜头与随后的特写镜头（图7-1-4）再次明显地强调了太太们的戒指。而且，这两个依旧拍摄人物手部动作的特写镜头，运动方向和速度恰到好处地配合了手的动势与节奏，与人物动作浑然一体。

图7-1-1

图7-1-2

图7-1-3

图7-1-4

牌桌上，官太太们戴着各种戒指，珠光宝气，尤其是马太太的钻戒，显得尤为耀眼夺目。钻戒是本片故事的一个关键线索，甚至是一个"题眼"——从某个角度看，"色·戒"之"戒"，首先是戒指之"戒"，然后才是欲望之"戒"，《色·戒》也是一个关于女人和戒指的故事。我们可以想象，以"麦太太"的身份混入易家的女学生王佳芝，在这种达官贵妇的社交场合，毕竟难掩其寒酸。此时，张爱玲笔下女性之间的某种暗自攀比、较劲的心理油然而生，也是难免之事。在原著中，钻戒是女性欲望的

对象、身价的象征，也是张爱玲笔下两性关系的表征，还是易先生借以打动王佳芝芳心的突破点。本片高潮处，是王佳芝终于因为一枚钻戒而内心防线崩塌，而影片开始的这组镜头，或许已经铺垫了人物心理动机最初的起点。电影的镜头语言无法像原著一样以文字表述钻戒对女性意味着什么，只能不厌其烦地以镜头再三强调。应该说，李安处理得还不算露骨、刻意。

（2）马太太对易太太的奉承、讨好

在一组拍摄洗牌、码牌的手部动作的特写镜头之后，梁太太（图7-1-5）、易太太（图7-1-6）亮相。当马太太说"现在连印度米托人都还买不到，管粮食可比管金库厉害"，镜头从特写切到了四人围坐在麻将桌边的全景（图7-1-7），利用景别的前后反差制造节奏变化，形成又一个明显的节奏点。果然，下一个镜头，马太太亮相了，景别再回到特写（图7-1-8），捕捉马太太的神情。马太太的亮相出现一个明显的节奏点，着重突出了马太太此处的台词："你听易太太的就对了！"这句话暗示马太太从一开始就在不失时机地奉承易太太，麻将桌上太太们的心机由此显露。紧接其后，易太太对马太太的奉承看来并不领情，而且不动声色地点了马太太一句："倒是你们老马应该听听我的，接个管运输的，三天两头不在家，把你都放野了。"这句话至少说明易太太对马太太的底细心知肚明，如果我们联想拈花惹草的易先生，易太太这句话就更显得话里有话了，也许是提醒，也许是警告。此处算是马太太和易太太的第一次"交手"。

图 7-1-5

图 7-1-6

图 7-1-7

图 7-1-8

在强势的易太太面前，麻将桌上的马太太显然甘拜下风。面对易太太的"出招"，马太太的回话更像是自辩清白，并且还不失时机地继续暗中讨好易太太。镜头分解

如下：

镜头 1（图 7-1-9）：马太太，前侧面，特写。伸手摸牌。

图 7-1-9

马太太："我可没闲呐……"

此镜头的结束点为马太太抬手摸牌回来。

镜头 2（图 7-1-10）：马太太，近景，范围更大，画左画右是另两位太太。摸牌回来并往牌桌上打出一张牌。

马太太："他家三亲四戚每天来求事……"

此镜头的开始点顺着镜头 1 的动作的动势，可以看到马太太将牌摸了回来，此镜头的结束点是马太太挑了另一张牌打出去。

镜头 3：马太太的手指放到牌桌上一张牌，"五条"（图 7-1-11），甩镜头至易太太喊"吃"（图 7-1-12），再甩镜头回至易太太伸手捉这张牌的特写（图 7-1-13）。

马太太："走廊都睡满了……"

易太太："吃!"

图 7-1-10

图 7-1-11

图 7-1-12

图 7-1-13

此镜头的开始点也是紧接着镜头 2 的动作，换了一个拍摄角度交代这张牌"五条"。为什么一定要强调这张牌具体是什么呢？此处可能隐含了复杂的故事背景设计。了解麻将牌玩法的就知道，"五条"这种牌被下家"吃"的概率相对较大，牌桌上一般不会轻易出（尤其是在刚开始），因此马太太有"喂牌"给易太太的嫌疑。至于马

太太为何要故意"喂牌",想必是意在逢迎易太太。那么,为什么马太太费尽心机地一再奉承、讨好易太太呢?这是影片为次要人物设下的复杂的隐线、伏笔。

"五条"这张牌打出以后,在同一个镜头内运用了两次甩镜头来加强节奏,将叙事重点从交代马太太的行动快速转至交代易太太的行动。此处人物转换,并没有分解为两个镜头来制造节奏,有助于体现前后两者的行动的联动关系。两次甩镜头的设计将人物的动作过程分解,又精准地抓住了关键信息(易太太的表情、易太太伸手拿牌的动作),加强了人物伸手捉牌的动势。

镜头 4:侧面拍摄易太太伸手拿牌的手部动作(图 7-1-14),再甩镜头至马太太脸部特写(图 7-1-15)。

马太太:"给找差事不算,还要张罗他们吃喝……"

此镜头开始点也是紧接着镜头 3 的结束点的动作,换了一个侧面角度拍摄易太太的手将"五条"捉了回去。此镜头紧接着要表现马太太的脸部,按照麻将桌的人物布局,易太太的侧面与马太太的正面方向一致。镜头 3 的开始点为什么要转换至侧面拍摄马太太伸手打出牌,也有这个原因。当然,这种拍摄角度的转换在呈现了更多面的视角的同时,也构成视觉节奏的变化。

易太太伸手将牌捉回后,和镜头 3 类似,镜头 4 也运用甩镜头迅速完成了叙事重点的人物转换,从交代易太太的行动转移至表现马太太的神情。马太太的神情验证了我们对"五条"这张牌背后马太太的用意的猜测。此处人物转换,也没有分解为两个镜头,和镜头 3 一样,也是为了使观众明白两个人物的行动的联系。所以,并不是为了加强节奏就要一味地将人物行动分解至不同的镜头,什么点该剪,什么点不该剪,这些对剪辑点的设计都取决于叙事的需要。

图 7-1-14 图 7-1-15

联系起来看,此处四个镜头拍摄了一连串的连贯性动作,呈现了马太太伸手摸牌回位再出牌,以及易太太"吃"牌并伸手捉这张牌的过程,兼顾了两个人物行动、表情的互动。导演把一次性的、快速完成的连贯性动作分解成多个镜头呈现,镜头之间衔接的剪辑点基本做到了"无缝剪辑"——前一个镜头的结束点与下一个镜头的开始点的衔接在时间线上既无空隙,也无重合,既利用镜头的频繁切换加强节奏,又利用无缝剪辑增强动作的视觉流畅性。

本来,四个女人打麻将、扯闲话,是一个相对静态的场景,完全算不上什么激烈

的"动作场景"，本片却选择了以拍动作场景的调度方式来处理，捕捉牌桌上人物的各种"微动作""微表情"及其转换，表现人物之间的钩心斗角。为了加强"动感"，本场景还加强了镜头的运动节奏，以"甩镜头"等方式处理摸牌出牌的手势、眼神交锋、话锋碰撞，强调了麻将桌上的微观动态。可见导演想要呈现这场麻将打得"静中有动"，给观众以高度紧张的节奏感受。

（3）王佳芝的亮相

当马太太与易太太交手完毕，牌桌上的三位官太太都算完成了出场亮相。易太太自信笃定，俨然是个既掌控牌局，又掌控了其他女人"底牌"的女主人；马太太对易太太是曲意逢迎，她到底有什么不可告人的"底牌"被易太太看穿，影片并未挑明，这种种隐线与留白，恰恰是本片叙事的迷人之处；梁太太着墨不多，看似和其他人并无直接利害关系，但上了易家牌桌的女人显然动机都不单纯……至此，只剩一个看似是局外人的王佳芝还未亮相了。

此时，是易太太首先将话头转向王佳芝："人家麦太太弄不清楚了，以为汪里头的官都是我们这些太太们牌桌上派的呢。"王佳芝接话："那可不就是嘛！"自然而然地完成了人物亮相（图7-1-16）。这次易太太和王佳芝的互动表明，易太太怕"麦太太"受了冷落，而刻意把她引入官太太们的社交圈。重点是，强势的易太太为何那么在意"麦太太"的感受？

图7-1-16

梁太太说："这些日本人可没想到哦，天皇头上也还有个天嘛！"话音未落，太太们大笑。镜头由手部特写（图7-1-17）切为四人镜头（图7-1-18），并且向画左移，表现牌桌全局，形成节奏反差。这一视觉节奏变化配合了这场谈话的节奏改变。有松才有紧，谈话不能总是紧绷着，这一四人镜头成为这场牌桌对话中途相对松弛的节奏点。

图7-1-17

图7-1-18

（4）"受宠"的王佳芝与失意的马太太

看样子易太太不仅是出于社交修养而有意照顾王佳芝，接下来，易太太与王佳芝在牌桌上的亲密互动就显得有些露骨了。当王佳芝找了个无关紧要的话头："那现在囤

什么好呢，易太太?"易太太竟然直接以上海话和王佳芝互动，这就排斥了梁太太和马太太参与对话了。这一不合乎社交礼仪的互动，毫不掩饰地宣示了易太太与王佳芝更为亲密的关系。作为女主人的易太太就像是"正宫娘娘"，她对王佳芝的宠爱过于高调，有可能刺激到周围的其他女人。

果然，"失宠"的马太太心生醋意了："听说你们昨天去了蜀腴（餐馆名）啊?"这话出口，言下之意是冲着易太太埋怨："哼，不带我去!"而易太太则坦然承认，似乎并不顾及马太太的情绪。当易太太说"香港人也吃不惯辣的"，抬眼问王佳芝："辣吧? 昨天?"（图 7-1-19）迅速甩镜头到牌桌对面、画左王佳芝这一侧（图 7-1-20），捕捉王佳芝的回应。以镜头的运动节奏，表现人物之间眼神、话锋的传递。易太太故意在牌局上高调表示她对王佳芝的信任和二人的亲密关系，简直是对马太太的公开示威了。

图 7-1-19

图 7-1-20

紧接着，王佳芝回话："真是辣，辣得我呀!"作为女主人的易太太可以任性地无视马太太，而王佳芝则需要小心谨慎，顾及牌桌上另两位的反应。下面分镜头分析。

图 7-1-21

镜头 1：王佳芝首先在看似不经意之间左顾右盼，演员使用了具有明确指向性的视线分别看向画外的不同方向。先是与易太太对视（图 7-1-21），回答易太太的问话，表情温顺乖巧，毫无攻击性；接着收回了目光，小心翼翼地偷偷瞥了一眼画左马太太的方向（图 7-1-22），显然她并不希望因此而得罪马太太；稍微停顿片刻之后，又向画右梁太太的方向看了一眼（图 7-1-23），才算安心。这种短时间内在一个镜头里完成的复杂的视线变化，准确地呈示了王佳芝在打牌的同时忙于察言观色、言谈举止小心翼翼的处境。我们不难设想，王佳芝不得不顶着"麦太太"的身份小心伪装，既要在易太太面前讨好卖乖，又怕因此过于张扬，故而时时提防另两位易家牌桌上的女宾。这种社交处境大概可以类比于《红楼梦》故事中贾府里的林妹妹，谨言慎行，小心敏感。所以，《色·戒》打麻将场景是一场女人的"外交"，也像是一场"后宫戏"，看似波澜不惊，实际钩心斗角、惊心动魄。导演通

过"微表情"的设计与调度，恰到好处地表现了人物内在的心理节奏。当然，这也对演员表演的准确度提出了极大的挑战。

图 7-1-22

图 7-1-23

镜头 2（图 7-1-24）：王佳芝察言观色一圈之后，打出一张"二万"。特写。

镜头 3（图 7-1-25）：快速地切了一个马太太的反应镜头，马太太正准备"吃"这张牌，但话还未说出口。这个镜头非常短，迅速切到下一个易太太的镜头。

图 7-1-24

图 7-1-25

镜头 4：还没等马太太说话，易太太已经"碰"了这张"二万"。按照规则，下家有权"吃"牌，但"碰"牌则不限于下家，并且比"吃"牌优先。因此，易太太在牌桌上再次压过了马太太的风头。重点是，在此镜头开始可以看到，易太太喊"碰"之前，向画右马太太一侧瞥了一眼（图 7-1-26），显然已经意识到马太太要"吃"牌了，此时她再出手，就显得气势凌人了。

图 7-1-26

镜头 5：易太太伸手拿"二万"的手部动作特写，注意画面中同时还有马太太缩回去的手指（图 7-1-27）。画框中两个女人两只手的一进一退，暗示了两人的强弱对比。紧接着，镜头顺着易太太的手部动势往回收，拍到了马太太的表情（图 7-1-28）。她显然憋着一肚子不悦，却又不得不受制于人。马太太的表情在这里没有分切为下一个镜头，其意义和前文论述相似，在同一个镜头内完成叙事重点的转换，从

易太太的手部动作转换至马太太的表情反应，有助于表明两者的联动关系。

图 7-1-27

图 7-1-28

图 7-1-29

接下来，梁太太说（画外音）："马太太昨天没去啊？"易太太说（画外音）："她几天没来了。"此时，镜头拍摄王佳芝摸到了一张"红中"，"暗杠红中"（图7-1-29）。与此同时马太太辩解道（画外音）："家里忙，你这里有人，我就告假两天。"这句话，不乏醋意，失意之情溢于言表。由此可见，这一打麻将场景，俨然就是一场微型"后宫戏"。易太太则亦笑亦嗔，说："答应请客赖不掉，躲起来了！"此时，甩镜头从王佳芝的牌的特写至易太太，易太太向画右瞥了一眼马太太（图7-1-30）。紧接着，镜头顺着易太太的话锋与眼神的指向，快速地向右甩镜头至马太太侧面特写（图7-1-31），马太太吐了一口烟，反驳说："那前几天打电话，是谁说没空的?"聊到这里，女人之间的谈话已经有"硝烟味"了。

图 7-1-30

图 7-1-31

此镜头的内部调度也比较复杂，特别是连续使用了两次甩镜头而非分切镜头，在不同的叙事重点之间迅速转换，配合台词，表现了人物谈话中的激烈交锋，加强了话语的气势和指向性，形成镜头内部的运动节奏。同时，此镜头也可以视为是王佳芝的主观视角，我们可以想象，王佳芝在牌桌上一边思忖自己该出哪张牌，一边忙不迭地左右察言观色，小心提防着被卷入太太们的激烈交锋。

接着，易太太这样答复马太太的质询："那天不算，接麦太太去了！不信你问她。"这就是要把王佳芝拉入冲突的旋涡了。易太太似乎刻意在牌桌上拉拢王佳芝、疏远马太太，甚至打压马太太的风头。

总之，《色·戒》开场打麻将场景，通过细致的调度设计，让人察觉这四个女人之间关系的复杂性。易太太明显占据主导地位，其他三个女人各怀心思，曲意逢迎。四个人坐在一起打牌，内心各有其动机。至于易太太何以成为四个女人的中心，马太太到底有何把柄被易太太捉住，易太太对王佳芝是单纯的好感还是利用，这许多疑问，都是影片有待进一步求证、隐而不宣的、故事之外的故事。导演没有向你说明，也没有必要真的挑明。作为可以供人不断展开解读的、开放的文本，《色·戒》虚虚实实、虚实相生的故事是迷人的。

打麻将场景复杂的人际关系使这牌打得并不轻松。王佳芝一亮相就身处于这样的高度紧张、充满警惕的心理氛围，这种人际交往中的压抑以及自我压抑，在故事开始即透露了影片某个层面的主题。本场景使用了各种节奏控制的手段来呈现这种心理氛围，几乎动用了包括剪辑节奏、镜头运动、景别、拍摄角度的转换在内的各种视听手段。视听节奏配合叙事节奏，紧扣着叙事的脉搏。在作为戏剧化作品的电影中，叙事功能往往是节奏控制的首要目标。

案例2：《喋血双雄》龙舟赛暗杀场景

时间控制的艺术：镜头设计与剪辑技巧

《喋血双雄》：吴宇森导演，1989 年

《喋血双雄》是吴宇森导演在 20 世纪 80 年代的经典之作，其中龙舟赛时码头前的暗杀场景，表现的是杀手小庄（周润发饰演）在海上以狙击枪远距离射杀了汪东源并开着汽艇逃走，与此同时，负责保卫汪东源的警察李鹰（李修贤饰演）发现了小庄并一路追去。杀手及杀人题材在电影中并不新鲜，警匪片中，枪战场景也是必备的套路。但是从场面调度而言，对"杀人"场景作不同的空间设计，即选择不同的地点表现"杀人"，会有大不相同的效果。从这个意义看，在哪儿"杀人"（空间）比怎样"杀人"（行动）更重要。本场景把杀手小庄的这次暗杀设置在龙舟赛这样一个群众场面中，这就赋予场面调度以更大的想象空间、更强的戏剧效果，也赋予节奏控制以更有利的场景环境——龙舟赛即将万船齐发、静待点睛击鼓的紧张态势，与杀手准备举枪射杀的紧张情绪同步展开，预设了千钧一发的节奏与氛围，后者可以借助前者的节奏，迸发更为震撼的力量。

29.《喋血双雄》龙舟赛暗杀场景片段

总体上，本场景设置了两条线索交替剪辑，这种剪辑结构本身就是一种加强紧张节奏的有效办法。一条线索是准备开枪到终于射出子弹的杀手小庄，另一条线索是岸边被暗杀的对象汪东源以及他身边负责保卫的李鹰。准备开枪时，不断地以视点镜头的方式在两条线索之间交替，前者发出看的动作，后者则是前者看的对象；射出子弹时，后者成为前者行动的结果。

<div align="center">图 7-2-1</div>

（1）小庄开枪前

在交替剪辑的基础上，还要注意镜头时长变化所形成的节奏变化。比如在小庄等待时机准备开枪时，特别是到了汪东源点睛以后开始击鼓，为了表现子弹即将射出的千钧一发的态势，镜头切换的频率越来越快。

镜头 1（图 7-2-1）：鼓槌落在鼓上静待开始的特写。这个细节象征了静待事件发生、将要发生却尚未发生的充满悬念的紧张时刻。

镜头 2（图 7-2-2）：汪东源执笔在龙头上点上朱漆的特写。由于点睛之后就会击鼓开赛，从节奏感上说，这个细节相当于举起发令枪的那一刻。

镜头 3（图 7-2-3）：终于开始击鼓，龙舟比赛随之开始，鼓槌击鼓的特写。这个镜头相当于发出号令。

<div align="center">图 7-2-2</div>

<div align="center">图 7-2-3</div>

镜头 4：镜头从拍摄汪东源点睛的动作（图 7-2-4）转至鼓槌敲打的鼓面（图 7-2-5）。这是对前两个镜头所给的信息的进一步补充。

<div align="center">图 7-2-4</div>

<div align="center">图 7-2-5</div>

镜头 5（图 7-2-6）：汪东源鼓掌的中景。

镜头 6（图 7-2-7）：码头前排满了船只，旌旗招展。从镜头 4 到镜头 6，三个镜头在节奏上欲扬先抑，并不急于加剧节奏，且又接了三个交代人物动作、场景氛围的叙事性的镜头。

图 7-2-6

图 7-2-7

镜头 7（图 7-2-8）：鼓槌击鼓的特写。

镜头 8（图 7-2-9）：小庄戴着墨镜的脸部特写。从节奏看，到了镜头 8，相当于进入一个新的阶段，因为不再是汪东源一条行动线索，杀手小庄的行动线索也介入进来。

图 7-2-8

图 7-2-9

镜头 9（图 7-2-10）：汪东源向众人作揖的近景。至此，击鼓、杀手小庄、暗杀对象汪东源……关键的信息点都算交代完毕。叙事上看，后面的镜头（至开枪之前）不会再有什么特别关键的新的信息量，镜头重复的意义主要在于控制节奏。

镜头 10（图 7-2-11）：鼓槌击鼓的特写。从节奏看，自镜头 10 开始进入了第三个阶段，反复以鼓槌击鼓的特写和小庄脸部表情的特写交替剪辑，节奏上加速，营造了开枪之前紧张的心理氛围。从镜头 10 至镜头 22，相当于跳跃之前的助跑，步伐不断加快，为最终纵身一跃蓄积力量。

图 7-2-10

图 7-2-11

图 7-2-12

镜头 11（图 7-2-12）：小庄转脸面对镜头的特写。与镜头 10 完成了第一组"击鼓—表情"镜头。至此我们可以再次思考导演把这场暗杀设置在龙舟赛场景的意义，这是一种所谓"借力""借势"的效应。把杀手的行动与龙舟赛穿插、交织，可以借助于龙舟赛的紧张，来加强人物行动的紧张感。如果不是龙舟赛场景，则为比赛而击鼓的镜头也就没有。反复出现的击鼓镜头，实际上是在为龙舟赛而击鼓，与杀手的行动并无关联，但是镜头组接的蒙太奇效果，使观众在心理上不自觉地为二者建立了某种联系，仿佛击鼓是在为杀手击鼓、为开枪造势。

镜头 12：鼓槌击鼓的特写。

镜头 13：小庄脸部的特写。

镜头 14：鼓槌击鼓的特写。

镜头 15：小庄脸部的特写。

镜头 16：鼓槌击鼓的特写。

镜头 17：小庄脸部的特写。

镜头 18：鼓槌击鼓的特写。

镜头 19：小庄脸部的特写。

镜头 20：鼓槌击鼓的特写。

镜头 21：小庄脸部的特写。

镜头 22：鼓槌击鼓的特写。至镜头 22 止，在看似单调地重复了六个回合以后，小庄即将开枪。重复的六个回合中，画面快速地闪现，单调地重复，并且每组镜头时长不断压缩，剪辑不断加速，这种刻意的剪辑本身给观众造成直观的视觉刺激。这些镜头重复和加速的意义主要不在于叙事，而在于形成节奏。当然，就像前面分析的，反复地将"击鼓—表情"镜头组合，也会给观众形成奇怪的心理暗示，仿佛击鼓是在为开枪助阵。击鼓（包括其音响）持续到一定的程度，"击鼓—表情"的镜头组合重复到一定的程度，节奏的力量也就蓄积足够了。这就像是张弓放箭，经过了足够久的时间，弓弦已经拉到最满，就可以将箭射出去了。

图 7-2-13

镜头 23（图 7-2-13）：小庄举枪，顶拍。此处忽然切入的顶拍角度，造成强烈的反差与视觉冲击。从节奏看，这个镜头是前面一组镜头持续蓄力之后的最终释放，因而视觉上必须尽可能显得强有力（音响也有相应设计）。如果把前面的镜头 10 至镜头 22 比喻为助跑，镜头 23 就相当于纵身一跃，在视觉上不仅要显出反差，还要从形式上极尽

夸张，形成冲击感，这种视觉刺激的力度才足够平衡前面13个镜头的持续重复所蓄积的张力。

整体看以上所分析的这23个镜头，不难发现，画面剪辑的节奏越来越快。镜头8第一次出现小庄的脸部，此时节奏还算不紧不慢。从镜头11第二次出现小庄脸部开始，排除掉其他画面信息，反复运用小庄脸部与鼓槌击鼓两个特写镜头交替剪辑，切换频率越来越快，就造成了单调、重复的视觉刺激和强烈的节奏感。

（2）小庄举枪射杀汪东源

对于小庄举枪、准备瞄准开枪的动作，设计了从不同视角拍摄同一动作的三个镜头。

镜头1（图7-2-13）：顶拍，小庄在船上举枪。分析见上文。

镜头2（图7-2-14）：平视、正面，全景，小庄在船上举枪。镜头2和镜头1的拍摄角度构成明显反差。

镜头3（图7-2-15）：正面，近景，小庄举枪瞄准镜头。镜头3和镜头2的拍摄角度变化不大，景别变化较大，形成画面组接的反差和跳跃，也有助于形成视觉冲击效果。

图7-2-14

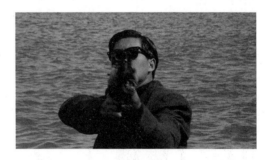
图7-2-15

这三个镜头以不同的视角拍摄小庄举枪的动作，这种重复的剪辑，强调了瞬间的动作，将这一动作仪式化、神圣化，将瞬间的动作时间延长，形成强烈的节奏感。如果我们从这一暗杀场景的整体结构去看拍摄小庄举枪动作的这三个镜头，不难理解其节奏控制的作用。暗杀场景的重头戏自然是举枪杀人的时刻，之前的诸多镜头让观众等候了很久，心理上已经形成对小庄举枪并开枪的强烈期待，心提到了嗓子眼，等待着好戏（开枪）隆重上演。但是，真正等到开枪，子弹射出去只有一瞬。如何让开枪的过程更为仪式化，以承载观众的心理期待呢？就需要运用重复的调度与剪辑，延长时间，让观众看过瘾。这种节奏控制的道理，就像是演唱到了高潮被适当拉长的高音，因为持续时间长而给人留下深刻印象。

接下来，为了让这个被拉长的"高音"形成更持久的"咏叹"，导演利用剪辑"放大"了开枪和中枪的动作过程，让观众看到一场足够"隆重"的、具有"观赏效果"的暗杀。为了强化动作的观赏性而把枪战场景处理得十分夸张，是吴宇森导演的个性化风格。控制节奏并不意味着一味地加快，而是需要张弛有度。本场景中，导演控制节奏的主要办法就是"开三枪"：第一枪打中汪东源眉心，第二枪打中汪东源左

肩，第三枪打中汪东源左侧背部。三枪之后，汪东源终于倒下。

镜头 4（图 7-2-16）：瞄准器视角，枪口已经对准汪东源头部，交代小庄在瞄准。这一镜头作为主观视角，使观众有身临其境的参与感。

镜头 5（图 7-2-17）：小庄开枪射出子弹的特写，前侧面。枪声响起。

图 7-2-16

图 7-2-17

镜头 6（图 7-2-18）：瞄准器视角，汪东源头部中弹的特写。镜头 6 既和镜头 5 构成视点关系（看与被看），又交代了镜头 5 开枪动作的结果——汪东源中了致命一枪。把镜头 3、4、5、6 组合起来看，我们可以发现，如果镜头 3 小庄瞄准的近景画面（图 7-2-15）里小庄直接开枪，接镜头 6 汪东源中枪的画面，叙事上也没有问题，可以交代清楚"瞄准、开枪、中枪"的一连串动作过程。此处用分镜把叙事处理得更为"细碎"，把短促的动作过程分解为更多的镜头，以剪辑延长了叙事时间，甚至不惜以叙事的重复为代价。

类似的例子在后面的镜头 7、8、9、10 这四个镜头中也可以看到。从叙事看，这四个镜头只用前两个（镜头 7、8）或者后两个（镜头 9、10）也并非不可以，交代李鹰看到汪东源中枪。之所以把连贯的、瞬间的动作分解为更多的镜头，并且在叙事上不惜重复，就是为了控制节奏。

镜头 7（图 7-2-19）：李鹰看到汪东源中弹的反应，特写。

图 7-2-18

图 7-2-19

镜头 8（图 7-2-20）：汪东源中弹之后的近景。

镜头 9（图 7-2-21）：李鹰的反应，特写。

图 7-2-20 图 7-2-21

镜头 10（图 7-2-22）：汪东源开始倒下，近景，慢镜头。

镜头 11（图 7-2-23）：小庄开完第一枪之后的特写，前侧面。镜头 11 与前面的镜头 5（图 7-2-17）在叙事和表意上是重复的，其功能也要从结构与节奏来理解。镜头 11 在结构上与镜头 5 前后呼应，在节奏上形成了一个叙事的间歇点，同时又构成新的悬念：会不会继续开枪？

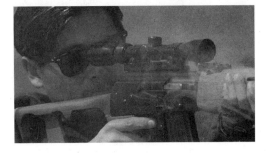

图 7-2-22 图 7-2-23

镜头 12（图 7-2-24）：鼓槌击鼓的特写。这个镜头还是运用蒙太奇效果来"借势"，利用紧张的龙舟赛来强化开枪杀人的紧张态势，使人产生错觉，仿佛击鼓是为开枪造势。

镜头 13（图 7-2-25）：仰拍小庄开第二枪，前侧面。镜头 13、14、15、16 四个镜头在叙事上也显重复，用两个镜头足够交代"开枪/中枪"的过程。之所以把这一过程拆分成四个镜头，还是节奏的原因。特别是镜头 14、16，把汪东源倒下的短暂过程也拆分开来。视觉的重复、时间的延长有助于加强观众对本场景的印象。

图 7-2-24 图 7-2-25

镜头14（图7-2-26）：汪东源左肩中枪，近景。

镜头15（图7-2-27）：小庄开完第二枪之后的特写，前侧面。镜头15与镜头13呼应。

图7-2-26　　　　　　　　　　　　　　图7-2-27

镜头16（图7-2-28）：汪东源中了第二枪之后继续倒下。

镜头17（图7-2-29）：小庄开第三枪，正面，中景。

图7-2-28　　　　　　　　　　　　　　图7-2-29

镜头18（图7-2-30）：汪东源左侧背部中枪，继续倒下，特写，慢镜头。从镜头13小庄开第二枪到镜头18汪东源中了小庄开的第三枪，这一段镜头保持在小庄与汪东源两条线索之间交替剪辑，不再有其他信息掺杂进来，显得越来越紧凑、急促。前面的镜头5小庄开第一枪到镜头12的这一组镜头，除了表现小庄开枪的行动与汪东源中枪的结果之外，还穿插了李鹰的反应（镜头7、9）、鼓槌的特写（镜头12），相比之下，结构略显松散。这种结构安排上的区别，也形成了节奏感的差异。

镜头19（图7-2-31）：汪东源中枪继续倒下，中景。

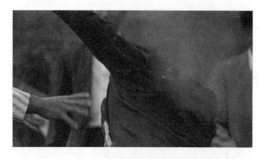

图7-2-30　　　　　　　　　　　　　　图7-2-31

镜头20（图7-2-32）：汪东源倒在地上，李鹰等警察聚在了汪东源周围，全景。镜头17小庄开第三枪之后，拍摄汪东源倒下的过程用了连续三个镜头（镜头18、19、20），配合慢镜头（高速摄影）。相比于只用一个镜头去拍，用三个景别递进变化的镜头捕捉同一动作过程，便于多方位呈现动作过程的细节，并且，加强了动作的节奏感和仪式感。如果说从镜头1小庄举枪到镜头20

图 7-2-32

汪东源最终倒下，这20个镜头是整场龙舟比赛暗杀戏高潮部分被拉长的"咏叹"，那么，镜头18至镜头20这三个镜头，就是这咏叹调最后那重重的尾音，给人以余音绕梁的印象。

从镜头4到镜头20，17个镜头拍摄汪东源被瞄准到最终倒下，他中枪的过程构成了确立这组镜头内部逻辑联系的线索：第一段（第一枪），镜头4—12；第二段（第二枪），镜头13—16；第三段（第三枪），镜头17—20。

本来一枪可以解决的事情偏偏要设计成"三枪"，仔细比较小庄开这三枪时的位置和身体姿势（图7-2-14、图7-2-25、图7-2-29），会发现其实并不一致，因此，从场面调度的角度理解，这连续三枪的节奏意义要大于其叙事意义，导演是为了制造节奏而刻意设计了这三枪，导演需要延长汪东源倒地的过程。汪东源从中第一枪到最终倒地用了15个镜头的时间（镜头6—20），如果深究这一时间长度，其真实性也是经不住推敲的。此时，暗杀事件的观赏意义超越了事件本身的意义，这三枪充满了某种"表演性"和"假定性"。三枪持续的时间仿佛很久，但这是导演给观众制造的心理时间，是一种观影心理效果，真实动作时间在叙述中被延长了。

所以，节奏问题也是一个时间控制的问题，节奏是一种时间控制的艺术。

（3）小庄初次瞄准汪东源（未开枪）

本片段中对船上的杀手小庄多次使用顶拍的角度，每一次顶拍的出现都形成了明显的视觉节奏变化。特别是拍摄小庄初次瞄准汪东源（未开枪）时，使用了连续四个拍摄角度反差特别大的镜头。

镜头1（图7-2-33）：顶拍，小庄握住了枪口准备提起枪。

镜头2（图7-2-34）：大仰拍，小庄握住了竖起的枪准备举起枪。

图 7-2-33

图 7-2-34

镜头3（图7-2-35）：顶拍，小庄把枪端平。

镜头4（图7-2-36）：大仰拍，小庄开始瞄准。

图 7-2-35 图 7-2-36

这次举枪，小庄只是瞄准，并未射出子弹。连续四个镜头，以顶拍和大仰拍两种反常并且极端的视角交替，造成强烈的反差和视觉冲击，给人以过山车一般的视觉跳跃感，形成了明显的节奏变化。这种视觉节奏变化表现了此处令人紧张的心理氛围。这种紧张不一定是杀手小庄的，却是导演想要通过叙事传递给观众的戏剧节奏。观众在未知、悬念、期待中，获得忐忑不安的心理感受，一次次将心弦绷紧。至于这次小庄为何瞄准之后又放下枪，很可能他是在等待一个开枪的最佳时机，或许龙舟赛开始后更有利于他趁势下手。重要的是，开枪之前的小庄的一连串动作及相应心理氛围的渲染，增加了观众的悬念与期待，这种一波三折的情节结构本身，也是控制节奏的手段。从节奏的角度看，经过了足够的铺垫后，龙舟赛开始时再开枪必然成为一个理想的节奏点，有助于将叙事推向高潮。

案例3：《甜蜜蜜》纽约街头李翘追赶黎小军场景

情节与节奏的双重高潮：动作节奏及视听综合节奏

《甜蜜蜜》：陈可辛导演，1996年

《甜蜜蜜》李翘（张曼玉饰演）追赶黎小军（黎明饰演）场景，发生在豹哥死后，身在异国他乡的李翘即将被遣返时。正当她失魂落魄之际，车窗外一个熟悉的身影、一串熟悉的自行车铃声闪过。李翘定睛一看，发现了黎小军。她不顾一切地打开车门追赶上去。这场纽约街头李翘追逐骑车的黎小军的场景，成为影片的高潮。"高潮"通常有情节和节奏两个方面的意义。一个爱情故事怎样制造高潮？我们对于"高潮"的理解不仅要看情节，更要看节奏。本场景虽然长度只有三分钟，但是利用追和跑的场面调度与交替剪辑，制造了强烈的节奏感，给观众以激动的情感与心理体验。观众仿佛身处剧情中，内心在和李翘一起奔跑，急切地期望李翘能够追上黎小军。这就是高潮带来的观影心理效果。

实际上，用"追和跑"的动作场景来制造强烈的节奏感，适于各种题材、类型的影片，比如最常见的就是警匪片中的警匪追逐段落。这种情节模式与调度具有节奏强的优势。一是因为追和跑的过程本身就是动作场景，剧烈的动作本身就会形成强烈的

节奏感；二是因为追和跑的情节模式是在两条同时进行的线索之间交替剪辑，交替剪辑在加强了剪辑节奏的同时，形成了两条线索之间的互动。

以下对于李翘追赶黎小军的场景进行分镜头分析。

镜头1（图7-3-1）：黎小军街头骑车侧面，全景。利用侧面表现黎小军的行进速度快，一下子形成了本段落较快的节奏感。

镜头2（图7-3-2）：李翘奔跑着追赶，正面近景。镜头2一方面有助于表现李翘的表情、状态，另一方面，作为正面近景镜头，不利于表现人物的速度，弱化了人物的速度感，这就和镜头1形成对比，让观众看了为之感到焦急。

镜头3（图7-3-3）：黎小军背面中景，相当于李翘的主观视点。中景的景别给人以黎小军就近在眼前的感觉，观众仿佛身临其境，产生急切的期待，想要和李翘一起喊黎小军，期待李翘马上就能追赶上。

镜头4（图7-3-4）：李翘奔跑，正面中景。黎小军与李翘的镜头已经交替剪辑了两个回合，很显然这种追与跑交替剪辑的模式已成为本段落的结构方法，这种结构本身也有助于形成错落有致的节奏感。

图 7-3-1

图 7-3-2

图 7-3-3

图 7-3-4

镜头5（图7-3-5）：黎小军正面近景，背景中可以看到李翘。镜头5以黎小军为主体，让两人同处于画框内，使观众看到两者在街头的位置关系。联系镜头2、4中拍摄的李翘，利用透视比例，让人感觉两人距离在一步步拉远。

镜头6（图7-3-6）：黎小军侧面特写。进一步利用侧面的拍摄角度加强速度感，表现黎小军毫无察觉地继续骑车。联系镜头1看，这是本段落第二次以侧面表现黎小军的运动速度。

图 7-3-5 图 7-3-6

　　镜头 7（图 7-3-7）：李翘侧面近景。这个角度也加强了李翘的速度感。相比于镜头 2、4 对奔跑中的李翘的拍摄，镜头 7 让观众感觉李翘已经加速了，已经不慢了。

　　镜头 8（图 7-3-8）：黎小军背面全景，相当于李翘的主观视点。相比于镜头 3，镜头 8 让人看到虽然李翘已经加速（镜头 7），黎小军仍在远去。

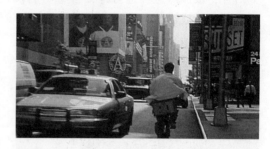

图 7-3-7 图 7-3-8

　　镜头 9（图 7-3-9）：李翘正面特写。镜头 9 在表现李翘的表情的同时，与镜头 8 形成视觉反差。镜头 7、8、9、10 的组合就是利用这种画面景别的错落给人以鲜明的视觉节奏变化，这也是本段落带动节奏感的一种办法。

　　镜头 10（图 7-3-10）：黎小军背面全景，李翘的主观视点。与镜头 9 也形成明显的反差。

图 7-3-9 图 7-3-10

　　镜头 11（图 7-3-11）：李翘正面中景。镜头 11 不再制造明显的景别反差，而是用中景交代李翘奔跑的动作，但是没有从侧面拍摄，说明导演并不打算通过这个镜头让观众看到李翘跑得到底有多快，而是想让观众觉得她跑得不够快、期望她跑得再快

一点。

镜头 12（图 7-3-12）：黎小军侧面中景。镜头 12 景别与镜头 11 对等，但是由于使用了侧面拍摄，速度感与镜头 11 有明显反差。联系镜头 1、6，镜头 12 是第三次以侧面角度拍摄骑车的黎小军。

图 7-3-11 图 7-3-12

镜头 13：黎小军正面近景，转弯向画左出画（图 7-3-13），背景中可以看到李翘，李翘在街口被车流阻拦，停顿了片刻，喊了一声黎小军（图 7-3-14）。与镜头 5 相比，镜头 13 中两人也同处于画框中，也利用了透视比例加强两者的距离感，并且，两人相隔于道路两侧，障碍重重。李翘被车流阻挡，不得不暂停脚步，本段落的节奏也因此而稍事停顿。

图 7-3-13 图 7-3-14

镜头 14（图 7-3-15）：黎小军侧面中景，向画左出画。

镜头 15（图 7-3-16）：李翘继续追，侧面全景。相比于镜头 7，镜头 15 是第二次利用侧面来表现李翘的速度感，李翘看起来越来越努力地在加速。

图 7-3-15 图 7-3-16

镜头 16（图 7-3-17）：黎小军继续骑车穿越车流，远景。镜头 13、14、16 联系起来看，使人感觉黎小军在逐渐远去。

镜头 17（图 7-3-18）：仰拍李翘，特写。景别与拍摄角度都与镜头 16 形成强烈反差，以特写接远景，并且变为仰拍。通过这两个镜头的剪辑造成的反差、错位，加强了节奏的变化。

图 7-3-17 图 7-3-18

镜头 18（图 7-3-19）：黎小军骑车至路口停下片刻，侧面近景，背景中可以看到李翘在马路对面追过来。镜头 18 通过透视比例以及空间环境（道路、车流的阻碍）对人物关系的呈现，效果近似于镜头 13。

镜头 19（图 7-3-20）：李翘正面近景，第二次喊黎小军。这是李翘第二次暂停脚步，这种片刻的停顿也控制了本段落的整体节奏。

图 7-3-19 图 7-3-20

镜头 20（图 7-3-21）：黎小军向画右再次开始骑车，侧面近景。这是一个表现李翘视点的镜头，交代李翘的呼喊并没有被黎小军听到。注意比较可以发现，在镜头 20 之前，镜头 1、6、12、14、16、18 中侧面拍摄黎小军骑车的镜头，黎小军统一朝向画左，这是导演为这组镜头建立统一的空间与方向，给观众制造视觉连贯性。镜头 20 则打破了这种连贯，黎小军由朝画左转为朝画右。这个镜头可以理解为马路对面李翘的主观视点，同时，这一朝向的改变，由于在空间与方向上产生了明显反差，因而形成了瞬间的节奏变化点。

镜头 21（图 7-3-22）：黎小军出画，李翘想要过马路却被车流阻拦，只得无助地呼喊黎小军的名字。

镜头 22（图 7-3-23）：黎小军侧面中景，继续向画左骑车，与镜头 1、6、12、14、16、18 保持一致的方向。

图 7-3-21

图 7-3-22

镜头 23（图 7-3-24）：李翘正面近景，表现其焦急的状态，很快向画左出画。尽管此时人物在场景空间中的行动方向、位置关系并不确定，但镜头 23 与镜头 22 维持了视觉的衔接、连贯。

镜头 24：黎小军朝向画左骑车，侧面中景（图 7-3-25），随后被一辆大巴遮挡（图 7-3-26）。两个人在车来车往的道路上行动，随时都有可能被各种障碍阻挡视线，但是这段追逐戏直到第 24 个镜头才出现人物被车辆遮挡视线的画面。镜头 24 中黎小军从李翘的视线里消失，这是一个转折点，说明李翘将要跟丢黎小军，并且，李翘追赶黎小军可能真没什么希望了，两人关系将从"追赶"转变为"寻找"。注意听此处的配乐不难发现，镜头 24 也是音乐节奏的一个转折处。

图 7-3-23

图 7-3-24

图 7-3-25

图 7-3-26

镜头 25（图 7-3-27）：李翘从画右入画，正面近景，她失去目标，停下脚步，左顾右盼，看向画外。镜头 25 与镜头 24 的衔接，使用了包括色彩、运动轨迹等形式技巧加以连贯，让人感觉黎小军前脚刚离开，李翘后脚就赶到了。李翘仿佛是立刻就追赶到

了黎小军在镜头 24 中的位置，却还是跟丢了黎小军。镜头 13、19 中李翘曾经暂停片刻，但是目标没有跟丢，镜头 25 则是将目标跟丢，这意味着更久的停顿和明显的节奏改变。相比于前面 24 个镜头的"追赶"状态，"寻找"的状态将会是全然不同的节奏感。

　　镜头 26、27、28（图 7-3-28）：拍摄各种街景，表现李翘焦急、茫然失措的视线。这三个镜头与镜头 25 中李翘左顾右盼的动作衔接，可以理解为李翘的主观视点。

图 7-3-27

图 7-3-28

　　镜头 29（图 7-3-29）：李翘从画右入画，正面近景，她依然没有寻找到目标，再次停下脚步，焦虑地看向画外。

　　镜头 30（图 7-3-30）：左摇镜头，拍摄街景。镜头 30 依然可以理解为李翘的主观视点。镜头 25 与镜头 26、27、28 三个镜头组合，已经构成一组视点镜头的关系，镜头 29 与镜头 30 这一组视点镜头在叙事上显得重复多余，并没有新的信息进入——但这恰恰是节奏表达的需要，通过重复李翘的视点镜头，表现李翘焦急地到处找寻，却没有任何进展。

图 7-3-29

图 7-3-30

图 7-3-31

　　镜头 31（图 7-3-31）：李翘近景，表情焦虑，看向画左，并且向画左走。

　　镜头 32：移镜头，李翘入画，全景（图 7-3-32）—特写（图 7-3-33）。镜头 31、镜头 32，没有延续李翘的视点镜头，而是继续表现李翘焦急地在街头寻找黎小军的行动及心理状态。镜头 30、31、32 的运动轨迹和剪辑点设计，注重镜头衔接时的视觉连贯、流畅。相比于镜头 1—24 李翘追赶黎小军的节奏感，镜头 25—32 的节奏有所放缓，

特别是到了镜头 31、32，一再地表现李翘徒劳地寻找，而没有更新鲜的信息进入，观众也会感到沉闷而失望，为李翘把黎小军跟丢而忧虑。镜头 25—32 的配乐也进入某种节奏的低谷，直至镜头 32 结束，音乐渐止。

图 7-3-32

图 7-3-33

　　镜头 33：叠化为李翘中景（图 7-3-34），背景中黎小军骑车穿过（图 7-3-35），但两人并未发觉彼此，黎小军渐行渐远（图 7-3-36）。镜头 32 叠化至镜头 33 的衔接方式让人感觉李翘是呆立在原地（从背景看，位置其实换过，并非同一地点），时间持续良久。此处的节奏进入低谷后，随着黎小军入画，节奏重新又掀起至一个新的高点。观众的希望刚刚熄灭，又被点燃。观影过程中，观众的心弦就是这样被电影叙事的节奏反复拨动，心情跌宕起伏。

图 7-3-34

图 7-3-35

图 7-3-36

　　镜头 34：画面叠化为李翘站立街头，近景（图 7-3-37）—全景（图 7-3-38）。此处依然使用叠化表达时间持续较久，有意放慢节奏。

　　镜头 35（图 7-3-39）：画面叠化为李翘站在街头，俯拍，远景。镜头 34、35 作为本段落的收束，抒情功能强于叙事，以渐渐拓展的空间环境反衬人物的渺小、孤独，以

图 7-3-37

车来车往、人流熙攘的异国街头来表现李翘生命与情感处境的漂泊、离散、无助感。

图 7-3-38

图 7-3-39

　　李翘街头追赶黎小军段落，主要以交替剪辑的结构展开。一条线索是黎小军骑车，没有觉察李翘的苦苦追赶；一条线索是李翘不顾一切地想要追赶上黎小军。在两条同时发展的线索之间交替剪接画面，增强了两条线索之间的关联性、互动性。一再地重复黎小军、李翘，形成了视觉节奏变化的规律。但是，好的节奏控制不会一成不变、使规则固化，而是瞬息万变、在规则中制造变化。这一段拍摄两个人物行动过程的镜头，在交替剪辑的同时，还制造了各种反差与节奏变化，配合剧情推进，形成情节点与节奏点。

　　电影叙事是节奏控制的艺术。从节奏控制的角度看，本案例的叙事与场面调度成功地吸引了观众，它勾起了观众的急切期望，同时，又吊足了观众的胃口。观众越是希望李翘能够追上黎小军、希望黎小军与李翘能够团圆，导演就越是不能过早满足观众的期待。成功的电影叙事善于把结局一而再、再而三地延宕，让观众沉迷于叙述的过程。本段落中有一个细节，就是李翘在追黎小军时呼喊黎小军的名字。试想，假如李翘能够第一时间就大声呼喊黎小军，可能黎小军早就听到了。但是本段落中，直到镜头 13，李翘才第一次呼喊黎小军的名字。为什么不早点喊？为什么不多喊几次？这就是对节奏的控制。越是不早点喊，李翘就越是追不上黎小军，越是追不上，导演就越是可以把这种追逐的过程延宕下去。因此，所谓"节奏"是一种时间控制的艺术。本来一瞬即逝的情节、一句话就能交代明白的故事，要从观众心理感受上将时间"放大"、延长。如前所述，控制节奏并不意味着一味地加快，而是需要张弛有度。

　　节奏还是一种分段、渐进、断续变化的过程。本段落中李翘两次呼喊黎小军却都未得到回应，场面调度上，两次呼喊的契机都选在李翘在街口被车流阻拦，她的追赶不得不因此暂停时，而这种停顿恰恰构成节奏上的稍事休整与结构上的分节点，就像是休止符。

　　到了镜头 25，交替剪辑似乎中断，连续用多个镜头表现李翘的状态、处境，表现她身在人群中，无依无靠，形成了本段落中相对更具抒情性的一个部分。镜头 25—32 就像是一个较长的停顿，到了镜头 33 黎小军再次出现，构成又一次节奏转折。直至镜头 34、35 最终表现李翘与黎小军在纽约的街头错过，她孤独、无助、渺小，被淹没在茫茫人海里。

　　空间场景在本段落中也具有深层内涵。异国他乡的街头，种族与肤色迥异于己的人群中，两个黄皮肤黑头发的男女，与缘分失之交臂，把握不住自己的命运，表现了

该片对于华人移民族群的流浪性的悲悯。异国他乡街头的滚滚车流穿梭不息，一再地阻挡了李翘追逐黎小军的脚步，她的视线所及，均为陌生、异质，使得本段落的空间场景成为人物漂泊离散命运的写照，赋予故事以流动不安的节奏感。

最后要谈的是本段落音乐的重要节奏作用。本段落每一次音乐的转折都恰到好处地与情节点、节奏点配合。可见，音乐不仅具有抒情的作用，也具有明显的控制节奏的作用。为了强化视听节奏，影片《甜蜜蜜》对音乐的运用几乎到了无所不在的程度，甚至可以把该片视为一部音乐电影欣赏。

本段落为街头拍摄的外景，车来人往，场面调度一定有很多不确定性。很大程度上，本段落更为依赖剪辑师在拍摄素材基础上的筛选、梳理、"二度创作"。

案例4：《战舰波将金号》敖德萨阶梯场景、《铁面无私》火车站枪战场景、《放·逐》结局枪战场景比较

时间的"放大"：危急时刻的节奏处理

《战舰波将金号》（苏联）：爱森斯坦导演，1925年

《铁面无私》（美）：布莱恩·德·帕尔玛导演，1987年

《放·逐》：杜琪峰导演，2006年

（1）《战舰波将金号》敖德萨阶梯场景

爱森斯坦导演的经典之作《战舰波将金号》，是探索电影语言的重要里程碑。从视听元素分析，"敖德萨阶梯"场景至少在三个方面作了创造性的尝试。第一是画面构图方面。本场景利用画面构图的明显的线条造型、强烈的形式感，来叙事并制造节奏变化，赋予画面独特的内涵。就线条造型来看，本场景大量地使用了"对角线"构图和"十字架"构图。台阶的线条和人群奔跑的行动轨迹、影子的线条、枪身的朝向等构成了清晰的对角线（图7-4-1、图7-4-2），这样的造型给人以动荡、不安的视觉感受。相比之下，"十字架"构图（图7-4-3）则显得平稳、踏实，通过中轴线来强调画面中心的主体。本场景主要使用了"对角线"构图，营造了紧张的节奏感，间歇穿插的"十字架"构图，产生了构图形式的节奏变化。此外，妇女怀抱孩子面对一排水兵的"丁字形"构图（图7-4-4），是"十字架"构图的变体，在强调了中轴线的主体的同时，表现了对峙双方强烈的力量对比，竖线像是随时要刺破横线，有明显的力量冲突感。

30.《战舰波将金号》敖德萨阶梯场景片段

图7-4-1

图7-4-2

图 7-4-3

图 7-4-4

第二是景别。本场景在剪接中较多地尝试了各种景别画面组合的节奏作用，同时，创造性地探索了特写景别的应用。特别是表现妇女面对孩子被踩踏时的反应，运用了一系列的特写镜头。

镜头 1（图 7-4-5）：摔倒的孩子呼喊着母亲，近景。

镜头 2（图 7-4-6）：母亲在人群中往台阶下逃跑，发现孩子不在，全景。

图 7-4-5

图 7-4-6

镜头 3（图 7-4-7）：母亲转头寻找孩子，随后发现孩子，近景。

镜头 4（图 7-4-8）：摔倒的孩子呼喊着母亲，声嘶力竭，近景。

图 7-4-7

图 7-4-8

镜头5（图7-4-9）：母亲抱头大惊失色，近景。

镜头6（图7-4-10）：孩子倒在地上，无数只脚不断地在周围踩过，极度危险，近景。

图7-4-9

图7-4-10

镜头7（图7-4-11）：母亲惊恐地瞪大了双眼的表情，特写。

镜头8（图7-4-12）：人群从孩子身边跑过，全景。

图7-4-11

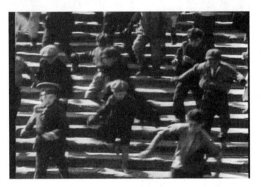

图7-4-12

镜头9（图7-4-13）：孩子腿部被踩了一脚，特写。

镜头10（图7-4-14）：孩子手部被踩了一脚，特写。

图7-4-13

图7-4-14

镜头 11（图 7-4-15）：人群从孩子身边跑过，全景。

镜头 12（图 7-4-16）：孩子被踩翻过身来，特写。

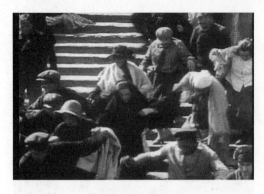

图 7-4-15

图 7-4-16

镜头 13（图 7-4-17）：翻过身的孩子胸部被踩了一脚，特写。

镜头 14（图 7-4-18）：母亲惊恐万状的双眼，特写。

图 7-4-17

图 7-4-18

图 7-4-19

镜头 15（图 7-4-19）：母亲双手抱头冲向孩子，脸部特写。

本场景的 15 个镜头可以区分为孩子被踩踏的惨状和母亲的反应两条线索，两条线索交替剪辑，因为母亲的视点而互相关联，使孤立的镜头取得了类似于"库里肖夫实验"的效果。镜头 3、5、7、14、15 都是拍摄母亲的反应，孤立地看，这张脸的表情其实很单一，但是与拍摄孩子的镜头组合以后，这些拍摄母亲表情的镜头就有了丰富并且令人心惊的情感意义。观众的心理感受既来自剪辑，也来自画面的景别。特写迥异于日常生活中人与人相处的视觉习惯，本身也具有视觉冲击效果。从镜头 5 到镜头 7、

镜头 14，画面范围越来越小，从拍摄母亲的脸部到直接拍惊恐的双眼，这就产生了强烈的视觉震撼。此外，镜头 2、8、11 的画面范围相对较大，与前后的小景别画面剪辑在一起，也形成了视觉节奏的变化。

第三是剪辑。这样一个庞杂的群众场景，在剪辑时处理得有主有次，重点突出。更为重要的是，通过剪辑拉长了行动本身的时间，电影时间"放大"了事件的时间。人群从台阶上往下跑的过程，细节被"放大"，时间被延长，使观众的心理时间变得更长。这也是一种利用剪辑实现节奏控制的方式。关于这一点，我们结合另一部处理得更为极致的影片《铁面无私》详细分析。

（2）《铁面无私》火车站枪战场景

31. 《铁面无私》火车站枪战场景片段

由德·帕尔玛导演的影片《铁面无私》中有一段火车站枪战场景，讲述纳斯（凯文·科斯特纳饰演）和助手守候在火车站，与卡朋的手下一番激烈枪战之后，抓住了卡朋的记账员。可以看出本场景明显效仿了《战舰波将金号》的"敖德萨阶梯"，不仅也运用了台阶的空间，而且设计了一个母亲和婴儿车参与场面调度，使用了拍摄母亲表情的特写镜头，还利用了剪辑和场面调度延长时间。婴儿车从台阶上滑落下来的过程中，一场激烈的枪战爆发了，电影时间远远"放大"了事件的时间，强化了瞬间的时间的密度，从而制造了紧凑、紧张、激烈的节奏感。

从纳斯打响第一枪开始，分镜头如下。

镜头 1：中景，枪手 A 中枪身亡。（01:32:28）
镜头 2：远景，纳斯的助手闻声转身奔过来。
镜头 3：近景，纳斯转身。
镜头 4：特写，纳斯的手松开了婴儿车把手。
镜头 5：特写，俯拍，婴儿车内的孩子。
镜头 6：中景，枪手 B 举枪。
镜头 7：中景，仰拍，纳斯转身。
镜头 8：特写，纳斯的身体碰到了婴儿车把手。
镜头 9：特写，婴儿车向下滚动的车轮。
镜头 10：近景，纳斯举枪转身。
镜头 11：特写，俯拍，婴儿车内的孩子。
镜头 12：近景，纳斯甩开婴儿母亲的纠缠并开枪。
镜头 13：中景，枪手 B 中枪。
镜头 14：中景，仰拍，纳斯开枪。
镜头 15：全景，枪手 B 中枪摔倒。
镜头 16：远景，仰拍，枪手 C 与台阶顶端的纳斯互射。
镜头 17：中景，枪手 C 负伤。
镜头 18：全景，仰拍，纳斯握枪。
镜头 19：近景，仰拍，卡朋的记账员弯腰躲在墙角。
镜头 20：近景，枪手 D 手执冲锋枪开枪，中弹，变焦，纳斯的助手举枪的近景。
镜头 21：近景，仰拍，卡朋的记账员见状又向后退缩。

镜头 22：全景，仰拍，纳斯握枪开枪。

镜头 23：特写，仰拍，婴儿车向下滑落。

镜头 24：特写，婴儿车向下滑落时的轮子部分。

镜头 25：特写，母亲惊恐地伸手的表情和动作。

镜头 26：特写，婴儿车向下滑落时的轮子部分。

镜头 27：特写，俯拍，婴儿车内孩子的脸。

镜头 28：特写，母亲惊恐地伸手的表情和动作。

镜头 29：特写，婴儿车向下滑落。

镜头 30：特写，车轮在台阶上向下滚动。

镜头 31：全景，俯拍，枪手 E 开枪。

镜头 32：远景，仰拍，纳斯在台阶顶端。

镜头 33：中景，枪手 C 再次举枪。

镜头 34：全景，仰拍，纳斯开枪。

镜头 35：中景，枪手 C 中枪。

镜头 36：中景，纳斯的助手执枪跑向台阶前。

镜头 37：全景，仰拍，纳斯扔掉长筒枪准备掏出手枪。

镜头 38：特写，仰拍，纳斯转眼看到婴儿车的危险。

镜头 39：特写，俯拍，婴儿车继续滑落，背景是枪手 E。

镜头 40：特写，俯拍，婴儿车内孩子的脸。

镜头 41：特写，仰拍，纳斯正在犹豫。

镜头 42：中景，枪手 C 转脸想要射击婴儿车。

镜头 43：特写，婴儿车侧面，枪手 C 的视角。

镜头 44：特写，仰拍，纳斯看着婴儿车。

镜头 45：特写，俯拍，滑落的婴儿车。

镜头 46：全景，纳斯追婴儿车。

镜头 47：特写，俯拍，婴儿车内孩子的脸。

镜头 48：特写，侧面，滑落的婴儿车。

镜头 49：中景，枪手 C 开了一枪。

镜头 50：中景，路人中枪。

镜头 51：全景，俯拍，枪手 E 开枪。

镜头 52：中景，仰拍，纳斯开枪。

镜头 53：全景，俯拍，枪手 E 躲避。

镜头 54：全景，侧面，枪手 C 开枪。

镜头 55：特写，婴儿车中弹。

镜头 56：中景，纳斯开枪。

镜头 57：全景，俯拍，枪手 E 躲避到柱子后面。

镜头 58：全景，侧面，纳斯追逐滑落的婴儿车。

镜头 59：中景，枪手 C 开枪。

镜头 60：特写，婴儿车又中了一弹。

镜头 61：特写，俯拍，婴儿车内的孩子。

镜头 62：近景，纳斯伸手抓婴儿车。

镜头 63：中景，枪手 C 开枪。

镜头 64：近景，婴儿车前方的某水兵中枪。

镜头 65：特写，俯拍，婴儿车内的孩子。

镜头 66：全景，俯拍，枪手 E 从柱子后探出身，开枪。

镜头 67：近景，仰拍，纳斯开枪。

镜头 68：全景，俯拍，子弹打到柱子上，枪手躲避到柱子后。

镜头 69：特写，婴儿车滚动的车轮。

镜头 70：特写，俯拍，婴儿车内的孩子。

镜头 71：中景，枪手 C 开枪。

镜头 72：全景，侧面，纳斯追婴儿车。

镜头 73：中景，枪手 C 开枪。

镜头 74：全景，婴儿车前的水兵中枪，同时纳斯朝枪手 E 开枪。

镜头 75：全景，俯拍，枪手 E 躲在柱子后。

镜头 76：近景，仰拍，纳斯开枪。

镜头 77：特写，从枪手 E 的脸部到其手中正在换弹匣的枪。

镜头 78：特写，婴儿车滚动的车轮。

镜头 79：近景，纳斯开枪，但是没有子弹了。

镜头 80：特写，枪手 E 的表情。

镜头 81：特写，婴儿车滚动的车轮。

镜头 82：特写，纳斯转脸。

镜头 83：中景，纳斯的助手奔过来，朝纳斯扔了一把枪。

镜头 84：全景，纳斯扔掉了手里的枪，接助手扔来的这把枪。

镜头 85：特写，助手倒地向台阶前伸腿。

镜头 86：中景，纳斯伸手接住枪。

镜头 87：特写，枪手 E 的表情。

镜头 88：全景，助手伸腿准备拦住滑落的婴儿车，纳斯同时准备向枪手 E 射击。

镜头 89：特写，助手拦住了婴儿车。

镜头 90：近景，枪手 E 准备开枪。

镜头 91：近景，纳斯开枪。

镜头 92：中景，枪手 E 中枪。

镜头 93：近景，枪手 E 中枪倒下。

镜头 94：全景，纳斯的助手拦住了婴儿车并瞄准了枪手 C。(01:34:18)

本片段是火车站枪战场景中枪战集中爆发的部分，也是节奏感最为紧张、激烈的部分。从打响第一枪、纳斯松手造成婴儿车滑落开始，到纳斯的助手成功地拦截了婴儿车、婴儿安然无恙止。总体来看，本片段的电影时间"放大"了事件时间，大概 40

级左右的台阶，婴儿车从台阶顶端滑落到台阶底部，这么一段过程，导演使用了94个镜头、长达110秒，人物众多、线索复杂，叙事密度极大，观影心理时间随之被"放大"。

首先，婴儿车的线索在本片段中起到了制造紧张感的关键作用。一共有27个直接交代婴儿车的镜头：镜头4、5、8、9、11、23、24、26、27、29、30、39、40、43、45、47、48、55、60、61、65、69、70、78、81、89、94。孩子有危险，孩子是否能得救，这一线索本身在情节上就给人制造了强烈的悬念。救孩子与紧张的枪战是矛盾的，易于顾此失彼，这就增加了动作任务完成的难度与挑战性。同时，纳斯在执法的同时不忘救孩子，有助于加强他的正面形象。其中，镜头9（图7-4-20）、镜头24、26、29、30、69、78、81直接拍摄车轮，利用滚动的车轮，强调婴儿车正在滑落，强化危机感、紧迫感。镜头5、11、27（图7-4-21）、40、47、61、65、70，直接拍摄婴儿车内的孩子，唤起观众的担忧、焦虑。

图7-4-20 图7-4-21

其次，枪战的线索是本片段的主体，在镜头数量上占据绝大部分，所以本片段大多数时间还是在表现枪手之间的射击。枪战本身也极富惊险、刺激性。纳斯一次次与众枪手你死我活地开枪对射，比拼的就是谁的速度快、枪法准。枪手A、B、D很快被干掉，C、E则一直坚持，给纳斯制造了不小的麻烦。E位于纳斯正面台阶下方，C位于纳斯的侧面。各个击破不难，难的是同时应对。当纳斯需要伸手拯救婴儿车的危机时，一方面要与对面的E惊险地对射，另一方面还要提防来自侧面的C的袭击。

再次，纳斯的助手这条线索，镜头数量虽然不多，但位置极为关键，在结构上起到了首尾呼应的效果。镜头2就表现他在枪响以后闻声赶来；镜头20中他从背后开了致命一枪，除掉了枪手D；镜头83中他及时奔过来，给了纳斯一把枪；镜头89中他拦住了婴儿车，立下了大功。

最后，孤立地看"纳斯拯救滑落的婴儿车里的孩子""纳斯与众枪手开枪对射"这些线索，都还不够紧张、刺激，难得的是本片段把众多线索相互交织、穿插，增加了情节的复杂性和危机感、紧张感。一边是争分夺秒的拯救，一边是你死我活的对射，同时进行，又不允许顾此失彼，这种任务完成的难度与挑战性，恰恰构成了本场景的观赏性。并且，在多条线索之间进行的交替剪辑，本身就加强了剪辑节奏。

此外，要注意的是，与通常的交替剪辑有所不同，本片段是在对纳斯的连贯性动作的剪辑中，交替穿插其他人物行动线索。比如镜头3、4、7、8、10、12实际上是一组拍摄纳斯的连贯性动作的镜头分解。

镜头 3（图 7-4-22）：近景，纳斯转身。

镜头 4（图 7-4-23）：特写，纳斯的手松开了婴儿车把手。

图 7-4-22 图 7-4-23

镜头 7（图 7-4-24）：中景，仰拍，纳斯转身。

镜头 8（图 7-4-25）：特写，纳斯的身体碰到了婴儿车把手。

图 7-4-24 图 7-4-25

镜头 10（图 7-4-26）：近景，纳斯举枪转身。

镜头 12（图 7-4-27）：近景，纳斯甩开婴儿母亲的纠缠并开枪。

图 7-4-26 图 7-4-27

联系起来看，这些镜头表现的是纳斯在转身举枪时手放开了婴儿车把手，并且碰到了婴儿车，顾不得这些的纳斯奋力推开婴儿母亲的纠缠并向枪手 B 开枪。

导演在剪辑中分解了这一连串的连贯性动作，将连贯的动作线索打碎，在中间穿插了婴儿车的线索。

镜头 5（图 7-4-28）：特写，俯拍，婴儿车内的孩子。

镜头 9（图 7-4-20）：特写，婴儿车向下滚动的车轮。

镜头 11（图 7-4-29）：特写，俯拍，婴儿车内的孩子。

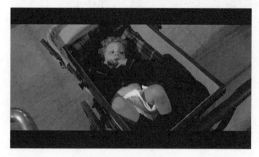 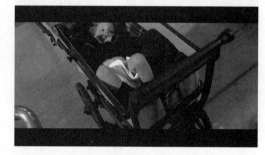

图 7-4-28　　　　　　　　　　　　图 7-4-29

还插入了一个枪手 B 的镜头。

镜头 6（图 7-4-30）：中景，枪手 B 举枪。

再比如，镜头 82、84、86、91 实际上是纳斯的连贯性动作，表现他转脸，扔掉手里的枪，接过助手扔过来的另一把枪，并迅速朝枪手 E 开枪。

镜头 82（图 7-4-31）：特写，纳斯转脸。

镜头 84（图 7-4-32）：全景，纳斯扔掉了手里的枪，接助手扔来的这把枪。

镜头 86（图 7-4-33）：中景，纳斯伸手接住枪。

图 7-4-30　　　　　　　　　　　　图 7-4-31

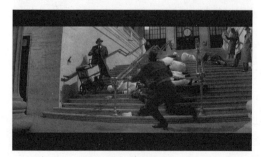

图 7-4-32　　　　　　　　　　　　图 7-4-33

镜头 91（图 7-4-34）：近景，纳斯开枪。

这组连贯动作与纳斯的助手的一组连贯动作互相穿插。

镜头 83（图 7-4-35）：中景，纳斯的助手奔过来，朝纳斯扔了一把枪。

镜头 85（图 7-4-36）：特写，助手倒地向台阶前伸腿。

镜头 88（图 7-4-37）：全景，助手伸腿准备拦住滑落的婴儿车，纳斯同时准备向枪手 E 射击。

镜头 89（图 7-4-38）：特写，助手拦住了婴儿车。

还穿插了枪手 E 的线索。

镜头 87（图 7-4-39）：特写，枪手 E 的表情。

图 7-4-34

图 7-4-35

图 7-4-36

图 7-4-37

图 7-4-38

图 7-4-39

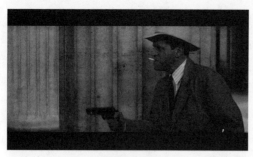

图 7-4-40

镜头 90（图 7-4-40）：近景，枪手 E 准备开枪。

所谓"连贯性动作"是指人物在短时间内一次性完成的一组连续动作，前后分解动作间的时空与逻辑关系比较紧密。通常，在不同行动线索之间的交替剪辑，会在一条行动线索的一组连贯性动作完成之后，再剪接另一条行动线索的另一组连贯性动作，这样便于观众梳理、理解不同的行动线索。而本片段中，不等 A 线索的连贯性动作完成，就穿插了 B 线索的动作。不同行动线索的穿插切碎了连贯性动作，这就打断了动作的连贯性，破坏了连贯性动作的视觉流畅感。但这种做法的好处显然是使人感觉速度更快、节奏更紧张。这种做法适用于交替穿插的行动线索间动作的时空关系很密切、逻辑关联度很高的情况。而前者适用的情况是交替穿插的两条行动线索间关联不那么紧，各自展开行动，动作并无必然因果联系，更像是平行发展的关系。本片段采用了节奏感更强的处理方法，因而时间线被切分得更细碎、叙事密度更大。观看时会生出一种紧张感。

至于连贯性被打断、视觉流畅感被破坏，从观看心理考虑，这种剪辑造成的理解障碍反而促使观众积极主动地参与"剪辑"，观看时在头脑中完成对前后动作的连贯。这种观看时不得不集中注意力思考、主动理解和连贯镜头的心理压力，让观众难以放松。当然，理解障碍的设置要把握分寸，必须以观众最终能够理解为前提，不能超越观众的理解极限。

本片段还有一组相对集中、意义独特的镜头，就是从镜头 23 至镜头 30，连续八个镜头，中间没有穿插纳斯和众枪手紧张的枪战，单纯表现婴儿车的危机和惊恐的母亲的状态。

镜头 23（图 7-4-41）：特写，仰拍，婴儿车向下滑落。

镜头 24（图 7-4-42）：特写，婴儿车向下滑落时的轮子部分。

图 7-4-41

图 7-4-42

镜头 25（图 7-4-43）：特写，母亲惊恐地伸手的表情和动作。

镜头 26（图 7-4-44）：特写，婴儿车向下滑落时的轮子部分。

图 7-4-43

图 7-4-44

镜头 27（图 7-4-21）：特写，俯拍，婴儿车内孩子的脸。
镜头 28（图 7-4-45）：特写，母亲惊恐地伸手的表情和动作。
镜头 29（图 7-4-46）：特写，婴儿车向下滑落。

图 7-4-45

图 7-4-46

镜头 30（图 7-4-47）：特写，车轮在台阶上向下滚动。

这组镜头和"敖德萨阶梯"拍摄母子的做法近似，都利用了特写镜头来制造视觉冲击，强化危机感。这些呈现婴儿车局部和母亲表情的特写镜头，相对集中，抓住并且"放大"了细节，渲染了危急时刻的紧张情绪。

图 7-4-47

除了通过对景别的设计"放大"细节，这组镜头还通过剪辑"放大"了瞬间的动作时间。如果仅仅从叙事意义看，这八个镜头压缩成四个镜头，足够交代婴儿车滑落，也可以给观众以紧张的心理感受。

镜头 23（图 7-4-41）：特写，仰拍，婴儿车向下滑落。
镜头 24（图 7-4-42）：特写，婴儿车向下滑落时的轮子部分。
镜头 25（图 7-4-43）：特写，母亲惊恐地伸手的表情和动作。
镜头 27（图 7-4-21）：特写，俯拍，婴儿车内孩子的脸。

拍摄婴儿车滑落过程的镜头24、26、29，以及拍摄母亲表情的镜头25、28，从画面内容来看，其意义基本是重复的。通过重复把四个镜头扩展为八个镜头，这就在强调细节的同时拉长了时间，加大了细节所占的时间比重，"放大"了细节持续的时间，强化了危机给人的心理感受。整体来看，这组八个镜头的组合，探索了电影时间的"放大镜"功能，取得了某种蒙太奇效果。

这种利用重复的剪辑取得某种心理效果的做法，与本章案例2中《喋血双雄》类似。小庄开枪前，镜头10—21连续12个镜头六次交替重复呈现鼓槌击鼓和小庄脸部的特写。如果出于叙事目的，单纯交代画面表现的细节，鼓槌击鼓和小庄脸部特写各给一个镜头就足够。镜头的重复正是为了使观众感受到某种心理节奏。

以上对《战舰波将金号》和《铁面无私》的分析，进一步说明了利用剪辑来实现节奏控制的可能。当你需要强调某些动作场景，不妨在时间上"放大"呈现它们，多视角、全方位、重复地呈现，以取得心理的强化效果。这种做法常见于影片中需要推动叙事节奏的高潮部分。

(3)《放·逐》结局枪战场景

图 7-4-48

《铁面无私》在一辆婴儿车从台阶上滑落的过程里展现了一场复杂的枪战，杜琪峰导演在影片《放·逐》的结尾，则作了更为夸张的"放大"时间的场面调度，在一个易拉罐被抛起到最终落地的时间里，呈现了一场多人激烈枪战（图7-4-48），从大飞（任达华饰演）掷出易拉罐开始（图7-4-49），到这个易拉罐最终落地的特写结束（图7-4-50）。

图 7-4-49

图 7-4-50

这个段落通过近50个镜头，照顾到了参与枪战的各方面，有层次、有重点。如此之短的一个瞬间，人物行动线索又如此庞杂，叙事的密度和节奏可想而知。相比之下，该段落的影像比《铁面无私》火车站枪战场景更具装饰性，更像是影视广告的风格，用慢镜头细致呈现了人物开枪、中枪的过程，其动作场景与场面调度不像是真实的枪战，倒像是在跳一场集体舞、在表演杂技绝活。这种做法放弃了写实，

通过场面调度与剪辑让场景更具观赏性。杜琪峰的这种独特的动作美学，体现了电影语言的"杂耍性"[1]。在欣赏这种作品时，观众获得了某种直接的视听娱乐感受。在"杂耍"的意义上，《战舰波将金号》《铁面无私》《放·逐》一脉相承，三部影片都利用场面调度和剪辑来"放大"时间、加强节奏，展现了电影语言中一种独具个性的形式美学。

第二节　结构安排与节奏的生成：
节奏与结构的共生关系

电影叙事是一段物理时间内的过程，从某种意义上说，节奏是观众对这段时间内的电影叙事的直观感受。因此，电影叙事也可以理解为在一定长度的时间内控制节奏的过程。在一定长度的时间内，电影叙事的节奏有变化、有演进，根据这种节奏变化，电影叙事的时间被建构为自成体系的"结构"。从"结构"的角度整体审视电影叙事的节奏演变，我们可以更清楚地理解结构与节奏的共生关系，看清电影叙事的内在机制。结构提供了电影叙事的宏观解决方案，从结构到节奏，是一种从宏观到微观的关系。场面调度时，导演如果有了结构的预设，成竹在胸，就会更加妥善地设计、控制场景的节奏。影片分析时，对于一个场景的节奏的把握，需要把它置入整部影片的宏观结构中看。

案例 5：《碟中谍》"天外飞仙"场景、《碟中谍 5》歌剧院暗杀场景、
**　　　　《赛末点》杀人场景**

<div align="center">

互动与共振：多线索交叉叙事的节奏效果

</div>

《碟中谍》（美）：布莱恩·德·帕尔玛导演，1996 年

《碟中谍 5》（美）：克里斯托夫·迈考利导演，2015 年

《赛末点》（美）：伍迪·艾伦导演，2005 年

(1)《碟中谍》"天外飞仙"场景

"碟中谍"系列的第一部《碟中谍》也是由德·帕尔玛导演。这里我们集中分析该片中著名的"天外飞仙"段落。在这一场景中，伊森·亨特（汤姆·克鲁斯饰演）和同伙潜入中情局大楼，通过吊钢丝的方式从通风管道进入机房，窃取了一份机密的特工名单。作为动作场景，本段落引人入胜的因素恐怕不仅在于精彩的动作，以什么样的结构展现动作甚至比动作本身更重要。当代好莱坞电影惯于通过复杂的叙事结构给观众制造观影的适度障碍，从而让观众获得更丰富的观影体验。相比于平铺直叙的

[1]　爱森斯坦：《蒙太奇论》，富澜译，中国电影出版社，2003，第 447 页。

单线索线性结构，本场景所采用的多线索交叉剪辑结构，传达的信息量更大，节奏感更强烈。

　　包括伊森在内，潜入中情局大楼的人员兵分四路：卢瑟（文·瑞姆斯饰演）守候在计算机旁，打入中情局的计算机控制网络，实时监控各路成员的行动进展，通报信息；伊森与克鲁格（让·雷诺饰演）、克莱尔（艾曼纽·贝阿饰演）化装成消防员进入中情局大楼后，伊森与克鲁格钻进通风管道，爬行到机房所在位置上方，伊森通过钢丝悬吊下探进了机房；克鲁格守候在通风管道内，拉住钢丝绳索；克莱尔进入大楼后就脱掉消防员制服，换上职业装，接近机房负责人，把药水滴入负责人正要饮用的咖啡杯内。本场景的叙事在四组线索之间反复交叉，讲究配合，再穿插机房负责人的行动线索，结构复杂，节奏紧张，逻辑严密。

　　本场景多线索的叙事并非彼此孤立、各自为政，而是环环相扣、关联紧密，有互动，有因果联系。比如当伊森与克鲁格进入大楼和保安沟通，保安说并未有火警，此时，卢瑟及时地在计算机系统里做了手脚，保安才改口说屏幕上果然显示有警情；另一边，中情局正在开会的官员们也看到了警情。在场面调度方面，有意识地让各条线索的人物行动在时空上交叉，出现在同一个空间中，这边入画、那边出画。比如当机房负责人从机房出门去喝咖啡时，伊森和克鲁格乔装的消防员跟着保安进了机房隔壁的房间，负责人出画，伊森和克鲁格入画。通过通信技术等手段，各条线索之间的互动与配合才能做到天衣无缝。比如克莱尔把金属片粘在负责人背上，卢瑟立刻在计算机上追踪到负责人的信号位置。比如伊森在悬吊下探的过程中，全程与卢瑟和克鲁格都有无线通信联系，他们既是各自为政的三条线索，又像是在同一时空中配合行动，互动性极强。这边克鲁格稍一松手，那边伊森立马跌落，彼此的行动之间有明显的因果联系。

　　以下具体分析"天外飞仙"动作场景中的精彩部分。这一片段从小老鼠第一次出现在通风管道内开始，到匕首掉落、伊森和克鲁格面面相觑止，以四个人物、四条行动线索贯穿并交叉剪辑，一共102个镜头。伊森处在行动的最前线，他的动作表演又是本场景主要看点，所以和伊森有关的镜头所占比重最大。为了区别伊森、克鲁格、卢瑟、机房负责人四个人物的四条行动线索，我们在下面的分镜头分析中，在每个镜头前分别标记了不同人物。

第一段：老鼠风波

【克鲁格】镜头1：特写，克鲁格卖力地拉着绳子的表情，远处通风管道口有一只老鼠出现。

【机房负责人】镜头2：顶拍，机房负责人在洗手间。

【伊森】镜头3（图7-5-1）：全景，侧面，伊森挂在钢索上，正在窃取电脑里的名单信息。

【伊森】镜头4（图7-5-2、图7-5-3）：

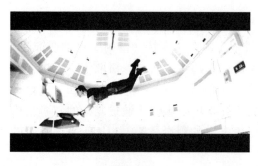

图7-5-1

大仰拍，近景，伊森拿出两张磁盘准备拷贝信息。

图 7-5-2　　　　　　　　　　　　　图 7-5-3

【伊森】镜头5：特写，正面，伊森咬住磁盘盯着屏幕的表情（图7-5-4），将另一张磁盘①塞回口袋（图7-5-5）。

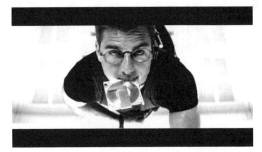

图 7-5-4　　　　　　　　　　　　　图 7-5-5

【伊森】镜头6（图7-5-6、图7-5-7）：中景，侧面，伊森挂在钢索上，拿下口中咬着的磁盘准备拷贝。

图 7-5-6　　　　　　　　　　　　　图 7-5-7

【伊森】镜头7（图7-5-8）：特写，正面，伊森向电脑中插入磁盘。
【伊森】镜头8（图7-5-9）：近景，侧面，伊森向电脑中插入磁盘。

① 仔细比较镜头4、5两张磁盘的前后关系，有穿帮之嫌。

图 7-5-8 图 7-5-9

【卢瑟】镜头 9：特写，分贝计①。

【卢瑟】镜头 10：近景，卢瑟紧张地盯着屏幕。

【克鲁格】镜头 11：特写，老鼠在接近克鲁格。

【伊森】镜头 12：特写，正面，伊森盯着屏幕的表情。

【伊森】镜头 13：特写，屏幕上的下载进度条。

【克鲁格】镜头 14：特写，老鼠继续接近克鲁格。

【克鲁格】镜头 15：特写，克鲁格看到了老鼠，惊恐的样子。

【克鲁格】镜头 16：特写，克鲁格拽着绳索的手。

【克鲁格】镜头 17：特写，支撑绳索的支架和滑轮。

【伊森】镜头 18：特写，进度条显示下载完毕。

【伊森】镜头 19：特写，伊森准备拿出磁盘的表情。

【克鲁格】镜头 20：特写，克鲁格惊恐地看着老鼠。

【克鲁格】镜头 21：特写，老鼠越来越近了。

【伊森】镜头 22：特写，伊森的手正要拔磁盘。

镜头 3—8、12—13、18—19、22 联系在一起看，表现的都是伊森从电脑中窃取名单并下载到磁盘中。为了突出动作的难度，镜头 3—8 用六个镜头分解了一组连贯性动作（图 7-5-1—图 7-5-9），分镜设计抓住了呈现动作的最佳视角，不放过行动的每一步细节，在时间上、观影心理上"放大"了动作的过程。这六个镜头的剪辑点设计遵循了"无缝剪辑"的原则，使连贯性动作的分镜细碎却不破碎，各镜头所呈现的人物动作连贯起来看依旧完整流畅。

在伊森这条行动线索进展顺利的同时，危机也在渐渐酝酿，一只老鼠即将酿成大祸，使克鲁格手中的绳索脱手。所以克鲁格的线索此时与伊森的线索交叉，镜头 1、11、14—17、20—21，是危机爆发前夕克鲁格的表现，老鼠一步步向他逼近，他越来越难以自控。直到镜头 22，伊森的线索与克鲁格的线索尚没有明显的互动，彼此平行发展，只是在为后面危机的爆发交代必要的信息，铺垫紧张的氛围，积聚爆发的力量。

【克鲁格】镜头 23：特写，克鲁格松开了绳索。

① 可能用于检测环境噪声分贝大小。

【克鲁格】镜头24：特写，绳索脱出了
支架与滑轮。

【伊森】镜头25：特写，伊森迅速向下
跌落的表情。

【克鲁格】镜头26：特写，克鲁格试图
拽住绳索的手。

【伊森】镜头27（图7-5-10）：全景，
侧面，伊森跌落至十分贴近地面的位置停下。

【伊森】镜头28（图7-5-11）：全景，
顶拍，伊森挂在绳索上的样子。

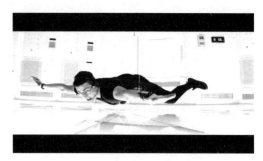

图 7-5-10

【伊森】镜头29（图7-5-12）：全景，侧面，伊森努力挣扎，避免触碰地面。

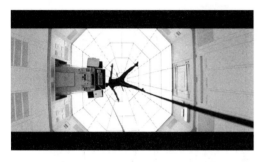

图 7-5-11

图 7-5-12

到了镜头23，危机爆发，此处节奏突变，就像是弓弦拉满之后松开手，箭射出去
特别有力度。注意镜头23之前的镜头22，伊森的手正要把磁盘拔出，可以说即将大功
告成了，危机的爆发设置在这样一个临界点，功败垂成才更显戏剧张力。镜头23开
始，伊森与克鲁格各自的行动线索之间有了明显的互动和因果联系。由于镜头23—24
克鲁格失手，才有了镜头25伊森的跌落，由于镜头26克鲁格及时拽住绳索，伊森才不
至于碰到地板，伊森在那一瞬间的命运完全取决于克鲁格能否抓牢绳索。镜头27—29
成为伊森惊险动作的奇观化展示（图7-5-10—图7-5-12）。

第二段：汗滴危机

【克鲁格】镜头30：特写，在克鲁格身旁的屏幕上可以同步看到伊森身上的摄像头
拍到的画面（克鲁格由此得知自己的失手并未到不可挽救的地步）。

【克鲁格】镜头31：特写，克鲁格吃力的样子，头旁边是死老鼠。

【克鲁格】镜头32：特写，克鲁格吃力地拽住绳索的手。

【卢瑟】镜头33：特写，卢瑟紧张的样子。

【伊森】镜头34：全景，侧面，伊森还在挣扎。

【伊森】镜头35：特写，温度显示仪。

【机房负责人】镜头36：全景，机房负责人提着垃圾桶从洗手间出来，在走廊上犹
豫了片刻又返回洗手间。

【伊森】镜头37：全景，顶拍，伊森挂在绳索上。

镜头34、35、37拍摄由于克鲁格的失手而陷入麻烦的伊森继续在绳索上努力挣扎，行动进入僵持局面，是"老鼠风波"的结果的延续。但本场景令人紧张的叙事节奏并未至此休止，伊森依然悬吊在绳索上，随时会触碰地面，行动的成败悬而未决。与此同时，新的危机（汗滴）又在酝酿。所以镜头37也有临界点的作用，既是对前一个危机的完结，又是对下一个危机的开启。

【伊森】镜头38：特写，伊森额头的汗和眼镜镜片。

【伊森】镜头39：特写，温度显示仪。

【伊森】镜头40（图7-5-13）：特写，一滴汗珠在镜片上滑动，几乎要滴落。

【伊森】镜头41：全景，侧面，伊森几乎要贴上地面。

【机房负责人】镜头42：近景，侧面，机房负责人疲倦地从洗手间走出。

【卢瑟】镜头43：特写，卢瑟这边屏幕上显示的各种数据，包括温度显示和环境噪声显示等。

【卢瑟】镜头44：特写，卢瑟紧张地关注着，他把目光从画左的屏幕转向画右的屏幕。

【卢瑟】镜头45：特写，卢瑟主观视角，屏幕上也可以同步看到伊森身上的摄像头拍到的画面。

【机房负责人】镜头46：近景，侧面，机房负责人停下来纠结。

【克鲁格】镜头47：特写，克鲁格卖力的表情。

【克鲁格】镜头48：特写，克鲁格攥紧绳索的手。

【伊森】镜头49（图7-5-14）：特写，汗滴快要滴落了。

图 7-5-13 图 7-5-14

【卢瑟】镜头50：特写，卢瑟紧张地双手合十。

【机房负责人】镜头51：特写，机房负责人的手指按密码开门。

【伊森】镜头52（图7-5-15）：特写，汗滴快要滴落。

【克鲁格】镜头53：特写，克鲁格攥紧绳索的手。

【伊森】镜头54（图7-5-16）：特写，汗滴滴落。

【伊森】镜头55（图7-5-17）：特写，伸手接汗滴。

【伊森】镜头56（图7-5-18）：特写，滴落过程中的汗滴。

图 7-5-15

图 7-5-16

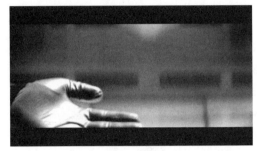

图 7-5-17

图 7-5-18

【伊森】镜头 57（图 7-5-19）：特写，伊森右眼盯着那颗汗滴。

【伊森】镜头 58（图 7-5-20）：特写，汗滴落在掌心。

图 7-5-19

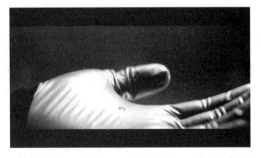

图 7-5-20

【卢瑟】镜头 59：特写，卢瑟舒了一口气。

镜头 40、49、52、54—58，新的危机出现（图 7-5-13—图 7-5-20），一滴汗珠险些落到地板上，那将会造成感应并触发警报，导致行动失败。对于这滴汗珠的滴落，显然也运用了更多的分镜来"放大"动作过程和时间感受，配合与其他线索的穿插，造成惊心动魄的节奏。

在新的危机中，与伊森的行动线索形成新的互动的，是机房负责人的线索。镜头 36、42、46、51 拍摄机房负责人的行动，这一有点滑稽、喜感的人物行动与伊森所身处的麻烦交叉，给伊森摆脱麻烦的努力制造了更大的不确定性，因为时间所剩无几，机房负责人随时有可能进机房，伊森在机房片刻不可多留。由此，交叉剪辑加剧了紧

迫感，利用交叉的线索之间的矛盾冲突，增强了危机的戏剧性。

第三段：匕首事件

【机房负责人】镜头60（图7-5-21）：近景，侧面，机房负责人进机房第一道门。

【卢瑟】镜头61：特写，卢瑟盯着屏幕看。

【卢瑟】镜头62：特写，屏幕上显示机房负责人的位置。

【卢瑟】镜头63：特写，卢瑟赶紧告诉伊森。

【克鲁格】镜头64：特写，克鲁格努力地把绳索往后拉的手。

【克鲁格】镜头65：特写，克鲁格吃力的表情，头旁边是死老鼠。

【伊森】镜头66：全景，侧面，伊森被绳索牵引着向上升。

【克鲁格】镜头67：特写，绳索脱离了支架、摩擦着天花板边缘被往回拉。

【卢瑟】镜头68：特写，卢瑟关注着屏幕上的动态。

【卢瑟】镜头69：特写，屏幕上跳动的显示仪。

【克鲁格】镜头70：特写，绳索脱离开支架、摩擦着天花板边缘被往回拉。

【卢瑟】镜头71：特写，卢瑟关注着屏幕上的动态，并且及时通知伊森。

【伊森】镜头72：特写，仰拍，伊森看着手腕上佩戴的仪表。

【伊森】镜头73：特写，伊森的视角看自己手腕上的仪表。

【伊森】镜头74：特写，仰拍，伊森一边上升一边向房顶回头看。

【卢瑟】镜头75：特写，卢瑟关注着屏幕。

【机房负责人】镜头76（图7-5-22）：近景，背面，机房负责人来到门口，即将进行身份验证。

图7-5-21

图7-5-22

【克鲁格】镜头77：特写，克鲁格吃力的表情，头旁边是死老鼠。

【机房负责人】镜头78（图7-5-23）：特写，机房负责人准备接受身份验证（扫描眼球）。

【伊森】镜头79：全景，侧面，伊森回到了电脑的高度，

【伊森】镜头80：特写，伊森的手拔出了磁盘。

【伊森】镜头81：特写，仰拍，伊森把磁盘拔出来含在口中。

【伊森】镜头82：特写，温度显示仪。

【机房负责人】镜头83（图7-5-24）：特写，红色光线从机房负责人的眼部扫过。

图 7-5-23

图 7-5-24

【伊森】镜头 84：特写，侧面，伊森小心地拿开高度仪。

【卢瑟】镜头 85：特写，正面，卢瑟关注着屏幕上的动态，催促伊森赶快离开。

【机房负责人】镜头 86（图 7-5-25）：特写，机房负责人的工作证件插入仪器验证。

【伊森】镜头 87：特写，仰拍，伊森被猛地一下子拉升上去。

【卢瑟】镜头 88：特写，卢瑟这边的屏幕上跳动的显示仪。

【伊森】镜头 89：全景，顶拍，伊森挂在绳索上升上来。

【卢瑟】镜头 90：特写，卢瑟关注着屏幕。

【伊森】镜头 91：特写，仰拍，伊森钻进了通风管道口。

【伊森】镜头 92：特写，伊森手扶住了支架。

【机房负责人】镜头 93（图 7-5-26）：特写，机房负责人验证通过，拔出证件，要进门了。

图 7-5-25

图 7-5-26

解决了汗滴危机之后，从镜头 60 开始，到镜头 76、78、83、86、93，机房负责人的行动线索成为推动紧张节奏的主要动力。他越来越逼近机房，对伊森的行动逐渐构成威胁。叙事在伊森、克鲁格、卢瑟、机房负责人四条线索之间的交叉、转换特别频繁。四个人的互动是有连锁反应的：克鲁格卖力地往回拉绳索能否成功，决定了下面悬吊的伊森行动的成败；卢瑟密切注视着机房负责人的位置，并通报伊森；机房负责人逼近机房，造成了伊森和克鲁格行动的紧迫感；伊森必须迅速拿出磁盘，回到通风管道内逃走。机房负责人来到机房门口扫描眼球、插卡开门的行动过程也

是一组连贯性动作（图7-5-21—图7-5-26）。如此短促的行动过程也被分解开，与伊森等人的行动线索穿插。这样的处理同样使时间线被切分得更细碎，瞬间的动作时间内介入了更多的叙事线索和信息，加大了叙事密度，"放大"了动作过程，节奏感更强烈。

镜头93（图7-5-26）也是一个危机即将爆发的临界点，类似于第一段"老鼠危机"中镜头22的位置。在镜头91、92中，观众明明看到伊森有惊无险地赶在负责人开门之前钻入通风管道，可以说眼看就要完成任务了，可镜头93之后，情势急转直下，发生新的意外。这种临界点的设置，就好比高塔在即将垒成之际轰然坍塌，功败垂成，能产生强烈的戏剧效果。接近临界点之前的镜头的剪辑节奏也有所加速，除了强调时间的短促、动作的迅速，从节奏上也使观众逐渐产生一种"心悬到嗓子眼"的感受，为后续的情节转折憋足了劲、蓄足了势能。到镜头94，危机再度爆发，憋足的势能瞬间释放，就像是鼓足了气的球一戳即炸，力道十足。镜头93之前有惊无险的情节和镜头剪辑，恰恰起到了蓄能的作用、助跑的作用。

【伊森】【克鲁格】镜头94（图7-5-27）：特写，侧面，克鲁格拔出了伊森口中的磁盘，同时另一只手上的匕首脱手而出。

【伊森】【克鲁格】镜头95（图7-5-28）：特写，大仰拍，匕首落下。

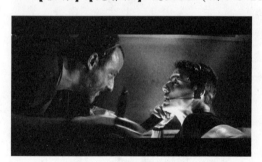 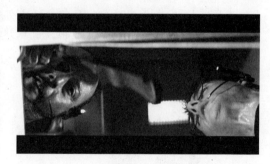

图 7-5-27　　　　　　　　　　　　　　图 7-5-28

【伊森】镜头96（图7-5-29）：特写，顶拍，匕首落下。

【伊森】镜头97：特写，伊森紧张的表情。

【伊森】镜头98（图7-5-30）：特写，侧面，匕首落下。

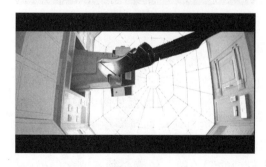

图 7-5-29　　　　　　　　　　　　　　图 7-5-30

【伊森】镜头99：特写，伊森紧张的表情。

【伊森】镜头100（图7-5-31）：特写，俯拍，匕首插到桌上。

【伊森】镜头101（图7-5-32）：特写，侧面，匕首落在桌上立住。

图7-5-31

图7-5-32

【伊森】【克鲁格】镜头102：特写，侧面，伊森和克鲁格面面相觑。

镜头94，匕首脱手落下，酿成新的危机，也把节奏推向了新的高峰。观众的观影心情真是犹如坐过山车，一波未平，一波又起。匕首如果落地，就意味着整个行动的失败，因此，观众的心和伊森一样，被这把下落的匕首紧紧牵引。为了制造"时间像是凝固了一样"的令人窒息的效果，除了使用慢镜头外，还用了包括镜头94—96、98、100—101的一共六个镜头，来分解匕首脱手下落直至落在桌面上的整个过程（图7-5-27—图7-5-32），中间还两次穿插伊森的表情，这同样是一种"放大"时间的处理方式，使瞬间的动作足以牵动人心。

综合对本片段102个镜头的分析，总体看来，本片段中，卢瑟的行动线索与其他三条线索的互动性不那么强，他与其他三条线索在情节上没有明显的矛盾冲突，不像伊森与克鲁格，克鲁格既帮助伊森又为伊森制造麻烦，也不像伊森与机房负责人，机房负责人的步步逼近困扰了伊森的行动，他只是向伊森通报负责人的动态，起到盯梢的作用，当伊森遇到麻烦时，他在控制室内再着急也无济于事。不过，卢瑟既是旁观者，又可以纵览全局，观众可以通过他的视点兼顾伊森和机房负责人的行动，这一人物的设置为观众提供了一种近乎全知的视角。

本片段以四个人物的行动线索的交叉，建立了其总体结构。"老鼠风波""汗滴危机""匕首事件"，可以说是这个场景中在节奏上最紧张也是最惊险的三段情节，且大量运用特写镜头加强紧张感。四条线索的交叉剪辑模式，既是剪辑结构，也是叙事结构。这种结构可以让我们直观地理解节奏与结构的依存关系：如果说节奏是时间控制的艺术，那么结构就是对这种时间的安排。本片段提供了一种引人入胜的节奏与结构处理的范例，也是现代电影叙事的范例。这种叙事不是单线索、按照时间先后线性平铺直叙，而是错综复杂、波澜起伏，不是缓慢冗长，而是加速度推进，直至最高潮。

作为动作场景，本场景的场面调度加强了身体动作表演的观赏性。伊森一身黑色装束闯入白色背景的机房内，这样的设计从视觉上突出了身体轮廓本身，身体动作就显得格外醒目。此外，伊森由一根绳索自上而下悬吊着降落，以及在顶拍镜头中可以

看到的"蛛网"结构，都形成了一种视觉奇观，伊森既是在完成任务，又像是在展示某种杂耍。作为动作片，《碟中谍》采取了和诸多好莱坞动作大片类似的叙事套路，即动作表演的"闯关游戏"模式，其情节就像是在闯过一关接一关的关卡，直至最终。每一关都会设定一种特定的情境，这使得电影看起来既是"身体动作片"，又是"场景动作片"。空间本身扮演了极为重要的角色，在场面调度中具有突出的地位。也就是说，"怎么打"（动作设计）不重要，"在哪儿打"（空间场景设计）更重要。当现代动作片无法在身体动作本身的设计上翻新花样的时候，空间场景提供了更多开拓创新的可能，并且为动作表演提供了场面调度的新的空间。回到本案例所讨论的"天外飞仙"场景，如果没有这个设计如此特殊的机房，那么汤姆·克鲁斯的动作表演的观赏性恐怕就要大打折扣。当然，《碟中谍》的观赏性还体现在其"高技术"含量，可以截住红外线感应的装置、开启天花板螺丝钉的工具、通过一台电脑控制中情局大楼的系统、可以监控负责人行踪的感应金属片……精湛的动作设计、富于创意的空间结构、不可思议的"高技术"含量，都构成了影片的引人入胜之处。

从剧作层面看，本场景体现了戏剧化电影的美学特征。细细推敲，有诸多情节的成立必须依赖"巧合"：比如泻药发作的时机为什么刚好在负责人第一次进入机房输入密码之后，假如没进机房泻药就发作，那么等他进了机房就不会离开了；再比如，泻药发作的时间为什么刚好足够伊森惊险地处理完"老鼠风波"和"汗滴危机"，不早不晚……"巧合"偏离了生活的真实性，依靠的是偶然性，而这恰恰是戏剧化电影的特征。"老鼠风波""汗滴危机""匕首事件"这三场"意外"，也是一种戏剧化的设计，有意外才有惊险。此外，人物形象设计方面，最富戏剧性的人物在于和伊森配合的克鲁格，他的莽撞滑稽的形象，为影片增添了几分喜剧色彩。在通风管道内，他成为"麻烦制造者"，前有"打喷嚏"，后有"怕老鼠""丢匕首"，颇具喜感，与伊森敏捷、冷静的形象形成对比。这一人物的设置，起到了用以插科打诨的戏剧性作用。与克鲁格类似，机房负责人呕吐腹泻的样子，也显得愚蠢可笑，具有喜剧色彩。

《碟中谍》"天外飞仙"场景还具有首尾呼应的整体结构，从伊森一伙人驾驶消防车乔装为消防员进入中情局大楼始，至伊森一伙人有惊无险地窃取了名单、完成任务之后驾驶消防车离开结束，虽然只是影片的一个片段，却具有相对完整严密的结构，视为一部短片也是成立的。

（2）《碟中谍5》歌剧院暗杀场景

同属"碟中谍"系列的《碟中谍5》的歌剧院暗杀场景，也采用了交叉剪辑的结构，在歌剧院中展开了复杂的场面调度，多条线索同时进行，相互穿插。与《碟中谍》"天外飞仙"场景效果类似，打破了单一线性结构的交叉剪辑，形成天然的节奏感。但歌剧院暗杀场景中为节奏推波助澜的还有场面调度的诸多元素，比如音乐的作用。片中，歌剧《图兰朵》的咏叹调《今夜无人入眠》的演唱与打斗同步推进，当歌者演唱到最高潮的"vincero"时，各路枪手也射出子弹。动作节奏的高潮点（开枪）与音乐节奏的高潮点吻合得天衣无缝。有意思的是，片中的枪手不仅把武器伪装为乐器，还按照乐谱上预先设定的高潮点（画了红圈，图7-5-33）开枪杀人。我们要理解这一设计的节奏作用：在节奏控制方面，动作片的场面调度与一场歌剧演出异曲同工，导演就像是一个

乐团指挥，他需要调配好各种视听元素，把节奏推向高潮。在这个意义上，开枪也是一种演奏或演唱，是在剧情的意义上把节奏推向顶点。《碟中谍5》把这场暗杀的空间设定在歌剧院，其作用是多重的：歌剧院场景的复杂性为场面调度设计提供了更多创新的可能；歌剧《图兰朵》演出的戏剧性与节奏

图 7-5-33

感，与惊心动魄的动作场景配合，形成了意义和情感的共鸣、节奏与结构的共振。

（3）《赛末点》杀人场景

伍迪·艾伦导演的《赛末点》中，克里斯在影片高潮段落中的杀人场景，也是一个将"杀人"和歌剧演唱融合的例子。影片以《奥赛罗》选段贯穿了克里斯谋杀的全过程，音乐推动了影片的节奏，并与剧中克里斯的处境构成互文关系。特别是克里斯一枪打死了老太太以后，镜头表现的不是被害者的惨状，而是杀人者的脆弱、无助，克里斯倚在墙角、瘫倒在地（图7-5-34），处在一种既痛苦悔恨又不能回头的恐惧之中。这就从对杀人者的批判转为对造成这一悲剧的社会深层体制的批判。社会体制深刻地将这个伦敦的"外省青年"异化，使他在上流社会的体面生活与发自内心深处的欲望这两种价值选择中倾向前者。他使用的武器

图 7-5-34

"猎枪"成为被压抑的原始野性的象征，他像是一头被囚禁于体制牢笼中的困兽。克里斯杀人段落也使用了交叉叙事结构，当他在诺拉居住的公寓中枪杀了诺拉的邻居老太太时，诺拉也在回家途中（图7-5-35），克里斯的妻子克洛伊则取了票在剧院等待与克里斯的约会（图7-5-36）。按照克里斯的预谋，他在杀了老太太以后再杀了回到家门前的诺拉，可以利用老太太的死制造凶手是入室抢劫杀人逃逸、路遇并且杀害诺拉的假象。同时，他利用了与妻子的约会制造自己并不在犯罪现场的证据，以为自己洗脱罪名。三条线索的交叉叙事结构加剧了影片节奏的紧张感，这种结构本身也象征了克里斯摇摆不定的二元选择：如果说克洛伊代表了克里斯所向往的上流社会的体面生活，那么诺拉则代表了克里斯内心被压抑的欲望。

图 7-5-35

图 7-5-36

案例6：《毁灭之路》苏利文与马奎尔旅馆枪战场景

危机的爆发：加速推进的节奏

《毁灭之路》（美）：萨姆·门德斯导演，2002 年

萨姆·门德斯导演的影片《毁灭之路》，后半段表现的是杀手马奎尔（裘德·洛饰演）对苏利文（汤姆·汉克斯饰演）的追杀之旅。苏利文与马奎尔旅馆枪战场景，利用了交叉剪辑结构，有效地制造出紧张的节奏感。

第一段：人物出场

【蓝斯】镜头 1：蓝斯先生在旅馆房间内打电话点餐，全景。

【苏利文】镜头 2：苏利文父子驾车追踪而至，全景。

【马奎尔】镜头 3（图 7-6-1）：马奎尔把玩一枚硬币的手的特写。他在窗前百无聊赖地守候。由于预计苏利文会来，他早早守候在街对面房间的二楼窗边。

【马奎尔】镜头 4（图 7-6-2）：马奎尔的正面近景。

图 7-6-1 图 7-6-2

【马奎尔】镜头 5：马奎尔立在窗前的全景，背面。

【马奎尔】镜头 6：马奎尔近景，后景他的女伴在床上。

【苏利文】镜头 7（图 7-6-3）：苏利文在车上交代儿子等会儿该做什么，近景。

【蓝斯】镜头 8（图 7-6-4）：蓝斯先生准备享用他的美食，正面近景。

图 7-6-3 图 7-6-4

前八个镜头，初步展现了三条平行发展的人物行动线索，即苏利文父子、守株待兔的杀手马奎尔以及蓝斯先生。三组人物都完成了出场的必要交代。镜头 3 以一个细

节刻画马奎尔的状态，同时硬币本身也具有一定的象征性。当然，这个特写镜头还有一个意义，即在引出马奎尔出场的同时，暗示了苏利文父子的车与马奎尔所在位置的空间关系，他们的车原来就在马奎尔所在的楼下。苏利文没有直接把车停在街对面蓝斯先生所在的楼下，也说明了他的谨慎与戒备。

第二段：苏利文上楼

【马奎尔】镜头9：马奎尔递给女伴钞票，欲将其打发离开，近景仰拍。

【马奎尔】镜头10：马奎尔的女伴拿到钞票。

【马奎尔】镜头11：马奎尔向女伴颤动手指，示意再见，近景。

【迈克】镜头12（图7-6-5）：苏利文与儿子迈克在车内，苏利文准备下车开始行动，近景。

【苏利文】镜头13：车内拍苏利文伸手推车门，近景。

【苏利文】镜头14（图7-6-6）：车外拍苏利文从车内出来，中景。

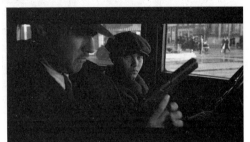

图 7-6-5

【蓝斯】镜头15：蓝斯先生还在用餐中，近景。

【迈克】镜头16（图7-6-7）：苏利文的儿子迈克从镜中观察，特写。

图 7-6-6

图 7-6-7

【迈克】镜头17（图7-6-8）：迈克从镜中看到的视角。

【苏利文】镜头18：苏利文进了旅馆大厅，前台服务生正在接电话。

【苏利文】镜头19（图7-6-9）：苏利文的视角，钥匙柜处226号房间位置没有了钥匙，苏利文由此获知蓝斯所在的房间号。

图 7-6-8

图 7-6-9

【苏利文】镜头 20：服务生放下电话，同时苏利文迅速走过去。

【苏利文】镜头 21：苏利文上楼，俯拍。

【马奎尔】镜头 22（图 7-6-10）：马奎尔警觉地在对面窗户前观察着一切，后景他的女伴开门离开房间。

【马奎尔】镜头 23（图 7-6-11）：马奎尔的视角，可以看到窗外对面旅馆的窗户。

图 7-6-10 图 7-6-11

镜头 9—23，这一段中马奎尔与蓝斯两条行动线没有明显的进展，相对静态。镜头 9—11 展示马奎尔把女伴打发走，进一步刻画他冷酷、变态的形象。苏利文的行动则有明显推进，镜头 14 中他下了车，与儿子迈克分为两条行动线索。镜头 12 进一步交代了迈克的形象，镜头 16、17 通过对迈克的视角的呈现，交代了迈克与苏利文的空间位置关系。镜头 19 是一个必要的细节，表明苏利文行事非常老练。镜头 22、23 则进一步交代了马奎尔的视角，他可以看见对面蓝斯所在房间的动静，这是对后续情节的人物空间位置关系的必要铺垫。这一段整体看来几条行动线索没有明显交集，但苏利文的行动进展在马奎尔的严密监控下，由此给人以紧张的心理节奏。

第三段：苏利文与蓝斯对话，马奎尔有所警觉

【蓝斯】镜头 24：蓝斯还在用餐，全景，正面，敲门声响起。

【蓝斯】镜头 25（图 7-6-12）：苏利文背面入画，蓝斯转身与苏利文面对面，中景。

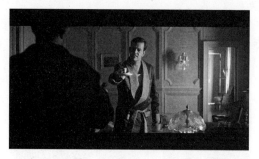

图 7-6-12

【苏利文】镜头 26：苏利文用枪指着蓝斯，近景。

【蓝斯】镜头 27：蓝斯面对苏利文，近景。

【苏利文】镜头 28：苏利文面对蓝斯，近景。

【蓝斯】镜头 29：蓝斯面对苏利文，近景。

【苏利文】镜头 30：苏利文面对蓝斯，把枪放下，近景。

【马奎尔】镜头 31（图 7-6-13）：马奎尔注意到对面有情况，近景。

【马奎尔】镜头 32（图 7-6-14）：马奎尔的视角，对面的旅馆的窗户。

图 7-6-13

图 7-6-14

【苏利文】镜头 33（图 7-6-15）：苏利文面对蓝斯，把枪再次指向蓝斯，全景。

【马奎尔】镜头 34（图 7-6-16）：马奎尔觉察到情况，近景。

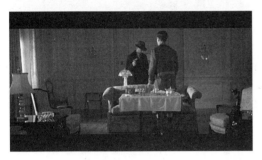

图 7-6-15

图 7-6-16

【马奎尔】镜头 35（图 7-6-17）：马奎尔的视角，对面的旅馆，蓝斯从窗户前走过。

【苏利文】镜头 36（图 7-6-18）：蓝斯领着苏利文来到里面房间，中景。

图 7-6-17

图 7-6-18

　　镜头 24—36 这一段，从镜头 25 开始，苏利文进入蓝斯的房间，两条行动线索并入同一时空。所以这一段实际上主要在表现马奎尔对苏利文的行动的监控。拍摄苏利文与蓝斯的镜头属于常规处理人物对话的方法。需要注意的是镜头 31、32，镜头 34、35，两次穿插马奎尔的反应，他开始注意到对面房间里的变化，但尚未发现苏利文。这两组镜头与前一段中的镜头 22、23 形成呼应，虽然同样是呈现马奎尔的视角，但是镜头 32、35 拍到的对面旅馆画面范围明显缩小。马奎尔的严密监控穿插在苏利文的行动线索之中，才使得苏利文的行动看起来尤为惊险、紧张。

第四段：马奎尔准备下楼

【马奎尔】镜头37（图7-6-19）：马奎尔的视角，苏利文出现在窗户前把窗帘迅速拉上。

【马奎尔】镜头38（图7-6-20）：马奎尔发现情况立刻转身，近景。

图 7-6-19

图 7-6-20

图 7-6-21

【马奎尔】镜头39（图7-6-21）：马奎尔匆匆穿衣，全景。

【苏利文】镜头40：苏利文合上另一扇窗户的窗帘，背面。

【蓝斯】镜头41：蓝斯面向苏利文，近景。

【马奎尔】镜头42：马奎尔继续穿衣，中景。

【苏利文】镜头43：苏利文与蓝斯在房间内，全景。

【蓝斯】镜头44：蓝斯与苏利文在房间内，准备开箱，全景。

镜头37—44这一段，叙事节奏开始发生变化。镜头37可以视为节奏变化的临界点。镜头37表现苏利文合上窗帘的刹那，镜头38中马奎尔立即展开行动。前面36个镜头梳理各条行动线索，交代人物空间位置关系，主要都还是在铺垫，从镜头38可以明显地看出马奎尔对苏利文的行动的敏感，两条线索形成了明显的互动。马奎尔守株待兔许久，就是为了在苏利文出现这一刻一显身手。他蓄势而发，像是离弦之箭，带着此前憋的一股劲。为了表现这种强烈的节奏感，镜头39开始的配乐节奏也发生了明显变化，并且，镜头38、39的景别有明显视觉反差，这也是一种控制节奏的技巧。

第五段：马奎尔冲下楼，迈克示警

【苏利文】镜头45（图7-6-22）：苏利文的视角，房间里的打码器响了，特写。在这一片刻，苏利文被惊到。

图 7-6-22

【马奎尔】镜头46：从床下拍房间里的马奎尔的行动。

【苏利文】镜头47：苏利文近景，他催促蓝斯开箱。

【蓝斯】镜头48：蓝斯拿钥匙开箱，近景。

【苏利文】镜头49：苏利文近景。

【马奎尔】镜头50（图7-6-23）：马奎尔下楼，俯拍。

【迈克】镜头51（图7-6-24）：车内的迈克，近景。

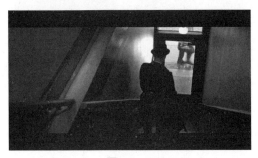

图7-6-23

图7-6-24

【迈克】镜头52（图7-6-25）：迈克的手指触摸到座位上的漫画书，特写。

【马奎尔】镜头53（图7-6-26）：马奎尔下楼冲出门路过迈克的车边，全景。

图7-6-25

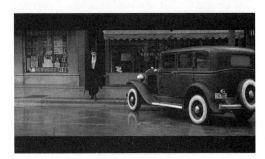

图7-6-26

【迈克】镜头54（图7-6-27）：迈克低头看着漫画书的时候，马奎尔从车窗前一晃而过，近景。

【马奎尔】镜头55（图7-6-28）：马奎尔继续过马路，中景，一辆疾驰而来的车不得不紧急刹车，发出刺耳的刹车声。

图7-6-27

图7-6-28

【迈克】镜头 56（图 7-6-29）：迈克听到声音赶紧抬头往外看，近景。

【迈克】镜头 57（图 7-6-30）：迈克通过左后视镜探察情况，特写。

图 7-6-29

图 7-6-30

【迈克】镜头 58（图 7-6-31）：迈克的视角，后视镜内马奎尔外衣下面露出枪支。

【迈克】镜头 59（图 7-6-32）：迈克瞪大了眼睛，特写。

图 7-6-31

图 7-6-32

【迈克】镜头 60（图 7-6-33）：迈克按响了车喇叭，特写。鸣笛是给楼上的苏利文示警。

【迈克】镜头 61（图 7-6-34）：迈克一边按喇叭一边探头观察，全景。

图 7-6-33

图 7-6-34

镜头 45—61 这一段，节奏感越来越急促、紧张。从前一段中镜头 38 马奎尔蓄势而发、展开行动开始，节奏已经明显趋于紧张，那么这种令人紧张的气势、力量如何继续紧绷下去，直至马奎尔与苏利文最终面对面爆发一场恶战，需要场面调度进一步

的设计。从结构上看，导演并未在马奎尔下楼情景之后立即转入他与苏利文之间的枪战，而是放大了马奎尔下楼直至闯入苏利文与蓝斯所在旅馆房间的整个过程。从镜头50至镜头77，中间间隔了26个镜头。以26个镜头来处理马奎尔下楼、过街、上楼……处理不好，会显得拖沓，反而破坏前面形成的强烈节奏感。所以导演继续使用多条彼此紧密互动的线索反复交叉、穿插，而且在不同行动线索之间穿插的密度越来越大。这一段表现马奎尔下楼以后过街（镜头50、53、55），主要与迈克的行动线索（镜头51、52、54、56—61）形成了紧密互动。两条行动线索都是在短促的时间内完成的流畅的连贯动作，各自被分解为多个镜头，每个镜头的动作时间几乎都是瞬时的，经过交叉、穿插，加大了叙事密度，形成极为快速的剪辑节奏。

特别是在拍摄马奎尔过街的两个镜头（镜头53、55）中间，穿插了一个迈克低头在车内的镜头（镜头54）。镜头54中，车窗外可以看到马奎尔的侧面一闪而过，侧面拍摄有助于表现运动中的事物，这个视角在交代迈克因为低头看漫画书而疏于望风的同时，强调了马奎尔行动的速度。镜头53、55都是从正面拍摄迎面过街的马奎尔，利用纵深方向调度所造成的透视比例差异以及两个镜头的景别差异，也强调了马奎尔过街的速度，形成强烈的视觉冲击和节奏感。观众可以通过这几个镜头直观地看到马奎尔行动的迅速。显然，马奎尔是一个发现"猎物"之后就异常专注的杀手，他简直是目不斜视地径直穿过了马路，完全无视周围的车辆。

这一段还有多处声音细节元素的设计，为紧张的节奏感推波助澜。第一处是镜头45中打码器的异响声，略微惊到了苏利文，同时，机械重复的音响也营造了不安的心理氛围；第二处是镜头55中配的刹车声，这一音响在警示了迈克的同时，也造成了节奏的突变；第三处是镜头60中迈克按照苏利文的预先安排拼命按汽车喇叭时配的鸣笛声。需要注意这些声音元素对叙事的介入，不是同时响声大作、混乱无序，而是有间隔、分层次、一声接一声、一浪接一浪，与叙事节奏配合，将叙事节奏推向高潮。在本教材第六章里，我们提到过"声音的蒙太奇"概念，本案例中这些音响元素的设计，显然不仅具有叙事功能，也具有营造心理氛围、控制节奏的功能。这些声音元素与其他场面调度手段及视听元素配合，体现了电影叙事的"音乐性"，观众犹如在欣赏一场有节奏、有节拍、有韵律的交响乐演奏。比如镜头60、61，不仅用声音元素制造节奏，也用画面景别的反差构成了视觉节奏变化。

第六段：苏利文逼蓝斯开箱，马奎尔冲上楼破门而入

【苏利文】镜头62（图7-6-35）：打码器一直在响，特写。对苏利文听到外面迈克的鸣笛形成干扰。

【苏利文】镜头63：苏利文近景。

【蓝斯】镜头64：蓝斯近景。

【马奎尔】镜头65（图7-6-36）：马奎尔上楼，俯拍。

【苏利文】镜头66：苏利文近景。

【蓝斯】镜头67（图7-6-37）：蓝斯假

图 7-6-35

装试着每一把钥匙，拖延时间，手拿钥匙开箱的特写。

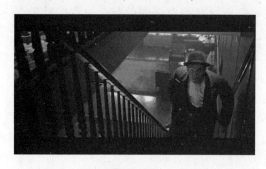

图 7-6-36

图 7-6-37

【蓝斯】镜头 68：蓝斯抬头看苏利文，近景。

【苏利文】镜头 69：苏利文也看着蓝斯。

【苏利文】镜头 70（图 7-6-38）：苏利文的枪口指向蓝斯，近景。

【马奎尔】镜头 71（图 7-6-39）：马奎尔端着枪准备闯入，近景。

图 7-6-38

图 7-6-39

【蓝斯】镜头 72（图 7-6-40）：蓝斯面对苏利文的枪口，试图拖延时间又紧张至极。

【蓝斯】镜头 73（图 7-6-41）：蓝斯手拿钥匙开箱的特写。

图 7-6-40

图 7-6-41

镜头 74（图 7-6-42）：打码器的特写。

镜头 75（图 7-6-43）：箱盖掀开，箱子是空的，特写。

图 7-6-42

图 7-6-43

【苏利文】镜头 76（图 7-6-44）：苏利文与蓝斯，蓝斯逃脱进入里面房间，苏利文意识到情况不妙，近景。

【马奎尔】镜头 77（图 7-6-45）：马奎尔端枪破门而入，面对着苏利文开枪，中景。

图 7-6-44

图 7-6-45

镜头 62—77 这一段，是马奎尔最终破门而入之前最紧张的时刻。拍摄马奎尔行动的镜头（镜头 65、71、77）穿插在苏利文在房间内的行动线索中，加剧了危机感。音响设计方面，镜头 62、74 对于打码器及其音响的处理，依然起到了控制节奏的效果，并且配合了叙事的推进。显然，镜头 62、74 和前面的镜头 45 这三次拍摄打码器的特写镜头，都成为本场景关键的节奏点，伴随着叙事节奏的推进或起伏。镜头 74 打码器声音戛然而止，画外音迈克发出的持续不断的鸣笛声显露，苏利文刚有察觉，还未待有所防备，转瞬就到了杀手破门而入（镜头 77）的节奏爆发点。

镜头 67、73 以两次钥匙开箱的特写表现蓝斯所面临的危机，他既想拖延时间，又面对苏利文的枪口相向（镜头 70、72），不得不开箱，生死系于一线。所以此处的"交叉叙事"不是将平铺直叙的线索相互交叉，而是将惊心动魄的线索相互交叉。房间内的危机与房间外即将到来的危机交织，形成心理的共振。镜头 70 与镜头 72 中间，穿插了镜头 71 马奎尔即将端枪闯入，这种剪辑对节奏的控制处理得相当细腻，其心理效果，打个比方，相当于刽子手举起刀、还未落下的时刻，劫法场的刺客也绷紧了力量马上要出手行动，交叉的两条行动线索都到了某个极限的临界点，下一秒就要爆发，而此刻是爆发前夕，千钧一发。

镜头 74 与镜头 77 之间还有两个镜头，镜头 75 交代箱子是空的，蓝斯的拖延战术

用到了尽头，已是死到临头，镜头76交代蓝斯自知情况不妙，逃脱进入里面房间。当然也可以在镜头73或者镜头74之后直接跟镜头77，看起来或许更有迅雷不及掩耳之势。不过，镜头75、76在叙事上照顾到了蓝斯这条线索结构的完整性，做到了有始有终，同时，以两个镜头适当延展了节奏爆发点之前的临界点。

镜头77可以视为本场景危机的正式爆发了。马奎尔破门而入，与苏利文面对面，两大高手的较量正式开始。为了充分表现这个"爆发点"的力度，马奎尔是直接踹开门，不由分说就开枪，并且，他使用的是长筒枪、霰弹枪，更具杀伤力，让人感觉更威猛、兽性十足，尤其重要的是，这一"爆发点"在节奏感上具有视听震撼力。但是，镜头77的"震撼"不能仅靠自身设计，而要依托于镜头77之前漫长的叙事累积。本场景前面76个镜头的叙事与剪辑，就像是在为镜头77的爆发一刻蓄势、助跑，镜头77则像是弓箭手撒手放箭的一刻。前面76个镜头张力越足，镜头77才会更具爆发力。很多人觉得枪战场景的"好戏"自然是在枪战发生之后，那是一种吴宇森式的"暴力美学"。殊不知，第一枪打响之前，那种看似憋闷、紧张的守候、蓄力，才更具观赏性与创造性。这种张力十足的段落，体现了一种节奏控制的美学。

总体而言，本案例利用交叉剪辑结构，在多条人物行动线索之间反复穿插，制造紧张的节奏感，并产生共振效果。当蓝斯安然地待在旅馆房间内，苏利文父子驾车追踪而至，而马奎尔则百无聊赖地守候在街对面楼上窗前；当苏利文上楼至蓝斯房间后，马奎尔敏锐地发现了情况有变，立即赶过去，而迈克在车内发现了马奎尔，按响车笛给苏利文发信号——令人紧张的不仅是各自独立的每一条人物行动线索，还有各条线索的互动与共振。

为了配合这种多线索交叉叙事结构，本场景的场面调度需要选择一个特定的空间格局，通过对空间结构的设计、划分，使多条人物行动线索之间既相互区隔，自成独立的时空，又相互联系，能够看见或者听见，为互动创造可能。为此，本场景的场面调度把苏利文与马奎尔安排在隔街相对的两幢建筑内，便于马奎尔对苏利文行踪的密切监视，又刻意让苏利文把车停在马奎尔所在的一侧，暗示了苏利文的谨慎与戒备，也使迈克通过后视镜观察成为可能。本场景还利用特定空间格局进行重复调度，比如镜头21（图7-6-46）、镜头65（图7-6-36），分别拍摄苏利文与马奎尔上楼，人物行动方向、构图、拍摄角度几乎雷同，以此形成视觉形式的强化与叙事结构的呼应、对比。

通过场面调度及细节设计，本场景的几条线索分别完成了各具个性的人物塑造。

<center>图7-6-46</center>

苏利文老练、谨慎，马奎尔专注、敏感、神经质，迈克则是一个童心未泯的男孩。特别是对于马奎尔的人物行动调度（镜头50、53、55、65、71、77），一再地选择在有一定纵深感的空间内完成前后纵深方向的调度。纵深方向的调度有助于使人物行动产生明显的透视比例变化，加强视觉冲击感。这些镜头共同塑造了马奎尔的冷血杀手形象——猎杀对手时快速、果断、心无旁骛，不

达目的誓不罢休。

节奏是在一定的时间长度内流转、起伏、变化的艺术，一味地慢或者快、一成不变则无所谓"节奏"。本场景的节奏控制与本场景的叙事结构形成微妙的共生关系，从最初的静默守候到危机乍现并紧锣密鼓地推进至顶点，有着明显的阶梯状演变和加速度趋势，越来越紧张，直至最终的爆发点。本场景节奏控制的条理与章法，也体现了电影叙事内在的音乐性，从视听形式的角度分析本场景，同样犹如欣赏一场交响乐演奏。

🎬 思考与练习

1. 剪辑需要考虑哪些问题？

2. 如何理解场面调度时需要有剪辑意识？

3. 如何理解电影叙事就是"在一定长度的时间里控制节奏的过程"？

4. 在《色·戒》开场王佳芝打麻将场景中，导演如何通过镜头设计和剪辑，表现四个女人的状态以及彼此之间的关系？举例说明。

5. 结合《喋血双雄》龙舟赛暗杀场景、《甜蜜蜜》纽约街头李翘追赶黎小军场景、《战舰波将金号》敖德萨阶梯场景、《铁面无私》火车站枪战场景、《放·逐》结局枪战场景，谈谈如何理解"节奏是一种时间控制的艺术"。

6. 结合《碟中谍》"天外飞仙"场景、《毁灭之路》苏利文与马奎尔旅馆枪战场景，谈谈如何理解节奏与结构的共生关系。

7. 结合本章学习的各种案例说明如何理解电影叙事的音乐性。

第八章

连贯性原则：叙事电影的时空连贯性问题

最初的电影本来没有剪辑，卢米埃尔兄弟时代的电影更像是日常生活场景的长镜头纪实影像。但是不经剪辑的电影无法驾驭更为复杂的叙事，比如，当我们需要在电影中自由转换更多的场景、时空时，不剪辑就难以实现了。剪辑至少赋予电影叙事三种可能：① 可以自由地转换时空、场景；② 通过镜头的变化呈现更丰富的视角和细节；③ 用镜头的长短变化形成剪辑节奏。所以，剪辑使电影叙事更为自如。叙事电影中的剪辑更为注重基本的叙事功能。能够把人物在场景中的行动交代得清楚、明白，是对剪辑的基本要求。相比于情绪性的、意识流式的非叙事电影，叙事电影更为注重连贯性的问题，前后段落、前后场景、前后镜头在时间上、空间上或者其他逻辑关系上应是连贯的、有明显联系的。如果不连贯，时空或者因果关系是跳跃的、割裂的、碎片化的，导致观众对人物的行动理解困难，剪辑的叙事功能就有所缺失。因此，连贯性原则，成为叙事电影中剪辑的基本准则。

连贯性首先体现在两个方面：一是时间的连贯性，前后镜头在时间线上一般应是

先后关系，当前后镜头的衔接有时间上的跨越或颠倒时，需要通过适当的处理让观众能够理解，从而觉得前后衔接自然、顺畅；二是空间的连贯性，前后镜头的衔接，若在同一个场景中，应让人觉得空间、方向统一，符合"轴线原则"，若在不同的场景中，虽然场景转换了，也应让人感到转换得不突兀。

"连贯性"还被用以追求节奏的连贯，镜头衔接时，如果不追求通过前后镜头的反差来制造节奏变化，那么就要找到节奏更为连贯的方式。视觉上，追求图形的连贯，看前后镜头的构图、景别、角度、运动、光线、色彩是否协调，动接动，静接静。听觉上，追求前后镜头音乐和音响的连贯。还有一种连贯是逻辑关系的连贯。特别是在"转场"时，前一场景与后一场景的衔接处，应通过逻辑联系连贯。

对连贯性动作的剪辑追求"连贯性"的有效办法，就是"无缝剪辑"。这是剪辑点的设计与选择问题。如果前后两个镜头以不同的视角拍摄一个一次性快速完成的动作，前一个镜头的结束点与下一个镜头的开始点在时间线上能够严格结合，既不重合又不留下缝隙，就叫作"无缝剪辑"。

连贯性剪辑实际上也是一个场面调度问题。因为要做到"连贯"，主要工作其实不在于怎样剪，而在于怎样设计前后镜头。所以说，场面调度要有剪辑意识。在分镜头写作、设计阶段，就要注意前后镜头剪辑的连贯性能否成立。

第一节　时间的连贯性：利用过渡技巧补偿省略的时间

在处理叙事电影时间的连贯性问题时，我们需要重点解决省略时间的同时保持前后连贯的问题。电影早已不是早期的长镜头纪实影像，电影可以讲述更大时间跨度的故事，让观众用两个小时左右看到更长的故事时间，甚至人的一生。因此，在电影中，省略时间成为必须。从一个时间点硬切到另一个时间点的剪辑方式，适用于制造节奏变化、反差，更多情况下，我们需要使这种时间的跨越处理得更为顺畅、连贯。这里归纳三种方法：一是三镜头法，在前后两个时间点插入一段别的镜头，起到过渡的作用；二是两镜头法，前后两个镜头虽然是两个跨度比较大的时间点，但是在前一镜头的结尾，或者后一镜头的开始，留一段空镜头的时间作为过渡，这种方法适用于运动镜头的调度；三是使用光学技巧的剪辑方式，在两个镜头之间使用叠化、淡出/淡入来完成过渡，这种方法通常用于后期补救。一般能在拍摄阶段想到解决办法的，就不要交给后期来补救。

案例1：《爱在黎明破晓前》杰西和赛琳娜火车站下车场景、《霍乱时期的爱情》菲尔伦提诺送少妇回家场景、《偷自行车的人》父子街头行走场景

缺失时间的心理补偿：三种省略时间的连贯技巧

《爱在黎明破晓前》（美、奥地利、瑞士）：理查德·林克莱特导演，1995年

《霍乱时期的爱情》（美）：迈克·内威尔导演，2007年

《偷自行车的人》（意大利）：维托里奥·德·西卡导演，1948年

(1)《爱在黎明破晓前》杰西和赛琳娜火车站下车场景

在这个案例中，我们选取的是三部影片中的普通的过渡性段落，研究剪辑中省略时间的同时如何保证镜头衔接的连贯性。其中，《爱在黎明破晓前》的男女主角杰西（伊桑·霍克饰演）与赛琳娜（朱莉·德尔佩饰演）下了火车，边走边聊，直到离开

图 8-1-1

车站，在城里散步。需要注意这里导演对拍摄人物的一连串行动的镜头的剪辑，既省略了时间，又保持了连贯性。这里既有三镜头法的技巧，也有两镜头法的技巧。比如，在人物行走途中，从两人的背面全景切到脚步特写，再回到两人中景。

镜头1（图8-1-1）：两人背面全景。

镜头2（图8-1-2）：脚步特写。

镜头3（图8-1-3）：两人正面中景。

图 8-1-2

图 8-1-3

镜头1和镜头3拍摄的是人物的同一条行动线索，只不过时间有所跨越，两人在站台上一路行走，明显换了位置。如果单单将这两个镜头进行组接，难免有一定的跳跃感。此时，省略时间是必要的，要做到既省略时间又前后衔接流畅、自然，没有割裂感，插入一个起过渡作用的镜头2就成为更好的选择。镜头2这样的镜头夹在人物的行动线索中间，通常是一个细节、一个特写，或者一个空镜头，观众看这个起到过渡性作用的镜头时，完成了对缺失的时间的心理补偿。用三镜头法省略时间时要注意

一、三两个镜头虽然跳跃了一段时间，但必须来自相同的人物行动线索，有明显的逻辑联系。

接着，这一段落还出现了两镜头的省略时间的技巧。当杰西和赛琳娜离开车站，来到城里，镜头从两人握手完成自我介绍的近景（图8-1-4），切到了两人在桥上散步的全景（图8-1-6）。要注意的是，后一个镜头并未直接从桥上散步的画面开始，而是以运动镜头的方式，在同一个镜头内先拍摄了一段桥下列车驶过的画面（图8-1-5），之后才自然过渡至桥上行走的人物。这一段桥

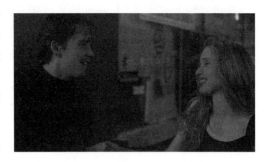

图 8-1-4

下列车驶过的空镜头画面，并不是一个独立的镜头，却起到了明显的过渡作用，观众在看这段画面时，对于人物从车站到桥头过程中缺失的时间，内心自然完成了心理补偿。概括来说，两镜头省略时间的方法，就是在镜头的开始处或结束处、在人物入画前或者人物出画后，留一段空镜头的画面。观众在看这段空镜头的画面时，内心也完成了对缺失时间的心理补偿。

图 8-1-5

图 8-1-6

我们说场面调度时要有剪辑意识，其中一个方面就包括有没有考虑镜头衔接的时间连贯性问题，即在拍摄阶段导演有没有预留剪辑时起过渡作用的镜头，有没有在镜头的开始或结尾预留一段空镜头的画面。单独的过渡镜头在事后还可以适当地补拍，但如果拍摄阶段没有考虑到剪辑，人物过早地入画，或者出画后导演过早地喊"停"，未预留运动镜头中的空镜头画面，就可能会使后期剪辑的工作陷入被动。

（2）《霍乱时期的爱情》菲尔伦提诺送少妇回家场景

《霍乱时期的爱情》中，菲尔伦提诺（哈维尔·巴登饰演）邀请少妇上了马车后，两人坐着一路聊天到了少妇家门口。这一段，至少出现了两次时间的跨越。一次是在镜头从两人对视的特写（图8-1-7）上摇至红伞（图8-1-8）后，再回到两人的行动时，已经是马车载着他俩来到了少妇家门口的全景（图8-1-9）。这里必然需要省略时间，通过红伞的画面，观众完成了对于被省略时间的心理补偿。

接着，当菲尔伦提诺送少妇到家门口，镜头从两人全景（图8-1-10）移到了马车门上的标志（图8-1-11）。下一个镜头菲尔伦提诺已和少妇两人走到少妇家门口（图8-

1-12）。以上两次省略时间都使用了两镜头法，在前一个镜头的结尾留一段空镜头的时间，起到了过渡的作用。

图 8-1-7

图 8-1-8

图 8-1-9

图 8-1-10

图 8-1-11

图 8-1-12

32.《偷自行车的人》父子街头行走场景片段

图 8-1-13

（3）《偷自行车的人》父子街头行走场景

相比之下，《偷自行车的人》所采用的省略时间并衔接镜头的方式，就要相对生硬很多。父子俩在路上行走的段落，需要省略时间时，多次使用了叠化等光学技巧衔接镜头（图 8-1-13、图 8-1-14），甚至出现了"划"（图 8-1-15）。当然，《偷自行车的人》这样做有其特定的时代背

景。今天如果使用光学技巧衔接镜头，通常是一种后期弥补的办法。能在场面调度时考虑到的，就尽量不要交给后期来补救。

图 8-1-14

图 8-1-15

第二节　空间方位的连贯性：轴线原则

在处理空间方位的连贯性问题时，我们用"轴线原则"来统一不同机位拍到的画面的方向与方位。"轴线"分为两种，一种是"动作轴线"，确保不同机位的镜头拍到的人物在空间中的行动能够建立合乎逻辑的行动方向，比如，不能前一个镜头人物自画左向画右行动，下一个镜头人物莫名其妙地自画右向画左行动。另一种是"关系轴线"，如果人物本身位置没有改变，那么"关系轴线"可确保不同机位的镜头拍到的人物与人物的位置关系是统一的。

两人对话场景是运用"关系轴线"的典型情况之一。图 8-0-1 是两人对话场景的常用的平面机位图。A、B 两个箭头所示的位置为保持一定距离的、面对面对话的两个人物所在的位置，箭头的指向表示人脸的朝向。连接 A、B 两点的直线就叫作"关系线""关系轴线"。

"关系轴线"将图中所示的平面区分为两个 180 度区域，两人对话场景的所有常用机位必须选择在两个区域其中之一设置。越过轴线到另一个区域选择机位则为"越轴"。"越轴"的机位拍到的人物朝向、空间、方位关系会打乱镜头组接所建构的空间方位的连贯性。如果在轴线两侧选择机位并且组接在一起，观众就会难以辨别人物朝向、空间、方位关系，有晕头转向的感觉。

以 A、B 两点为交点，与"关系线"垂直的两道线叫作"垂直线"，垂直线又将一个 180 度区域一分为三，各种机位就分布在这不同的区域。

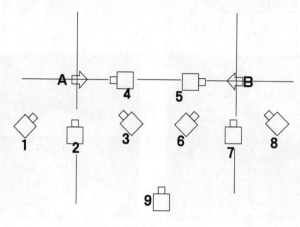

图 8-0-1

机位 1 拍摄到的镜头是带到 A 人物背面局部（右肩）、拍摄 B 人物左前侧面，机位 8 拍摄的镜头是带到 B 人物左肩、拍摄 A 人物右前侧面，这两个机位叫作"外反拍"镜头、过肩镜头。只要是在"关系线"和"垂直线"的外侧夹角之内的区域的机位，都属于"外反拍"。

机位 2 拍摄到的镜头是 A 人物的正侧面，脸朝画右，机位 7 拍摄到的画面则是 B 人物的正侧面，脸朝画左，这两个机位叫作"垂直位置"。

机位 3 拍摄到的镜头是 A 人物的右前侧面，没有带到 B 人物，机位 6 拍摄到的镜头则是 B 人物的左前侧面，没有带到 A 人物，这两个机位叫作"内反拍"镜头。只要是在"关系线"和两道"垂直线"的内侧夹角之内的区域的机位，都属于"内反拍"。

机位 4 和机位 5 分别拍摄到的是 A、B 人物的正面，可以视为是一种特殊的"内反拍"，也就是"正面镜头"。

机位 9 拍摄到的是 A、B 两人面对面位置关系的全局，也是"全景镜头"。这种机位通常用在两人对话场景的开始或结束处，交代空间位置关系，构成节奏转换。

可以说，以上的九种机位，就是两人对话场景的常用机位，其中包括拍摄 A 的机位 2、机位 3、机位 4、机位 8，拍摄 B 的机位 1、机位 5、机位 6、机位 7。"正反打"镜头就是在这两组机位拍摄到的镜头中交替切换，循环往复，形成 A—B—A 式格局。其中，机位 1 和 8、机位 2 和 7、机位 3 和 6、机位 4 和 5 拍摄到的 A 和 B，是对等的，适用于表现相对比较"均势"的二人对话，其他组合则表现出两人互动时相对错位、不对等的状态，也构成节奏变化。

案例 2：《无间道》多个对话场景

轴线原则在两人对话场景中的体现：人物位置与机位设定

《无间道》：刘伟强、麦兆辉导演，2002 年

《无间道》作为一部类型电影，以大段的对话场景结构全片，我们可以从中分析轴线原则是如何体现的。

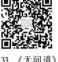

33.《无间道》黄志诚与韩琛在警局的对话片段

（1）黄志诚与韩琛在警局的对话

首先看黄志诚（黄秋生饰演）和韩琛（曾志伟饰演）的对话。

镜头1（图8-2-1）：全景，黄志诚进门，他与韩琛位于桌两边。

黄志诚："琛哥，胃口很好嘛，不错。"

镜头2（图8-2-2）：近景，正侧面，韩琛面向画右，吃饭。

韩琛："不错！"

图8-2-1

图8-2-2

镜头3（图8-2-3）：近景，前侧面，黄志诚准备坐下。

黄志诚："我们查清楚了，你两个手下在沙滩那吹风。"

镜头4（图8-2-4）：外反拍，过肩镜头，带到黄志诚左肩拍摄对面的韩琛。

韩琛："那可以放他们走了？"

黄志诚："行！随时都行！"

图8-2-3

图8-2-4

镜头5（图8-2-5）：特写，正侧面，黄志诚面向画左。

黄志诚："不再麻烦琛哥你了，你这么忙！"

镜头6：同镜头4（图8-2-4）。

韩琛："大家这么熟，别那么多废话啦！"

镜头7（图8-2-6）：特写，前侧面，韩琛面向画右。

韩琛："我也很久没在这儿吃东西啦！"

镜头8：同镜头5（图8-2-5）。

黄志诚："你喜欢，随时来都行！明天吧。"

镜头9：同镜头7（图8-2-6）。

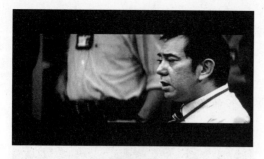

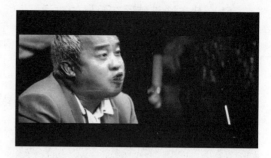

图 8-2-5 图 8-2-6

韩琛："算了吧，买水果钱都没有，怎么好意思！"

镜头 10：同镜头 5（图 8-2-5）。

黄志诚："不用客气！是我不好意思。连累琛哥今天晚上损失了几千块。"

镜头 11：同镜头 7（图 8-2-6）。

韩琛的筷子从手中脱落。

镜头 12：同镜头 5（图 8-2-5）。

镜头 13：同镜头 7（图 8-2-6）。

镜头 14：同镜头 4（图 8-2-4）。

韩琛站起来挥臂把桌上的饭盒一抹。

镜头 15：同镜头 1（图 8-2-1）。

饭盒洒向整个桌面。

镜头 16：同镜头 5（图 8-2-5）。

镜头 17：同镜头 7（图 8-2-6）。

韩琛："在我身边安插一个孬种就可以赶绝我啊？"

镜头 18：同镜头 5（图 8-2-5）。

黄志诚："大家都一样！"

镜头 19（图 8-2-7）：特写，正面。

韩琛向画右看。

镜头 20（图 8-2-8）：近景，正面。

韩琛向画左看。

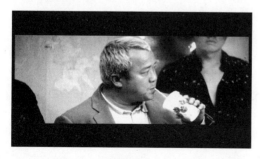

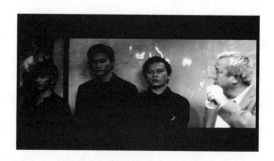

图 8-2-7 图 8-2-8

镜头21：同镜头5（图8-2-5）。

黄志诚也向右抬头看他的属下。

镜头22（图8-2-9）：特写，正面，自左向右摇。

镜头23（图8-2-10）：特写，侧面，刘建明（刘德华饰演）。

图 8-2-9

图 8-2-10

镜头24：同镜头5（图8-2-5）。

黄志诚向左转头看他的属下。

镜头25（图8-2-11）：特写，前侧面，林国平（林家栋饰演）。

镜头26（图8-2-12）：近景，前侧面，黄志诚面向画左。

图 8-2-11

图 8-2-12

镜头27：同镜头5（图8-2-5）。

黄志诚："哦，我想起一个故事！"

镜头28：同镜头7（图8-2-6）。

镜头29：同镜头5（图8-2-5）。

黄志诚："有两个傻瓜在医院里边等着换肾，但肾呢，就只有一个。"

镜头30：同镜头7（图8-2-6）。

镜头31：同镜头4（图8-2-4），韩琛坐下。

黄志诚："那么两个人就玩一个游戏。"

镜头32（图8-2-13）：近景，黄志诚前侧面。

黄志诚："一个人把一张牌摆在对方的口袋里。"

镜头33：同镜头5（图8-2-5）。

黄志诚："谁猜到对方拿什么牌放到自己的口袋里。"

镜头34：同镜头7（图8-2-6）。

图 8-2-13

镜头 35：同镜头 5（图 8-2-5）。

黄志诚："谁就算赢。"

镜头 36：同镜头 7（图 8-2-6）。

韩琛："你知道我看你什么牌了。"

镜头 37：同镜头 5（图 8-2-5）。

黄志诚："我都相信是。"

镜头 38：同镜头 7（图 8-2-6）。

韩琛："我赢定了！"

镜头 39：同镜头 5（图 8-2-5）。

黄志诚："行了！好，大家小心点！"

镜头 40：同镜头 7（图 8-2-6）。

韩琛："好！"

镜头 41：同镜头 5（图 8-2-5）。

黄志诚："哦，忘了告诉你了，如果谁输的话就会死！"

镜头 42：同镜头 7（图 8-2-6）。

韩琛："看你什么时候死！"

这是一个典型的两人面对面对话场景的调度。当两个人物面对面站位，通常采用"正反打"三镜头法的方式进行分镜头调度与剪辑，在对话双方之间交替给镜头并剪辑，随着双方对话的进行来回往复。从 A 人物的画面到 B 人物的画面再回到 A 人物的画面，就算是完成了一组"正反打"镜头。由于有拍摄 A 人物的和拍摄 B 人物的各自的镜头，这时候，镜头的剪辑就存在能否保持画面空间的连贯性的问题。是否遵循轴线原则，关系到前后镜头能否保持统一的空间、方向、位置关系。注意拍摄黄志诚与韩琛的这场对话的机位，始终保持黄志诚面向画左、韩琛面向画右，始终在黄志诚的左侧取机位，始终在韩琛的右侧取机位，而没有相反，让机位到了相反的一侧，这就是轴线原则的要求。如果两个人物之间有一道连接线，机位始终在连接线的一侧的 180 度区域中设置，这样拍摄到的画面，才能保持统一的空间、方向、位置关系。始终保持黄志诚向画左、韩琛向画右，在镜头组接之后，观众就可以理解两个人物面对面的位置关系。如果某镜头越过轴线，到另一侧拍摄，那么，看起来两人就不是面对面，而是面向同一侧，好像是在一起看电影。所以，为什么不能"越轴"？本质原因就是要让剪辑以后的各镜头依然可以建立统一的空间、方向、位置关系。

分析黄志诚与韩琛的这段对话的调度，可以看到，为了表现两个人的针锋相对，导演使用了交替剪辑，在两人话锋激烈往来时，基本做到景别对等，始终是两个人的特写镜头交替。当然，景别对等，角度却略有不同，拍摄韩琛是前侧面（图 8-2-6），拍摄黄志诚是正侧面（图 8-2-5），有所区别。镜头 1 和 15 为全景镜头（图 8-2-1），全景镜头一般用在对话的开始，起到交代空间环境和人物位置关系的作用，而镜头 15 用在对话进行过程中，配合韩琛的动作，制造了节奏反差。镜头 4、6、14、31 使用了过肩镜头（图 8-2-4），也有制造节奏变化的效果。

（2）陈永仁与李心儿在诊所的对话

接着看陈永仁（梁朝伟饰演）与李心儿（陈慧琳饰演）的一场对话。

34.《无间道》陈永仁与李心儿在诊所的对话片段

镜头 1 (图 8-2-14)：陈永仁全景，右前侧面，一边说话一边向李心儿的办公桌前走来。

陈永仁："太棒了！"

镜头 2 (图 8-2-15)：陈永仁中景，背面，左后侧。严格来说，此处有"越轴"的嫌疑，不过这并不影响观众对人物行动方向、空间位置关系的判别，因此问题可以忽略不计。

图 8-2-14

李心儿："那你应该买一张回家，不用每次都来这边睡。"

镜头 3 (图 8-2-16)：陈永仁中景，右前侧面，一边说话一边坐下。镜头 1 到镜头 3，虽然有"越轴"嫌疑，但是画面空间中有足够的参照物（门框、办公桌等）帮助观众建立对两人位置关系的判断。

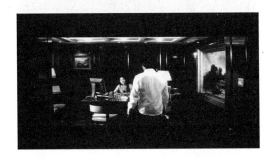

图 8-2-15

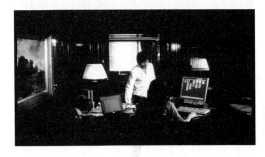

图 8-2-16

镜头 4 (图 8-2-17)：陈永仁侧面，近景。镜头 1 到镜头 4 表现陈永仁走向李心儿桌前的行动过程，通过景别的递进变化，让观众建立了对两人距离的基本判断。

陈永仁："这四个月要不是我每个星期来睡一觉，你哪有时间打游戏机。"

镜头 5 (图 8-2-18)：李心儿近景，右前侧面，过陈永仁肩，外反拍镜头。

李心儿："是五个月。"

图 8-2-17

图 8-2-18

镜头6（图8-2-19）：陈永仁近景。镜头5、6组成一对两人对话的"正反打"镜头关系。两个镜头的景别、构图基本均等，表现二人的正常对话与互动。

镜头7：同镜头5（图8-2-18）。

镜头8：同镜头6（图8-2-19）。

镜头9（图8-2-20）：陈永仁侧面，特写，这里中断了循环了两轮的"正反打"关系，形成了节奏变化。

陈永仁："但是我好像没什么进展。"

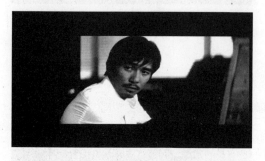
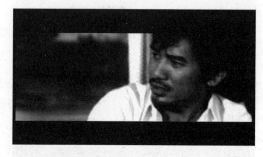

图 8-2-19　　　　　　　　　　　　　　　　图 8-2-20

镜头10：同镜头5（图8-2-18）。

镜头11：同镜头6（图8-2-19）。

镜头12：同镜头5（图8-2-18）。

镜头13（图8-2-21）：李心儿前侧面，特写，此处也中断了"正反打"关系，形成节奏变化。

李心儿："这叫头痛……"

镜头14（图8-2-22）：陈永仁正面近景，构图不同于前，也形成节奏变化。

陈永仁："其实有件事我想问你。"

图 8-2-21　　　　　　　　　　　　　　　　图 8-2-22

镜头15（图8-2-23）：陈永仁正侧面，特写，进一步塑造陈永仁的细腻情感状态。

陈永仁："但又觉得，好像有点不太好意思……"

镜头 16（图 8-2-24）：李心儿前侧面，特写，外反拍镜头，音乐起。此处进入了对于人物更细腻情感状态的刻画，所以使用了特写。

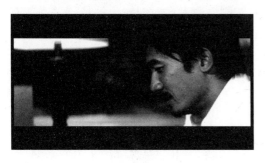

图 8-2-23

图 8-2-24

镜头 17：同镜头 14（图 8-2-22）。

镜头 18：同镜头 16（图 8-2-24）。

镜头 19：同镜头 14（图 8-2-22）。

镜头 20（图 8-2-25）：李心儿前侧面，特写，内反拍镜头。镜头 20 与镜头 16 有一个明显的区别，就是从外反拍转变到了内反拍，人物在画框中所占比例更大、距离更近，形成进一步的节奏变化，接下来的这组

图 8-2-25

"正反打"镜头（从镜头 20 到镜头 27）更为注重表现人物内心的细腻情感状态。

镜头 21：同镜头 15（图 8-2-23）。此处不使用正面近景，而使用侧面特写，形成节奏变化。同时，陈永仁特写接李心儿特写，表现两人的互动是对等的。

陈永仁："告诉你一个秘密……"

镜头 22：同镜头 20（图 8-2-25）。

镜头 23：同镜头 15（图 8-2-23）。

镜头 24：同镜头 20（图 8-2-25）。

镜头 25：同镜头 15（图 8-2-23）。

镜头 26：同镜头 20（图 8-2-25）。

镜头 27：同镜头 15（图 8-2-23）。

这场对话包括两部分，一部分是陈永仁起身以后走向李心儿所在的办公桌，另一部分是陈永仁在办公桌前坐下与李心儿面对面对话。前一段表现陈永仁的行动时，严格来说，有"越轴"的嫌疑，但是问题可以忽略。"越轴"是否成为一个问题，重点在于镜头组接之后的空间、方向、位置关系是否连贯统一。这里拍摄陈永仁的镜头与拍摄李心儿的镜头的组接，并不影响观众对空间方位的判断，也没有打破空间的连贯、统一。这是因为镜头的景别比较大，画面中空间内的参照物比较多，观众在看的过程中可以明确判断陈永仁在空间中的行动方向，再加上李心儿安坐于办公桌前，因此不存在空间、方向、位置乱套的问题。

　　陈永仁落座后，以"正反打"镜头的方式处理陈永仁与李心儿的对话，则严格地遵循"轴线原则"。陈永仁看向画左、李心儿看向画右，拍摄陈永仁的左侧、李心儿的右侧。一旦越轴拍摄陈永仁的右侧、李心儿的左侧，两人面对面对话的位置关系就有可能乱套。与前一段的区别在于，落座之后拍摄两人对话，景别比较小，画面中几乎没有更多的参照物，因此基本没有"越轴"的可能。场面调度方面，当陈永仁说到"告诉你一个秘密"时，注意画面景别变为特写镜头的"正反打"，以此表现两人互动的情绪与节奏的微妙变化。

　　（3）陈永仁与李心儿在诊所的另一场对话

　　片中陈永仁与李心儿还有一场对话，也没有严格遵循轴线原则。陈永仁说："我整天做梦见到你这件事，是真的。"（图 8-2-26）李心儿答："我也是。"（图 8-2-27）之后，两人的手握到了一起（图 8-2-28），并且拥抱彼此。伴着音乐，机位数次在轴线两侧切换（图 8-2-29—图 8-2-33）。此处两人已经拥抱在一起之后，确立轴线的"两点"合并为"一点"，故而也就无所谓"越轴"与否。镜头在轴线两侧调度，有利于表现情绪与节奏的改变。

35.《无间道》陈永仁与李心儿在诊所的另一场对话片段

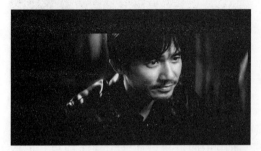

图 8-2-26

图 8-2-27

图 8-2-28

图 8-2-29

图 8-2-30

图 8-2-31

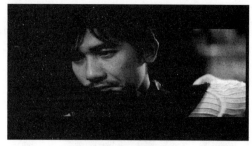

图 8-2-32　　　　　　　　　　　　　　　图 8-2-33

36.《无间道》刘建明与梁警官的海边对话片段

（4）刘建明与梁警官的海边对话

再看刘建明（刘德华饰演）和上司梁警官的一段对话。这场对话的地点是海边的一个高尔夫练球场。在实际场面调度中，不可能每一场对话都是两个人面对面谈话这种工工整整的调度模式，完全可能出现千姿百态的人物互动与位置关系，且人物或立、或坐、或行、或躺，人脸的朝向也不见得是严格的面对面，在这种对话关系中，如何确立轴线本身不是重点——如何保证"正反打"镜头调度后拍摄单人的镜头组接起来依然可以给观众一个连贯、完整、统一的空间与方位的认知，这，才是关键。比如这里讨论的对话场景，刘建明是站立的，梁警官是活动的、弯腰的，两人也并非面对面的格局，此时，可以观察到拍摄刘建明的镜头，刘建明始终是朝向画右讲话（图 8-2-34、图 8-2-36），而拍摄梁警官的镜头，梁警官也始终是朝向画左讲话（图 8-2-35、图8-2-37）。这就确立了基本的空间方位的连贯性。当观众看到画框内的单人镜头时，可以想象画外另一个人所在的位置，而这种位置关系没有因镜头剪辑、切换而被破坏，是始终如一的，这样，空间的连贯性就没有问题。

图 8-2-34　　　　　　　　　　　　　　　图 8-2-35

图 8-2-36　　　　　　　　　　　　　　　图 8-2-37

（5）陈永仁与 May 在街头的对话

再看陈永仁与 May（萧亚轩饰演）的一段对话，这场男女之间的对话处理得比较标准，没有什么变化，按照过肩镜头的"正反打"方式拍摄两个人物之间的面对面谈话（图 8-2-38、图 8-2-39），表现因时过境迁，这对旧情人在街头的对话情境中都做到了自我克制，没有情绪外露，故而镜头调度尽可能不作节奏变化。唯一的变化点在于 May 的女儿过来时，给了一个两人中景（图 8-2-40）。这一镜头的功能主要也是叙事方面的，交代其他人的入场。

图 8-2-38

图 8-2-39

图 8-2-40

第三节　"转场"的连贯性：内在逻辑联系的建构

所谓"连贯"，本质上是指在前后场景、镜头之间建立某种有助于观众理解的逻辑联系。前面提到的时间、空间的连贯，也是一种逻辑联系。观众理解了这种逻辑联系，就不会觉得前后衔接有断裂、突兀之感。这种联系也是视听语言需要给观众的必要信息之一。镜头前后衔接除了让观众在视听层面直观地感受到前后场景、镜头之间外在形式的连贯，还需要有其内在的逻辑联系，比如人物行动、叙事、情节的逻辑联系。特别是段落、场景的转换处，既有一定的时空跨越，又需要帮助观众在心理上对断裂的文本建立某种自然而然的"续接""弥合"。这时候，前后场景之间在叙事、情节上的某种内在逻辑联系就显得至关重要。所以，就"转场"而言，"连贯性"问题既是剪辑问题，也是场面调度、剧作结构层面的问题。

案例3：《沉默的羔羊》史达琳探访齐顿医生段落

时空的跨越与连贯性技巧：对话及"正反打"镜头的方式

《沉默的羔羊》（美）：乔纳森·戴米导演，1991 年

　　这是一个在"转场"时建立前后镜头连贯性的例子。《沉默的羔羊》开始，讲述史达琳（朱迪·福斯特饰演）在警局接到了上司交给她的任务，去精神病院访问汉尼拔。这里就有一个"转场"，从警局转到精神病院。如何连贯地实现这个"转场"呢？导演使用了一问一答的方式。

　　前一场上司对史达琳说："精神病院的齐顿医生会给你讲解接见程序"（图8-3-1），"无论如何不可偏离程序"（图8-3-2），"你不可向他透露私人事情"（图8-3-3），"你不想莱达·汉尼拔知道你的思想的"（图8-3-4），"执行你的任务，但千万别忘记他的身份"（图8-3-5）。

　　史达琳立刻问："是什么？"（图8-3-6）

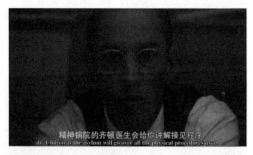

图 8-3-1

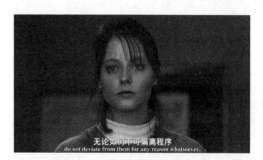

图 8-3-2

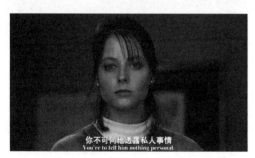

图 8-3-3

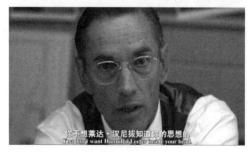

图 8-3-4

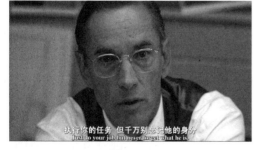

图 8-3-5

图 8-3-6

　　原本此时应该接上司对于汉尼拔的描述作为对史达琳的解答，但是下一个镜头已然完成了"转场"，时空从警局转到了精神病院。接下来的回答出自精神病院的齐顿医生——"他是个魔头，一个变态狂人"，画面配以精神病院建筑的外观（图8-3-7）。

再下一个镜头转到齐顿的正面特写，他说："可以生擒一个已很难得了"（图 8-3-8），"从研究角度来说，莱达是我们最有价值的资产"（图 8-3-9）。

下一个镜头是"反打镜头"，史达琳已经立在齐顿医生眼前（图 8-3-10）。

图 8-3-7

图 8-3-8

图 8-3-9

图 8-3-10

这个"转场"巧妙地通过问与答的方式（图 8-3-6、图 8-3-7），以前后对话的逻辑联系把两个场景（从警局到精神病院）衔接了起来，时空上跨越了很多过渡段落与镜头，如可能省略了警局里上司的回答、史达琳离开警局赶往精神病院的路上、史达琳来到精神病院外面、史达琳进了齐顿医生办公室、史达琳与齐顿对话……之所以直接转到齐顿的回答，实为叙事节奏进展的需要，叙事该简略的时候，应该一笔带过。但是，省略要有省略的技巧，省略不等于叙事的割裂、跳跃，不等于牺牲了连贯性。图 8-3-7 所示镜头，以画外音的形式回答了图 8-3-6 中史达琳的问题，通过对话的逻辑联系建立了连贯性，同时，通过画面暗示了场景的转换，交代了下一个场景（精神病院）的空间外观。紧随其后的图 8-3-8、图 8-3-9 所示镜头，既以开门见山的形式交代了齐顿的人物形象，完成人物出场，又在构图、景别、拍摄角度上与上一场拍摄史达琳的镜头（图 8-3-6）保持一致，视觉形式上显得连贯而不突兀，观众会自然地通过这样的形式在心理上进一步将前后场景"续接"，俨然把图 8-3-8 视为是图 8-3-6 的"反打镜头"。图 8-3-10 所示镜头作为图 8-3-9 的反打镜头，则没有延续一致的景别，变为了中景，节奏上有所变化，提示观众，史达琳已经不在警局，而是赶到了齐顿的办公室，面对着齐顿，此镜头也是齐顿的主观视角。

但是影片接下来的叙事并非一味简略。当齐顿带领史达琳见汉尼拔时，导演又刻

意地拉长了见汉尼拔路上齐顿与史达琳共处的时间，保留了大段对话，齐顿喋喋不休地描述汉尼拔的恐怖形象。此时叙事不但不简略，反而看似拖沓冗长。但此处的"拖沓冗长"，恰恰为汉尼拔的亮相做足了铺垫，给观众建立了对汉尼拔的想象。

案例4：《霸王别姬》"虞姬蝶变"段落

破茧成蝶：人生蝶变的"转场"

《霸王别姬》：陈凯歌导演，1993年

本段落讲述戏院经理那坤替张公公来关师傅的戏班子选戏，小豆子在给那坤表演"思凡"时念错词，把"我本是女娇娥、又不是男儿郎"说反，情急之下，师哥小石头用烟杆捅进小豆子口中惩戒（图8-4-1），受到了心灵刺激的小豆子，终于说对了词（图8-4-2）。这时镜头"转场"，下一场已然是小豆子扮成"虞姬"在台上给张公公表演"霸王别姬"了（图8-4-3）。

图8-4-1

从剧情上看，从小豆子终于纠正念白，到小豆子在台上给张公公表演"霸王别姬"，中间必然还有诸多过渡性情节，影片把这些过渡省略掉，跨越了时空。为了消除时空的跨越带给观众的断裂感，前后两个场景的衔接点设计了视听形式的连贯技巧。前一场最后一个镜头是小豆子的正面近景，人物居中，面对镜头念白（图8-4-2），下一场的第一个镜头依然是小豆子居中，也是面对镜头演唱（图8-4-3）。这就以画面构图和拍摄角度等形式元素，建立了前后两个场景的连贯性。同时，下一场的音乐前置，从听觉上感受，前一场的念白宛若下一场"虞姬"出场的前奏，两个场景浑然一体。不过，对于这两个场景的衔接，我们既要看到其视听形式的连贯，更要体会其深层逻辑联系——小豆子所遭受的心灵创伤，正是日后"振翅而飞"的程蝶衣人生蝶变的起点，犹如"破茧成蝶"，从身份认同暧昧不明的小豆子，到戏台上忘我表演的"虞姬"。一次"转场"中，小豆子的人生经历了痛苦而美丽的蝶变。影片以"转场"来点明这种逻辑联系，以视听形式的连贯来强化这种联系，令人惊艳且不胜唏嘘！

图8-4-2

图8-4-3

第四节　打破连贯性："跳接"剪辑技巧的尝试

　　剪辑有连贯性原则，也有打破这种连贯性原则的尝试。"跳接"也叫跳切，指剪辑时前后镜头的组接省略了一些中间的时空过程，突出更为必要的部分，打破时空和人物行动的连贯性。需要强调的是，"跳接"以观众观影的主观能动性和前后镜头的内在逻辑为依据，相信观众主动理解、主观续接的能力。"跳接"并不等于前后镜头毫无逻辑联系地任性组接。

案例 5：《筋疲力尽》米歇尔与帕特丽夏街头行走场景、米歇尔窃车场景

法国电影新浪潮时期的 "跳接"：从形式到文化层面的反叛

《筋疲力尽》（法）：让-吕克·戈达尔导演，1960 年

（1）米歇尔与帕特丽夏街头行走场景

　　作为法国新浪潮电影的代表人物，导演戈达尔曾经有过很多关于"跳接"的大胆尝试，这构成其独特叙事语言和影像风格的重要组成部分。在影片《筋疲力尽》的米

38.《筋疲力尽》米歇尔与帕特丽夏街头行走场景片段

歇尔（让-保罗·贝尔蒙多饰演）与帕特丽夏（珍·茜宝饰演）街头行走场景，米歇尔对帕特丽夏说："我的车就在附近，我带你吧？"帕特丽夏随即答应（图 8-5-1）。两人向画左出画（图 8-5-2）。下一个镜头立即切到了米歇尔驾车的后侧面、特写（图 8-5-3），紧接着是帕特丽夏坐在副驾驶的镜头、特写、后侧面（图 8-5-4），说明他俩已经驾车在路上。

图 8-5-1

图 8-5-2

图 8-5-3

此处从图 8-5-1、图 8-5-2 到图 8-5-3、图 8-5-4，中间显然省略了一部分必要的对人物行动过程的交代，比如他俩来到了一辆停在路边的车边、开车门、上车入座、发动汽车、汽车驶离……这些行动过程看似多余，却有过渡和连贯的作用。因此，从时空以及人物的行动线索的连贯来看，本案例镜头的组接是跨越性的。并且，图 8-5-2 中人物是中景、正面、向画左出画，图 8-5-3 中人物是特写、右后侧面、向画右行动

图 8-5-4

（驾车），图 8-5-4 拍摄帕特丽夏又变成左后侧面、向画左行动，画面中人物的景别、角度以及行动轨迹都随着镜头的切换而不断变化，给人的视觉感受是混乱的、跳跃性的。因此，以上三个镜头的组接无论从视觉形式，还是从时空、动作的连贯看，都明显打破了镜头剪辑的连贯性原则。这样的处理给人以一种不断变化的、错落的节奏感，使本片的剪辑显得干脆、简洁、有力，从而形成了法国新浪潮电影标志性的风格。

这三个镜头的剪辑虽然是"跳接"的，却也并非割裂到彼此无法衔接，而是有着内在的逻辑。前一个镜头中米歇尔对帕特丽夏说要开车带她，下两个镜头两人果然已经坐在行驶中的小汽车上对话，前后镜头还是可以通过人物行动逻辑来衔接。也就是说，前一个镜头说要开车，下一个镜头果然就在开车，而不是接"两人在影院看电影"或者"在咖啡馆喝咖啡"的画面。因此，建立前后镜头的逻辑联系并没有多少困难。

《筋疲力尽》中有大量剪辑上的"跳接"。紧随图 8-5-4 所示镜头的下一个镜头（图 8-5-5）中，帕特丽夏不知何时已拿起一面小镜子握在手中。构图、景别、拍摄角度几乎没变化，时空则明显是跨越的。戈达尔看起来并不在乎时空的连贯性，他更信任观众根据人物行动逻辑主观续接看似中断的镜头的能力。戈达尔的这种制作风格看似粗糙、简陋甚至漫不经心，但是不妨碍观众把握核心的叙事信息，有着更为简洁明了的叙事效率。

图 8-5-5

（2）米歇尔窃车场景

在米歇尔窃车场景中，米歇尔跟随车主上了电梯，直至车主到了楼层离开电梯，米歇尔立即按电梯下楼（图 8-5-6，镜头 1），紧接着米歇尔已经从楼下门厅跑出来，向画左出画（图 8-5-7，镜头 2），米歇尔立在车边打开车门（图 8-5-8，镜头 3），汽车驶离（图 8-5-9，镜头 4），坐在路边等待的帕特丽夏的墨镜中出现了米歇尔驾车而至（图 8-5-10，镜头 5）。

39.《筋疲力尽》米歇尔窃车场景片段

图 8-5-6

图 8-5-7

图 8-5-8

图 8-5-9

图 8-5-10

从人物的行动逻辑思考，这五个镜头的连贯性是基本没有问题的，米歇尔下了电梯就上了车，来到等候的帕特丽夏身边。但是连起来看，依然会觉得多多少少有一定的不连贯、不流畅的感受。其原因可能在于缺乏适当的过渡性镜头以及剪辑点的设计。从镜头 1 至镜头 2，至少缺少了一个交代电梯到了 1 楼的过渡性画面。从镜头 2 至镜头 3，由于镜头 2 人物向画左跑出画，按照"无缝剪辑"的思路，镜头 3 至少需要一段拍摄米歇尔奔跑入画并来到车边立住的画面作为过渡，但是剪辑点直接掐在米歇尔已经立在车边的时刻，难免造成前后衔接不流畅。从镜头 3 至镜头 4，可能也少了一段米歇尔发动汽车的画面作为过渡。从镜头 4 至镜头 5，从行动逻辑上看问题不大，但是镜头 4 是一个大景别（图 8-5-9）、镜头 5 是一个小景别（图 8-5-10），造成了视觉节奏的明显反差。墨镜中米歇尔驾车而至的影子一闪而过，准确地抓住了两个自由不羁的男女的狡黠气质，这一细节体现了戈达尔的导演创意，他相信观众有智慧感受到画面设计的妙处。

整体上看这组镜头的剪辑，虽然并不连贯，却简洁、有力，富有叙事效率。画面

衔接虽然在形式上看起来并不流畅，却形成了独特的节奏感，吻合了人物居无定所、"随风而来、随风而逝"①、充满不确定性的生命状态。作为法国新浪潮电影的代表作，《筋疲力尽》以打破规则的视听语言形式，讲述了人物逾越各种社会规矩的故事，表现了某种从形式到文化层面的反叛精神。

📽 思考与练习

1. 为什么电影叙事需要剪辑？

2. 如何理解"无缝剪辑"？

3. 镜头剪辑需要省略时间时，有哪些过渡技巧可起到对缺失的时间进行心理补偿的作用，使镜头的衔接在时间上看起来更连贯？

4. 如何理解"轴线原则"？两人对话场景有哪九种常用的机位？画出平面机位图。

5. 如何理解"就'转场'而言，'连贯性'问题既是剪辑问题，也是场面调度、剧作结构层面的问题"？

6. 如何理解"'跳接'并不等于前后镜头毫无逻辑联系地任性组接"？结合《筋疲力尽》的例子来谈。

① 郑雅玲、胡滨：《外国电影史》，中国广播电视出版社，1995，第191页。

场面调度：特定时空中的
视听元素设计

第九章

人物对话场景：戏剧化电影的主体

本章聚焦

1. 两人对话场景
2. 多人对话场景
3. 枢轴

学习目标

1. 理解对话场景在戏剧化电影中的主体地位。
2. 掌握两人对话场景中表现人物关系、情绪和节奏变化的方法。
3. 了解站位不规则的两人对话的调度方法。
4. 掌握多人对话场景化繁为简的调度技巧。
5. 认识多人关系的调度中，画框的"分区"作用。

　　从这一章开始，我们进入对于场面调度的综合分析。场面调度最常需要处理的两类场景，恐怕要数对话场景和行动场景了。电影进入有声时代以后，对话场景在戏剧化电影中逐渐成为关键段落，并且有了程式化的调度模式。有声电影促成了对话场景的发展，同时也促成了戏剧化电影美学风格的成熟。戏剧化电影少不了人物对话场景、人物行动场景，这些场景共同构成了影片叙事性段落的基础。毕竟，在人物对话和人物行动的基础上，情节才能够推进，矛盾冲突才能够展开。除了这些叙事性段落以外，

戏剧化电影可能就只剩下少量的时间交给抒情性段落了。所以，对话场景的调度对于一部戏剧化电影而言，具有结构影片主体的重要性。

第一节 两人对话场景：规则基础上的镜头创意

人物对话场景往往是戏剧化电影的主体，两人对话场景又是对话场景的基础。很多戏剧化电影常常是通过主要角色之间面对面的谈话来展开。第八章在讨论"连贯性"问题时，曾经着重讨论了两人对话场景的主要调度规则，比如"轴线原则"、"正反打"镜头以及各种常见机位。这些规则被用以规范两人对话场景的场面调度、镜头设计、剪辑方式。但是这并不意味着导演在调度两人对话场景时可以一劳永逸地套用这套"公式"，并不意味着只需要安排人物面对面坐下、机位的设定不违反轴线原则、一成不变地"正反打"就可以了。处理每一个具体的人物对话场景时，需要关注具体的人物关系、情绪节奏，电影叙事应当是节奏丰富演变的流动的过程。因此，两人对话场景离不开规则基础之上的镜头创意。初学者有必要先了解和熟悉规则，练好基本功，但是，到了创作阶段，如何在镜头调度设计中体现节奏、创意，就是导演必须面对的问题了。

案例1：《辛德勒的名单》辛德勒与斯坦对话场景

两人互动及强弱对比：镜头调度设计与节奏控制

《辛德勒的名单》（美）：史蒂文·斯皮尔伯格导演，1993年

辛德勒（连姆·尼森饰演）与斯坦（本·金斯利饰演）的这一段对话，发生在两人第一次见面时，辛德勒来到战时处理犹太人事务的犹太人参议会办公地，寻找斯坦。为了表现两人之间地位的悬殊以及心理距离的疏远，导演使用了一个广角镜头（图9-1-1），夸张了透视比例，加强了纵深感。斯坦虽然在画面中央，得到强调，但是看起来却身形渺小，以构图表现其弱势。

图 9-1-1

40.《辛德勒的名单》辛德勒与斯坦对话场景片段

辛德勒与斯坦进入办公室以后，两人对话开始。

镜头1：镜头1是一个长镜头，人物行动的细节处理比较复杂。首先注意斯坦进门之后小心谨慎地关好房门，表现他对辛德勒这个德国人在战时的来访心存戒备、谨小慎微的样子。接下来注意人物的身体语言，斯坦毕恭毕敬，双手背在身后，身体紧绷，辛德勒的身体语言相比之下比较放松，俨然把这个犹太人的办公室当作自己的地盘。由辛

图 9-1-2

德勒拉开椅子请斯坦就座而不是相反，进一步表现他的强势。斯坦坐下以后，画面构图进一步表现了强弱对比：斯坦居于画面左下，辛德勒一屁股坐在办公桌上（图9-1-2），这一轻慢的身体语言本身就足够表现人物的强势，斯坦不得不仰视辛德勒，并且，从构图看，辛德勒居高临下，形成"对角线构图"，相对斯坦有压倒性的态势。

镜头2：从镜头2开始，两人开始面对面对话。辛德勒也坐了下来，但与其说是"坐"，不如说是"躺"——他把腿架到了办公桌上，身体斜靠在椅背上，还点燃了一根烟（图9-1-3）。这种谈判的身体语言表现了这场"谈判"没有讨价还价的余地，辛德勒是一个如此强势的德国人，斯坦只有接受条件的份儿。作为两人对话的开始镜头，从结构上理解，这一全景镜头也起到了交代人物位置关系、空间格局的基础作用。

镜头3：辛德勒，前侧面，近景（图9-1-4）。

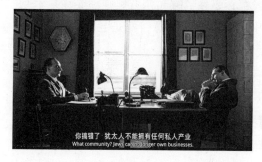

图 9-1-3

图 9-1-4

镜头4：斯坦，前侧面，近景（图9-1-5）。这两个镜头分别交代对话的双方。虽然辛德勒的身体语言依旧表现了人物的强势，但是从构图比例看，在对话的开始，双方的互动尚比较平衡、"均势"。不过，还是在镜头4中，当辛德勒坐起身，肩膀遮住了一半画面（图9-1-6），这就打破了两人之间的"均势"，在构图上对斯坦形成压迫。

图 9-1-5

图 9-1-6

镜头5：辛德勒，前侧面，近景（图9-1-7）。他随着谈话进行还张开了双手手掌（图9-1-8）。从镜头3人物斜靠在椅背上，到镜头4人物坐了起来，到镜头5人物张开手掌，这些细微的动作变化，也构成了微妙的节奏演变。这种节奏变化与人物的谈话内容关联，推动着本场景场面调度的总体节奏演进。

图 9-1-7

图 9-1-8

镜头6：斯坦，与镜头4（图9-1-6）基本一致，区别在于张开的手掌进一步在构图上突出了人物的强势（图9-1-9）。因为从构图比例上看，斯坦的头部甚至不如辛德勒的一只手掌大，这种视觉形式使人感觉斯坦难以逃脱辛德勒的"掌控"。

从镜头6开始，辛德勒与斯坦的对话陷入了僵持、停顿。对话场景中，台词的密度不同也是一种节奏控制。人物一味说出高密度、快节奏的台词，是一种节奏，台词有快有慢、有说有停，也是一种节奏。此处，停顿的时刻，反而是两人内心较量紧张展开的时刻。

镜头7：辛德勒，特写，脸部以及张开的双手占满画框（图9-1-10）。相比于镜头5、镜头3，景别、构图有了明显变化。人物占比例更大，更具压迫感，双手张开呈放射状，形成指向画外的张力。

图 9-1-9

图 9-1-10

从镜头3至镜头6，拍摄辛德勒与斯坦之间对话的"正反打"镜头，在构图、机位、景别、角度方面没有明显变化，符合典型的对话场景的"正反打"机位调度与剪辑的套路。导演把这个对话场景这样拍完，也不成问题。但是，对话场景的镜头调度，除了遵循规则，也要表现对话节奏及人物情绪、人物关系的变化。镜头7中，两人的对话继续陷于停顿。辛德勒与其说是在谈判，不如说是在敲诈、胁迫。斯坦暗暗感受

到辛德勒平静谈话背后的分量、力度。导演有意利用这段停顿的时刻,让观众细细体会人物内心的较量与情绪起伏。因此,镜头 7 的形式设计是此处的人物情绪、状态以及对话节奏变化的外在表现。

表现人物情绪和节奏变化的手段是多元的,更常规的手段可能会首先诉诸演员在对话场景中的表演。而此处表现辛德勒对斯坦施加威胁,则是巧妙地通过镜头形式设计而非表演来解决问题。演员除了张开手掌的微动作,在表演方面并没有明显改变。人物表现为平静低声,沉稳老练,不怒自威。假设我们采取相反的做法,让镜头形式一成不变,人物则使用过激的语言或动作来表演,吼叫、辱骂甚至掌掴斯坦……那可能只会破坏观众心目中所建构起的那个精明、有教养的德国商人辛德勒的形象。

还是在镜头 7 中,辛德勒张开的手掌停顿片刻之后,收回,握在了一起(图 9-1-11),这一细微的动作变化也构成节奏变化。饰演辛德勒的演员连姆·尼森此时的目光极具穿透力,逼视着犹太人斯坦,仿佛他的手指夹着的不是一截烟,而是一支枪,已经瞄准了对方,斯坦只有投降。

镜头 8:斯坦,同镜头 4(图 9-1-6)。至此完成了从镜头 3 开始的三轮辛德勒与斯坦之间的“正反打”镜头。从视觉形式上看,辛德勒变得更“大”更“近”(镜头 3、镜头 5 与镜头 7 比较);相比之下,镜头 8 与镜头 4、镜头 6 联系起来看,斯坦还是那么渺小。这样的反差进一步表现了此时的两人强弱对比。

镜头 9:辛德勒抽一口烟,特写(图 9-1-12)。效果同镜头 7(图 9-1-11)。从镜头 6 至镜头 9,辛德勒与斯坦都没有一句台词,却使用了两轮“正反打”,四个镜头,在两个人物之间交替切换。导演想要让观众感受什么?如果从叙事的角度看,两个镜头或许就足够,镜头 8、9 不要,直接切到镜头 10,也没有什么问题。但是,此处使用了四个镜头反复表现辛德勒与斯坦的状态,镜头调度也有变化,这就让这段沉默的时间形成足够的节奏张力,观众可以从中体会两人心理较量的过程。斯坦面对辛德勒的攻势,一时语塞,而辛德勒则是胸有成竹地静候对手答复。

图 9-1-11 图 9-1-12

镜头 10:斯坦,同镜头 4(图 9-1-6)。斯坦沉默片刻之后发话。两人落座以后的对话过程中,凡是拍摄斯坦的镜头,在构图、机位、景别、角度以及人物身体姿态方面基本没有改变,与拍摄辛德勒的镜头形成对照。这表现了作为犹太人的斯坦在辛德勒面前不得不受制于人,处于被动的弱势地位。

镜头 11:辛德勒,同镜头 9(图 9-1-12)。他又以不容置疑的口吻回复斯坦,却依

旧没有高声说话，不怒自威。从镜头 7 开始，拍摄辛德勒的镜头在画面构图比例上与拍摄斯坦的镜头形成了明显的反差，凸显了人物的强势。

　　总体而言，我们可以从本案例的调度中获得启发：以"正反打"镜头处理两人对话场景时，可以通过镜头调度设计，形成适当的节奏变化。

案例2：《沉默的羔羊》史达琳与汉尼拔监狱对话场景

心理互动与节奏演变：多变的"正反打"机位设计

《沉默的羔羊》（美）：乔纳森·戴米导演，1991 年

　　影片《沉默的羔羊》里，史达琳与汉尼拔有过几次对话，本案例分析的场景是第一次，也是汉尼拔在影片中的出场。在史达琳来到精神病院与汉尼拔见面之前，导演有意做足铺垫，设置悬念。齐顿医生带路，史达琳跟随，在层层设防的监狱里穿越一道门接一道门（图9-2-1），齐顿边走边向史达琳描述汉尼拔。导演利用了第三人的"转述"，使观众产生了对汉尼拔的"妖魔化"想象。当牢门打开时，镜头迎上步入牢门的史达琳（图9-2-2），跟拍他们穿过下一道牢门后（图9-2-3），镜头却并未跟随，而是就此止步（图9-2-4）。这段场面调度设计隐喻了此地是个被层层铁门禁锢、有进无出的所在。镜头仿佛具有了灵性，像个幽灵守候在囚牢中。到了史达琳即将进入最后一道门见汉尼拔的时刻，恐怖的情绪也推向了顶峰，导演使用了特写、红色光线来加强惊悚感（图9-2-5、图9-2-6）。

图 9-2-1

图 9-2-2

图 9-2-3

图 9-2-4

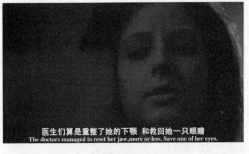

医生们算是重整了她的下颚 和救回她一只眼睛
The doctors managed to reset her jaw,more or less. Save one of her eyes.

图 9-2-5

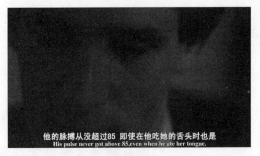

他的脉搏从没超过85 即使在他吃她的舌头时也是
His pulse never got above 85,even when he ate her tongue.

图 9-2-6

图 9-2-7

接下来，汉尼拔终于出场。在此之前的段落（从史达琳受命见汉尼拔，至终于见到），结构上做足了铺垫，观众有足够的时间建立对汉尼拔的特定想象。结果，汉尼拔的形象看起来干净斯文，并不像是什么"变态魔头"（图 9-2-7）。这就使观众的期待形成心理落差，汉尼拔的"庐山真面目"因而更具悬念与不确定性。

两人谈话开始，使用了"正反打"镜头的方式进行调度。对话前半段，注意镜头的景别与拍摄角度设计。拍摄汉尼拔，使用了仰拍、特写（图 9-2-8），把人物形象"妖魔化"的同时，也表现了史达琳对汉尼拔的心理感受。这种机位与拍摄史达琳的画面形成对比，史达琳坐着，略微俯拍、近景（图 9-2-9）。这样的设计表现了史达琳在汉尼拔面前处于难以掩饰的弱势地位，她不得不努力克服其作为女性的怯懦。两种机位设计的对比，细致地还原了二者的心理状态。史达琳看汉尼拔觉得太近，内心希望他更远一点，所以机位反而更近；汉尼拔看史达琳则觉得太远，希望她更近一些，所以机位相对更远。

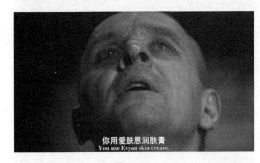

你用爱肤恩润肤膏
You use Evyan skin cream.

图 9-2-8

图 9-2-9

两人谈话进入正题以后，机位又有微妙变化。此时拍摄汉尼拔和史达琳（图 9-2-10、图 9-2-11），景别、拍摄角度基本对等。史达琳并未靠近汉尼拔，也没有站起身，但是机位却改变了。因此，对话场景的调度，除了按照"正反打"镜头的那一套特定规则做，还要善于根据人物关系与节奏演变来调整镜头，不断变化。此时机位的调整准确地捕捉了两人在对话过程中心理互动的细腻改变。史达琳在与汉尼拔聊了几句之

后，逐渐克服了内心的畏惧，并且尝试掌握谈话的主动。

图 9-2-10　　　　　　　　　　　　　　　图 9-2-11

　　接着，当史达琳起身要离开时，机位"越轴"，到了史达琳的右侧垂直位置拍摄人物正侧面（图 9-2-12）。由于此处谈话行将结束，所谓"越轴"并不影响连贯性、方向感，因而也不成问题。重点在于，这一谈话结束时的"越轴"镜头，形成了一个节奏转折点，与对话的结束点相配合。不过，很快史达琳又转身折返回来，这时，拍摄角度变为大仰拍（图 9-2-13），形成更为明显的节奏反差。

图 9-2-12　　　　　　　　　　　　　　　图 9-2-13

案例 3：《无间道》刘建明与 Mary 对话场景

站位不规则的两人关系：简洁、对等的"正反打"

《无间道》：刘伟强、麦兆辉导演，2002 年

41.《无间道》刘建明与 Mary 对话场景片段

　　第八章从连贯性的角度分析了《无间道》的几个对话场景，本案例分析影片中另一处对话场景的场面调度如何处理两人关系。这场对话发生在刘建明（刘德华饰演）与 Mary（郑秀文饰演）之间。严格来说，这场"对话"的主体部分一直是 Mary 在说，刘建明在听，着重表现人物内心的互动。

　　镜头 1（图 9-3-1）：刘建明背面，全景。

　　镜头 2（图 9-3-2）：Mary 中近景，前侧面。

　　镜头 3（图 9-3-3）：刘建明中近景，后侧面。

　　镜头 4（图 9-3-4）：Mary 特写，前侧面。

　　镜头 5（图 9-3-5）：刘建明特写，后侧面。

镜头 6（图 9-3-6）：Mary 特写，前侧面。

镜头 7（图 9-3-7）：刘建明特写，后侧面。从镜头 2 至镜头 7，反复交替了三轮 Mary 与刘建明的"正反打"镜头，拍摄双方的镜头基本对等，表现了双方的互动关系。

镜头 8（图 9-3-8）：两人全景，Mary 转身，倚在门框前。镜头 8 的画面景别反差构成节奏变化，配合接下来的谈话内容转折，同时，镜头 8 也交代了空间格局及人物位置关系。

图 9-3-1

图 9-3-2

图 9-3-3

图 9-3-4

图 9-3-5

图 9-3-6

图 9-3-7

图 9-3-8

镜头 9（图 9-3-9）：Mary 特写，前侧面。

Mary："这本小说我写不下去了……"

镜头 10（图 9-3-10）：刘建明特写，依旧扭头看向 Mary。

镜头 11：同镜头 9（图 9-3-9）。

镜头 12（图 9-3-11）：刘建明站在音响前，全景。镜头 12 也利用画面景别的反差构成节奏变化，配合接下来的画外音的出现。同时，镜头 9 至 12，又完成了两轮两人之间的"正反打"。

镜头 13（图 9-3-12）：刘建明特写，转脸看向音响。

画外音："下个礼拜进货……"

镜头 14（图 9-3-13）：音响特写。强调了镜头 13 的声源。

镜头 15：同镜头 10（图 9-3-10）。

镜头 16：同镜头 9（图 9-3-9）。

镜头 17（图 9-3-14）：全景，Mary 出画，留下刘建明一人立在房内。镜头 17 再次以画面景别形成节奏反差，本场景结束。

图 9-3-9

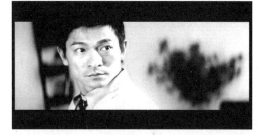

图 9-3-10

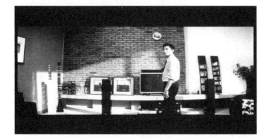

图 9-3-11

图 9-3-12

图 9-3-13

图 9-3-14

场面调度中，我们在实际处理两人对话场景时，空间及人物位置关系、身体姿势这些元素未必总是构成规则的面对面对话的关系。比如本案例，刘建明在房间里的音响前席地而坐，背对 Mary（图9-3-1），而 Mary 则坐在台阶上，侧倚在门框前（图9-3-2）。那么这时如何处理连贯性，并且通过调度表现出人物内在关系？

首先，导演在处理这一两人场景时，使用了简洁的"正反打"结构，刘建明一个镜头、Mary 一个镜头，有利于表现两个人物的互动关系。其次，两人的位置、姿势、朝向在"正反打"过程中基本不变，周围的参照物确定，所以剪辑时基本不存在需要解决的空间连贯性问题。最后，为了表现人物之间的恋人关系以及内心互动，基本做到景别对等。

但是，本案例的场面调度并非一成不变，也善于利用人物行动、镜头调度的变化表现情绪与节奏的改变。当 Mary 站起身，将要说出"这本小说我写不下去了"时，画面给了一个全景镜头（镜头8，图9-3-8），这一景别本身就造成明显的节奏反差，表现此时是谈话内容与情绪的一个转折点。当这一全景镜头再次出现时（镜头17，图9-3-14），也是一个节奏改变的位置，对话场景结束，Mary 出画。

镜头17至少可以从以下四个方面分析：第一，镜头的空间格局设计，利用门框在刘建明和 Mary 之间形成区隔，造成界限感，两人本来是一对恋人，但是人物的站位已经说明两人此时的关系有了界限。第二，刘建明显得被门框及画框围合，从构图上而言，形成了被包围、拘束、禁锢的意思，而 Mary 的出画意味着逃逸、离他而去、离开了他的世界。第三，还是构图上，Mary 出画之后，在全景镜头中，刘建明的身形在空旷的房间内显得尤其孤独、渺小，表现人物面对恋人离去以及自我身份设定（卧底），无力掌控命运之感。第四，镜头17还是一个广角镜头，形成更大的景深、更丰富的层次，夸大了空间纵深距离，表现此时前景的 Mary 与后景的刘建明之间内心的疏离。

第二节 多人对话场景：化繁为简的调度技巧

虽然两人对话可能在对话场景中占比重较大，我们也难免要处理多人对话场景。在多人对话的场面调度中，空间布局、人物站位、彼此配合，都会难度倍增。处理复杂的多人对话场景，如何化繁为简？首先，不妨把多人对话依旧分解为两两对话。虽然生活中的人群聚集与对话可能会有多人同时发声，你说你的、我说我的，但是电影中承担叙事内容的台词只能让观众以单线的方式收听，否则，将形成人声嘈杂的噪声，台词无法负担有效的叙事信息。所以，多人对话还是应分解为两两对话的基础结构，并且按照两人对话的调度原则处理其轴线、方位等。

其次，多人对话场景通常可以区别主次，在人物位置、镜头调度方面，尽可能突出主要人物，强调主要人物之间的互动与矛盾冲突，使主要人物处在场景的核心位置，以他为中心，展开与其他人物的对话。因而，每一组两人对话的轴线形成放

射状分布。如果场景只有一个主要人物，比如会议桌模式，这个人物就是会议的主持人；如果场景有两个主要人物，则形成双中心，二者在场景中突出的位置针锋相对，形成主要矛盾冲突。次要人物的台词与主要人物的台词穿插、配合，形成多人对话的层次。

最后，多人对话场景要求创作者善于利用画框来构图、分区。相对于表现全体人物的全景镜头，穿插其中的单人、两人或者三人镜头，谁在画内、谁被排除到画外，暗示了众人之间微妙的互动关系。镜头在不同数量的人物的局部镜头之间转换、重组，构成节奏变化的同时，也体现了叙事的复杂性。

案例4：《赛末点》庄园雷雨天多人对话场景

场景布局与人物分区：主要矛盾冲突的确立

《赛末点》（美）：伍迪·艾伦导演，2005年

《赛末点》中的很多对话场景都值得细细推敲、分析，在此以庄园雷雨天多人对话场景为例。在这个雷雨天，诺拉因为与汤姆的母亲在谈话中发生了分歧，一气之下冒雨出门。与此同时，克里斯看见了雨中的诺拉，跟随她并与她发生了激情。

这场多人对话设定在某个雷雨天发生。"雷雨"天气用在此处，既制造了音响，营造了场景氛围及画外空间，还具有隐喻意味，隐喻憋闷已久的欲望、蓄积已深的矛盾，终于包藏不住，寻求一个爆发、发泄的出口。因此，"雷雨"的设定，既是场面调度需要，也具有象征意义。

以下进行分镜头截图分析。

镜头1（图9-4-1）：克里斯与妻子克罗伊在房中。画外音雷雨声。

镜头2：汤姆与诺拉坐在窗边，汤姆的父亲亚力克从站在他们身边（图9-4-2），转身向画右走，来到沙发前坐下，汤姆的母亲埃莉诺入画，她端坐于沙发上（图9-4-3）。这一拍摄亚力克的行动的运动镜头，起到了在场景开始交代空间环境及人物位置关系的作用。

图 9-4-1

图 9-4-2

图 9-4-3

在场景布局、人物位置方面，这场发生在诺拉、汤姆的母亲埃莉诺、汤姆、汤姆的父亲亚力克之间的多人对话，首先需要处理人物在场景空间中的位置分布。这是一处豪华庄园的起居室，汤姆与诺拉是男女朋友关系，两人坐在临窗的位置下棋，可以看见窗外的雨（图9-4-4）。他俩在场景中的位置设定，已经暗示了人物相对边缘化的地位。亚力克与埃莉诺作为汤姆的父母，坐在房间中央宽大的沙发上，一人占着一排沙发（图9-4-3）。他俩在场景中的位置设定与汤姆和诺拉形成对比，暗示了他俩在家庭中相对中心的主体地位。这个家庭作为上流社会的家庭，父母具有一定的权威，而这种家庭成员关系，正是汤姆与诺拉在随后的矛盾冲突中显得相对被动的家庭背景。亚力克就座的沙发背对着汤姆与诺拉所在位置，形成了一道"界限"。这种布局俨然从空间上将这场多人对话分为两个"阵营"——这是一场子女与父母两代人的争端。埃莉诺侧面对着汤姆与诺拉的位置，她是争端的挑起者、冲突的制造者，她与诺拉距离最远，但她们必须能看得见彼此，她不能像亚力克一样背对汤姆与诺拉，因为她与诺拉会有更直接的冲突。

镜头3（图9-4-4）：诺拉与汤姆。

镜头4（图9-4-5）：埃莉诺与亚力克。

镜头5：同镜头3。

镜头6：同镜头4。

镜头7：同镜头3。

镜头8：同镜头4。

镜头9：同镜头3。

镜头10：同镜头4。

镜头11：同镜头3。从镜头2至镜头11，完成了五个回合"正反打"镜头，表现双方的谈话及言语交锋。

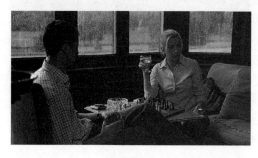

图9-4-4

图9-4-5

镜头12（图9-4-6）：埃莉诺单人镜头。与两人镜头相比构成节奏改变，表现谈话内容深入及人物冲突升级。

镜头13（图9-4-7）：诺拉单人镜头，她放下酒杯出画。诺拉受不了咄咄逼人的埃莉诺，一气之下离开。

图 9-4-6　　　　　　　　　　　　　　　　　图 9-4-7

　　这场对话的开始，镜头在两个机位之间正反打（镜头 2—镜头 11），保持了汤姆与诺拉同框、埃莉诺与亚力克同框，这种画框的人为"分区"作用，加强了子女与父母之间的对峙关系的表现。当埃莉诺说道"我只是在说演艺很能迷惑人"时，镜头转变为埃莉诺和诺拉各自的单人镜头（镜头 12、镜头 13），这种视觉形式的变化，表现了此处两人矛盾冲突的集中、升级。

　　镜头 14：诺拉从屏风后面离开（图 9-4-8），亚力克和汤姆父子起身，立在埃莉诺两侧（图 9-4-9）。镜头 14 的景别与前面的镜头衔接构成节奏反差，调度依旧突出了埃莉诺的强势。

图 9-4-8　　　　　　　　　　　　　　　　　图 9-4-9

　　当诺拉离开以后，出现了一个三人画面（图 9-4-9）。亚力克与汤姆父子分别站在画面右侧与左侧，虽然看似以"围攻"态势表示对埃莉诺的不满，但是埃莉诺依旧不为所动，稳坐沙发上，处在画面中央，塑造了一个强势的上流社会家庭的母亲形象。而本场景中的另一位女主角，叛逆不羁的诺拉，她端着酒杯并且抽烟的形象，和其他三人相比显得格格不入。

　　镜头 15（图 9-4-10）：克里斯透过窗户注视屋外诺拉远去的背影。窗户格栅犹如"囚笼"，克里斯尚在笼中。

　　镜头 16（图 9-4-11）：克里斯不顾一切地冲向门外的雨地里。注意此处，空间的外与内、光线的明与暗，隐喻了克里斯的行动是为了冲脱束缚、自我释放。

图 9-4-10

图 9-4-11

对话场景的这两个后续镜头里，克里斯看到了窗外雨中的诺拉之后（图9-4-10），立即也出门追了上去。这时给了一个从门内向外拍摄克里斯打开门走向室外的镜头（图9-4-11），由于这一视角是从室内向室外拍，室内的光线相对暗，人物在画面中形成逆光效果，看起来像是打开门从"黑暗"走向"光明"、从封闭的室内走向敞开的室外，有逃离体制束缚的意味。从某种意义看，克里斯与诺拉是同病相怜的，他们的"自由"都被这个上流社会家庭深刻地压抑了。

镜头17（图9-4-12）：诺拉冒雨走过花园。

镜头18（图9-4-13）：克罗伊躺在床上浑然不知外面的一切。此镜头暗示克里斯是有妇之夫的身份。

图 9-4-12

图 9-4-13

镜头19（图9-4-14）：克里斯尾随诺拉走过花园。

镜头20（图9-4-15）：克里斯冒雨在田野边追上了诺拉。

图 9-4-14

图 9-4-15

注意克里斯与诺拉的激情场景的这一空间选择。在激情发生之前，以几个过渡镜头，表现两人先后走过庄园的花园（镜头 17、镜头 19）。导演为何不将这场激情戏干脆设定在花园之类的空间里发生？抛开距离、隐蔽等客观因素，从寓意思考，相比于最终发生激情的地点——田野，花园里人工修饰的植物，更像是文明与体制的产物，而田野则有几分野性、自由的意味。此时，空间场景（田野）、天气（滂沱大雨）形成了一种理想的氛围（图 9-4-15），二人内心被压抑已久的野性、欲望，终于得以释放。这也凸显了该片的主题——表现被体制压抑之下的人性。

案例5：《黑社会2：以和为贵》开场饭局场景

"枢轴"的设定：多人对话场景的主体

《黑社会2：以和为贵》：杜琪峰导演，2006 年

影片《黑社会2：以和为贵》的开始，有一场六人饭局，饭桌上的六个人物，同时也是接下来剧情发展的主要人物、核心线索。场面调度需要通过人物的位置安排、分镜设计来交代人物关系、表现主要矛盾冲突。我们可以从这场六人饭桌对话场景，摸索多人对话场景场面调度的一些普遍规律。

人物的座次安排方面（图 9-5-1），乐少（任达华饰演）是老大，位居正中，他主动探询"干儿子"们对选举新一届"话事人"的态度，察言观色。东莞仔（林家栋饰演）坐在乐少对面，暗示了这是在饭局上与老大叫板、针锋相对的人物，他兵强马壮、自信满满。吉米（古天乐饰演）与飞机（张家辉饰演）位居乐少左右，说明他们二人深得乐少信任，同时，并不把吉米放在比东莞仔更

图 9-5-1

突出的位置加以强调，有利于表现少言寡语的吉米沉稳低调、内敛克制。大头（林雪饰演）位居东莞仔左手，师爷苏（张兆辉饰演）位居吉米左手，此二人又分别站在东莞仔和吉米的立场。由此可见，人物关系通过座位布局、人物位置就已经可以看得非常清楚明白。

电影中的多人对话，通常并不能像在生活中那样众声喧哗，你说你的、我说我的，想什么时候说就什么时候说，而是严格讲究每个人物说话的时机、次序、配合。这种有层次的配合，就是场面调度的任务。在台词设计方面，多人对话虽然人多，但却不能同时发声，还是要逐个说话，并且分解为两两对话结构。所以，多人对话的基础还是两人对话。既然是两人对话，就能清楚地找到"轴线"。以本片段为例，在场面调度方面，我们不难发现，本场景基本都是乐少和东莞仔与饭桌上其他人对话，这就以乐少（图 9-5-2）和东莞仔（图 9-5-3）所在的位置，确立了两个"轴心"。他俩与其他人物对话的"轴线"，围绕"轴心"呈放射状分布，他们二人就相当于是两个"枢轴"。此外，只有乐少（图 9-5-4）与东莞仔（图 9-5-5）有正面特写镜头，其他人都是斜侧面镜头，这也进一步突出了乐少与东莞仔在这场对话中的主体位置，强调了二人的对峙关系。

图 9-5-2

图 9-5-3

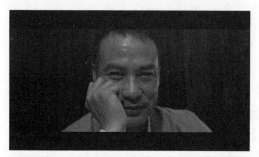

图 9-5-4

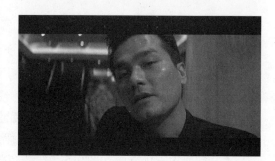

图 9-5-5

两两对话中，乐少（图 9-5-6）与吉米（图 9-5-7）的对话又相对偏重，说明乐少对吉米的器重。注意乐少与飞机（图 9-5-8）、东莞仔与大头（图 9-5-9）、吉米与师爷苏（图 9-5-10）同框的镜头，这也暗示了饭局上不同"阵营"的划分。

图 9-5-6

图 9-5-7

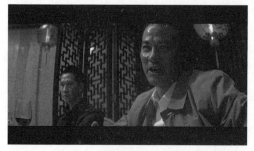

图 9-5-8

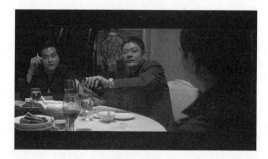

图 9-5-9

此外，导演运用了广角镜头来呈现场
景空间及人物位置，有助于同时展现纵深
空间从前景到后景的不同层次，并且利用
广角镜头对透视比例的夸大，明显区别了
前后不同层次的人物。利用广角镜头呈现
封闭空间、舞台化的场景及人物造型、对
场景空间中的人物位置精密布局、形式感
鲜明的构图……构成了杜琪峰导演独具特
色的场面调度风格。

图 9-5-10

案例6：《饮食男女》结局吃饭场景

单人、两人、三人镜头：多人场景的重组

《饮食男女》：李安导演，1994 年

42. 《饮食男女》结局吃饭场景片段

李安导演的影片善于用吃饭时的多人对话场景，展现家庭成员之间的人际关系
及矛盾冲突。影片《饮食男女》从头至尾拍了多场吃饭场景，每一场吃饭场景中，
总有戏剧性的事件，在三个女儿和父亲之中总会有人在饭桌上宣布自己要离开这个
家。他们寻求摆脱的，不仅是家里的一次聚餐，更是"饭桌"所维系的文化体制。
吃饭这一典型的家庭生活场景，体现了中国人的家庭观念，聚在一起吃饭，甚至成
为家庭得以维系的象征。因此，在影片中，"饮食"成为中国文化与家庭伦理的最好
表征。

在《饮食男女》片中的最后一场吃饭场景中，父亲老朱（郎雄饰演）也宣布要离
开这个家。他的离家使依稀残存的家庭秩序，遭遇最为彻底的解构与崩塌。因为，在
影片前面的叙事中，他被视为这一秩序最核心的捍卫者、留守者。女儿们相继宣布离
他而去，只有他还坚守秩序并压抑自我。当他以某种惊世骇俗的方式（娶锦荣）也宣
布离家，其强烈的戏剧性、冲突性无疑将影片推向了最高潮。

场面调度方面，作为一个多人对话场景，导演以形式简洁的分镜头设计，塑造了
饭桌上的众生相，同时又突出了关键人物。谁和谁同框，出现在同一个镜头中、画框
中，有独特的意味，暗示了人物关系。

分镜头分析如下。

镜头1（图9-6-1）：全景，俯拍，可以看到圆桌边众人以及满桌盛宴。本场景调度
首先需要考虑的问题之一是人物的位置、布局。本场景中，老朱左右分别是锦荣和梁
伯母，两人都是客，坐在重要的位置这可以理解，但母女俩为何会被老朱隔开，这就
体现导演特别的安排了。

镜头1中梁伯母（归亚蕾饰演）首先开口请大家动筷。这是表现她以为自己已
经是这个家的女主人。导演设计了这个用以误导观众的叙事策略，为后面的情节突
变埋下伏笔，以制造强烈的戏剧转折。与此同时，构图上却有意识地突出了老朱与
锦荣（张艾嘉饰演）的中心位置，其余人都是侧面或背面，暗示了他们二人才是真

正的"新人",这也是导演的铺垫之笔。在梁伯母宣布"开动"之后,家倩(吴倩莲饰演)也立即补了一句"大家吃嘛,不要客气",又说明家倩在大姐和小妹出嫁之后,在心理上以这个家的女主人自居,她看不惯梁伯母反客为主,因此才不甘下风。

镜头 2(图 9-6-2):自右向左摇镜头,可以看到众人吃相。

镜头 3(图 9-6-3):跟拍老朱端汤上桌。

镜头 4(图 9-6-4):锦荣和女儿的两人镜头,母女同框。锦荣女儿对老朱的菜提出批评。这也暗示了这是平日老朱对其宠爱有加的结果。

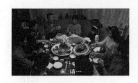 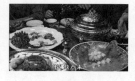

图 9-6-1　　　　　　图 9-6-2　　　　　　图 9-6-3　　　　　　图 9-6-4

镜头 5(图 9-6-5):家珍(杨贵媚饰演)夫妇看向画左的锦荣女儿,夫妻同框。

镜头 6(图 9-6-6):锦荣母女。

镜头 7(图 9-6-7):梁伯母批评自己的外孙女。

镜头 8(图 9-6-8):家珍夫妇两人镜头,家珍笑。表现她作为已经嫁出去的老姑娘,内心释然。

图 9-6-5　　　　　　图 9-6-6　　　　　　图 9-6-7　　　　　　图 9-6-8

镜头 9(图 9-6-9):家倩听者有心,面露不悦。她此时在朱家三个女儿中是唯一未出嫁的。

镜头 10(图 9-6-10):家珍夫妇。家珍笑得更欢畅,全然不顾二妹的尴尬境地。与镜头 9 家倩的反应形成对比。

镜头 11(图 9-6-11):梁伯母单人镜头,继续以长辈的姿态对朱家晚辈发话,同时还大力褒奖老朱的烹饪手艺。

镜头 12(图 9-6-12):家珍夫妇。

图 9-6-9　　　　　　图 9-6-10　　　　　　图 9-6-11　　　　　　图 9-6-12

镜头 13（图 9-6-13）：家宁（王渝文饰演）夫妇。这是家宁夫妻同框的第一个镜头。镜头 12、13 接镜头 11 后，表现家珍、家宁夫妇就是梁伯母口中"有口福"的孩子，而梁伯母也以这些孩子的"家长"自居。注意此时没有接家倩的镜头，家倩自然是不会买这位"家长"的账的。

镜头 14（图 9-6-14）：梁伯母和老朱二人同框。梁伯母体贴地为老朱斟酒，老朱举杯向众人依次敬酒。到此，导演不动声色地通过谁与谁同框的方式把饭桌上的众人划分成了五个"小家庭"：家珍夫妇（图 9-6-5）、家宁夫妇（图 9-6-13）、家倩一人（图 9-6-9）、锦荣母女（图 9-6-4），还有一个"小家庭"就是老朱与梁伯母（图 9-6-14）。当然，最后这一"小家庭"的设置，是导演误导的策略。这么一来，观众会错觉，这一对饭桌上的长者，自然是天造地设的"一对"。这种误导在为随后的剧情转折蓄积戏剧性的力量，误导越深，待剧情反转以后所形成的反作用力就越强。

镜头 15（图 9-6-15）：家珍夫妇举杯。

镜头 16（图 9-6-16）：老朱与梁伯母，老朱一饮而尽。

图 9-6-13　　　　　　图 9-6-14　　　　　　图 9-6-15　　　　　　图 9-6-16

镜头 17（图 9-6-17）：家珍夫妇饮酒。镜头 14 至 17，敬酒并且干杯的双方被交替剪辑了两遍。此时更为紧凑的剪辑节奏，使饭桌上的众人以及观众都无暇察觉老朱内在情绪的酝酿——他即将宣布自己的重大决定了。

镜头 18（图 9-6-18）：家宁夫妇。

镜头 19（图 9-6-19）：老朱与梁伯母，老朱一饮而尽。梁伯母一边为老朱斟酒，一边体贴地劝说老朱少喝点。镜头 18、19 表现老朱毫不停歇，又一杯酒下肚，紧迫的叙事节奏表现了此时紧张的心理节奏。

镜头 20（图 9-6-20）：家倩看向画右，面露不悦。镜头 20 与镜头 9 呼应，表明家倩对梁伯母的不满更进一步。

图 9-6-17　　　　　　图 9-6-18　　　　　　图 9-6-19　　　　　　图 9-6-20

镜头 21（图 9-6-21）：老朱与梁伯母，老朱举杯向家倩。从镜头 14 开始，镜头 16、19、21，一共四次老朱与梁伯母同框的镜头，老朱也挨个和他的三个女儿（及女婿）干杯完毕。实际上只是老朱自己在举杯，但是由于他和梁伯母同框，观众会产生这是"二老"以家长身份同子女们干杯的误会。这种误会越深，当真相揭示之后，戏

剧性转折会使观众形成越强烈的心理反差。

镜头22（图9-6-22）：家倩。镜头22是对镜头21中父亲行动的反应。这时候不仅观众，连包括老二家倩在内的老朱的女儿们都已经被"误导"，做好了老朱与梁伯母在一起的心理准备。

镜头23（图9-6-23）：摇镜头，从梁伯母与老朱的两人镜头摇至老朱与锦荣的两人镜头，锦荣表现紧张，内心忐忑不安，期待着老朱宣布什么。镜头23中，老朱与锦荣二人同框的画面，打破了前面的镜头所确立的"五个小家庭"的规则，暗示了情节的转折即将开始。

镜头24（图9-6-24）：家倩饮酒。

| 图 9-6-21 | 图 9-6-22 | 图 9-6-23 | 图 9-6-24 |

镜头25（图9-6-25）：菜品的特写，众人举筷伸向菜品。接下来情节即将进入新阶段，镜头25相当于段落转换处的停顿、间歇，前一段情节至此告一段落。

镜头26（图9-6-26）：老朱单人镜头，再次一饮而尽，站起身准备发话。

镜头27（图9-6-27）：三人镜头，老朱居中，梁伯母居左，锦荣居右。这一构图安排以及座位安排，都是对接下来情节转折的暗示。仔细观察不难发现，此时梁伯母面露喜色，志得意满，锦荣则忐忑不安。镜头27与26分解了老朱一饮而尽、站起身讲话的连贯动作，前后两个镜头的景别反差也构成了节奏突变，表现了此处人物内心并不平静。

镜头28（图9-6-28）：三人镜头，家珍夫妇与锦荣的女儿。注意锦荣的女儿不再和母亲锦荣同框。

| 图 9-6-25 | 图 9-6-26 | 图 9-6-27 | 图 9-6-28 |

镜头29（图9-6-29）：三人镜头，家宁夫妇与家倩。至此，之前的"五个小家庭"的区分被简化为三块，这也是叙事节奏的需要。此时没有必要再花费更多的镜头分别交代五方的各自表现，节奏也不允许。

镜头30（图9-6-30）：三人镜头，梁伯母、老朱、锦荣。

镜头31：移镜头，全景，隔着外面的窗户拍房间里围坐在饭桌边的众人以及独自发言的老朱（图9-6-31），此构图颇具象征意味。同时，镜头31的调度调整了老朱的长篇大论的节奏：当人物的陈述话语听起来比较冗长，影片应尽可能在镜头调度方面

有相应运动。

镜头 32（图 9-6-32）：三人镜头，家倩与家宁夫妇。老朱的长篇大论暂时中断，家倩和家宁的回应促动了情节的进一步推进。

图 9-6-29　　　　图 9-6-30　　　　图 9-6-31　　　　图 9-6-32

镜头 33（图 9-6-33）：三人镜头，梁伯母、老朱、锦荣。

镜头 34（图 9-6-34）：三人镜头，家珍夫妇与锦荣的女儿。当三个女儿急切地等待老朱的答案时，悬念越来越强烈，情节发展也就到了即将转折的临界点。

镜头 35（图 9-6-35）：三人镜头，梁伯母、老朱、锦荣。老朱拍案而起（图 9-6-36），这是老朱第二次站起身，情节将要发生逆转了。人物的动作形成节奏变化，配合此处情节的进展。

图 9-6-33　　　　图 9-6-34　　　　图 9-6-35　　　　图 9-6-36

镜头 36（图 9-6-37）：三人镜头，家珍夫妇与锦荣的女儿。

镜头 37（图 9-6-38）：三人镜头，家倩与家宁夫妇。

镜头 38（图 9-6-39）：三人镜头，梁伯母、老朱、锦荣。老朱给梁伯母斟酒并且吐露实情。

镜头 39（图 9-6-40）：三人镜头，家倩与家宁夫妇。

图 9-6-37　　　　图 9-6-38　　　　图 9-6-39　　　　图 9-6-40

镜头 40（图 9-6-41）：三人镜头，家珍夫妇与锦荣的女儿。

镜头 41（图 9-6-42）：三人镜头，梁伯母、老朱、锦荣。老朱掏出荣总的检查报告。

镜头 42（图 9-6-43）：三人镜头，家倩与家宁夫妇。

镜头 43（图 9-6-44）：三人镜头，梁伯母、老朱、锦荣。老朱先干为敬。

图 9-6-41　　　　　　图 9-6-42　　　　　　图 9-6-43　　　　　　图 9-6-44

镜头 44（图 9-6-45）：三人镜头，家珍夫妇与锦荣的女儿。从镜头 28 开始，在老朱陈述内心真实打算的过程中，以镜头 28 和 29、32 和 34、36 和 37、39 和 40、42 和 44 一共五次表现了三个女儿的反应。并且，从镜头 27 开始，一直都使用三人镜头，不同于前一阶段以两人镜头为主。显然这一段的节奏已急转直下，不需要过于繁复的人物转换。

镜头 45（图 9-6-46）：老朱单人镜头。此处由前面连续 18 个三人镜头转变为单人镜头，形成了节奏变化，表现老朱与女儿们迅速产生了冲突。

镜头 46（图 9-6-47）：锦荣单人镜头。此时已彻底揭示了之前的情节悬念。

镜头 47（图 9-6-48）：三人镜头，家珍夫妇与锦荣的女儿。

图 9-6-45　　　　　　图 9-6-46　　　　　　图 9-6-47　　　　　　图 9-6-48

镜头 48（图 9-6-49）：三人镜头，家倩与家宁夫妇。镜头 47、48 再次表现了三个女儿的进一步反应。

镜头 49（图 9-6-50）：老朱单人镜头，与镜头 47、48 相比再次形成节奏变化，继续强化老朱与女儿们的冲突。

镜头 50（图 9-6-51）：锦荣单人镜头，她看向画左的母亲。这时，期望落空并且遭遇巨大反差的梁伯母该有什么反应？该如何设计她的台词？恐怕难以处理。

镜头 51（图 9-6-52）：梁伯母单人镜头，晕倒。梁伯母在这一关键时刻晕倒，这一高明的场面调度设计，使人物不发一言，避实就虚。否则，此时如若让梁伯母大发雷霆、加入冲突，就可能造成火上浇油，戏剧性过了火，落入了俗套，使局面一发不可收拾，节奏也难以控制。

图 9-6-49　　　　　　图 9-6-50　　　　　　图 9-6-51　　　　　　图 9-6-52

总体而言，本场景拍摄多人围坐圆桌，人物的位置、布局，体现了互相之间的微

妙关系。导演通过画框不断对围坐的众人进行"切分"与重组。除了囊括众人的全景镜头（图9-6-1）以外，还有单人镜头，比如梁伯母的单人镜头（图9-6-7）、家倩的单人镜头（图9-6-9）、老朱的单人镜头（图9-6-26）、锦荣的单人镜头（图9-6-47），以及两人镜头，比如锦荣母女的两人镜头（图9-6-4）、家珍夫妇的两人镜头（图9-6-5）、家宁夫妇的两人镜头（图9-6-13）、梁伯母与老朱的两人镜头（图9-6-14）、老朱与锦荣的两人镜头（图9-6-23），最后是三人镜头，比如老朱与锦荣、梁伯母的三人镜头（图9-6-27）、家珍夫妇与锦荣女儿的三人镜头（图9-6-28）、家宁夫妇与家倩的三人镜头（图9-6-29）。影片叙事在单人、两人、三人之间不断转换，表现了人物关系的改变，也形成节奏变化。本场景开始刻意引人误会老朱与梁伯母是一对，至最后一刻"抖开包袱"——原来老朱要娶的竟然是锦荣，虽然这样极端的设计令人感到不可思议，但正是这种情节的剧烈反转构成了强烈的戏剧性。

📹 思考与练习

1. 场面调度最常需要处理的两类场景是什么？

2. 结合本章所分析的《辛德勒的名单》《沉默的羔羊》对话场景，谈一谈如何在两人对话中通过镜头调度变化体现节奏变化。

3. 结合《无间道》刘建明与Mary对话场景，谈一谈站位不规则的两人对话如何调度。

4. 如何使多人对话场景的调度化繁为简？

5. 《赛末点》庄园雷雨天多人对话场景是如何通过空间场景布局、人物分区来表现人物关系和主要矛盾冲突的？

6. 《黑社会2：以和为贵》开场饭局场景是如何在场面调度中强调乐少与东莞仔两个人物的冲突的？

7. 《饮食男女》结局吃饭场景是如何通过单人、两人、三人镜头的转换，表现人物关系、制造节奏改变的？

第十章

人物行动场景：人物行动设计与叙事

前一章已经提到，场面调度中最常需要处理的两类场景，就是对话场景和行动场景。通常，对话与行动场景又区别得不是那么清楚，单纯的行动场景或者单纯对话而没有行动的场景并不多。单纯的人物行动场景需要靠人物动作和镜头调度本身来叙事，最具有电影性；行动与对话相结合的场景最为常见，这种场景更为依赖演员的台词和动作表演来完成叙事，因而也最具戏剧性；而单纯的对话场景，更为接近可听的文本，不是在"看"电影而是在听电影。当电影的人物对话、行动与镜头调度相结合，才全方位地体现了电影场面调度的丰富性、多元性。场面调度中，人物行动设计服务于塑造人物形象，同时也推进了情节发展，从而实现了人物行动场景的叙事功能。

人物行动场景的调度有诸多需要考虑的问题，在拍摄现场，对于演员的表演、动作的安排都在其范畴之内。首先是位置的问题。人物如何站位，处在场景中的什么位置，需要导演的设计。有了站位进而就要考虑走位。人物从哪里走到哪里，其路线、方向、距离，都需要经过严密的设计与排练。入画、出画的时机、方式也很讲究，因为可能会蕴含特定的象征意义。其次，人物行动作为推进情节的叙事，它又是一个时

间过程，这就存在次序、配合、节奏问题。谁先谁后、先到哪个点、再到哪个点，到哪里停下，人与人、人与镜头怎样按照先后次序配合，行动的过程要更快还是更慢，形成什么样的节奏，这些都是需要考虑的。最后，人物行动还有表演方面的各种微观问题，包括身体姿势、身体语言，使用什么道具，设计什么细节，等等。

我们在此讨论的场面调度中的人物行动场景，与动作片中的人物动作场景不完全是一个意思，后者以人物身体动作本身作为观看对象和审美本体，这种动作场景基本不在本章的讨论范围之内。本章着重关注的是生活场景中的人物行动，是作为电影叙事载体的人物行动。这种场面调度中的人物行动，是传递叙事意义的语言媒介。

第一节　场景空间的"边界"与"越界"：人物出入画框调度

场景空间本没有边界，但是在每个镜头里又都有确定的边界，这就是画框。画框为无界的场景空间建立了有形的边界，将场景空间一分为二，即画内空间、画外空间。具体场景空间中人物出入镜头画框的行动，也是一个场面调度问题。人物出入画框，可以确立叙事主体，构成叙事重心的转换，形成画框内外空间的互动，还被赋予特殊的象征意义。

案例 1：《水浇园丁》中的人物位置问题

迎合镜头：电影史最初的"场面调度"

《水浇园丁》（法）：路易斯·卢米埃尔导演，1895 年

这里我们讨论的第一个例子来自电影史上最早的电影之一——《水浇园丁》。这部只有不到一分钟的影片与其说是"电影"，不如说是一个镜头。但就是这一个镜头，却体现了电影本体层面的诸多意义。园丁在浇水，顽童踩住了水管捉弄园丁（图 10-1-1），园丁发现自己被捉弄恼羞成怒，追上去抓住顽童一顿痛打。这里有一个值得玩味的细节，就是人物的位置和行动路线。顽童逃跑到了画左、几乎要"出画"的位置，园丁在这个位置追上了顽童（图 10-1-2），这时值得注意的是，园丁把顽童拖回到了镜头前打屁股（图 10-1-3），并没有在画左的位置就地惩罚顽童，从常理出发，后者似乎更符合逻辑。

43.《水浇园丁》

不过，这是"电影"，是经过导演设计的、在镜头中再造的"真实"，具有一定的假定性、表演性。作为镜头前的表演，演员的行动及其位置是由导演安排的。受制于当时的各种技术限制，当顽童跑向画左时，导演既不能选择移动镜头的位置，也不能换一个机位拍，再加以剪辑，只能使人物的位置尽量迎合镜头的位置。机位决定了人物的位置和行动范围。所以，《水浇园丁》的人物既不能完全跑"出画"，也不能在距离镜头太远的位置表演其动作。

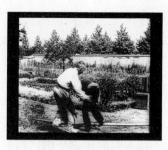

图 10-1-1　　　　　　　　　　　图 10-1-2　　　　　　　　　　　图 10-1-3

　　场面调度是导演对拍摄现场的人与机器的安排，使演员和镜头按照导演的设计互相配合。《水浇园丁》作为最早的电影之一，在不自觉的状态下践行了电影史上最初的"场面调度"和"人物行动设计"。导演已经意识到，需要在画框所限定的有限空间（画内空间）中，使人物的位置、行动配合镜头。

案例 2：《毕业生》开场家庭聚会场景

<div align="center">

如影随形的画框：运动长镜头对主体的跟拍

</div>

44.《毕业生》开场家庭聚会场景片段

　　《毕业生》（美）：迈克·尼科尔斯导演，1967 年

　　《毕业生》开场家庭聚会场景，表现本恩在父母为自己举办的家庭聚会中身处窘境，无所适从，渴望离开，却无法摆脱。这一开场段落由两个长镜头构成，两个镜头分别表现楼上楼下两个空间。

　　首先我们看楼上的场景，本恩的脸位于鱼缸前，特写，以开门见山的方式完成了人物出场（图 10-2-1）。鱼缸这一背景显然有象征意义，隐喻主人公本恩此时的受拘束的窘境。构图方面，画框的上下两边刚好掐到人物的头顶和下巴，加强了压抑感。接下来，本恩的父母相继入画，处在前景，遮挡了本恩的脸部（图 10-2-2、图 10-2-3），表现其父母的强势。本恩不得不和父母下楼，即将转场，在楼上场景的最后，人物出画，墙壁上挂的小丑肖像画别有意味（图 10-2-4），象征了本恩受制于人、勉强自己的困境。此处还采用了画外音，使楼下的画外空间与楼上场景在空间结构上建立联系。对于下个镜头呈现的楼下场景和这个镜头的楼上场景，观众会自然地在心理上将二者衔接。

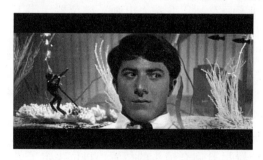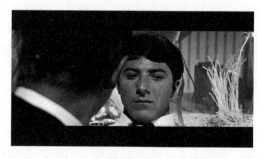

图 10-2-1　　　　　　　　　　　　　　　　　　图 10-2-2

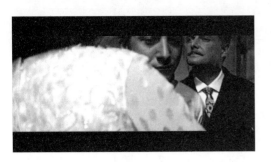

图 10-2-3

图 10-2-4

　　下楼之后的场景，人物行动比较复杂，但也是以一镜到底的方式拍摄完成。下楼以后，本恩面对长辈们的包围、夹攻（图 10-2-5），心不在焉，急于摆脱，但是苦于绕来绕去，总是被人堵住去路。本恩始终位于画面中央，强调了其主体位置，但是构图依然偏紧，画框上下端牢牢框住了本恩的头部，营造了压抑、窒息的视觉感受。长辈们不断从画外入画，摸头、亲吻，依旧把本恩视为

图 10-2-5

孩子。本恩不堪其扰，向画右横向走位，试图离开，但是刚到门口就被恰巧开门而入的一位长辈迎面撞上，堵住了出路（图 10-2-6）。本恩再次向左走位，结果又被人拉住（图 10-2-7）……这就使人理解了楼下场景采用一个长镜头跟拍到底的妙处：如果不是长镜头，如果不是跟拍，而是经过剪辑或者让人物"出画"，人物就在视觉形式上脱离了画框的限制，他就真的"离开"了。长镜头跟拍人物，会形成人物怎么走都无法离开视线的观感。打个形象的比方，此镜头中的人物就像是一个在画框内滚过来滚过去的球体，无论怎样都"滚"不出画框的界限。

图 10-2-6

图 10-2-7

　　在《毕业生》开场家庭聚会场景中，画框隐喻了成人世界的文化与体制。在跟拍镜头的调度中，本恩越是无法"出画"、无法脱离画框之内的空间，就越是无法摆脱来自成人世界的压抑。

案例3:《辛德勒的名单》站台营救斯坦场景

出入画框:叙事重心的确立与转换

45.《辛德勒的名单》站台营救斯坦场景片段

《辛德勒的名单》(美):史蒂文·斯皮尔伯格导演,1993年

　　本场景讲述斯坦被纳粹拉上了开往集中营的"死亡列车",关键时刻,辛德勒及时赶到站台营救斯坦。辛德勒首先与德军军方的人员交涉,他的策略是摆出高人一等的架势,威胁对方,先后把书记员和一名基层军官的姓名记在本子上,并威胁对方,说他们会被发配到南俄去(图10-3-1)。辛德勒出画之后,两名军方人员面面相觑

图 10-3-1

(图10-3-2)。下一个镜头,片刻之后,他俩入画,和辛德勒一同寻找列车中的斯坦(图10-3-3)。这两个镜头里,前者辛德勒出画、后者两名军方人员入画,人物如何转变的过程省略,尽在不言中,反而更具讽刺效果,表明辛德勒的策略奏效了。随后,辛德勒终于赶在火车刚刚起步时找到了斯坦,火车被截停,斯坦仓皇地下车,被辛德勒营救。

图 10-3-2

图 10-3-3

　　这里要着重分析的是斯坦下车后的场面调度设计。这是一个沿前后纵深方向调度的运动镜头,跟拍辛德勒以及斯坦走出站台。镜头开始画面中除了有辛德勒和斯坦,还有两名军方人员,辛德勒居中、占比例最大,构图以及仰拍的角度表现了辛德勒强势、主体的地位(图10-3-4)。很快两名军方人员出画,画内只剩下辛德勒和斯坦,他俩成为叙事重点(图10-3-5)。镜头继续跟拍人物过程中,可以注意到,构图依然强调了辛德勒,相比之下,斯坦在画面左下角,还不时有半边脸出画,显得身份卑微。他靠辛德勒的及时营救才捡回了一条命,下了火车后惊魂不定,犹如丧家之犬。所以,在此段落中,人物"出画"与否显示了其分量轻重,可以通过人物出画的调度,来表现不重要或者地位卑微的角色。

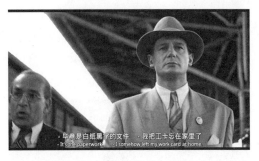

<center>图 10-3-4　　　　　　　　　　　　图 10-3-5</center>

当然，"出画"还可以用来转移叙事重点。比如下一个镜头，还是站台上，辛德勒带领斯坦向画左出画（图 10-3-6），满载着犹太人行李箱的货运平板车入画（图 10-3-7），构成了蒙太奇的效果。言下之意是，虽然一个幸运儿、犹太人斯坦被辛德勒拯救，但与此同时，成千上万的犹太人就没那么好运气，即将被拉往集中营，奔赴死亡。

<center>图 10-3-6　　　　　　　　　　　　图 10-3-7</center>

站台空间在该片中具有特定的内涵，辛德勒一再在站台拯救犹太人，站台因而成为犹太人生死关头的十字路口。如果说奔赴集中营的火车是大多数犹太人的命运，那么，来到站台截停火车的辛德勒，就成了有力量扭转命运的神一样的角色。这部历史传记片的主角因而更具传奇色彩。

案例 4：《霸王别姬》《甜蜜蜜》中的人物出画调度

抽身而退：人物出画的行动调度及隐喻

《霸王别姬》：陈凯歌导演，1993 年
《甜蜜蜜》：陈可辛导演，1996 年

在第一章案例 1 对《投名状》庞青云进宫场景的分析中我们曾提到，陈公的出画调度，以陈公离开画框（图 10-4-1），象征其离开了权力体制。

（1）《霸王别姬》母子离别

我们继续比较另两部影片中的出画调

<center>图 10-4-1</center>

46.《霸王别姬》母子离别片段

度。影片《霸王别姬》中，小豆子被母亲艳红送到戏班拜师学艺场景里，在孩子经历了断指、拜师之后，母亲脱下披风披在孩子身上，向豆子的师父行了礼，悄然道别（图 10-4-2）。孩子背对着母亲，母亲出画之后，他才猛然惊觉，回头喊娘（图 10-4-3）。镜头向左摇，门口空无一人，飘起了雪花（图 10-4-4）。

图 10-4-2

图 10-4-3

图 10-4-4

这样一场母子离别，其实是生离死别，母亲从小豆子的生命中被抹去，他从此成为戏园长大的孤儿。那么，应该如何设计场面调度，来表现这种母子情深又被迫相离的无奈？假设使用前后纵深方向的调度，让母子在彼此的视线中渐行渐远，渐渐消失在纵深空间中，母亲一步三回首、孩子尾随不舍，一个哭儿、一个喊娘，母亲哭得肝肠寸断、孩子哭得声嘶力竭……这就陷入了煽情的俗套，而且节奏感也不对。本场景采用水平横向调度、人物出画的方式，收到"四两拨千斤"的效果。一方面，避免以着力的表演向观众刻意宣泄情感，另一方面，以出画表现母亲从豆子的生命中被抹除。母子之间本是无法相离的，如果相离，一定是受制于命运，不得不离。这种离别只能是说走就走，必须有斩钉截铁的节奏。此处人物出画的调度，微妙地表现了这种宿命与无奈的况味。

图 10-4-5

（2）《甜蜜蜜》李翘与黎小军街头分手

另一个可以用来和《投名状》陈公的出画调度相比较的例子，出自同样由陈可辛导演的影片《甜蜜蜜》。片中李翘与黎小军第一次分手的场景，首先正面跟拍两人从珠宝店出来沿着街边走，手执镜头、小景别的画面，摩肩接踵的路人（图 10-4-5），表现了两人在分手时刻躁动不安的心理氛围。请注意这对恋人并非约好了在某个场合刻意要谈分手，也不是情感淡了自然而然分手，而是在街头边走边说之后分手，可谓一言不合就分手，所以这种躁动不安的心理氛围，是随后分手行动的铺垫

和前奏。两人走到路口，步伐停顿片刻后继续过马路，此时由正面跟拍转为侧面跟拍，人物在画面中的行动路线也就从前后纵深方向转为左右水平横向。侧面拍摄人物沿水平横向的行动有助于强调人物行动所引起的位置改变。果然，接下来李翘的行动出现了明显变化。

当李翘说完"黎小军同志，我来香港的目的不是你，你来香港的目的也不是我"之后，两人分手，李翘出画，两人镜头（图10-4-6）变为黎小军的单人镜头（图10-4-7）。此处以出画表现李翘忽然之间离开了黎小军的世界。这样一对情人的分手，不可能来一场面对面郑重其事的告别，继而彼此渐行渐远。越是情深，越是无法相离，只能选择说消失就消失的方式，也要有斩钉截铁的节奏。一个人的离别就像是从另一个人的生命中被抹去，并非无情，只是无奈，无奈地受制于漂泊离散的命运和时代。

图 10-4-6

图 10-4-7

由《投名状》《霸王别姬》《甜蜜蜜》三部影片中的三个不同场景的比较，我们看到的是三者的共性。陈可辛、陈凯歌导演都是善于运用场面调度的高手，利用简单的一次人物"出画"的行动调度，就传达出特定的节奏与微妙的含义。"画框"在这些场景中不仅是画框，还被赋予了象征和隐喻意味。在分析画面时，我们不仅需要分析"画框"之内的构图，也不能忽略"画框"本身，它也是一直都存在的、重要的造型与表意的元素。

《霸王别姬》中的母子分手以及《甜蜜蜜》中的情人街头分手场景，其人物出画的行动调度与第三章案例2中分析的《春逝》男女分手场景形成对比。按照场面调度时人物和镜头在三维空间中的运动方向区分，场面调度一般可以分为三种：水平方向（左右横向）、纵深方向（前后纵深）、垂直方向（上下纵向）。《霸王别姬》《甜蜜蜜》中人物"出画"，正是利用了左右横向的调度，表现"分手"的决绝、突如其来，《春逝》则利用前后纵深的行动调度，在纵深空间中表现"分手"的渐变过程。《霸王别姬》与《甜蜜蜜》中，人物一出画，就像是按了"删除"键，立即从画内的世界消失，分手是瞬时的，越是情深，越是快刀斩乱麻。而《春逝》中，人物一前一后、一实一虚，恩素虽然已经被虚化，却迟迟没有彻底消失，而是在纵深空间里成为尚优的心理背景（图10-4-8），这样的分手是一种漫长的时间、心理过程，这个过程被无限延长。导演利用小景深效果来配合这一调度，使后景的恩素显得若有若无，诠释了古典的"渐行渐远渐无书"的意境。"别后不

图 10-4-8

知君远近，触目凄凉多少闷。渐行渐远渐无书，水阔鱼沉何处问。"（欧阳修《玉楼春·别后不知君远近》）《甜蜜蜜》与《春逝》相比，呈现的是一种更具现代色彩的人际关系、情感关系。人的情感在焦虑不安的现代生活中被迫碎片化，人与人之间难以维系持久的关系，说分开就分开。《春逝》则试图以更为缓慢的节奏，呈现具有古典色彩的人际关系、情感关系，感情的持续是一个渐变过程。

案例5：《饮食男女》小妹离家、大姐离家场景

左右横向与前后纵深调度：两种人物行动调度的节奏差异

《饮食男女》：李安导演，1994 年

47.《饮食男女》小妹离家场景片段

48.《饮食男女》大姐离家场景片段

爸，再见！

图 10-5-1

《饮食男女》中，每次有家庭成员离家都是一个重要的情节点，象征着个体摆脱了以"家"为表征的文化体制的约束。在此，我们以小妹和大姐离家的场景为例，分析其场面调度。小妹宣布自己怀孕而离家出门的镜头，人物的站位很有讲究（图 10-5-1）。二姐站在门外，迎在最前面，说明她个性张扬，感情外露，对妹妹有惜别之情；大姐站在门槛上，倚在门边，说明她个性压抑、保守，一方面也牵挂妹妹，另一方面把自己视为女主人，是这个家最后留守的女儿；父亲虽然也在门外，却位于画面右侧比较边缘的位置，光线把他的影子投射在墙上，暗示他看似最保守，实则最压抑，是这个家隐藏得最深的人，有着不为人知的隐秘。从这个例子我们进一步看到，在镜头前表演，人物的位置、站位都要精心设计，演员在镜头前站在哪里，绝不能任性，而要遵从导演场面调度的统一安排。巧妙的站位，可以产生丰富的叙事内涵、隐喻意义。

再看这一拍摄小妹离家镜头中小妹的行动调度。小妹穿着黄色毛衣、背带裤，显得年少单纯。她和众人道别之后，上了黄色出租车，出租车随即向画左出画，人物行动采用了横向调度并且出画的方式。这一调度方式与大姐离家场景形成明显对比。同样是在门口，二姐和父亲并排站在门外，大姐上了丈夫的摩托（图 10-5-2）。此处却并没有沿用小妹离家所采用的人物出画调度，而是切到下两个镜头：摩托车排气管的特写镜头（图 10-5-3）之后，是大姐依依不舍、泪眼婆娑的样子（图 10-5-4），她紧贴丈夫后背，在纵深空间中渐行渐远（图 10-5-5）。不同于小妹出画所采用的左右横向调度，而是前后纵深调度。

图 10-5-2

图 10-5-3

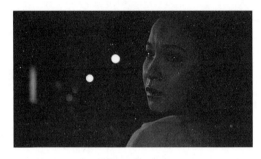

图 10-5-4

图 10-5-5

　　小妹离家与大姐离家的调度方式两相对比，前者采用左右横向调度直至人物出画，后者采用前后纵深调度、渐行渐远的方式，我们不难由此判断导演的用意。人物出画的调度加快了人物离场的速度与节奏，表现了小妹离家的突然性，进一步说明年轻的小妹对家以及家人并没有太多的情感牵挂，没有心理包袱，而大姐渐行渐远的前后纵深调度，使人物的离场有了一个渐变的过程，表现她虽然也是说走就走，不过，作为这个家的大女儿，难以割舍父亲与家人，内心对家有太多的牵挂。

　　大姐离家段落还有各种场面调度的设计值得一提。首先，饭桌上的菜品设定明显有象征意义。父亲用斧头砸开菜的外层包裹，饭桌随之震动，再用剪刀剪去层层绑缚……这很明显有挣脱束缚的寓意，暗示了压抑已久的大姐即将自我解放、鼓足勇气向家人宣布她的婚姻。其次，当大姐宣布完毕后，慌乱地冲出去拉她的新婚丈夫进来，一开门却撞疼了她的丈夫，她不由分说就把一瘸一拐的他强拉进门，这一出、一进的行动过程颇具喜感，加强了节奏的戏剧性。此外，当大姐拉着丈夫来到饭桌前，场景空间可以明显分为前、中、后三个层次（图 10-5-6）：除了中景的大姐夫妻，后景有母亲的遗像赫然挂在墙上，前景则是父亲的背影，他依旧呆若木鸡地举着斧头（这一动作设计过于刻意）。最后，大姐离家所乘坐的交通工具也不同于小妹离家，导演通过马达轰鸣声以及排气管特写来强调大姐乘坐的摩托车。这一道具除了用以塑造大姐丈

图 10-5-6

夫富有活力的形象，在大姐人生的这个戏剧化转变时刻，这一道具也对包括观众在内的旁观者形成强力的心理震撼。对于大姐的人生而言，她的离家显然更具有革命性的意义。

案例6：《孔雀》姐姐出画与《饮食男女》小妹出画比较

出画与退场：逃脱体制边界

《孔雀》：顾长卫导演，2005 年

《饮食男女》：李安导演，1994 年

上一个案例提到了《饮食男女》中小妹离家场景小妹出画的调度，人物出画的调度既表现了小妹的离别是说走就走、没什么牵挂，也隐喻了小妹摆脱了这个家所表征的体制约束，画框成为体制边界的象征。父亲、大姐、二姐，眼巴巴地看着小妹离开，相比于小妹，他们既是留守在家中，也是留守在体制之中。

图 10-6-1

由顾长卫导演的影片《孔雀》中有这样一个固定长镜头调度，长达近三分钟。场景开始，一家人在院子里铲煤粉、压蜂窝煤，压好的蜂窝煤整齐地摆放在地上晒干。忽然天降大雨，煤被水冲散开，辛苦的劳动泡了汤。我们要意识到，这堆煤在当时是一笔可观的生活开销！这个镜头的调度始于一家五口的辛苦劳动（图 10-6-1），下雨后，母亲第一个喊大家快点挽回损失，姐姐则显得不知所措，但也跟随着忙开，五个人都出了画（图 10-6-2）。再入画时，雨越下越大，众人徒劳无功，不得不到屋檐下避雨，眼睁睁地看着雨水把煤冲走。片刻之后，母亲冲到雨中，再次尝试挽回损失，但也只是徒劳挣扎。穿着白衬衫的姐姐接着从屋檐下走到雨中，在煤堆前滑到，站起来后，依旧不管不顾地继续向画左走，直至出画（图 10-6-3）。妈妈停下动作，与屋檐下的其他三人眼睁睁地看着姐姐离开。

图 10-6-2

图 10-6-3

和《饮食男女》中小妹离家场景人物出画调度类似，本场景也以画框作为体制边界的象征，利用姐姐出画的调度隐喻人物与体制的关系，通过出画表现人物不甘于现状、

寻求自我解脱。画内的这一家人在风雨中的挣扎与徒劳，表现了难以摆脱的现实困境。即便如此，家中的女性还是更为主动，男性则像是集体失语，被动地站在屋檐下，放弃挣扎，这种区别在性别身份的层面构成特定年代文化变迁的写照。两个主动的女人也有差异，母亲试图主动掌控命运，却只能在体制内（画框内）徒劳挣扎，姐姐特立独行，放弃体制内的挣扎，走向雨中、走出画外，拒绝接受体制所设定的命运，寻求"外面的世界"。

《饮食男女》和《孔雀》的这两个场景，同样以人物出画的调度，呈现了两位女性的离家。两部影片中，画框以内的"家"成为某种抽象的体制的载体，而画框则成为这体制有形的边界。

案例7：《孔雀》姐弟对话场景

开放的画框：画内与画外空间的互动

《孔雀》：顾长卫导演，2005 年

《孔雀》中还有一场姐弟对话场景，使用了运动长镜头调度。首先跟拍姐姐出了家门，向画左走（图 10-7-1）。弟弟入画，姐姐开口向弟弟借钱（图 10-7-2）。弟弟进屋取钱，出画（图 10-7-3）。片刻以后，弟弟带着钱入画，姐姐得到钱之后，出画，下楼（图 10-7-4）。弟弟在楼上和楼下的、画外的姐姐对话（图 10-7-5）。随后弟弟扔钱下楼，镜头随着飘落的钞票下移，姐姐入画，弟弟出画，姐姐接到钱以后，和楼上的、画外的弟弟对话（图 10-7-6）。

图 10-7-1

图 10-7-2

图 10-7-3

图 10-7-4

图 10-7-5 图 10-7-6

这段对话场景的调度，多次利用人物入画、出画的调度，制造画内空间与画外空间的丰富互动，有意不同时拍摄画内、画外的两个人物，而是通过行动与对话，为观众建立对画外空间的想象，使两个空间灵活联系。并且，本场景利用楼上楼下的空间结构，既设计了水平方向（左右横向）的调度，也设计了垂直方向（上下纵向）的调度，利用多样的场面调度，使观众感受空间的多维指向。当弟弟对姐姐喊话时，观众看不到楼下姐姐的状态，姐姐对弟弟喊话时，观众看不到楼上弟弟的状态，既给人以想象空间，也微妙地表现了姐弟之间隐秘的亲情互动。

第二节 行动的路线、方向与节奏：人物走位调度

人物的走位是人物行动调度最基本的内容之一。导演需要在场面调度时设计好人物的位置，行走的路线、方向，以及行走的速度、节奏。导演需要考虑人物在镜头中的行动从什么位置到什么位置，沿着怎样的路线行动，行动的过程是快还是慢，哪一段快、哪一段慢。这些人物行动调度的问题集中于人物走位的调度，这些人物走位的调度又需要根据具体的空间结构设计，踩着节奏点，配合叙事、情节的节奏。根据场景空间的三个维度，场面调度中人和镜头的运动一般可以区分为三种方向：水平方向、纵深方向、垂直方向。这也是人物行动调度的三种基本方向。水平方向适用于人物在场景中左右横向走位的情况，从画左向画右行走，或者从画右向画左行走。这种人物行动有助于展现人物的明显位移，加强行动节奏，便于呈现横向的场景空间信息。纵深方向适用于人物在场景中前后纵深走位的情况，从前景向后景或者从后景向前景行走。这种人物行动会产生明显的透视比例反差，有助于制造视觉冲击效果，加强场景空间的纵深感。如果是多人场景，前后纵深位置的差异，会形成前后人物之间透视比例的差异，有助于区分人物的主次关系。垂直方向则适用于少数特殊的场景空间，比如一些需要上下楼梯的情况。

案例8：《饮食男女》家倩与李凯选购玩具场景

行动中的对话调度：路线设计与节奏控制

《饮食男女》：李安导演，1994 年

本场景是影片中的一个过渡性段落，家倩（吴倩莲饰演）陪李凯（赵文瑄饰演）为他在美国的儿子选购玩具（图 10-8-1）。这是一个行动中的对话场景，两人来到超市的货架前，边走边聊，看似平淡无奇，但是，人物走成什么速度，走到什么位置停下脚步，走到什么位置应该说到哪句台词，走到什么位置行动路线需要转弯，使用了什么道具……仔细分析，不难发现这里的行动与细节都有其内在的调度设计。

图 10-8-1

49.《饮 食 男女》家倩与李凯选购玩具场景片段

当家倩拿起身旁货架上的一架玩具飞机，说道"真希望能够就这样子"时，两人脚步停下，李凯接了一句"一走了之"。我们可以看到此时停下脚步的节奏作用，以及玩具飞机作为道具的象征作用（图 10-8-2）。脚步停下，是行动节奏的停顿，与此同时，两人对彼此感情生活敞开心扉的谈话也稍事停顿，行动的节奏与谈话的节奏相互协调。而玩具飞机一来寓意家倩即将远走高飞，二来寓意摆脱现实生活的困境。设计巧妙的道具，既能融入谈话的实质内容，又能在象征的层面点缀谈话的意境。

图 10-8-2

当李凯提到自己是从成大毕业的，家倩立即追问："你是成大毕业的?"（图 10-8-3）此时谈话发生转折，家倩内心有了复杂的起伏。她想起自己大姐的"往事"，推敲李凯的身份与大姐的联系……这些人物内心状态的起伏，构成叙事节奏转变，而这种节奏转变通过人物走位路线的"转弯"实现。

转弯以后，场面调度与转弯之前有形式上的明显区别，形成节奏反差：转弯前，人物沿前后纵深方向走位，转弯后，沿左右横向走位；转弯前，两人都在画内，转弯后，李凯被呈现为画外音，画内只有家倩近景（图 10-8-4），集中展现家倩的状态。转弯之后，虽然人物内心的起伏无法直接呈现，但是，人物行动、镜头调度、台词设计构成的节奏变化，在形式上区别了谈

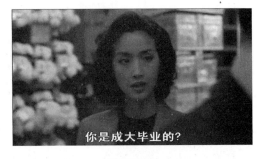

你是成大毕业的?

图 10-8-3

话的不同阶段，体现了人物行动路线的"转弯"对叙事节奏的转折与分段作用。这就解释了为什么话题聊到此处，李凯与家倩二人正巧走到了商场货架的转角。这个"弯"转得绝非偶然，早一点转，或者晚一点转，都不对。这个"弯"，既是人物行动路线的转折点，也是叙事节奏的转折点。所以，在演员走位过程中，走成什么速度、走多少步时说到哪一句台词、走到什么位置转弯……都不是表演时的任性或偶然，需要导演在场面调度中对时间、时机的全面安排与设计。

当家倩说"结果你去了美国"后，李凯再次入画（图10-8-5）。两人的谈话又换了一种节奏，谈话也很快中止，本场景结束。

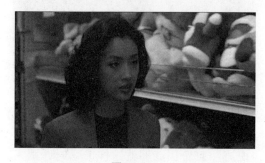
图 10-8-4

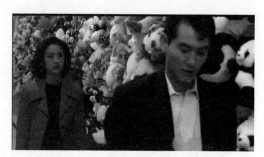
图 10-8-5

综合来看，这段人物行动中的对话场景，两人在超市货架前的走位，主要以一个长镜头调度完成。根据其内在节奏转折、变化，可以细分为四部分：① 拿玩具飞机前；② 拿玩具飞机后至转弯；③ 转弯后家倩的单人镜头部分；④ 李凯再次入画至本场景结束。此时，再次反思"场面调度"的内涵，我们可以由此理解，场面调度不仅是空间问题，也是时间问题。场面调度涉及对时间结构的分配、安排，导演需要从时间的维度，控制人物行动与对话场景中的速度、节奏。

案例9：《断背山》杰克与岳父的矛盾冲突

"钟摆式"走位：戏剧性人物关系的可视化

《断背山》（美）：李安导演，2005 年

（1）岳父看望外孙，杰克与岳父矛盾初显

影片《断背山》中两次表现杰克与岳父之间的冲突，在此进行比较分析。先是岳

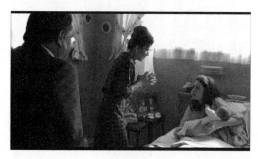
图 10-9-1

父岳母来到杰克家中，看望他们新生的外孙。在人物站位方面，导演有意识地使杰克位于门口，让岳父岳母位于女儿床前，女儿怀抱着新生的婴儿，一家人其乐融融——却不包括杰克（图10-9-1）。岳父岳母与女儿、外孙的四人镜头与杰克一人的镜头形成对比，意味着杰克被排除在这一家人之外，他作为父亲以及一家之主的权力受到了"侵

占"，在这个家中被边缘化。导演有意设计了岳父与杰克的正反打镜头（图 10-9-2、图10-9-3），强化双方的矛盾。本场景有一个"丢钥匙"的行动细节设计，岳父随意地把钥匙掏出并丢给杰克（图 10-9-4），让杰克去取东西，钥匙被丢在了杰克脚下，这一动作设计表现了岳父对杰克的轻慢态度。杰克捡起钥匙后，面露不悦。显然，本场景虽然没有表现两人之间的直接冲突，却是剧情发

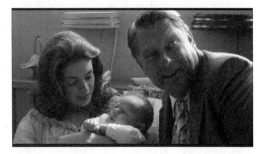

图 10-9-2

展的一个伏笔，导演试图在本片中建构家庭中两代父亲之间紧张对峙的线索。

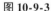

图 10-9-3

图 10-9-4

（2）感恩节家庭聚餐，杰克与岳父开关电视之争

在家庭中权威被压抑的年轻父亲杰克，早晚会有他"革命"的一天。果然，到了感恩节家庭聚餐场景，李安再次运用他最擅长的吃饭场景的调度来展现人物关系，而杰克与岳父之间也终于爆发了正面冲突。杰克把火鸡端上桌并准备使用刀叉来切火鸡分配给家庭成员吃（图 10-9-5），这意味着他俨然已经是一家之主。从餐桌的座位安排看，杰克与妻子位于长条桌两端，而岳父母和孩子分别位于长条桌的两侧，也暗示了杰克一家之主的地位。此时，岳父偏偏起身夺过杰克手中的刀叉，并说"让我来，我擅长使用刀叉"（图 10-9-6）。看似寻常对话，从象征意义看却不简单：他争夺的不仅是刀叉，更是家庭的"权杖"，老一代父亲要再次挑战新一代父亲的权威。导演不动声色地通过细节设计暗示了双方的矛盾冲突。

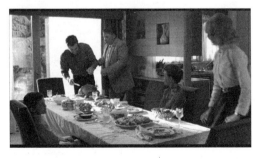

图 10-9-5

图 10-9-6

接下来，两人之间矛盾的焦点集中在是否该让孩子吃饭时看电视上。杰克起身并

且向画右横向走位（图 10-9-7），关掉了电视，再向画左回到座位（图 10-9-8）；杰克还未落座，岳父放下刀叉，向画右横向走位（图 10-9-9），打开电视并返回（图 10-9-10）；杰克立即起身，再次去关电视（图 10-9-11），随后返回（图 10-9-12）；当杰克回到座位，岳父又准备去开电视，杰克破口大骂（图 10-9-13），两人终于闹僵。

图 10-9-7

图 10-9-8

图 10-9-9

图 10-9-10

图 10-9-11

图 10-9-12

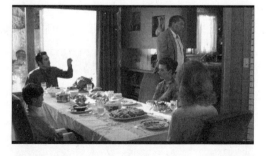

图 10-9-13

本场景的两人冲突主要通过人物行动直观呈现。人物走位的路线、方向戏剧性地强调了双方的矛盾。从场景布局上看，饭桌与电视机必须共处一室，孩子才可能在吃饭的

时候看到电视，这是冲突爆发的前提；电视机必须与饭桌有一定的距离，这样才会通过长距离走位强化二人的行为对峙；饭桌与电视机位于场景左右两边，便于人物形成长距离横向"钟摆式"走位。"钟摆式"走位也是人物在场景空间中的一种左右横向调度，人物横向走位有助于体现行动的速度与节奏，当人物重复这一行动路线，左右横向往复、方向相逆，就有助于将两人的冲突处理得更为戏剧化、可视化。在本场景中，如果我们换一种人物行动设计表现两人开关电视之争，比如两人都坐在其座位上，只是反复伸手去夺一个餐桌边触手可及的遥控器开关电视，那么，观众虽然也可以看出双方矛盾，但是相比起来，人物动作的幅度不大，人物冲突的程度看起来就不那么强烈。所以，此处场面调度的重点不在于开关电视本身，而在于由开关电视引起的"钟摆式"走位。

本案例中，人物行动调度融入日常生活情境，人物行动设计既日常化，又戏剧化，实现对人物关系、矛盾冲突的直观呈现。本案例的分析再次启发我们，将影片中有可比性的相关场景或段落前后联系，进行结构性的比较是多么有意义。杰克从受岳父压抑到与岳父正面爆发冲突，导演应该不仅是为了展现人物形象的"男子气概"。请注意这是家庭之中两代父亲的冲突，杰克作为年轻一代的父亲抗争年老一代的父亲的权威的同时，也取而代之，拥有了这个家庭新一代男性家长的身份与权力。这也是杰克向岳父发怒时他的台词所点明的意思："这是我的家，这是我的孩子，而你是我的客人。"是的，他是父亲，他是丈夫，他是男人。这又回到了李安在《断背山》之中所表达的深层叙事逻辑：他越是在杰克与恩尼斯身上彰显其"男性身份"，反过来，这些男性身份认同就会在他们的内心膨胀、强化，约束他们心中那些企图逾越体制的情欲。体制对于个人最可怕、最强大的约束并非来自外在世界，而是来自内心。身份成为个体与体制的联结点，通过身份认同，个体在得到体制赋予的权力的同时，也背负了体制所强加的责任。

案例10：《教父》父亲遇刺后迈克两次在家中议事场景

人物行动与位置：建构多人场景的中心人物

《教父》（美）：弗朗西斯·福特·科波拉导演，1972 年

从某个角度看，影片《教父》既是黑帮家族两代老大的更迭史，也可以视为主要人物迈克的成长史。迈克从影片开始的与女友相伴、尚未涉足家族事务的青年，一步步成长为一个胸有城府、全面执掌家族事务的帮派老大，成为影片的核心线索。从主要人物迈克到整个黑帮家族，影片叙事需要呈现形形色色的人物在一段较长时间跨度内的复杂变迁，这种变迁不是从某个开始点一跃而至某个结束点，而是需要由一个个具体场景的设计支撑的渐变的过程。在父亲遇刺之后，影片中多次出现迈克在家中的场景，其中，迈克两次参与家中议事，就体现了微妙的变化。这些变化承上启下，构成迈克成长、变迁的线索的重要环节。

（1）父亲遇刺后，迈克回家参与议事

迈克第一次参与家中议事，是父亲出事后不久，迈克得到消息赶回家中。兄长和家族的几个重要头目正在议事，迈克置身其中，一言不发。此时，导演需要表现迈克"既不重要，又重要"的处境。说他"不重要"，因为此时兄长视其为家中小弟，对其

50.《教父》父亲遇刺后迈克回家片段

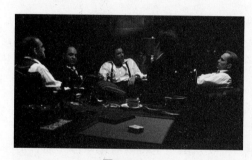

图 10-10-1

并不在意。没人关注他的意见，他也无从插话。画面中一共有五个人物，迈克背面对着镜头，体现了他在场景中的边缘化处境。说他"重要"，是因为导演既要表现此时迈克的边缘化处境，又要给观众以心理暗示——他才是整部影片的主角，随着剧情发展，他将成为家族新一代老大。因此，迈克处在画面前景、接近中心的位置（图 10-10-1）。

51.《教父》迈克医院救父后再次回家片段

（2）迈克医院救父后，再次回家参与议事

迈克第二次参与家中议事，是他在医院危机中凭一己之力保护了父亲、立下头功后再次回到家。此时的迈克在医院危机中脸被打肿，在大哥眼中依旧是个需要被照顾、被保护的小弟。但是，立下大功的他，显然已经有了在家族中的应有位置。一方面，迈克依旧少言寡语、个性内敛，当兄长们在争执不休的时候，他端坐一边；另一方面，他在这次议事中已经拥有了自己的话语权。从剧作结构看，本场景是迈克正式涉足家族事务的关键起点，从此开始，迈克一步步成为家族老大，众人从并不把他放在眼里到唯其马首是瞻。因此，导演需要在场面调度中处理好这种微妙的状态。

首先，人物行动方面，大哥桑尼和汤姆在画面的前景争执不休，从画左走向画右（图 10-10-2、图 10-10-3），汤姆再次回到画左（图 10-10-4）。这样的人物行动设计颇为接近前面提过的"钟摆式"走位，是一种画面空间的左右横向调度，以人物动作表现人物如同没头苍蝇一般焦躁不安的状态。桑尼脾气暴躁，汤姆另有想法，两人争执不下，难以决断。其次，在兄长们争执的同时，迈克看似不置一词，相比之下，反而显得胸有城府。他处在画面空间的后景，构图比例并不突出，却成为前景人物的"钟摆式"走位的轴心，前景的人物实际上是在以迈克为中轴线横向左右走位。再次，当迈克提出自己的想法时，无论从水平方向还是纵深方向看，他都位于场景空间的相对中心位置，汤姆处在迈克身后，而桑尼处在画面前景，甚至都没有露脸，只有半截身子入画（图 10-10-5），随后，镜头缓缓地推向迈克至近景（图 10-10-6），桑尼和汤姆出画。这表明迈克已经成为谈话的中心。最后，迈克始终端坐在单人沙发靠椅上，沉着冷静地言说，其形象设计与桑尼和汤姆的边走边吵、喋喋不休的焦躁状态形成鲜明对比，俨然已经具有了老大的气场。

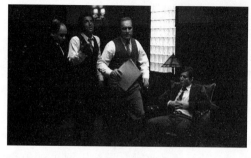

图 10-10-2

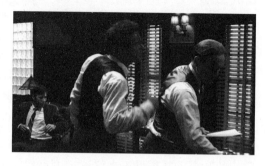

图 10-10-3

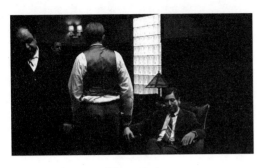

图 10-10-4

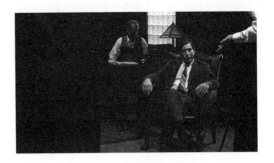

图 10-10-5

迈克两次参与家中议事场景，相比而言，后者更进一步地表现了迈克在家族中取得了自己的位置，最终将成为权力中心。只是，迈克成为家族真正老大还是"将来时态"，所以两场戏都将这种人物将来的命运走向处理得不那么露骨，仅仅通过场面调度给观众以铺垫与暗示。

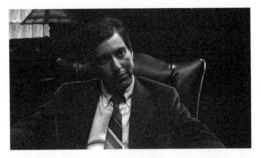

图 10-10-6

案例 11：《霸王别姬》程蝶衣与小四戏院后台"虞姬之争"

左右横向与前后纵深的转换：狭长场景空间的调度变化

《霸王别姬》：陈凯歌导演，1993 年

当程蝶衣与徒弟小四之间的矛盾越来越激化，二人在戏院后台争演虞姬的场景将冲突摆上了台面。场景开始，镜头自画右向画左横向调度，依次呈现演员们紧张地在镜前上妆，直至扮上了虞姬妆容的程蝶衣入画（图 10-11-1），显得有铺垫、有层次。

接着，转为了一个前后纵深方向的调度（图 10-11-2），顺着程蝶衣的目光，镜头向前推，同样是扮上了虞姬妆容的小四迎着镜

图 10-11-1

头走来（图 10-11-3），这个镜头利用纵深方向调度形成视觉冲击感，使观众体会程蝶衣此时的震惊。

随后，面对小四和程蝶衣扮的两个虞姬，段小楼不知如何向蝶衣解释（图 10-11-4）。当开演的铃声响起，段小楼情急之下，揭下头套，宣布罢演，接着又是一个前后纵深方向的调度，镜头从正面跟拍段小楼与程蝶衣并肩迎着镜头走位（图 10-11-5）。紧接着，菊仙自画左入画（图 10-11-6），截断了小楼与蝶衣的去向。小四跟上来继续以政治形势相逼（图 10-11-7）。

图 10-11-2

图 10-11-3

图 10-11-4

图 10-11-5

图 10-11-6

图 10-11-7

　　小四扮的虞姬登台以后，众人焦急地期待小楼把演出完成。此时，传递头套的行动过程形象地表达了众人的期待。这是一个自画右向画左的横向调度，头套在众人手中一个传递给一个（图 10-11-8），直至传到了菊仙手中（图 10-11-9）……这一看似冗长的人物行动调度，强调了此时众人对段小楼的殷切期待，头套每传递给下一个人，沉甸甸的责任就又加重了一分。如果略去众人挨个传递头套的行动，把头套直接递给段小楼，叙事不会有什么大的问题，但是节奏就不对了，观众也无从感受段小楼最终所面临的心理压力。

　　这种压力既传递给了段小楼，也给了程蝶衣。小楼是因为蝶衣而宣布罢演的。解铃还须系铃人，最终是程蝶衣把头套戴在段小楼头上（图 10-11-10）。这意味着，程蝶衣不得不放弃和小四争夺虞姬一角。程蝶衣为何转变如此突然？在这里，看似冗长的传递头套的过程，将众人的期待直观呈现，构成迫使程蝶衣艰难抉择的压力的来源。

图 10-11-8

图 10-11-9

接下来是一个纵深方向的调度，镜头跟拍蝶衣离去的背影，画左的一众演员依次出画，直至镜头只剩蝶衣一人（图 10-11-11），表现人物孤独无助的凄凉处境。

图 10-11-10

图 10-11-11

最后，菊仙自画右入画，画面空间分为前后两个层次。前景是蝶衣和菊仙，后景是台上表演的霸王和虞姬的影子投射在帷幕上（图 10-11-12）。前景与后景作为两个叙事空间形成互文，后景成为前景的程蝶衣的某种心理背景。

本场景最终结束于纵深方向调度，程蝶衣在纵深空间孤独地远去（图 10-11-13）。

图 10-11-12

图 10-11-13

综合看来，本场景利用简单的场景空间，设计了相对复杂的空间结构布局，一道帷幕隔出台前、幕后两个相互关联的叙事空间，形成互文效果，相互补充、修饰。简单的场景空间并未限制场面调度的变化手段，导演不断利用狭长的戏院后台空间的两个向度制造变化：当镜头运动和人物行动沿着前后纵深调度时，空间纵深感、透视效果强烈，有助于形成视觉冲击；当镜头运动和人物行动沿着左右横向调度时，空间更

为平面化，镜头和人物在水平方向的位置变化明显，有助于加强节奏。当我们把整个场景在纵深方向和水平方向的这种转换联系起来看，可以发现其结构性作用。整个场景的结构不断在纵深方向、水平方向之间转换，这种转换也构成节奏变化，并且配合了叙事节奏的变化。

本场景的声音设计巧妙地依托于场景空间，又使这种空间结构更丰富。台前的戏曲演出、剧场的各种音响，既引导观众对画外空间的想象，也配合了本场景的叙事节拍，推动了叙事节奏。声音节奏的变化与场面调度的方向转换相互协调、借力，使台前的戏曲演出与幕后的人物行动形成共振效果。本场景的镜头与人物行动调度，更像是一场在幕后呈现的戏曲表演，镜头和人物的走位、节奏等，吻合台前的戏曲节拍，体现了某种戏曲舞台调度的风格。

第三节　从抽象到具体：人物行动与细节设计

场面调度中，细节设计无所不在。细节设计使故事由抽象到具体，从某种概念化的人物、情节变成生动、独特的人物形象、时空体验。细节设计包括很多层面，比如美术设计方面的细节，包括布景、服装、道具等细节；比如声音设计方面的细节，包括某一句台词、某一处音响设计等；也有直接的人物行动调度方面的细节，比如某个下意识的、不经意的小动作。人物行动的细节设计有助于人物形象塑造，特别是刻画人物心理状态。一些特别的细节设计作为贯穿影片的线索、推动情节的符号，被赋予丰富的内涵。

案例12：《甜蜜蜜》黎小军与李翘街头热吻

四两拨千斤：细节蕴含的丰富意义

《甜蜜蜜》：陈可辛导演，1996 年

图 10-12-1

人物行动调度有时候体现在细节运用方面。影片《甜蜜蜜》拍摄黎小军与李翘的街头热吻场景，就利用了细节设计加强人物行动的刻画、心理的表现。本场景开始的第一个重要细节是李翘车前悬挂的米老鼠挂件（图 10-12-1），米老鼠挂件构图居中，得到强调。米老鼠挂件是影片中一个重要的道具和线索，寄托了李翘和豹哥的情感，暗示着李翘目前与豹哥的关系。这个镜头既是开车的李翘的视角，也呈现了李翘此时矛盾的心理状态。在她可能与黎小军旧情复燃的时刻，导演以米老鼠挂件表现李翘不得不在黎小军与豹哥之间纠结。

接下来又有一个人物行动的细节。黎小军坐在李翘汽车的副驾驶座上，两人都在

压抑内心，相对无言。黎小军手足无措，碰响了车上的音乐按键（图10-12-2），不经意间，正巧邓丽君的歌声响起，这一细节反衬了车内令人尴尬的沉默氛围。并且，邓丽君的歌声也是本片关键的符号与线索，关乎黎小军和李翘的情缘，具有丰富的意义。因此，歌声响起后对两人的情绪具有催化的效应。

　　这时碰巧他们看到了街头正在签名的邓丽君（这一情节设计太具偶然性）。黎小军下车要到签名，签名写在了他的夹克背后。当黎小军返回车前，他与李翘一个在车外、一个在车内，隔窗相对（图10-12-3），欲言又止，不得不压抑内心的情感。

图 10-12-2

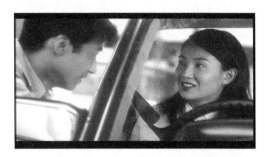

图 10-12-3

　　李翘目送黎小军的背影远去，这时写在外套背后的"邓丽君"映入李翘眼帘（图10-12-4），李翘内心掀起波澜。关键时刻，导演设计的一个细节，胜过千言万语，又将节奏拿捏得恰到好处。这就是当李翘趴在方向盘上目送黎小军远去时，不小心碰响了车喇叭（图10-12-5）。这一声突然的鸣笛，代表了李翘对黎小军的呼唤，令黎小军驻足回首（图10-12-6）并返回，最终二人在街头拥吻。从节奏方面看，这一声鸣笛将之前的沉默与压抑所蓄积的力量爆发了出来，击中观众，两个人内心的情感终于寻找到一个释放的契机。这一细节的设计既偶然，也合情合理。否则，此时给人物安排任何抒发心意的台词，都可能显得矫揉造作。所以，巧妙的细节设计配合人物行动调度，可以产生四两拨千斤的叙事效果。

图 10-12-4

图 10-12-5

图 10-12-6

最后补充一点，导演将黎小军与李翘的缘分系于一个充满偶然性的细节之上，如若李翘未碰响喇叭，两人的关系则可能会是另一种走向……这种充满多重可能性的不确定的情节设计，正是《甜蜜蜜》所演绎的爱情故事的迷人之处。

案例13：《间谍之桥》多诺万与官员谈判场景

含沙射影：作为叙事策略的细节刻画

《间谍之桥》(美)：史蒂文·斯皮尔伯格导演，2015年

本场景表现多诺万与官员在办公室针对交换人质进行谈判。对方同意用普莱尔换阿贝尔，而多诺万坚持称美国要求同时换回鲍尔斯。本片在表现多诺万与对方官员谈判的过程中，不失时机地对这名官员及其所代表的体制加以嘲讽，设计了诸多细节塑造这名官员颇为滑稽的官僚形象。

首先，在谈判开始，这名官员刚与多诺万握手，就着重强调自身的等级、身份(图10-13-1)，体现了注重等级的官僚体制特色；其次，办公桌（会议桌）上堆积的一堆堆文件材料（图10-13-2）、一排电话机（图10-13-3），暗示了烦琐的日常行政工作；再次，给了女佣们收拾会议桌（餐桌）上刚刚用完的餐具的一个画面（图10-13-4），镜头纵深感被加强，讽刺了官员们的生活排场；接着，当这名官员说完"我们会为你此番辛劳做下备忘录"，指了指身旁的小秘书，塑造了一个言必有记录、行政规矩严密、极具权威的官僚形象。

图 10-13-1

图 10-13-2

图 10-13-3

图 10-13-4

特别是当这名官员说"没门"时，立刻拍案而起（图 10-13-5），办公室远处正在收拾餐具的女佣惊吓得把餐具脱手摔落（图 10-13-6）。在给了一个多诺万等人闻声回头看的反应镜头后（图 10-13-7），是女佣赶忙道歉的镜头（图 10-13-8）。这一细节表明这名官员平日的权威已经将身边众人威慑到了何种程度。

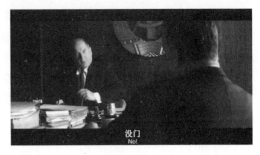

图 10-13-5

最后，当电话铃响起，这名官员接错电话的细节（图 10-13-9）显得滑稽可笑，进一步嘲讽了他大权独揽、行政工作繁忙，忙到连电话都接错。

图 10-13-6

图 10-13-7

图 10-13-8

图 10-13-9

总之，导演设计了各种细节嘲讽对方官员的形象与做派，借此对其所代表的体制进行含沙射影的批判。作为观众，我们需要客观地看到斯皮尔伯格身为美国导演、《间谍之桥》作为一部美国影片的立场，对影片先入为主的价值判断要加以反思，不能被叙事迷惑。我们更需要深刻地理解导演如何通过巧妙的叙事策略与场面调度设计，将其立场润物无声地渗透在影片中。

🎬 思考与练习

1. 人物行动场景的调度包括哪些方面的内容？
2. 《水浇园丁》体现了哪些当时电影制作的技术特点？是如何体现的？
3. 《毕业生》开场的家庭聚会场景，本恩下楼以后，使用了长镜头跟拍人物的方

式，为什么这样处理？

4. 比较《霸王别姬》中母亲艳红的出画调度、《甜蜜蜜》中李翘的出画调度与《投名状》中老臣陈公的出画调度，指出其共同点。再与《春逝》林荫道下男女分手场景比较，指出其区别。

5.《饮食男女》中小妹离家与大姐离家的场景，场面调度有什么区别？

6. 根据场景空间的三个维度，人物行动调度可以分为哪三种基本的方向？各有什么适用情况？各有什么作用？结合具体影片中的例证说明。

7.《甜蜜蜜》黎小军与李翘街头热吻场景，以哪些人物行动细节替代了人物对话？指出这些细节，结合具体情况分析其作用。

第十一章

场景空间：被忽略的"主角"

📷 **本章聚焦**

1. 场面调度的四个要素：时、空、人、镜
2. 戏剧张力
3. 人物行动调度对场景空间的"借势"
4. 巅峰体验

📷 **学习目标**

1. 理解场景空间是电影中被忽略的"主角"。
2. 理解特定的场景空间对人物塑造的作用。
3. 理解特定的场景空间与人物动作设计和戏剧张力形成的关系。
4. 学会分析场景空间的象征意义。

　　场面调度是在一定时间内、对特定空间中的人物和镜头的调度，因此，场面调度有四个关键的要素——时、空、人、镜。人，就是人物（演员）；镜，就是镜头（摄影机）。场面调度是拍摄者在拍摄现场对人员和机器设备的设计、安排、指挥，人员和机器主要就是指演员和摄影机。演员怎样表演、摄影机如何拍摄，要看导演的场面调度设计。时，就是时间；空，就是空间。场面调度是导演在特定拍摄场景内所进行的设计、调度，因而也是对一定时间内的拍摄空间的调度，是对时间的控制，对空间的安排。所以，场面调度是一个时间问题，也是一个空间问题。相比于人物和镜头，时间与空间作为场面调度中另两个关键的要素，往往容易被我们忽略，因为时间无法看见，我们又总是居于空间之中，缺乏抽离的视角反观空间本身。

　　面对剧本里已经写好的每场戏的情节、故事，导演首先需要考虑的问题之一，可能就是在一个什么样的地点拍摄、呈现。场景空间的选择是将剧本形象化的过程，是电影从文本到视觉的关键。场景空间选择得对，可以辅助剧本的叙事、表意、抒情，使表演和叙事事半功倍；相反，空间选择得不对，表演与叙事可能都会因此而黯然失色。理想的场面调度是，导演能选择合适的拍摄地点，善于利用拍摄现场的空间环境、格局，因地制宜，设计调度、走位。从场面调度的观赏性而言，越是格局复杂的空间结构，越是有利于处理较为复杂的场面调度。如迷宫一般繁复、交错的空间结构，有

助于产生复杂的人物行动与叙事。根据美术风格定位不同，场景空间一般区分为写实的、舞台的，前者更为接近生活时空，后者则更为接近舞台效果。场景空间的巧妙选择，有时候还具有隐喻、象征意义，能够体现特定的文化背景。

场景空间是一部影片中被忽略的"主角"。当我们专注于欣赏演员对人物形象的塑造时，不要忽略人物行动所处的那个空间。空间也有意义，空间也有戏。大概除了特写、近景这样的小景别画面，大多数的电影镜头中，更多的画面范围、构图比例其实是属于空间的。如果说，电影是一种用眼睛去欣赏其画面的视觉艺术，是一种用眼睛去看的叙事，那么，大多数时间里，我们除了看人物，其实就是在看电影的空间呈现。所以，对空间的呈现也是电影造型的关键。

第一节　人物塑造：特定场景空间中的人

场面调度中，对于人物的调度与对于场景空间的选择是彼此配合的。场景空间的氛围、特质会影响人物身份、人物形象、人物状态、人物性格的塑造。同样的人物行动，设定在不同的场景空间中可能就具有不一样的意义、节奏和感染力。如果是多人互动的场景，场景空间的选择可能会将人物关系的呈现形象化、可视化。对于人物的调度永远是具体场景空间中的调度，因而人物的塑造不能脱离特定的场景空间。在此讨论的两个案例《教父》和《辛德勒的名单》是我们前面反复研读的影片，再次分析其中的场景，是要从空间的角度切入，以空间本身作为分析和审美的对象。

案例1：《教父》多个场景空间分析

男人的成长与变迁：特定空间对人物塑造的助力

《教父》(美)：弗朗西斯·福特·科波拉导演，1972 年

(1) 教父街头遇刺场景

《教父》中有两个主要人物，除了迈克以外，就是他的父亲维托了。影片既展现了迈克逐渐成长为新一代教父的过程，也表现了权力如何从老一代教父过渡给他的儿子迈克。其中老教父街头遇刺是影片的一个重要的情节转折点，从此之后，迈克才开始一步步继承父亲的权力。

首先请注意教父遇刺的场景空间选择。这场刺杀发生在教父在街边选购水果时。这样一位威风八面、叱咤风云的黑帮老大，这么重要的情节，其场景空间选择竟然不是戒备森严的教父宅邸，也不是剑拔弩张的谈判时刻，就像我们在很多类型片当中所熟悉的那种套路——谈判桌掀翻、两边枪手开战。这场教父遇刺戏，竟然选择了一个日常生活的情境。这种场景空间的选择，恰恰是值得我们思考的重要设计。本片的整体场面调度风格设定偏写实，日常生活的空间有助于塑造一个更为贴近真实的黑帮老大的形象。黑帮老大并不一定完全符合影视剧给我们建构的那种血雨腥风、凶神恶煞、成天厮杀的

想象，他必然也有其日常的一面。这样一个意大利裔美国黑手党家族，必然也有其扎根其中的社区。从人物形象塑造看，选购水果的老教父犹如社区中的一个寻常老者，并未被人敬而远之，可见其平日待人平和，早已与所处的社区融为一片。

以下是对本场景调度的分镜头分析。

镜头1（图11-1-1）：前景教父的二儿子弗雷多钻入汽车、关上车门，后景是教父的背影，过了马路。从场景空间方面思考，要注意水果店为什么一定要位于马路对面，为什么一定要让教父穿过街道。这样设计恰好制造了足够的距离和空间，便于建立埋伏在一侧的枪手窥视的视角，便于展开接下来的人物行动调度。本场景空间中还有一个细节设计，就是街边汽油桶里燃烧的火苗。跳

图 11-1-1

动的火苗作为动态的元素，至少有助于营造不安的氛围，暗示着即将到来的危机。

镜头2（图11-1-2）：教父的背影，他像个寻常老者一样立在水果摊前挑选水果。背面的视角一方面说明他把自己暴露在未知的危险中毫无警惕，另一方面也暗示了未知的杀手可能正潜伏在某处盯梢并伺机出手。

镜头3（图11-1-3）：再次隔着街道拍摄对面的水果摊前的教父，这是一个无人称视点，也恰恰表现了某个未知的杀手的视点，暗示了潜在的危机，为杀手出现铺垫。

图 11-1-2

图 11-1-3

镜头4（图11-1-4）：两个杀手并肩走来，中景。

镜头5（图11-1-5）：教父的反应，他已然有所觉察，但是来不及了。

图 11-1-4

图 11-1-5

镜头6（图11-1-6）：杀手跑动的脚步特写。

镜头7（图11-1-7）：特写，教父立即跑开。

图11-1-6 图11-1-7

镜头8（图11-1-8）：杀手跑动的脚步特写，剪辑节奏越来越快，制造紧张的情绪。

镜头9（图11-1-9）：两把手枪的特写。

图11-1-8 图11-1-9

镜头10（图11-1-10）：杀手开枪，教父在奔跑向汽车时中枪。

镜头11（图11-1-11）：顶拍，远景，两个枪手继续补射，教父趴在车头，路面有撒落满地的橘子。镜头11与镜头10构成强烈反差，制造视觉冲击效果，形成节奏变化。此外，镜头11居高临下的视角、远景镜头，使教父与杀手都显得身形渺小、卑微，表现了教父中枪以后在街头狼狈不堪的状态。

图11-1-10 图11-1-11

镜头12（图11-1-12）：弗雷多打开车门出来，试图反击。

镜头 13（图 11-1-13）：近景，惊慌失措的弗雷多甚至还没开枪就把枪搞脱手。在如此紧张的时刻，影片叙事并没有忽略塑造次要人物的形象。

图 11-1-12

图 11-1-13

镜头 14（图 11-1-14）：顶拍，杀手逃跑。
镜头 15（图 11-1-15）：近景，弗雷多目瞪口呆的表情。

图 11-1-14

图 11-1-15

镜头 16（图 11-1-16）：近景，受伤的教父跌倒在了车头前、马路边，弗雷多的脚旁。注意教父倒下的位置是人行道，是来往行人的脚踩来踩去的地方，曾经威风八面、令人敬畏的黑帮老大，在遭遇突如其来的刺杀，中枪受伤以后，也不过如此卑微、凄凉，令人唏嘘。

镜头 17（图 11-1-17）：近景，弗雷多看着脚边的父亲，一时间竟然不知所措。

图 11-1-16

图 11-1-17

镜头 18（图 11-1-18）：近景，弗雷多坐在了马路路沿边，镜头拍其膝盖以下，教

父在其脚边。

镜头 19（图 11-1-19）：近景，哭泣的弗雷多。镜头 13、15、17、19 组合，让我们可以清楚地看到二儿子的懦弱无能。所以本场景对弗雷多这一影片中次要人物的塑造也是重点之一。教父的三个儿子有着各自鲜明的个性，大儿子桑尼冲动、狂躁，二儿子弗雷多感性、懦弱……两个哥哥的形象设定反衬了迈克堪当重任的个性与品质。

图 11-1-18

图 11-1-19

图 11-1-20

镜头 20（图 11-1-20）：全景，周围聚集了围观的人。

总之，本场景选择街头日常生活空间来处理教父这一主角的遇刺情节，符合影片的写实基调，同时，塑造了更为丰富、立体的教父形象——他除了是令人敬畏的黑帮老大，也是一个能想到为家人买点水果的温情的老父亲。其人物形象越是柔软而非凶悍，遇刺以后就越能够唤起观众的共情。本片对教父遇刺的处理打破套路，不像那种威风凛凛、被爪牙簇拥的黑帮老大，在遇刺时必然爆发轰轰烈烈的枪战，教父在遇刺之后横卧街头，一时之间没有援手，更像是个无人问津的糟老头。因此，本场景的空间设定有助于突出叱咤风云的教父此时处境的卑微，由此表现了黑道江湖中人的命运无常。

（2）迈克在路边得到消息后打电话回家场景

53.《教父》迈克在路边得到消息后打电话回家场景片段

图 11-1-21

紧接着教父遇刺场景之后，就是有关迈克的场景。为什么不在教父遇刺之后接着表现桑尼的行动？显然，这样的结构安排意在暗示教父与迈克之间宿命的联系——迈克必将成为父亲的继承者。空间选择方面，迈克也是处在一个日常生活的情境中：和女朋友逛街（图 11-1-21）。老教父身处于街头空间比较反常，迈克身处于街头空间却比较正常，因为此时他还没有涉足黑帮家族事务，

完全可以享受普通人的生活。但是，他的命运即将发生转折。

迈克与女友偶然路过街边的报刊亭，获知教父遇刺的消息（图11-1-22）。他赶忙冲过马路（图11-1-23），钻进了一个电话亭。这里有一个场景空间设计以及人物行动调度方面的细节："过马路"。迈克放下报纸急于打电话回家，问题是，电话亭为何一定要在马路对面，而不能就在报刊亭所在的这一侧？这就要看拍摄时人物行动调度的需要。在马路这一侧还是那一侧，区别在于要不要让迈克过这条马路。当迈克横穿马路，甚至都不在意往来汽车，才能表现人物急切的心情。并且，人物冲过马路的行动也形成了强烈的节奏感。如果迈克放下报纸，身边就是电话亭，伸手就是电话机，没有隔着马路的距离以及冲过马路时的速度，那么，这种强烈的节奏感就难以实现。所以，有时候，人物在镜头前过个马路都"有戏可看"。

图 11-1-22

图 11-1-23

迈克钻进电话亭后，迈克的女友凯先是随着迈克过马路，但是被阻隔在电话亭外。这时导演给了两个镜头，不仅在交代迈克打电话的行动，也在表现凯的状态。一是凯自外向内看着电话亭里的迈克（图11-1-24），两人之间隔着电话亭的玻璃，还有一层铁丝网；二是迈克打电话时，画面中可以看到后景电话亭外凯向内张望的眼睛（图11-1-25）。

图 11-1-24

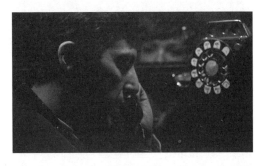

图 11-1-25

导演在此利用了电话亭这一场景空间，暗示迈克与女友之间的情感从此有了微妙的转变。从影片随后的剧情发展我们可以看到，作为一部在总体上表现了迈克的成长历程的影片，迈克此时往家中打电话不仅意味着他的关切、慰问，实际上更意味着他涉足黑帮家族事业的起点，他将由此一步一步越走越远。迈克将从一个与女友相随、

沉醉于爱情中的年轻男子，成长为一个沧桑老成、手段毒辣的黑帮老大。有趣的是，在本片中，女人就像是男人成长与变迁的参照系，迈克人生变迁的起点与结局都有凯在场并见证。所以，此时的镜头含蓄地表现了这对亲密无间的情侣从此有了隔阂，迈克从此深陷于家族事业中，他与凯之间的疏离将越来越严重。在本场景中，电话亭作为一个封闭空间，把迈克包围在内，把凯隔绝在外，并且与铁丝网这一细节结合，隐喻了这对情侣之间最初的隔阂。

（3）郊外铲除内奸场景

54.《教父》郊外铲除内奸场景片段

《教父》中有多场枪杀场景，这一场是克雷曼沙奉命除掉家族内奸。这场枪杀的场景空间选择在城市边缘地带的荒野，从画外音判断应该是海边，在远景镜头中，画面空间的远处隐约矗立着自由女神像（图11-1-26）。因为是杀人这种秘而不宣的罪恶勾当，所以设定在荒郊野外、边缘地带倒也符合常理，并且，可以借此场景表现黑道江湖中人命如蝼蚁草芥一般卑贱。而自由女神像这一空间符号，作为"美国梦"的某种象征，与本场景的内容构成反讽，呼应了该片的主旨。

奸细在车内被另一名枪手开枪射杀时，克雷曼沙在车外的草丛边小便。三声枪响、人被后座的枪手杀掉之后，身材臃肿的他不紧不慢地走回车边，拿回车内的馅饼（图11-1-27）。克雷曼沙的平静态度以及"小便"与"拿馅饼"这两处行动细节，表现了黑道江湖的残酷现实：对于这些黑帮中人而言，杀人就是他们的日常状态，杀人就和排泄、饮食一样，他们对此早已习以为常。

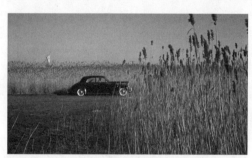
图 11-1-26

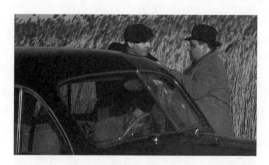
图 11-1-27

55.《教父》迈克在家中接女友电话场景片段

图 11-1-28

（4）迈克在家中接女友电话场景

该片中，多处转场都有微妙的前后衔接设计。杀人场景之后，画面叠化，转场至教父家中，画面中首先出现的是院子里坐在墙边的迈克（图11-1-28）。这一转场暗示迈克浑然不觉地卷入了黑帮斗争的旋涡中。镜头里，墙边的迈克双手插入衣兜，无所事事，画外音有人呼唤他的名字。这一空间选择、情境设定表明迈克此时在家族中的地位是边缘化的，并不受人器重，他更像是一个无聊地在院子里独自玩耍的单纯男孩。这种人物形象设计与影片结局的迈克形成巨大反差，说明《教父》真的做到了在一部影片的时间

里，表现人生的变迁，让观众看到人的成长、蜕变，从而具有黑帮"史诗"的厚重感。

接下来的镜头表现的是屋内。这是一个餐厨一体的空间，既是厨房，又有餐桌，可以在此用餐。人物位置沿空间纵深方向一分为二，前景是迈克在厨房接电话，随后看克雷曼沙烹饪（图11-1-29），后景是男人们用餐和议事。这样的设定表明迈克虽然置身家中，但此时还是被家族视为需要保护的"孩子"、弟弟，与担负使命的家族核心成员还有一段距离，依旧是个"局外人"。

特别是迈克打电话时，迈克在众人面前甚至羞于对女友说"我爱你"（图11-1-30），进一步塑造了迈克青涩、内敛的形象。这与影片结局胸有城府、对妻子撒谎的迈克形成鲜明对照。导演运用场面调度设计，在迈克人生变迁的起点时刻，着墨甚多。到了影片结局，观众回味起来，难免生发沧桑之感。

图 11-1-29

图 11-1-30

在此还要补充一点，作为整体场面调度偏写实风格的黑帮"史诗"，《教父》中有不少拍摄黑帮家族日常生活的过渡性场景，其场景空间的选择也以和饮食起居相关的家居生活空间为主。比如本场景拍摄到家族的男人们在厨房里用餐的情景。戏剧化的故事超越日常生活，写实风格的故事则回归日常生活。最真实的日常生活情境不外乎饮食起居。因此，我们在《教父》这样一部黑帮片中，除了看到"杀人"，还可以看到"吃饭"。

（5）结局，夫妻的疏离

前面提到，在《教父》中，女人就像是男人成长与变迁的参照系，迈克人生变迁的起点与结局都有凯在场并且见证。结局依旧是迈克与凯相处的一个场景。此时，迈克已经成为继承父亲的新一代教父，不再青涩，颇为深沉。面对妻子一再追问"是不是真的"，迈克虽然不耐烦，但还是克制住。这个男人背负着太多压力，有太多不可告人的隐秘。凯再也无法猜透迈克，与其说她是在向迈克求证一个答案，不如说她是在向迈克乞求一个答案（图11-1-31）。不管答案是什么，她都无从左右丈夫，夫妻之间产生了不可逾越的隔阂。终于，迈克矢口否认，欺骗了凯（图11-1-32）。凯信以为真，如释重负。或许这只是丈夫的一个善意的谎言，他不希望妻子因为真相而陷入困扰。无论如何，迈克再也不是当初的迈克。

凯转身离开了迈克的办公室，来到门外。此时场景空间利用门框一分为二，区别出门内、门外两个层次（图11-1-33）。迈克在门内、后景，凯在门外、前景。门框作为空间的界限，像是将这对夫妻隔绝在两个世界。两人一前、一后沿纵深方向站位，

56.《教父》结局片段

画面空间的纵深感形象地表明了夫妻之间的疏离。此外，迈克处在门框的包围中，这一构图形式象征了他已然被"教父"这一身份所禁锢，他所拥有的权力与地位也是无形的牢笼。还需要注意，此镜头凯在前景，与随后的画面联系，建立了妻子的视角。

接着，当迈克被手下包围，凯扭头望过去（图11-1-34）。在凯的视线中，三个手下入画，围住了迈克，其中一人关上了房间门（图11-1-35）。镜头反打，掩上的房门逐渐切断了凯张望的视线（图11-1-36）。这几个镜头表现了迈克在正式担负重任的同时，也让自己深陷黑帮家族事务，获得权力与失去自由同步。迈克的妻子凯是这一切的见证者，在她眼中，丈夫被手下的男人们包围，他与自己虽共处一室，他的工作却又像是全然陌生的另一个世界。这是一个属于男人的黑道江湖世界，这个世界在女人面前掩上了大门。但是，这不妨碍凯作为这个世界的旁观者和见证人，她是迈克人生变迁的参照系。所以，《教父》的最后一个镜头不是男人，而是留给了女人。

图 11-1-31

图 11-1-32

图 11-1-33

图 11-1-34

图 11-1-35

图 11-1-36

案例 2：《辛德勒的名单》多个场景空间分析

人性的丰富侧面：人物对话场景中空间的意义

《辛德勒的名单》（美）：史蒂文·斯皮尔伯格导演，1993 年

（1）教堂谈话场景

辛德勒在找过犹太人斯坦之后，忙于筹备他的工厂。教堂谈话这场戏中，拍摄了辛德勒和几个犹太商人之间的谈话。这一场景的空间选择在教堂（图 11-2-1），而不是咖啡馆或者酒吧之类的场所，有其历史的依据。在战时还在偷偷摸摸做生意的犹太人，恐怕只能以祷告为名，潜入教堂这样的场所掩人耳目。教堂本是寄托信仰的空间，犹太人以及辛德勒偏偏在这种场合做买卖，进行见不得光的交易（图 11-2-2）。因此，本场景空间的设定是对这些人亵渎信仰的反讽。作为一部塑造辛德勒拯救犹太人的英雄形象的传记题材影片，该片在开始并不急于给观众建构一个正面的、伟大的辛德勒形象，相反，观众看到更多的是客观的甚至负面的人物形象表现。此时的辛德勒就是一个唯利是图、善于钻营、发战争财的德国商人。

图 11-2-1

图 11-2-2

（2）车内谈判场景

辛德勒开办工厂需要资金投入，他想到了借助犹太富商的资金。这是辛德勒与犹太富商讨价还价的一个场景，导演选择把场景空间设定在犹太人临时安置区门口的一辆小汽车内。辛德勒坐在驾驶座，斯坦坐在副驾驶座，两个犹太富商坐在后排（图 11-2-3）。既然是要谈生意，为什么不能找间会议室谈？或者起码是能够坐下来面对面的咖啡馆？

图 11-2-3

本场景的空间选择，使四个人物不得不缩在小汽车内，至少有以下作用：其一，小汽车这一空间用以谈判显得比较拥挤、局促，并且挨着犹太人临时安置区，说明此时的犹太富商们处境窘迫，难以顾及自身体面，这种社会现实条件是辛德勒能够在谈判中要挟犹太富商的前提；其二，当镜头隔着车窗拍摄车内（图 11-2-4），越是光线晦暗、表情模糊，就越是有助于给观众建立一种窥探的视角，表现战时犹太人只能偷偷

摸摸地做生意，而小汽车这一空间相对还比较私密；其三，小汽车中的谈话持续不了太久，周围不断有车来人往，形成了一种躁动不安的氛围，与此同时，辛德勒开出的条件不容讨价还价，困窘的处境逼迫犹太富商仓促间作出不情愿的决定。总之，这场辛德勒与犹太富商车内的谈判，由于场景空间选择独特，人物对话的社会环境背景及人物处境与状态、心理氛围，不言自明。这再次证明了空间选择在场面调度中的重要作用。

此外，还有两个场面调度的细节值得注意。一是谈判间歇，辛德勒坐在前排，通过后视镜观察两个富商的神情，镜头表现了辛德勒独特的视角（图11-2-5）。这一视角表明这是一场不对等的谈判，辛德勒能够看清谈判对手，也了解对手的底牌，处在掌控局面的有利位置。同时，构图的局促感再次刻画了犹太富商的窘迫处境。在此，独特的视角捕捉到了生动的人物形象，使观众如身临其境。需要强调的是，如果不是选择了小汽车内作为场景空间，这一视角也不可能有。

图 11-2-4

图 11-2-5

图 11-2-6

二是人物行动的细节。当辛德勒一边谈，一边倒了一杯酒给斯坦（注意辛德勒自己也使用同一个杯子），而斯坦只是看了一眼，并没有喝（图11-2-6）。这一两人互动的细节展现了两个方面的信息：对斯坦而言，他身为犹太人，是被迫为辛德勒服务，但他依然心存尊严，他对辛德勒敲诈自己的同胞、发战争财的行为心存不满，拒绝辛德勒的酒杯，就像是一次无言的抗议；对辛德勒而言，他在步步紧逼地实施他的生意计划时，需要斯坦的协助，递酒杯这一行动细节说明他已经把斯坦视为自己的帮手，并不拿他当外人。

导演不失时机地利用两人互动的行动细节表现两人关系，塑造人物形象，客观呈现了主要角色与次要角色人性的丰富侧面。此时，辛德勒的形象依旧偏于负面，他就是一个看清形势的精明商人，并无是非正邪的立场。同时，正是因为导演客观地塑造人物形象，我们才看到了辛德勒区别于纳粹党人的一面，他并不抵触与犹太人打交道，内心并无种族歧视。这些人物形象的侧面，是帮助我们理解辛德勒做出拯救犹太人善举的铺垫。导演并不急于建构一个伟大的英雄，而是客观地呈现一种

正常的人性。

（3）残肢老者致谢辛德勒场景

辛德勒的工厂经过紧锣密鼓的筹建，很快就开工了。本场景中，辛德勒在他的工厂车间二楼的办公室就餐，二楼的落地窗户可以俯瞰整个车间的工人（图11-2-7）。这一空间场景的设计暗示了辛德勒高高在上的地位。辛德勒在落地窗前用餐时，斯坦毕恭毕敬地立在旁边汇报（图11-2-8），后景则是窗外一楼的车间，这样的调度设计有意地把辛德勒塑造得像是一个统治着他的王国的"君王"。确实，在战时，雇佣犹太人的辛德勒，既像是救世主，也掌握了生杀予夺的大权。导演依旧没有急于美化辛德勒的形象，而是客观地揭示了辛德勒也是战争既得利益者这一事实。

59.《辛德勒的名单》残肢老者致谢辛德勒场景片段

图11-2-7

图11-2-8

斯坦引着残肢犹太老者罗温斯坦先生进屋后，立于门口，敞开的门形成了一道界限（图11-2-9），辛德勒居左、老者居右，表现两方面身份、地位的鸿沟。此时，辛德勒出于对人的起码尊重，主动站起身来与其握手（图11-2-10）。二人的身高差距进一步表现了辛德勒的强势。随后斯坦把老者引出，老者依然念念叨叨。辛德勒落座之后满脸不悦，同时，老者转身再次向他表达感激。辛德勒出于礼貌挥挥手示意，但这次看也没看老者（图11-2-11）。

我想要感谢您给了我一个工作的机会
want to thank you, sir, for giving me the opportunity to work.

图11-2-9

不客气，我相信你一定表现杰出
You're welcome. I'm sure you're doing a great job.

图11-2-10

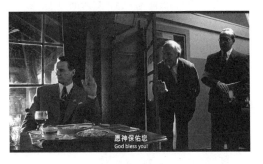

愿神保佑您
God bless you!

图11-2-11

图 11-2-12

接着，辛德勒就残肢老者对斯坦提出质问，斯坦故作不知（图 11-2-12）。很明显，辛德勒创办工厂之初，真正在暗地里拯救犹太人的，其实是斯坦，辛德勒只是在不自觉的情况下成全了斯坦的义举。

和前面几场一样，本场景依旧客观地呈现辛德勒人性的丰富侧面。他是一个唯利是图的精明商人，利用犹太人为自己谋利。但是，他又有正常的人性和教养，身为纳粹党人却没有极端的种族歧视，面对残肢老者时，并不因为自己身份高高在上就对犹太人不屑一顾，而是保持了人与人相处的礼节。他懂得控制自己的情绪，虽然内心不悦，却能克制，没有在犹太老者在场时发作，对人有起码的尊重。所以，导演既没有把辛德勒神圣化，也并没有刻意地加强他的负面形象。最初的辛德勒不算是什么伟大的英雄、圣人，只是一个有着正常人性的普通人。这些关于辛德勒正常人性的铺垫，恰恰是他后来成为英雄的序曲，他的善举正是基于他朴素的人道主义信念。相比于有着正常人性的辛德勒，屠杀犹太人的纳粹不正是背离了人性、泯灭了人性吗？

（4）辛德勒初次与党卫军头目阿蒙对话场景

60. 《辛德勒的名单》辛德勒初次与党卫军头目阿蒙对话场景片段

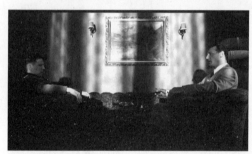

图 11-2-13

嗜杀的纳粹恶魔阿蒙·戈特是影片中最重要的反面人物。辛德勒与阿蒙的这场对话是片中正与邪两方面的对峙，是两人第一次正面交锋。场景空间的设计方面，导演把二人安排在会客室中面对面的两张单人沙发上就座，没有什么复杂的布景。从正侧面二人全景的机位看（图 11-2-13），二人一左一右、势均力敌，给人狭路相逢、短兵相接的感觉。构图基本平衡、对称，镜头正对着墙壁，空间显得平面化，没有什么纵深，没有过多的干扰元素，使人关注人物以及对话内容本身。

分别拍摄二人的过肩镜头在构图上也基本平衡、对等（图 11-2-14、图 11-2-15），这都说明辛德勒在面对纳粹魔头时手腕老道，并不示弱。画面依旧没有什么纵深感，没有什么其他元素，使观众关注二人的对峙本身。

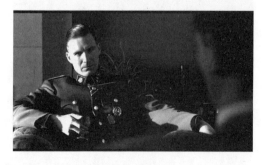

图 11-2-14

图 11-2-15

本对话场景最后结束于一个缓慢的推镜头（图 11-2-16、图 11-2-17），配合阿蒙连珠炮似的一长段台词的节奏，密不透风，压抑感越来越强。直至最终，辛德勒轻声地对阿蒙允诺以可观的回报。说明这场对谈虽然紧张压抑，辛德勒最终还是达到了目的。总之，本场景看似简洁、单调的空间布局，有助于特定对话内容的调度，营造情绪氛围。

图 11-2-16

图 11-2-17

此外，本对话场景还有一处细节，这就是当阿蒙的女佣海伦（犹太人）为辛德勒倒酒，辛德勒对她说了一句"谢谢你"（图 11-2-18）以后，阿蒙也对海伦说了一句"谢谢你"。这表现了两人之间不动声色的较量，此时较量的是人格与教养的高下。辛德勒对犹太人平等相待，尊重他人的尊严。这种人格与教养甚至影响到了他面前的对手——对待犹太人就像魔鬼的阿蒙。

图 11-2-18

（5）蕾金娜求见辛德勒场景

蕾金娜·帕尔曼小姐化名艾莎，来到辛德勒的工厂，求见辛德勒。艾莎在门卫办公室前通过门卫向辛德勒通报求见，而辛德勒在楼上、台阶的顶端探出身来俯视楼下（图 11-2-19、图 11-2-20）。这里，利用了拍摄角度的俯和仰，表现二人的权力、地位反差。对角线构图、广角镜头，加强了画面纵深感，强调二人之间身份、心理距离的疏远。广角镜头夸张了透视比例，对前后纵深空间有拉伸效果，艾莎与辛德勒之间看起来像是相距着数不尽的台阶，辛德勒对艾莎而言，看起来像是只可远观、高高在上的救世主。

61.《辛德勒的名单》蕾金娜·帕尔曼小姐求见辛德勒场景片段

图 11-2-19

图 11-2-20

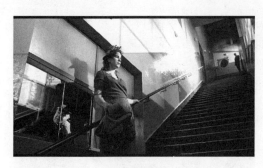

图 11-2-21

有趣的是，在蕾金娜第二次求见辛德勒时，还是同样的场景空间，只是因为对自己的装束仪表细加修饰（图 11-2-21），就被辛德勒允许上楼。

蕾金娜求见辛德勒场景，已经不在影片开始部分。影片开始，需要在塑造辛德勒的英雄形象之前，客观地铺垫辛德勒真实的、哪怕负面的形象。本场景在影片中的位置已经到了辛德勒开始对犹太人的拯救以后。本场景中，辛德勒掌握生杀予夺的权威、客观上高高在上的地位、"怜香惜玉"的个性，无论从哪一点看，都不足以为辛德勒的英雄形象增光添彩。但这就是该片塑造英雄人物的叙事策略。该片把英雄人物辛德勒的所作所为放在历史的时空中、客观的处境中，并且时刻提醒你，他首先是一个具体的、有着自身个性的人。一个真实的"英雄"，永远会有让人信服的感染力。

第二节 推动戏剧张力：特定场景空间中的动作

场面调度中，动作与空间会形成紧密的共生关系。场景空间的选择制约了人物动作的设计，影响了人物动作的节奏。场景空间的选择还奠定了情绪氛围，这种场景氛围也是形成节奏感的重要因素。所谓戏剧张力，是基于人物行动、情节转折所形成的情感起伏、节奏变化。特定场景空间的设定及特定空间中的人物行动设计，推动了戏剧张力的形成。

案例 3：《雁南飞》鲍里斯与薇罗尼卡楼梯送别场景

戏剧性动作及其张力：行动调度对场景空间的借势

《雁南飞》（苏联）：米哈伊尔·卡拉托佐夫导演，1957 年

62.《雁南飞》鲍里斯与薇罗尼卡楼梯送别场景片段

作为"蒙太奇"美学风格的代表，《雁南飞》的场面调度善于利用场景空间中的建筑结构来造型、构图，利用建筑结构既有的线条、形状，制造强烈的视觉形式感。影片开始的鲍里斯与薇罗尼卡楼梯送别场景，就利用了楼梯的特有结构与线条来造型，形成风格化的视觉形式，并且，将特定空间的造型与人物行动调度结合，控制叙事节奏，推动戏剧张力。

场景开始，鲍里斯送薇罗尼卡到了楼梯口，镜头仰拍二人的同时带到了上面两层环形楼梯的格局（图 11-3-1），交代了空间环境。接着，镜头仰拍薇罗尼卡上楼梯，鲍里斯在楼下，薇罗尼卡在后景、鲍里斯在前景，形成构图差别，楼梯的扶手构成明显的对角线（图 11-3-2）。突然几声狗吠以后，两人生怕被人发觉，薇罗尼卡赶紧上楼，

鲍里斯钻到楼梯下躲避（图11-3-3），形成节奏改变。当薇罗尼卡上了楼，鲍里斯探出身来呼唤薇罗尼卡（图11-3-4），在广角镜头中，两人的透视比例形成明显的反差，仿佛相隔着遥不可及的距离。

很快，鲍里斯终于按捺不住，追随着薇罗尼卡上了楼，人物动作节奏加速，音乐起。本场景使用了三个镜头，跟拍自画右向画左飞奔上楼梯的鲍里斯（图11-3-5—图11-3-7），拍摄角度由仰变俯，充分利用了楼梯的格局，渲染节奏变化。随着镜头运动，楼梯扶手的线条不断形成构图改变，楼道的背景旋转往复，加之人物动作、音乐……各种场面调度的元素综合调动、配合，形成了令人目眩的视觉效果，将这对热恋中的情侣内心澎湃的眷恋之情视觉化，构成了强烈的戏剧张力。

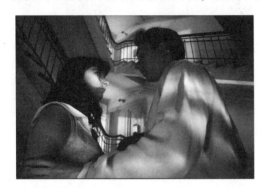

图 11-3-1

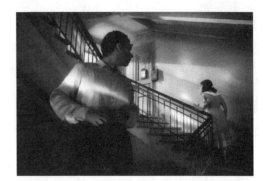

图 11-3-2

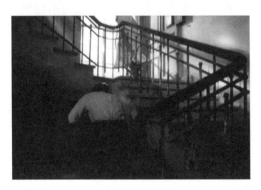

图 11-3-3

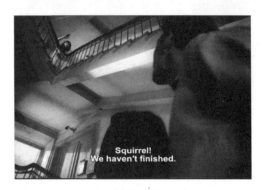

图 11-3-4

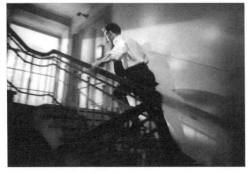

图 11-3-5

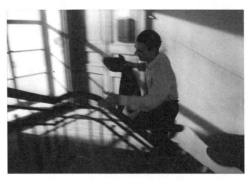

图 11-3-6

　　终于追上了薇罗尼卡以后，两人停下（图11-3-7）。这时狗又叫了一声，两人一方面卿卿我我，一方面又怕被人看到，不得不拉开距离（图11-3-8）。薇罗尼卡在上、鲍里斯在下，薇罗尼卡在前景、鲍里斯在后景，也形成构图的差别。鲍里斯正好处在楼梯的转角，可上可下、可进可退，两人随时准备散开。人物的动作结合楼梯的格局，微妙地刻画了人物矛盾、尴尬、紧张的心理状态，加强了两人互动的戏剧性。

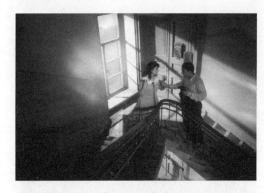
图 11-3-7

图 11-3-8

图 11-3-9

　　本场景不断变化的人物行动调度，暗示了这对情侣充满不确定性的关系转瞬即逝。当薇罗尼卡离开、出画，鲍里斯失落地坐在台阶上，身边的门忽然打开，恶犬冲出狂吠，吓得鲍里斯赶忙逃下楼（图11-3-9），形成进一步节奏改变。

　　总之，这一楼梯送别场景的调度，集中体现了导演在设计场面调度时对场景空间的建筑结构的"借势"。本场景如果没有这一特殊的楼梯格局，如果在平地上，那么，人物行动、空间造型、节奏控制，恐怕都会黯然失色。利用好了楼梯格局，本场景调度扣人心弦的戏剧张力才得以实现。此外，本场景利用了大量广角镜头、对角线构图，夸张了透视比例关系，加强了画面的纵深感、距离感，便于处理楼梯上下、前后不同位置的这对男女的互动。整体来看，本场景节奏感既有错落及停顿，又有急速与连贯，各种节奏变化浑然一体，具有流畅的音乐性。

案例4：《肖申克的救赎》安迪天台冒险

"巅峰体验"的视觉化：极端的场景空间

《肖申克的救赎》（美）：弗兰克·德拉邦特导演，1994年

　　本场景拍摄安迪·杜佛兰（蒂姆·罗宾斯饰演）和几个犯人一起在天台铺沥青，

在开始第一个镜头就强调了劳动地点天台的高度（图11-4-1）。如果不是在天台上铺沥青，而是在普通的马路上，就不可能有本场景的人物动作设计。当安迪无意听到在一旁监督犯人的狱警队长拜伦·赫德利（克兰西·布朗饰演）聊到了有关纳税的事，他竟然敢于放下手里的劳动，插入狱警队长的谈话（图11-4-2），贸然提出自己可以使狱警队长合法地免税。狱警队长拜伦素来行事凶残，果然，安迪的这次冒犯立刻给自己招来致命危机。他立刻被拜伦揪住，并且推到天台边缘（图11-4-3），丝毫不容解释。

图 11-4-1

图 11-4-2

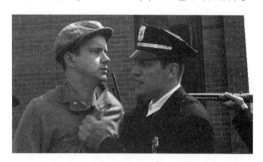

图 11-4-3

这时，场面调度如何表现安迪一边面临着生命危险，一边说服凶残的狱警队长？如何使这种心理节奏的惊心动魄视觉化？场景空间的选择起到了关键作用。因为是在天台上，狱警队长拜伦才有可能推着安迪来到天台边缘，这一行动立即迫使安迪面临生死临界的心理考验。在安迪生死一线之间、丝毫不容喘息地紧张言说时，镜头从顶拍（图11-4-4）逐渐移到平视安迪的神情（图11-4-5、图11-4-6），再环绕二人（图11-4-7），镜头调度本身也形成了强烈的节奏感和视觉冲击效果。

图 11-4-4

图 11-4-5

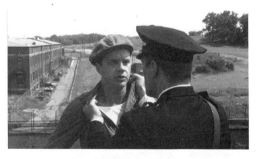

图 11-4-6

图 11-4-7

本场景成功地使观众通过视觉体验了当时安迪内心的"巅峰体验"，这种体验包含着极致的"濒死状态"、转危为安的戏剧性情节以及节奏张力，就像是在经历"过山车"。不难设想，本场景的空间如果选择在地面上，则难以实现"巅峰体验"的效果。我们在电影中见过太多类似的时刻和套路，为了形成令人窒息的"巅峰体验"，人物被一把枪指着，不得不急促地说完台词。相比之下，本场景中"巅峰体验"的产生与获得，主要依靠场景空间而非行动实现。

案例5：《间谍之桥》多诺万车内会谈、多诺万前往苏联使馆

极限速度与极端张力：场景空间对节奏的带动

《间谍之桥》（美）：史蒂文·斯皮尔伯格导演，2015 年

（1）多诺万与沃格尔的车内会谈

多诺万来到沃格尔的办公室，沃格尔一边收拾行装准备出门，一边表示对多诺万的不满，摆出一副没得谈的架势，谈判对象显然并不配合。多诺万尾随着沃格尔走出办公室、走到街上（图11-5-1、图11-5-2），一边下楼、急速行走，一边谈判，形成急促不安的节奏，对谈判者的思绪必然构成干扰，表明了这是一场充满难度与挑战的紧张谈判。

图 11-5-1

图 11-5-2

图 11-5-3

沃格尔进入车内，故意把车速提到极限。车速越来越快，两人的谈判也越来越胶着（图11-5-3、图11-5-4）。一方面，拍摄两人对话的镜头与拍摄车辆行驶的镜头交替，两人谈判的节奏与车速互相带动、牵引，仿佛谈判也因为车速达到顶峰，另一方面，在这样的环境中怎么可能心平气和地说话？车速不仅打乱了谈判，也刺激了谈判者

的心理状态，极限的速度对谈判者的心理承受力形成极限的挑战。直到最终汽车被截停，谈判也随之戛然而止，陷入僵局。本场景又是一个场景空间赋予动作、情节、节奏以极端的戏剧张力的例子。场景空间带动了节奏，并且提供了多样化的视听、场面调度的元素，烘托心理氛围。假设这场谈判不是发生在汽车里，而是发生在谈判桌上，那恐怕顶多只能相互争执，拍桌子摔杯子，最后不欢而散吧！这就是空间的意义。

本会谈场景选择在车内还有其他作用。当车行大街上，又自然地提供了一种拍摄城市外景空间的视点，街头一片废墟的战后萧条景象（图11-5-5），构成影片对于社会时空信息的暗示。

图11-5-4

图11-5-5

（2）多诺万前往苏联使馆

多诺万在一个雪天前往苏联使馆，首先以他的视角呈现柏林墙（图11-5-6）。接着，过关卡时，等候检查的人群早已排成长长的队伍，多诺万不得不恳求关卡的卫兵通融放行（图11-5-7）。随后，继续表现路途中的多诺万，他遇到了几个流氓的围困（图11-5-9），被迫脱掉了自己的大衣。注意此处出现了两次从高处俯拍的视角（图

图11-5-6

11-5-8、图11-5-10），暗示了这群流氓的刁难其实是有人设好的圈套，有意要给多诺万一个下马威。

图11-5-7

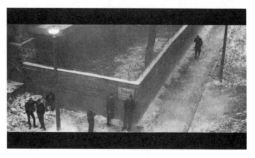

图11-5-8

图 11-5-9

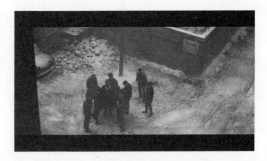

图 11-5-10

　　本段落的主要情节是讲多诺万去苏联使馆谈判，他即将去往的地点、即将见到的人才是观众期待的重点，但是在抵达使馆之前，导演却看似啰唆地交代了多诺万在路途中的见闻与遭遇。这一部分有空间呈现的作用，以空间交代了当时当地的社会、时代背景信息，也有心理铺垫的作用，使多诺万感受路途凶险，暗示随后的谈判可能多么棘手；从结构上看，这一部分在叙事上拖得更久一点，会使观众对接下来的谈判更有期待，并且，也和后续的情节（路遇流氓果然是有人故意设局）构成呼应。

　　多诺万脱掉大衣之后，在大雪中冻得狼狈不堪地来到了使馆大门前（图 11-5-11）。进入使馆后，镜头调度有意呈现了宏大的宫殿式办公空间（图 11-5-12），多诺万穿过一道接一道房门（图 11-5-13—图 11-5-16），令人目眩。结果没有见到沃格尔，见到了苏联方面的代表伊万·希什金。后者在谈话最后暗示沃格尔，在路上遇到的麻烦其实是由他设好的局（图 11-5-17），多诺万感受到人身威胁（图 11-5-18）。

图 11-5-11

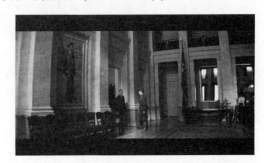

图 11-5-12

图 11-5-13

图 11-5-14

图 11-5-15

图 11-5-16

图 11-5-17

图 11-5-18

本场景对多诺万置身其中的宏大的宫殿式办公空间的呈现，在一定程度上也是镜头调度刻意给观众造成的观感：图 11-5-12 使用了大景别、低机位、仰拍，强调宫殿式建筑空间宏大的体量，表现人与空间的对比，这种体量必然会给置身其中的来访者（多诺万）以心理威慑；图 11-5-13—图 11-5-16 则使用了四个镜头拍摄多诺万穿过一道道门的过程，只见门框的线条层层围合，配合广角镜头，加强了空间的纵深感，前景后景仿佛相隔遥远的距离。这些借人物行动过程呈现空间的镜头，是以苏联使馆办公空间的宏大、奢华、门禁森严，反讽其所表征的威权体制，并且，也有铺垫、设置悬念的效果。

总体看来，《间谍之桥》这类影片的意识形态色彩始终是值得客观审视的，在导演的镜头里，苏联的外交官员往往被塑造为反面形象，不惜为了目的使用下作手段，而这反而令人不得不反思影片的立场与出发点，保持自己的思考与判断。

案例 6：《警察故事》陈家驹商场打斗

现代都市空间的打斗：场景空间助力动作奇观

《警察故事》：成龙导演，1985 年

现代动作片一般都有"闯关游戏"式结构，每一关以特定的场景空间为单元，完成特定的任务就算过关。《警察故事》的高潮段落——陈家驹（成龙饰演）商场打斗，也选择了特定的场景空间。这是一座空间结构比较复杂的现代化商场，复杂的空间结构为场面调度提供了更为丰富的可能。本场景出现了商厦中央巨大的围合式天井，在

图 11-6-1

这一特定的空间中，家驹纵身一跃，攀附上一根滑杆后，电光四射，最终滑落至地面，完成了极具挑战性的动作设计（图 11-6-1—图 11-6-3）。导演使用了三个镜头重复呈现家驹从滑杆滑落这一极富观赏性的动作，这一惊险的动作设计成为高潮段落的最强兴奋点。这种视觉奇观的形成，除了由于动作本身的冒险性，场景空间的选择也助力不少。

图 11-6-2

图 11-6-3

本场景的商场空间也体现了典型的现代都市空间特征：空间结构密集，层次、通道纵横交错，大空间被分解为结构复杂的小空间单元，人流量大，流动性强，人员复杂。在这种空间中展开的动作场景调度，可能不便于打斗时身体动作的自如伸展，却显得笨手笨脚、极具喜感。而这正是成龙式动作场景的风格。他把动作与喜剧两种类型元素融合，在打斗中为动作表演注入喜感。他不一定武功盖世，也会在打斗中吃亏，往往凭借自己的冒险涉险过关。他的动作设计看起来并无章法，不讲究传统武术的招式，甚至武器也是信手拈来，商场里触手可及的物品都有可能被用于打斗（图 11-6-4、图 11-6-5）。这就消解了传统武功的神圣性、经典性，显得极为贴近日常生活，具有喜剧表演效果。

图 11-6-4

图 11-6-5

当然，《警察故事》高潮场景的这个商场空间对于该片的意义不仅体现在场面调度

方面，它还展现了 20 世纪 80 年代香港的社
会与文化面貌。影片中出现的诸多空间符
号，比如自动扶梯等（图 11-6-6），在当年
是具有时尚性的。不同于香港古装武侠片对
中国传统山水的想象，成龙动作片为香港电
影注入了时代特质，反映了 20 世纪 80 年代
香港在经济崛起、高度都市化之后的自信。

图 11-6-6

　　总之，本场景说明了成龙式动作场景与
香港都市空间的共生关系。成龙式动作场景
的创新性，离不开当时香港动作片的场景空间推陈出新。直至今日，我们在审视各种
动作片的动作场景时，依旧需要意识到，看动作片，既是在看动作，也是在看呈现动
作的那个空间。

第三节　意在形外：空间的象征性运用

　　场面调度中，场景空间的选择在某些情况下不仅关乎场面调度本身。它不只是单
纯的背景画面或者人物行动展开的舞台，还被赋予丰富的寓意。它被用以暗示人物的
身份、人物的关系、人物的处境、人物的命运……空间成为象征性的空间符号，其意
义超越了有形的实体，意在言外，意在形外。

案例 7：《雁南飞》薇罗尼卡与鲍里斯离别场景

隔绝与禁锢：栏杆作为象征性空间符号

《雁南飞》（苏联）：米哈伊尔·卡拉托佐夫导演，1957 年

　　《雁南飞》影片开始不久，热恋中的薇罗尼卡与鲍里斯不得不面临离别。鲍里斯
即将奔赴战场，而薇罗尼卡错过了与鲍里斯最后的道别。鲍里斯焦急地在人群中搜

寻薇罗尼卡，当薇罗尼卡赶到时，鲍里斯
已经和其他人一起列队远行。导演赋予场景
空间中的栏杆以象征意义。镜头里，鲍里斯
和薇罗尼卡分别攀附着栏杆（图 11-7-1—
图 11-7-3），焦急地搜寻自己的心上人而不
得，仿佛他们是被栏杆阻隔，栏杆似乎成为
不可逾越的界限。当然，真正拆散他俩的并
非栏杆，而是他们面临的战争和历史。栏杆
用在此处，象征了隔绝的障碍与禁锢的界
限，将那些抽象的拆散他们的力量可视化。

63.《雁南飞》
薇罗尼卡与鲍
里斯离别场景
片段

图 11-7-1

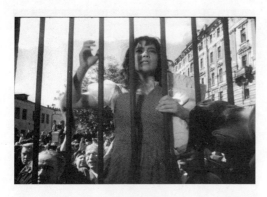

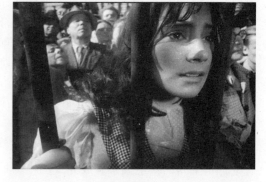

图 11-7-2 图 11-7-3

 当鲍里斯在人群中穿梭，焦急地搜寻他的心上人时，镜头掠过人群中形形色色的告别的人（图 11-7-4—图 11-7-8），有情侣、有夫妻、有两代人……这组人物群像的塑造，将薇罗尼卡和鲍里斯的爱情置入了波澜壮阔的宏大历史背景中，让观众意识到，这不仅是一对情侣的悲剧，这是一种将无数个体的命运裹挟着滚滚向前的时代浪潮。由此反观，薇罗尼卡和鲍里斯的爱情悲剧也因为与这段宏大历史的契合而显得沉郁、厚重。

图 11-7-4 图 11-7-5

图 11-7-6 图 11-7-7

　　身处时代浪潮之中，个人无从改变自己历史的处境。于是我们最终看到，鲍里斯加入了队列踏步向前（图11-7-9），而薇罗尼卡也被人流裹挟，无法追上自己的心上人（图11-7-10）。她扔出去的饼干被人群的步伐碾碎（图11-7-11），这一细节象征了薇罗尼卡破碎的心。

图 11-7-8

图 11-7-9

图 11-7-10

图 11-7-11

案例8：《甜蜜蜜》多个场景空间分析

漂泊离散的移民生活：空间的叙事功能与象征意义

《甜蜜蜜》：陈可辛导演，1996 年

（1）厨房内的激情

　　作为一个爱情故事，《甜蜜蜜》更为侧重展现生活中的爱情，而不是爱情本身。有很多场景把男女主角黎小军与李翘两人的互动放在绵密、琐碎的日常生活场景所处的空间中。比如两人共度新年夜并发生一夜激情场景。这是一间狭小的厨房，两人先是挤在角落吃东西（图11-8-1），聊回忆，接着一起

图 11-8-1

洗碗（图11-8-2），黎小军用毛巾为李翘擦手，镜头以特写表现两双手之间的触碰与互动（图11-8-3）。

图 11-8-2

图 11-8-3

接下来李翘提出该走了，穿衣服，黎小军笨拙地为李翘系衣扣（图11-8-4），随后又要把自己的外套给李翘套上。这段穿衣服的时间持续较久，呈现了两人之间细腻的互动过程。先是李翘靠在墙角，黎小军几乎是紧贴李翘，接着两人位置互换，黎小军靠在墙角，李翘的脸几乎紧贴着黎小军（图11-8-5）……一来二去，两人感情的火花终于迸射。

图 11-8-4

图 11-8-5

值得注意的是这一激情场景所处的场景空间，画面中甚至连一张床也没有。影片所设定的这一狭小、局促、窘迫的空间，恰恰符合当时香港底层移民生活的真实处境，暗示了黎小军的身份背景。但本场景设定的空间更重要的意义在场面调度方面，狭小局促的空间场景，反而拉近了两人的身体距离，便于近距离的身体语言的调度。

（2）排队炒股

两人排队买股票场景，同样体现了本片对绵密、琐碎的生活场景的呈现。这是一个炎热的夏夜，一大群香港民众排着长队，认购股票。画面中一定要带到市井小民的众生相，这些一闪而过的人物（图11-8-6、图11-8-7），在总体上构成了黎小军与李翘的爱情故事的生活背景、社会背景，表现了黎小军与李翘所身处的香港社会底层的生活状态。《甜蜜蜜》和《雁南飞》类似，这些以"爱情"为名的影片，在塑造了身处爱情中的男女主人公的同时，一定不会止步于表现爱情本身，而是把爱情置于具体的社会时空、时代背景中，呈现更广泛的社会风貌和人物群像。这种关于"爱情"的叙事是生活中的爱情而非真空中的爱情，真实，厚重，典型。从这个意义看，《甜蜜蜜》作为一部爱情经典，具备了反映社会与时代的典型意义。

图 11-8-6

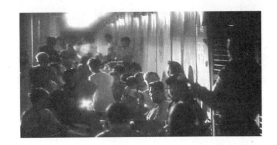

图 11-8-7

在展现了黎小军与李翘周围的人物群像之后，镜头前景是黎小军、李翘两人（图 11-8-8），旁边是一对为了钱而争执不休的夫妻（图 11-8-9）。

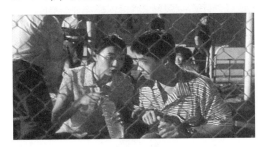

图 11-8-8

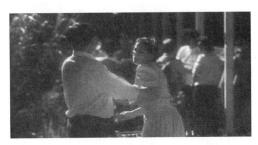

图 11-8-9

黎小军和李翘从这对夫妇聊到了理想，话题渐渐沉重。李翘忽然发现黎小军裤兜里一块化掉的巧克力（图 11-8-10）……进一步通过绵密的生活细节表现两人的情感。

需要强调的是，本场景有一个场景空间的细节设计可能会被人忽略，这就是在拍摄两人对话时，始终存在于画面前景的铁丝网（图 11-8-11）。镜头隔着铁丝网拍摄，铁丝网包围着这群漏夜排队、认购股票的市井小民，也把黎小军和李翘围在其中。铁丝网（类似的还有栏杆、牢笼等）有禁锢、隔离的意义，此处这一空间符号的设计，象征了他俩身处于滚滚红尘中、身不由己的人生处境，难逃"人为财死，鸟为食亡"的命运，而这也是众多漂泊离散的底层民众的共同写照。

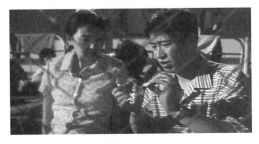

图 11-8-10

图 11-8-11

（3）庆典聚会上黎小军与李翘对话场景

黎小军与李翘二人在影片中的情缘经历了分分合合。本场景中的这场庆典聚会上，黎小军已为人夫，李翘也已为人妇。两人既有旧情，又不得不压抑在心底，他们的重

图 11-8-12

逢与对话难免尴尬。场景空间的选择准确地配合了此时的人物状态。这是一个只容一人通过的狭窄廊道，两人在此面对面，几乎没有更为宽裕的空间和距离（图 11-8-12）。越是狭小、拥挤，越是足以催化两人内心的情感起伏。

两人先是不痛不痒地说一些无关紧要的近况，画面构图很紧，以特写为主。在此过程中，还有人来人往，从他们身边借过，挤挤挨挨地蹭过去（图 11-8-13、图 11-8-14），谈话不断被中断，呈现了紧张不安的氛围。

图 11-8-13

图 11-8-14

图 11-8-15

李翘一边说话，一边不停地往自己嘴里塞东西吃，含着食物吞吞吐吐（图 11-8-15）。这一动作细节的设计，表明李翘借此掩饰其激动，内心有千言万语却又无从倾诉，每一次塞东西吃，正是欲言又止的时刻。接着谈到了彼此的境遇改善、身份变化，李翘说自己虽然做成"香港人"，妈妈却已不在，谈话渐渐触动心灵，音乐响起，节奏放缓。

本场景的调度离不开两方面元素的关键作用，这就是场景空间与人物动作。狭窄的廊道创造了黎小军与李翘近距离接触的机会，并产生"化学反应"一般的心灵催化效应。空间有了，紧张不安、欲言又止的人物状态自然而然就可以有。但是在这空间中，彼此不敢直视、手足无措的两个人，还需要做点什么动作，既真实自然，又恰如其分。此时，李翘端着一盘点心，不断地往嘴里送食物以掩饰其内心暗涌，就成为人物心理状态的一种微妙刻画。

（4）码头的离别

最后来看黎小军在码头守候李翘、最终两人再次分离场景。在此之前，黎小军与李翘分开之后再续前缘，重新在一起，两人正打算各自向自己的另一半摊牌。然而就在此刻，豹哥出事了，被警方通缉。豹哥打算乘船逃亡，李翘执着地要在这个雨夜见豹哥一面。黎小军陪着李翘来到码头。李翘这次见豹哥是打算要向他摊牌、和他分手

的，所以她准备上船时转身对黎小军说了一句"在这里等我，我很快回来"。虽然她信誓旦旦，但人的情感是如此捉摸不定、无从把握，黎小军手执雨伞面对着渐行渐远的小船，既是等待，更像诀别。

果然，李翘上了船之后才意识到，自己同时又难以割舍对豹哥的情感（图 11-8-16）。黎小军最终孤独地留守在码头边（图 11-8-17），两人再次分道扬镳。飘忽不定、左右为难的情感抉择、一念之差、从此就面临命运分岔，这种情节如果放在别的场景空间，可能就没有这样的味道。本场景恰到好处地设计了雨夜、码头、海上小船等元素

图 11-8-16

（图 11-8-18），呈现了特定的节奏与氛围，表现了深刻的情感和隐喻。

图 11-8-17

图 11-8-18

同样是送行，在火车站送行，在机场送行，在晴天送行，在雨天送行……其意义都不一样。本场景中，雨夜首先奠定了情绪和节奏的基调，营造了动荡不安的情绪氛围，码头则是一个与诀别、离散相关的空间符号，而海上小船则有漂泊、游荡的意蕴，它与码头一起，象征了黎小军与李翘漂泊不定的情感和命运，难以团聚、无法安稳。本片中黎小军和李翘漂泊不定的情缘，进一步构成华人移民群体漂泊离散的生命处境的表征。所以，场景空间选择巧妙，能够兼具叙事功能与象征意义。

案例 9：《阿飞正传》《旺角卡门》场景空间分析

流浪的"阿飞"：后现代的流动性空间

《阿飞正传》：王家卫导演，1990 年

《旺角卡门》：王家卫导演，1988 年

(1)《阿飞正传》结局"阿飞"之死

前面提到了《甜蜜蜜》中的码头离别场景，码头以及离港远航的海上小船，成为人物漂泊离散的生命处境的写照。与码头相比，火车站以及呼啸奔驰的火车，虽然也代表着远行的旅程，但这种沿着既定轨道的远行，更大程度上被用以象征早已设定的命运，具有宿命的意味。《阿飞正传》结局，英俊不凡的"阿飞"旭仔（张国荣饰演）只身前往菲律宾寻母（图 11-9-1），最终被枪手打死在一列火车上（图 11-9-2）。其后

图 11-9-1

镜头呈现的是东南亚的热带雨林（图 11-9-3），旁白说道："以前，我以为有一种鸟，一开始飞便会飞到死才落地……"借此建构关于"阿飞"的这一"无脚鸟"的象征。"阿飞"们的命运就如同这种"无脚鸟"，无家可归、漂泊离散，成为他们与生俱来的命运。因此，看似漂泊的"阿飞"们，自有其被牢牢禁锢的命运，这命运就是漂泊本身。从这个意义理解，在"阿飞"被打死后的抒情段落，王家卫将火车、雨林、"无脚鸟"这些意象组合，赋予了其独特的意境。

图 11-9-2

图 11-9-3

（2）《旺角卡门》阿娥与华哥电话亭热吻

王家卫的影片与本教材的案例中分析的大多数影片有所不同，他的影片并非戏剧化的类型电影，没有严格的戏剧化叙事，场景空间的衔接不一定严格地依循人物行动的连贯性，而是与情感互为表里，"一切景语皆情语"，空间构成流动的风景，有其内在的情绪流转和象征意义。比如《旺角卡门》阿娥（张曼玉饰演）和华哥（刘德华饰演）电话亭热吻部分，表现华哥返回大屿山向阿娥表白爱情，前后大体上出现了这样几种场景空间：① 华哥乘坐长途巴士赶往大屿山途中（图 11-9-4、图 11-9-5）；② 华哥与阿娥在码头相遇（图 11-9-6）；③ 阿娥身边有了别人，华哥不得不失落地乘坐渡轮离开（图 11-9-7、图 11-9-8）；④ 阿娥最终返回码头，华哥也赶到，两人在电话亭里热吻（图 11-9-9）。这里，"巴士—码头—渡轮—电话亭"这些场景空间的组合，吻合了情感的流动，并且，具有共同的象征意蕴。我们不难发现，导演所选择的场景空间具有相近的文化特征，这些具有流动性的公共空间，体现了典型的后现代都市男女的生存处境。一对男女的热吻，是发生在《旺角卡门》中的电话亭内，还是发生在《甜蜜蜜》中的街头空间，或者发生在田野中、草原上……意义大有不同。同样的男女情事，其空间设定的差异，体现的是人物身份、时代与文化背景的天差地别。因此，《旺角卡门》中的小小的电话亭，其构图占满画框，表现了典型的香港都市生活，狭小、局促、漂泊、不安，预示这对男女注定无法拥有恒久的爱情。

图 11-9-4

图 11-9-5

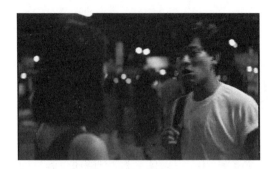

图 11-9-6

图 11-9-7

图 11-9-8

图 11-9-9

思考与练习

1. 场面调度有哪四个要素？分别如何理解？

2.《教父》中，迈克在路边得到消息后打电话回家场景，是如何运用空间来表现人物状态、人物关系的？

3. 结合《辛德勒的名单》中的具体场景，分析该片是如何运用空间来塑造辛德勒丰富、多面的形象的。

4. 结合《肖申克的救赎》天台场景以及《间谍之桥》车内谈判场景，分析如何运用空间来带动人物行动的紧张感。

5.《甜蜜蜜》和《旺角卡门》中的码头空间，有什么共同的内涵？

电影语言的释义：从形式到文化

第十二章

蒙太奇及隐喻：镜头的象征性

本章聚焦

1. 电影语言的纪实性与象征性
2. 蒙太奇
3. "狭义的蒙太奇"与"广义的蒙太奇"
4. 平行蒙太奇
5. 符号化的镜头语言

学习目标

1. 理解蒙太奇是电影语言的意义生成机制。
2. 掌握在形式层面制造前后镜头的联系、制造蒙太奇效果的方法。
3. 学会根据镜头之间从内容到形式层面的联系辨析蒙太奇的运用。
4. 学会分析象征性符号及其内涵。
5. 从剧作到场面调度、镜头设计等不同层面理解电影叙事的象征体系。

　　电影语言作为表达意义的符号系统，具有纪实性与象征性两个方面特征。所谓纪实性，就是"看见什么就是什么"，在观影过程中，每个画面所呈现的，通常会让观众有"所见即所得"的体验，画面所呈现的信息真实地让观众看到。相对于文学语言的含蓄蕴藉，电影语言是一种直来直去的表达。文字本身并非直接的形象，观众会有一个"转译"的思维过程，电影则基本不需要转换，所有可见的信息不需要经过转译。

　　所谓象征性，就是"含义超越了所见"。如果仅仅做到客观表现画面所呈现的内

容，电影语言还不足以被视为一种层次丰富的语言符号体系。在电影史上一百多年以来的实践中，电影语言的表意逐步深入到了象征的层面。象征含义使电影画面"所得不仅是所见"，观众得到的信息含量可能要远远大于所看到的。电影语言能够产生象征含义的根本原因，来自人类文化语境的积淀。在这样的语境里，场面调度的各种元素中，小到一个细节、一个道具，大到整个场景空间的选择与设计，作为视觉符号，都可能有其丰富的隐喻意义。此外，电影语言通过剪辑使镜头与镜头组合，使场面调度的各种元素彼此搭配，也有可能碰撞出新的意义，这种效果就叫作"蒙太奇"。蒙太奇本意是剪辑，特指镜头的组合产生了画面之外的新的意义。当然，在电影语言的实践与探索中，蒙太奇作为一种美学风格，其意义还不止这么简单。

需要强调的是，当我们讨论电影语言的象征性时，实际上包含了复杂的不同层面：有的来自剧作层面的象征，与文学象征重合，基本不在本教材的讨论范围内；有的来自场面调度与视听元素层面的象征，属于镜头语言的象征意义，是此处的主要讨论对象。

第一节 蒙太奇语汇：电影语言的意义生成机制

蒙太奇，本意是剪辑，特指镜头组合生成了新的意义。从狭义上理解蒙太奇，蒙太奇似乎是剪辑才有的问题，但我们对于蒙太奇的应用超越了剪辑的内涵。从广义上说，蒙太奇意味着电影语言的意义生成机制。无论在镜头内部各元素之间，还是在镜头的组合中，或者在各种更为复杂的蒙太奇段落中，蒙太奇的应用都在无限拓展电影这一视听综合艺术的表意空间。

**案例1：《摩登时代》《战舰波将金号》《毕业生》《色·戒》等影片中的
蒙太奇运用**

蒙太奇：镜头的组接与意义的生成

《摩登时代》（美）：查理·卓别林导演，1936年

《战舰波将金号》（苏联）：爱森斯坦导演，1925年

《毕业生》（美）：迈克·尼科尔斯导演，1967年

《色·戒》：李安导演，2007年

（1）《摩登时代》影片开始的羊群与人群

深刻的喜剧作品具有直指现实的批判力量。《摩登时代》影片开始拍摄一群工人纷纷上班，导演在头两个镜头就利用镜头的衔接制造了蒙太奇效果。

镜头1（图12-1-1）：俯拍一群羊，拥挤着在镜头里自上向下移动。

镜头2（图12-1-2）：俯拍一群上班的工人走出地铁站，同样拥挤着，行动轨迹也是自上向下。

64.《摩登时代》影片开始片段

图 12-1-1

图 12-1-2

　　孤立地看，这两个镜头只具有纪实的功能，交代羊群和人群这两个画面本身所显示的信息。但是两个镜头衔接之后，就有了新的联系和意义。导演显然是借此制造了一个比喻的修辞，通过电影传达他对于社会的反思与批判——匆忙劳碌的工人们，其生命被资本主义异化，其生活状态如同牲畜一样不能自主、没有自由。这就是蒙太奇的力量，利用镜头的组合，产生新的象征性意义，这种意义基于画面信息本身的联系形成。当然，运用蒙太奇并不是任意让两个镜头组合就可以，巧妙的蒙太奇运用，会让观众感觉这种联系不是导演强加于人，而是自然而然生成。因此，为了使镜头之间的联系足够令人信服，除了画面的内容本身，在画面的形式感方面，也需要主动去设计。如果设计得巧妙，可以做到让两个从内容层面看来毫无联系的事物，建立起视听形式层面的联系。比如本案例，羊群和人群从画面的纪实性意义去看，本来毫无联系，羊非人、人非羊，羊不像人、人不像羊。如何做到使两者建立联系？导演使用了场面调度与视听设计的形式手段与技巧。我们看到，此处的两个镜头，至少在画面构图（拥挤）、拍摄角度（俯拍）、运动的方向与轨迹（自上向下）及速度、节奏感等方面，有一致性。观众往往会受这种视听形式影响，从心理上建立起前后两个事物的联系。

　　系列纪录片《再说长江》第24集《黄山无形》的开始，第9、10两个镜头也运用了类似的蒙太奇效果。前一个镜头使用上摇的方式拍摄黄山险峻的登山道（图12-1-3），镜头自下向上运动，有上升的态势；后一个镜头使用同样的自下向上的运动方式拍摄一代伟人邓小平登黄山时留下的照片（图12-1-4）。通过这两个镜头的衔接，制造了比喻的修辞，传达了画面本身以外的新的含义：一代伟人邓小平就像巍峨的黄山一样令人高山仰止、令人崇敬。这也是典型的蒙太奇效果。从视觉心理分析，两个镜头运动的方向都让人感受到上升的态势，形成一种蓬勃向上的力量指向。

　　前后两个镜头的衔接形成的蒙太奇效果不仅可以表达比喻的修辞关系，还可以表现对比的关系。比如《黄山无形》的第15、16两个镜头，通过游客手中老式的照相机（图12-1-5）转到现代的DV（图12-1-6），完成了场景的转换、段落的转换。更重要的是，这两个镜头的衔接还表现了一种画面之外的对比，从老式照相机到DV的转变，是时代的进步、国家的发展、人民生活水平的提高……这就是蒙太奇的神奇力量，通过不同镜头的衔接，让我们看到了镜头之间的联系。这种新的意义的生成机制，使视听语言在本体意义上成为层次丰富的语言符号体系。

图 12-1-3

图 12-1-4

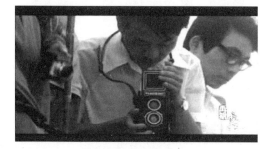

图 12-1-5

图 12-1-6

（2）《战舰波将金号》三个石头狮子的组合

苏联蒙太奇学派代表人物爱森斯坦导演的《战舰波将金号》，是对蒙太奇方法进行探索的经典之作。该片中，紧接着"敖德萨阶梯"的大屠杀场景以后，是军舰炮击的场景，随后著名的三个石狮像的镜头（图12-1-7—图12-1-9），动作与神情层层递进，表现了从沉睡到觉醒、咆哮的过程，借此象征俄国人民的抗争力量。所以，蒙太奇除了利用前后两个镜头的剪辑表现比喻、对比的关系，也可以表现镜头之间的其他联系，进一步赋予孤立的镜头以新的内涵。

65.《战舰波将金号》三个石头狮子的组合片段

图 12-1-7

图 12-1-8

图 12-1-9

（3）《毕业生》本恩在动物园

《毕业生》中有一段表现本恩不辞辛苦地追求伊莱恩的情节。其中有一场，本恩追随着伊莱恩来到了动物园，未曾料到伊莱恩是来动物园和自己的男友约会。本恩无奈，眼睁睁地看着伊莱恩与其男友远去。这时，为了表现本恩失落、孤独的处境，导演使用了这样一系列镜头。

图 12-1-10

镜头 1（图 12-1-10）：中景，本恩从远去的伊莱恩的背影收回目光，转身，低头，背面，画面后景是笼中的两只猴子。

镜头 2（图 12-1-11）：近景，隔着笼子拍摄本恩抬头看的表情。

镜头 3（图 12-1-12）：隔着笼子拍摄两只猴子在一起的样子，本恩的主观视角。

图 12-1-11

图 12-1-12

镜头 4：隔着笼子拍摄本恩，镜头变焦，从本恩（图 12-1-13）调整到后景的一只猩猩（图 12-1-14）。

图 12-1-13

图 12-1-14

镜头 1 铺垫了下面镜头 2、3 中人与猴子的空间位置关系，镜头 2、3 的组合既是一组视点镜头，也构成了蒙太奇效果，表现了"形单影只"与"出双入对"的对比。镜头 4 则通过变焦，使本恩与后景的动物产生联系，形成比喻关系。这组镜头以蒙太奇

方式嘲讽了本恩追求伊莱恩受挫、暂时落单的处境，风格颇为喜感。

　　《毕业生》中的这组镜头，其蒙太奇运用是否恰当，我们暂且不予置评。不过，我们需要意识到，运用蒙太奇也要有限制，而不能任性。我们在运用镜头衔接制造蒙太奇效果时，需要清晰地意识到什么时候"可以"，什么时候"不能"；我们在分析蒙太奇效果时，需要学会辨别什么情况"自然"，什么情况"生硬"。蒙太奇应当以镜头之间内容的联系为前提，并且，在形式上也应尽可能设计一定的联系。蒙太奇不能单纯地理解为，只要把不相干的镜头剪辑在一起，就能产生联系、产生新的含义。将镜头任性地生拉硬扯，这样的剪辑会由于导演主观过度介入而具有强烈的指示性、引导性。这样的"蒙太奇"，镜头就像是一根导演手中的"教鞭"，指到哪儿，观众就必须去注视哪儿，从而使观众被导演强加的意义所牵引，失去了观察、思考的自由。

（4）《色·戒》影片首镜头

　　狭义的蒙太奇似乎是镜头剪辑时才有的概念，但是，如果从"产生新的意义"这一点界定，在一个镜头内部，不同元素的组合也可能会有某种蒙太奇效果。比如上文提到的《毕业生》中的镜头4，画面主体从本恩调整到他身后的猩猩，在同一个镜头中先后强调的两个元素，彼此之间也产生了意义的关联。从我们对于"蒙太奇"的定义看，这不是狭义的、严格的蒙太奇，但是却实现了蒙太奇的效果，所以也可以视为镜头内部的某种"广义的蒙太奇"。

　　影片《色·戒》开始的第一个镜头，画面首先拍摄了一只狗的脸（图12-1-15），狗眼珠向画左看了一下之后，镜头上移，接着拍摄了狗身边立着的一名警卫的脸（图12-1-16），他的眼睛也向画左看了一下。就这个镜头的首尾两个元素"狗"和"人"而言，我们不难理解导演想要制造某种比喻的修辞，想要表现两者的内在联系和"相似性"。不是外表相似，而是两者都有着警戒的眼神，忠于其作为"警戒者"的身份与职责。影片开始，这一设计别具匠心的镜头调度，被赋予复杂而深刻的含义，甚至承载了《色·戒》的一半题旨，即关于"色·戒"之"戒"的意义——此镜头通过对"看"的强调，表征了某种令人压抑的社会与文化氛围，人与人处在监控与被监控的网络中，四处布满有形与无形的警惕的眼神。这种特定文化背景下的"戒"的氛围，正是本片引人反思、发人深省之处。

图 12-1-15

图 12-1-16

　　所以，什么是蒙太奇？如何判断蒙太奇？我们认为，《毕业生》与《色·戒》两

个案例中，通过镜头内部调度，制造不同元素之间的联系、产生新的意义的手法，被视为"广义的蒙太奇"更为恰当。

案例2：《辛德勒的名单》《教父》《无间道2》的蒙太奇段落运用

平行蒙太奇：不同线索之间的对比和共振

《辛德勒的名单》（美）：史蒂文·斯皮尔伯格导演，1993 年

《教父》（美）：弗朗西斯·福特·科波拉导演，1972 年

《无间道2》：刘伟强、麦兆辉导演，2003 年

（1）《辛德勒的名单》德军驱离犹太人段落

所谓平行蒙太奇，就是两条或者几条不同时空或者异地同时的情节线索平行叙述、并列展开、交替剪辑，各条线索在意义上相互联系，形成对比等关系，构成一个完整的结构。《辛德勒的名单》影片开始不久，德军将犹太人驱离他们的家园。导演使用了一组镜头呈现一对犹太富商夫妇被迫离开他们的豪宅，另一组镜头则呈现了辛德勒住

图 12-2-1

进这对富商夫妇的豪宅。两组镜头交替剪辑，构成平行蒙太奇。

镜头1（图12-2-1）：被迫离开家园的犹太富商被路人恶语相向，景况凄凉。

镜头2（图12-2-2）：犹太富商刚离开，辛德勒紧跟着就住进了原属于犹太富商的豪宅。

镜头3（图12-2-3）：犹太富商夫妇搬进拥挤昏暗的难民营。

图 12-2-2

图 12-2-3

镜头4（图12-2-4）：辛德勒躺倒在宽敞舒适的大床上。

镜头5（图12-2-5）：犹太富商夫妇被迫与一群平民共处一室。

镜头6（图12-2-6）：辛德勒手枕着头躺在大床上说道："再没有比这更棒的了！"

镜头7（图12-2-7）：犹太富商哀叹道："没有比这更糟的了！"

图 12-2-4

图 12-2-5

图 12-2-6

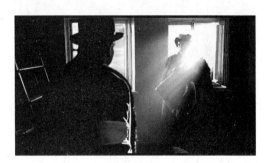

图 12-2-7

以上 7 个镜头中,很明显镜头 1、3、5、7 是一条情节线索,镜头 2、4、6 是另一条线索。叙事在这两条线索之间反复交替,使两条线索形成鲜明的对比。一边是犹太富商被驱离家园,对他们而言,苦难才刚刚开始;另一边是辛德勒作为德国商人,成为战争的既得利益者。两条线索以这样的平行蒙太奇手法同步呈现,观众可以更为清楚地意识到,以辛德勒为代表的德国人的享乐,建立在对犹太人权益的肆意践踏的基础之上,以犹太人的苦难为代价。影片并不急于在一开始就刻意地美化辛德勒的形象,而是客观呈现了在那样特定的时代背景之下,辛德勒作为德国商人,也有其民族的、历史的局限性。这种对于辛德勒的形象的"负面化"呈现,反而让影片更有历史的可信度。

(2)《教父》教堂洗礼段落

《教父》的高潮部分,拍摄迈克在教堂参加新生儿的洗礼,穿插剪辑此时迈克安排的手下兵分多路杀掉了五大家族的首领。这一段也使用了平行蒙太奇结构。与迈克在教堂参加神圣的洗礼形成对照的是,他安排的手下分头出马杀人。每当神父将"你弃绝撒旦吗?包括他的所作所为?"等问题抛出,在剪辑上,就会插入各大家族首领惨遭迈克安排的杀手屠杀的场景(图 12-2-8、图 12-2-10、图 12-2-12、图 12-2-14、图 12-2-16),然后镜头回到教堂,迈克给神父以自己的答案(图 12-2-9、图 12-2-11、图 12-

67.《教父》教堂洗礼段落片段

图 12-2-8

2-13、图 12-2-15、图 12-2-17）。当迈克的对手纷纷倒在血泊中（图 12-2-18—图 12-2-20），这场教堂洗礼才最终完毕（图 12-2-21、图 12-2-22）。这种平行蒙太奇的结构使叙事显得更复杂，节奏感更强，并且使各条线索之间形成了意义的共振。迈克明知暗杀已经按计划展开，黑帮家族在铲除异己，他却能在教堂里平静地说出"弃绝撒旦、相信上帝"，甚至"弃绝虚伪"，形成反讽。似乎他所弃绝的"撒旦"，就是威胁自己家族的敌人。而他在弃绝"撒旦"的同时，自己也正堕入某种万劫不复的深渊。因此，看似是迈克在参加新生儿的洗礼，不如说是迈克自身接受了一场黑道江湖的"洗礼"——成为一名真正的"教父"。

图 12-2-9

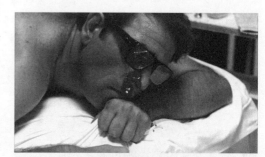

图 12-2-10

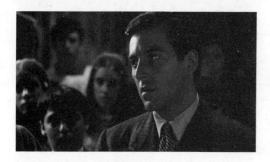

图 12-2-11

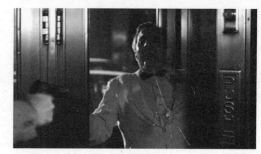

图 12-2-12

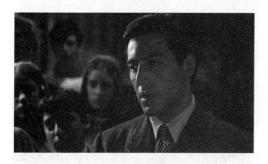

图 12-2-13

图 12-2-14

图 12-2-15

图 12-2-16

图 12-2-17

图 12-2-18

图 12-2-19

图 12-2-20

图 12-2-21

图 12-2-22

　　洗礼场景还运用了声音蒙太奇手法，给杀人的场景配以教堂管风琴声，枪声大作的同时，管风琴声也振聋发聩，在意义上相互烘托，在节奏上形成借势。

（3）《无间道2》倪永孝派人杀害五大帮派头目

《无间道2》也使用了平行剪辑的手法，呈现倪永孝派人杀害五大帮派头目的场景。一边是倪永孝在审讯室平静地接受审讯，侃侃而谈。一边是他安排的手下分头行动，除掉了曾经背叛倪家的四大头目，只有韩琛逃脱。当倪永孝在审讯室说出"出来混，迟早要还"，他安排的手下仿佛成了索命鬼，以残酷的方式夺人性命。倪永孝的话

图 12-2-23

似乎一语成谶，而交替的线索之间也形成了蒙太奇效果，建立了跨越时空的意义联系。与《教父》的平行剪辑段落相比，《无间道2》的手法相同，节奏更快，情感的渲染效果更浓烈。特别是开始动手杀人时刻，五条线索之间的转换越来越快，枪声大作，形成节奏的共振。杀人之后，在口琴吹奏的《友谊地久天长》旋律中，各条线索的杀人现场一片凄凉，与此同时，这一切都尽在审讯室的倪永孝掌握中（图12-2-23）。

案例3：《倩女幽魂》蒙太奇语言与写意风格

留白之美：意境的绵延与美感的生成

《倩女幽魂》：程小东导演，1987 年

（1）序幕部分

由徐克监制、程小东导演的影片《倩女幽魂》，体现了独特的造型创意、语言风格。以下分析的是该片序幕部分。

镜头 1（图 12-3-1）：特写，拍摄"兰若寺"三个字的牌匾。

镜头 2（图 12-3-2）：逆光，三尊菩萨。

镜头 3（图 12-3-3）：从风吹满地落叶的特写上摇，仰拍古刹门楣。

图 12-3-1

图 12-3-2

图 12-3-3

这三个镜头都使用了蓝色调，营造了阴冷肃杀的氛围，配以萧萧风声，给人以对于古刹荒宅的想象。

镜头 4（图 12-3-4）：特写窗棂，隐约可见里面灯火闪烁，也多了一丝暖色。

由冷色转暖色，形成视觉节奏的转换。表意上看，镜头 4 从前三个镜头建立的萧瑟清冷的空间氛围转换，灯火使人想象人的气息，让人意识到这古刹荒宅原来有人居住，完成了从空间到人物出场的过渡。

镜头 5（图 12-3-5）：俯拍书生一星灯火下伏案苦读的全景，兼具冷暖色布光。

图 12-3-4

图 12-3-5

人物出场。但镜头 5 并没有表现书生的脸部形象，只是从总体上给观众建立一种对古刹荒宅中深夜秉灯苦读的书生的想象。

镜头 6（图 12-3-6）：推镜头，窗棂推开，风吹帐幔，镜头继续穿过飘逸的帐幔，至书生灯下苦读的近景止。

相比于镜头 5，镜头 6 中有了书生的侧颜，进一步建构了一个书生的形象。重要的是，镜头 6 由窗外推入的独特视角给人以女鬼入室的想象，并且以镜头运动形成节奏起伏。注意镜头 6 中帐幔的作用，既在画面构图上制造了层次与遮掩，其轻盈的织物质感又增添了几分浪漫阴柔之美。

镜头 7（图 12-3-7）：书生视角，看女鬼在窗棂前长袖善舞。

注意书生的侧脸被灯火投射，为暖色，女鬼的位置被窗外的夜色投射，逆光，冷色。这一构图设计与色调反差，象征性地区分了阴阳两界人鬼之别。

图 12-3-6

图 12-3-7

镜头 8（图 12-3-8）：反打书生看女鬼的近景。帐幔飞舞，女鬼的纱巾飘入画，轻抚书生。

镜头 8 以织物轻盈的质感以及书生对纱巾的反应，象征女鬼对书生的撩拨，使人想象男女之间的调情场景。

镜头 9（图 12-3-9）：特写，女鬼的手往回牵引着纱巾，冷色。

图 12-3-8

图 12-3-9

镜头 10（图 12-3-10）：特写，书生的手放下书卷，随着纱巾接近女鬼，灯笼被碰倒。

镜头 11（图 12-3-11）：特写，灯笼倒在了水盆中。

图 12-3-10

图 12-3-11

三个特写镜头并没有直接拍女鬼或书生的表情，甚至也没有拍清楚人物行动过程，却为观众建立了书生如何被女鬼一步步色诱的想象。镜头语言含蓄蕴藉。灯笼被碰倒在水盆中，暗示了书生即将葬送性命。

镜头 12（图 12-3-12）：特写，书生的手触摸女鬼，冷色。

镜头 13（图 12-3-13）：特写，女鬼亲吻书生胸膛。

图 12-3-12

图 12-3-13

镜头 14（图 12-3-14）：全景，女鬼伏在书生的身体上。

这三个镜头建立了对书生与女鬼之间的互动画面的想象。从镜头 12 开始，持续的蓝色调画面说明书生已经被女鬼控制，危在旦夕。

镜头 15（图 12-3-15）：特写，脚腕上戴的铃铛被触碰响。

图 12-3-14

图 12-3-15

镜头 16（图 12-3-16）：特写，进一步拍摄铃铛的细节。

镜头 17（图 12-3-17）：特写，兰若寺的飞檐上悬挂的铃铛也随风震响。

图 12-3-16

图 12-3-17

镜头 15 到 16 的信息是重复的，强调了细节，铺垫了节奏。到镜头 17，从脚腕转换至屋外飞檐上的铃铛，递进升级，暗示凶险将随之而来。

镜头 18（图 12-3-18）：特写，镜头贴近地面在草丛间穿梭。

镜头 19（图 12-3-19）：全景，女鬼骑在书生身上，往后甩起长发。

图 12-3-18

图 12-3-19

镜头 20（图 12-3-20）：特写，镜头紧贴地面，上了台阶，接近屋宇。

镜头 21（图 12-3-21）：全景，女鬼扑倒书生。

图 12-3-20

图 12-3-21

镜头 22（图 12-3-22）：狂风大作，镜头进入大开的窗户，越过书桌，直至书生近前，书生惊叫。

镜头 18、20、22 以运动镜头模拟主观视角，却是无人称视点，形成悬念和想象。这组镜头运动快速，并且，与拍摄书生的线索（镜头 19、镜头 21）交叉剪辑，加强了节奏冲击力，令人不禁心生惊悚。

镜头 23（图 12-3-23）：紧接着书生的尖叫之后，一排叮当震响的铃铛。

铃铛声配合尖叫声，形成声音蒙太奇效果，避免直接呈现书生被害的惨状，却又给观众制造了极度惊悚的想象与节奏感。

图 12-3-22

图 12-3-23

镜头 24（图 12-3-24）：特写，书生的双腿在踢腾、挣扎。

仅仅以一个特写镜头就已经表明了书生被害的痛苦过程。

镜头 25（图 12-3-25）：帐幔遮住了女鬼的脸部。

避免了直接呈现女鬼形象，却反而给人以想象。

图 12-3-24

图 12-3-25

镜头 26（图 12-3-26）：灯笼浸泡在水中，火光熄灭。

火光象征了生命，以火光熄灭寓意书生已死。

镜头 27（图 12-3-27）：红色的绸布被风鼓起，占满画面，"倩女幽魂"标题出。

此时出片头，在节奏上恰到好处，承接了前面 26 个镜头所营造的情绪氛围与节奏张力。同时，运用大面积红色形成视觉震撼，利用红色的象征意义进一步彰显本片的意蕴。

图 12-3-26

图 12-3-27

综合来看，《倩女幽魂》的这一段序幕部分，镜头叙事简洁高效，以极简的画面演绎了丰富的情节和意境。全片没有完整呈现古刹荒宅的空间格局，甚至也没有一个镜头塑造色诱书生的女鬼的容貌，却并不妨碍观众在脑海中形成古刹荒宅、书生被女鬼所害的想象。这种含蓄蕴藉的镜头语言是蒙太奇效果的，也是写意风格的，既体现了电影语言的本体魅力，也体现了中国文艺的审美传统，这种中国艺术的美感是留白之美。全片避免了以写实的方式去呈现女鬼伤人的凶险、血腥与惊悚（类似许多西方电影中令人作呕的吸血鬼场景），而是对可能引起感官不适的画面点到为止，将人鬼互动浪漫化、唯美化，营造了飘逸、阴柔之美。这个案例也体现了徐克作品的独特造型能力与剪辑风格。这是一种靠剪辑取胜的电影语言，孤立地分析每个镜头都无法取代把这些镜头连贯在一起，形成一气呵成的连贯性、节奏张力和绵延的意境。因此，从这个意义看，《倩女幽魂》是徐克、程小东这些电影人将电影语言与中国艺术成功结合的一个文本。

（2）聂小倩更衣场景

宁采臣（张国荣饰演）深夜来寻聂小倩（王祖贤饰演），未料到树妖姥姥和侍女小青也同时到来，慌乱之中，小倩把宁采臣藏在浴盆水中。这一场面调度的设计制造了后续情节发展的矛盾冲突点：一边小倩忙于应付姥姥和小青，避免她们发现宁采臣，一边宁采臣不得不从水中探出头来换气。每次姥姥和小青产生怀疑的时刻，或者宁采臣探头换气的时刻，就是聂小倩疲于应付的危急时刻，她不得不三番五次地应付危机，周旋于双方之间，避免宁采臣被姥姥和小青发现。聂小倩如何一次次急中生智地化解危机，是本段落最具戏剧性的看点：第一次小青怀疑澡盆有人时，聂小倩扯出衣服遮掩；第二次姥姥闻到了活人的味道并走近澡盆时，聂小倩撕破衣服转移注意；第三次小青以洗手为借口接近澡盆时，聂小倩紧随其后，用水泼洒小青；第四次宁采臣憋不住气探出头来，恰逢聂小倩更衣，聂小倩借势与宁采臣水下一吻；第五次小青出门之后忽又折返而回，聂小倩为了遮掩宁采臣而钻入澡盆内。

在这一场景中，拍摄聂小倩更衣的镜头，堪称蒙太奇语言的典范。

镜头 1（图 12-3-28）：音乐起，机位贴近地面的高度，两名侍女在前景左右，粉色衣服的聂小倩在后景中间，红色的裙摆渐渐遮挡住聂小倩的身体，占满了画面。

镜头 1 首先在构图上利用前景的左右两位侍女形成遮挡，使人在视觉上首先注视画面中央、后景的聂小倩的身姿。当红色的裙摆飘逸地入画，并遮挡住这一身体时，给人以美丽的遐想。

镜头 2（图 12-3-29）：近景，聂小倩背面，甩开长发，露肩，穿上新衣。

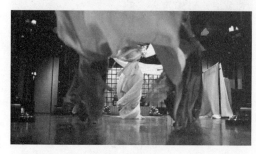
图 12-3-28

图 12-3-29

镜头 3（图 12-3-30）：特写，聂小倩的纤纤手指伸出红色的衣袖。

镜头 4（图 12-3-31）：特写，聂小倩的衣领打了一个绳结。

图 12-3-30

图 12-3-31

镜头 5（图 12-3-32）：特写，聂小倩的后腰也系了一个结。

镜头 6（图 12-3-33）：特写，聂小倩披上了一层披肩，转头，乌黑的长发飘过。

图 12-3-32

图 12-3-33

从镜头 2 到镜头 6，连续五个镜头表现了聂小倩更衣的过程，其中并没有一个镜头正面拍摄角色的样貌，也并没有一个完整地呈现聂小倩身形的全景镜头，每个镜头都

只是抓住了某个局部，但这一系列表现局部的镜头组合，却能给人以对美女更衣的想象。这些局部或者是美人的身体细节，或者是服饰的细节，比如白皙的香肩、飘逸的秀发、纤纤的手指，比如性感的红色、衣袖、领结、腰带、披肩……从观影心理看，这些镜头显然迎合了男性观众凝视的欲望，却又点到为止，将欲望寄托于想象。这些表现美人身体和衣服局部细节的碎片化镜头经过繁复堆叠，使观众自然在脑海中"完形"，并且生成一幅生动的红衣美人的画卷。这种镜头组合所产生的整体大于局部的叙事与表意效果，正是电影蒙太奇语言的力量。

图 12-3-34

镜头7（图12-3-34）：倾斜的构图，红色的裙摆飞扬，占满了整个画面，又覆盖在地板上，露出了聂小倩美人回首的背影。

经过前面的各种"局部"，终于要看到美人更衣完毕的全貌了，镜头 7 应当是某种情绪、欲望的兴奋点。因此，此镜头使用了倾斜的构图，制造目眩神迷的视觉效果，恰到好处地带动了节奏起伏。并且，大面积的红色占满画面，飞扬的红色裙摆以及轻盈、飘逸的质感，渲染了女性的性感之美，引人心荡神驰。最后，裙摆落地，美人终于露出真容，却又并不真切，还是没有直接呈现其美貌。总体看来，连续七个交代聂小倩更衣的镜头，一气呵成、自成一体，以高度写意的镜头，成就了电影蒙太奇语言的象征性。

第二节　含蓄蕴藉的镜头：象征性符号及隐喻

镜头作为电影语言的基本表意单元，既有纪实性也有象征性。镜头的象征性体现在视听元素和场面调度的设计中。从某个角度看，这种镜头语言的象征性使电影艺术堪比文学语言的含蓄蕴藉之美。这种含蓄蕴藉的镜头语言，使电影叙事因此有了丰富的意义阐释空间与迷人的开放性。当然，在电影叙事中，镜头语言的象征与剧作层面的象征有其重合的部分，我们不能完全撇开文学象征去讨论电影象征。

案例 4：《天云山传奇》吴遥与宋薇夫妻冲突

能指与所指的转换：镜头语言的符号化

《天云山传奇》：谢晋导演，1981 年

《天云山传奇》的高潮部分，宋薇决定和周瑜贞一起去天云山看望冯晴岚和罗群，临行之前，宋薇与丈夫吴遥之间爆发冲突。此时，导演建构了大量符号化的镜头语言，能指与所指在影片叙事中并陈，使电影文本的表意层次更丰富。

68.《天云山传奇》吴遥与宋薇夫妻冲突片段

图 12-4-1

首先，年轻的周瑜贞对吴遥加以嘲讽，将双方的矛盾摆上了台面。周瑜贞一边说"吴遥同志，你看看，新的历史时期已经开始了"，一边拉开窗帘，让光线投射进来（图 12-4-1）。开窗的刹那正说到"你看看"三字，话语也加重了语气，以人物行动和画面加强了话语的节奏与力度。此时，开窗的画面显然构成了象征性的符号，而符号的所指即在周瑜贞的这句台词中。

当吴遥恼羞成怒，阻挠宋薇去天云山时，他说道："你看什么冯晴岚，你是去看罗群！"此时，给了一个镜中罗群的画面，让宋薇、周瑜贞本人与罗群在穿衣镜中的镜像并陈（图 12-4-2），反讽罗群道貌岸然、丧失自我的伪君子形象。

当周瑜贞下楼后，本场景的夫妻冲突继续加码，爆发点就是吴遥得到了宋薇寄去天云山又被退回的汇款单。先使用了一个倾斜构图的镜头（图 12-4-3），暗示情绪彻底爆发前夕动荡不安的氛围。

图 12-4-2

图 12-4-3

接着，没有直接拍摄吴遥的表情，而是拍摄他紧紧握拳的右手（图 12-4-4），镜头再上移至吴遥愤懑不平的表情（图 12-4-5），依旧使用倾斜构图，表现人物内心的扭曲。此时，这两个画面的结合已经构成了一个完整的能指与所指结构，紧紧握拳的右手显然指征了吴遥的情绪状态，镜头符号的能指与所指紧密地结合在电影叙事中。

图 12-4-4

图 12-4-5

恼羞成怒的吴遥终于以打向宋薇的一记耳光发泄其蓄积的愤懑，这记耳光显然也彻底拆穿了他们貌合神离的婚姻的真相。在宋薇被吴遥打倒在地后，使用了连续三个

镜头拍摄地上零乱的杂物与碎片（图 12-4-6—图 12-4-8），这三个镜头运用杂乱、破碎的物象重复相同的意义，并且，通过重复将这些形象所象征的意义强化。第四个镜头则以倾斜构图拍摄墙上的结婚照（图 12-4-9），象征他俩的婚姻也行将破裂，更进一步将前三个镜头的象征意义挑明。

图 12-4-6

图 12-4-7

图 12-4-8

图 12-4-9

被打倒在地的宋薇挣扎着站起来要出门，吴遥跪在宋薇面前哀求原谅（图 12-4-10）。使用了门框的线条将二人包围，象征了这段婚姻使二人身陷囹圄。

面对吴遥的哀求，宋薇不为所动（图 12-4-11），一言不发，嘴角的鲜血滴在了吴遥前额（图 12-4-12），这鲜血就是宋薇决绝的答复。此处让宋薇张口说出任何话，都

图 12-4-10

不如宋薇被打以后嘴角的滴血有意义、有力度。场面调度中，有时候就是这样，人物话语的力量远不及人物行动和象征的表现力。

图 12-4-11

图 12-4-12

　　宋薇出门以后，下楼时摔倒，运用镜头前楼梯线条的旋转（图12-4-13）表现人物从楼梯上滚下时头晕目眩的感受，并且，形成强烈的节奏感。最终，宋薇晕倒在了楼梯口（图12-4-14），此镜头交代了宋薇摔倒的结果，并构成前面镜头的所指。

图 12-4-13　　　　　　　　　　　　　　　　　图 12-4-14

案例5：《金陵十三钗》日军教堂行凶场景

男性意识与西方在场：丰富多面的象征

《金陵十三钗》：张艺谋导演，2011 年

　　电影中的象征往往是层次丰富、多面的，有的来自剧作，有的来自场面调度或视听元素设计。在《金陵十三钗》日军教堂行凶场景中，其象征内涵就体现在不同层面。剧作层面，本场景主要设计了四种人物身份：教会学校的中国女学生，中国军人李教官（佟大为饰演），美国人约翰·米勒（克里斯蒂安·贝尔饰演），日本军人。在日本军人对中国女学生行凶时，美国人约翰扮作神父先出面制止日军的罪行，约翰失败后，日军继续施暴，关键时刻，李教官又挺身而出，及时射出子弹，吸引日军，牺牲了自己，暂时挽救了女学生。这种人物身份和剧情设计，塑造了中国军人和美国人的正义形象。勇于保护女性成为影片中有良知的男性义不容辞的使命，这体现了该片强烈的男性意识。相比之下，作为女性作者的严歌苓的原著则并没有过多渲染男性在场，更像是一场女性的自我救赎。此外，李教官被设计为本场景最终的牺牲者与拯救者，也体现了该片的民族身份立场。危难关头，中国军人不仅在场，而且射出了中国军人（男性）捍卫民族尊严的子弹。

　　场面调度层面，日军施暴的场景空间发生在教堂。作为该片的主场景，教堂既是某种承载道德与信仰的空间，也是西方文明的符号，日军在此行凶，显然既是对道德与信仰的践踏，也是对西方价值观的公然挑衅。结合《南京！南京！》（2009 年）、《拉贝日记》（2009 年）等国内制作的南京屠城题材影片①看，以教堂空间作为影片主场景之一，几乎是此类影片的共识。对教堂空间的运用，文化象征要重于历史意义。除了教堂空间，本场景还出现了红十字旗这一符号。扮作神父的约翰向日军展开巨大的红十字旗，这一镜头使用了仰拍（图12-5-1、图12-5-2），表现某种道德与信仰的神圣性。对此，日军视若无睹，甚至挥起军刀将旗帜一刀斩断（图12-5-3、图12-5-4），这就将日军的

　　① 李骏、罗任敬：《南京屠城影像：凝视与想象》，《艺苑》2012 年第 6 期，第 69 页。

暴行置于西方世界的国际规则与价值观的对立面。注意此处的调度，当约翰展开旗帜，中国女孩们统统躲避到约翰身后，寻求红十字旗及其象征力量的庇护，而日军斩断旗帜后，约翰再也无力保护女孩们，女孩们尖叫着四散逃亡（图 12-5-5）。这样的情节与场面调度必将引起西方观众与中国观众的共情，激起人们对日军暴行的谴责与批判，而这正是该片的某种叙事策略。

图 12-5-1

图 12-5-2

图 12-5-3

图 12-5-4

图 12-5-5

　　当日军士兵在玫瑰花窗下对孟书娟施暴时，镜头从孟书娟的视角仰视日军，光线通过玫瑰花窗投射进来，日军士兵逆光（图 12-5-6），面目狰狞的日本兵就像魔鬼遮住了阳光而投下阴霾。李教官关键时刻及时射出了子弹（图 12-5-7），子弹穿透玫瑰花窗飞进来击毙日军士兵（图 12-5-8），则像是穿越玫瑰花窗的正义光芒，及时制止了暴行，拯救了孟书娟。此处的场面调度需要注意多处镜头对玫瑰花窗这一空间符号的着重强调（图 12-5-9）。玫瑰花窗是哥特式教堂装饰中具有神圣意味的象征性符号，是哥特式教堂空间的标志。日军在玫瑰花窗下的暴行也是对神圣信仰的亵渎，其叙事效果和斩断红十字旗帜类似，将日军置于西方世界的对立面。此时，李教官的子弹穿透玫瑰花窗击毙日军，则像是获得了神圣信仰的加持，获得了正义性、合法性。

图 12-5-6

图 12-5-7

图 12-5-8 图 12-5-9

　　总体来看，该片的叙事策略正是将历史记忆国际化、全球化，一再地强调西方在场。其叙事动机，有该片打入国际市场的考量。因此我们看到，该片在制作中使用西方演员、西方人身份，强调西方符号，而片中主要的中国人、日本人角色几乎都会说英语，甚至日军军官和秦淮河的妓女都会说英语。从深层文化背景看，曾经有一个阶段，当我们在西方主导的全球化语境中表述历史，西方在场似乎成为我们为历史正名的必要策略。

　　最后，当日军士兵被李教官的袭击吸引过去，孟书娟又通过玫瑰花窗看到了李教官的英勇壮举（图 12-5-10）。这显然又是导演的某种男性情结：来自女性的感恩的凝视（图 12-5-11），赋予了男性的杀身成仁以道德价值。本场景李教官的挺身而出，既代表了中国人，也代表了中国男人，迎合了中国男性对南京屠城的想象的集体无意识。最终，该片叙事对历史的想象与象征，成为男性意识与后殖民意识的合力。

图 12-5-10 图 12-5-11

案例 6：《武侠》开端场景

细节设计及身份隐喻：象征体系的建立

　　《武侠》：陈可辛导演，2011 年

　　"身份"是解读影片《武侠》象征体系的线索。刘金喜（甄子丹饰演）在影片中有两种身份，表面上，他是一个在偏远小镇安稳度日的平民百姓、造纸工人，实际上，他还有一重隐匿的身份——他是江湖"七十二地煞"的二当家、土匪唐龙。片中，刘金喜显然选择了成为融入主流社会的"刘金喜"，不愿意再做游离于主流社会之外的"唐龙"。但是，从"唐龙"变为"刘金喜"，他付出了惨痛代价。曾经的江湖"七十二地煞"的同伙们，为了寻找"唐龙"来到这个偏远小镇，逼迫刘金喜回到从前。刘金喜为了表明自己的决心，首先选择了"假死"，使昔日同伙们看到"唐龙"已死，从而断却念想；"假死"不成，刘金喜又选择了"断臂"，自断一条胳膊，以示与昔日

同伙们决裂；最终，与"唐龙"情同父子的"七十二地煞"的教主还是不依不饶，刘金喜不得不与其对决，从而在象征的意义上完成"弑父"。从"假死""断臂"到"弑父"，影片高潮部分这些极具象征性的情节设计，隐喻了想要摆脱过往的身份束缚、从黑道江湖回到主流社会何其艰难，必须付出生命、身体甚至斩断血脉的代价。

该影片还有另一重象征维度，就是与武侠电影史的对接。该片用了王羽、惠英红等曾经在经典武侠电影的年代家喻户晓的明星出演，特别是由王羽出演"七十二地煞"教主，在高潮场景与刘金喜对决。结合王羽从20世纪60年代以来出演的一系列武侠电影的背景，就会理解该片中他的出演，其意义不仅在于电影本身，更是产生了某种"文本互文"效果。我们可以把他在片中的形象与他以往的银幕形象联系，使《武侠》穿越半个世纪，与武侠电影史的发端接通，成为一部关乎武侠电影史的电影。从某种意义看，武侠电影史同时也是一部"暴力史"，上演着各种"以暴制暴"的故事，人与人解决争端总是诉诸武力，而王羽自然成为该片故事与这种武侠电影史的对接点。因此，在影片最后，作为"科学""法制"的信仰者、捍卫者，徐百九（金城武饰演）借助科学常识而非自身武功使王羽所饰演的教主毙命，就终结了观众在以往武侠电影中所习惯看到的各种"以暴制暴"的历史，颠覆了武侠电影对武力的迷信。因此，该片在接通了武侠电影史的同时，也被赋予了人文启蒙的意义。

如果把影片《武侠》视为完整的象征体系，其隐喻的建构既体现在剧作层面，也体现在镜头和场面调度设计中。比如本片开端部分可分析如下。

镜头1（图12-6-1）：特写，盘香燃着了丝线。

镜头2（图12-6-2）：特写，丝线燃断，弹珠顺势跌落。

图12-6-1

图12-6-2

镜头3（图12-6-3）：俯拍，近景，刘金喜夫妇，刘金喜醒来。

镜头4（图12-6-4）：中景，刘金喜起床。

图12-6-3

图12-6-4

镜头 5（图 12-6-5）：特写，睡梦中妻子的手拽住刘金喜的衣角。表现妻子对丈夫的眷恋。

镜头 6（图 12-6-6）：近景，刘金喜看着妻子。

图 12-6-5

图 12-6-6

镜头 7（图 12-6-7）：特写，刘金喜的手把妻子的手拿开，让她拽住被角。表现了丈夫对妻子的怜惜。

镜头 8（图 12-6-8）：中景，刘金喜坐在床前。

图 12-6-7

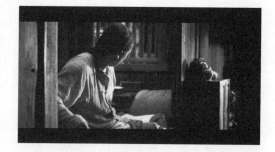

图 12-6-8

镜头 9（图 12-6-9）：特写，镜头从手移到了妻子睡着的脸部。进一步刻画妻子的形象。

镜头 10（图 12-6-10）：中景，刘金喜起床第一件事是双手合十，拜祖宗牌位，后景妻子起床。牌位象征了某种主流社会的信仰，这一细节强调了刘金喜对主流社会的认同与归属感。

图 12-6-9

图 12-6-10

镜头 11（图 12-6-11）：特写，刘金喜的手洗净刀具放在桌上。

镜头 12（图 12-6-12）：全景，侧面，刘金喜小心地擦拭着刀具。

图 12-6-11

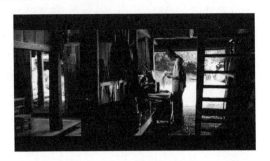

图 12-6-12

镜头 13（图 12-6-13）：特写，刘金喜的手小心地擦拭着一把锋利的小刀，并且插入袋中。

与众不同，这样一部武打动作片竟然从如此宁静的氛围开始，宁静的表象下有精致的设计。家居生活中刘金喜夫妇相处静谧而温柔的细节，小中见大，表现了妻子对丈夫的眷恋、丈夫对妻子的怜惜。这种夫妻间亲密的关系，就像那只睡梦中拽住刘金喜衣角

图 12-6-13

的手，已经牢牢地牵绊住刘金喜的心。镜头 11—13 则表明了刘金喜的职业。这一职业身份设计的重要象征意义在于，这同样是一个以"刀"为工具的职业，如此就通过"刀"这一符号，与刘金喜的另一重身份——身为江湖土匪的"唐龙"形成联系和对比。前者以刀来裁纸，而纸是文化的载体；后者以刀来杀人，处在主流社会的对立面。因此，这三个镜头对"刀"这一符号的强调，借助隐喻及双关，紧扣了刘金喜主流社会内外的双重身份。

本场景接下来的一组镜头，继续不紧不慢地描述刘金喜一家清晨的日常生活状态：女人洗衣做饭，孩子玩耍，全家四口吃早饭……宁静的生活洋溢着温暖与爱意。相比于影片后半段，刘金喜毅然决然地与自己曾经的江湖生涯决裂，影片开头营造的这种美好的家庭生活氛围，已经做足了人物情感与动机的铺垫。通过这些镜头，导演点明了人物身份，暗示了本片主题：身处于家庭生活氛围中的刘金喜，同时也身处于妻子、家庭、祖先所表征的主流社会，刘金喜已然深切地认同这一切，并愿意归属其中。

案例 7：《白日焰火》吴志贞两次被警方盘问场景

扑朔迷离的"真相"：性别叙事与象征

《白日焰火》：刁亦男导演，2014 年

　　《白日焰火》的叙事有着迷人的开放性①，"真相"扑朔迷离、层层相套，直到影片最终都还另有隐情。此时，我们不妨从性别身份的角度，理解影片的深层象征。片中少言寡语的吴志贞，内心有其深藏的情欲隐秘，却被男性霸权深深地压抑。梁志军一次次以"夫权"的名义扼杀她的情欲自由，正如吴志贞所说："他杀了追求我，我也喜欢的人。"这使得吴志贞逐渐被视为"谁跟她谁倒霉"的女人。张自力对吴志贞的追求/追踪，既有男女情欲，也是急于破案立功。他在接近吴志贞、赢得其信任的同时，利用吴志贞，达到其目的（破案）。张自力与王队的一段对话，透露了其追求吴志贞的动机："谁说我要戒酒了，我就是想找点事儿干，要不然也活得太失败了。"显然，"戒酒"意味着情欲追求，"找点事儿干"说明其破案立功心切。因此，吴志贞既是欲望的"猎物"，也是"嫌疑人"，受到伦理和体制的双重压抑，逃无可逃。

　　该片的这种性别叙事也体现在场面调度设计中，下面以片中荣荣干洗店内吴志贞被警察盘问的两个场景为例，分析其隐喻。

　　第一场，在煤堆里发现了血衣和梁志军的身份证后，警方赶到了荣荣干洗店盘问吴志贞。

图 12-7-1

　　镜头1（图12-7-1）：画面以门框和门帘遮挡住吴志贞的上半身，只露出了两截白皙纤细的小腿和脚，给人以对一个年轻女子的想象。

　　镜头2（图12-7-2）：全景，俯拍，吴志贞低头双手掩面哭泣，位于画面中央偏左，左侧是两名警察，右侧是荣荣干洗店的老板何明荣。这些男性簇拥在吴志贞周围，形成压迫的态势。吴志贞没有露脸，但是两条腿却明显露出。

　　镜头3（图12-7-3）：近景，俯拍，吴志贞继续掩面哭泣，一言不发。

图 12-7-2

图 12-7-3

　　三个镜头表现了警方对吴志贞的第一次盘问，也是她在片中的第一次亮相。脸是对每个人的一种指认标志，吴志贞自始至终却没有露脸，镜头只是展露其手臂和腿部，这说明在这些履行职责的警察眼中，作为死者妻子的吴志贞，只有抽象的性别身份，无人

　　① 李骏：《〈白日焰火〉：情欲秘语的性别修辞》，《电影新作》2014年第3期，第82页。

关心她的内心世界。同时，让吴志贞在出场时不露脸，也有助于在影片开始营造悬念。

另一场警方对吴志贞的盘问，发生在警方摸清了死者是李连庆的事实之后。

镜头 1（图 12-7-4）：俯拍，移镜头，环绕吴志贞，周围的警察对她的盘问被处理为画外音。

镜头 2（图 12-7-5）：俯拍，移镜头，警察的手拿着骨灰入画，逼问吴志贞。

镜头 3（图 12-7-6）：中景，吴志贞被警方带出干洗店。

图 12-7-4

图 12-7-5

图 12-7-6

这一次做法相反，吴志贞倒是露脸了，但镜头依旧俯拍她，显然，身为女性，吴志贞是被包围、压抑的弱者。而警察们则被处理为画外音，没有露脸，镜头将这群警察的形象及身份抽象化、符号化，他们作为体制的忠实执法者，没有个体性。

以上两个场景人物关系相同，既是在呈现警察与吴志贞的关系，也是在建构两性关系。在人物露脸与否的处理上，这两场的调度构成有趣的对比，同时，使用了共同的拍摄角度（俯拍）形成压迫的态势，强化性别身份的对峙。因此，这两个场景在性别叙事的意义上，表征了吴志贞受到伦理和体制双重压抑的实质。

案例 8：《霸王别姬》程蝶衣、段小楼剧场开会段落

山雨欲来风满楼：作为象征性符号的道具

《霸王别姬》，陈凯歌导演，1993 年

本场景叙述程蝶衣、段小楼在剧场的舞台上与剧团成员开会，讨论现代戏，在会议中，小四与程蝶衣发生了冲突。开会的场景空间没有选择在会议室，而是设定为一群人坐在舞台上议事，这种空间设计的反常与错位，已经说明了程蝶衣、段小楼的荒诞处境。对于程、段而言，错位的恐怕不仅是空间，更是他们此时的身份，唱了一辈子戏，却被裹挟进他们全然陌生的政治旋涡中，程蝶衣看似被众人奉若艺术权威，却不知自身将步入危机重重的雷区。舞台本是唱戏表演的空间，程、段二人却在此开会，这也象征了他们被时代推向了政治、历史的"舞台"，上演其人生与命运的大戏，成为

戏里戏外的"戏子"。在这个意义上，本场景进一步表征了"人生如戏"的主题。

　　场面调度方面，当程蝶衣发言时，舞台背景的画面先后出现天安门城楼、红旗招展等时代符号，红色调的使用暗示了时代背景（图 12-8-1）。由于空间场景设定在剧场内，当程蝶衣发言时，剧场的装修声、电铃声不定时响起，这些音响的设计营造了躁动不安的心理氛围，为人物的争执形成情绪的铺垫。当段小楼被点名发言时，刚要开口，菊仙及时出面送伞，打断了段小楼的发言（图 12-8-2）。此时，"伞"这一道具的设计构成象征性符号，象征了某种保护伞，同时被用以暗示即将到来的政治风雨。总体而言，本场景以人物之间的对话冲突和躁动不安的情绪，表现了"山雨欲来风满楼"的时代氛围。

图 12-8-1

图 12-8-2

图 12-8-3

在电影叙事中，某些道具作为关键的叙事符号常常被赋予象征性内涵。以"伞"为例，相似的象征意义还出现在影片《色·戒》中。王佳芝作为女特务出入易家多日，苦于无法接近易先生。在一个雨天，王佳芝来到易家门口，才得到偶然的机会。只见王佳芝的雨伞被风雨掀翻，她一时慌乱，此时，恰巧易先生撑着伞走过来，王佳芝在易先生的雨伞下与他有了第一次近距离的对视（图 12-8-3）。这"伞"显然也有"保护伞"之意，这"雨"则是"乱世风雨"之意。作为被时代裹挟、无从自主的弱女子王佳芝，阴差阳错地钻入易先生的"保护伞"下，陷入了难以掌控、不可自拔的境地。这场风雨为王佳芝与易先生的靠近，提供了偶然而微妙的可能。

▶️ 思考与练习

　　1. 如何理解电影语言的纪实性与象征性？

　　2. 结合影片例证，谈谈你对"蒙太奇"的思考和理解。

　　3. 结合影片例证，谈谈"平行蒙太奇"的作用。

　　4. 影片《金陵十三钗》是怎样在场面调度中传达其象征的？

　　5. 结合《白日焰火》等影片例证，分析象征体系的设计。

北京大学出版社
教育出版中心 精品图书

博雅教学服务进校园

教辅申请说明

尊敬的老师：

您好！如果您需要北京大学出版社所出版教材的教辅课件资源，请抽出宝贵的时间完成下方信息表的填写。我们希望能通过这张小小的表格和您建立起联系，方便今后更多地开展交流。

教师姓名		学校名称		院系名称			
所属教研室		性别		职务		职称	
QQ			微信				
手机（必填）			E-mail（必填）				
目前主要教学专业、科研领域方向							
希望我社提供何种教材的课件							
书　　号	书　　名		教材用量（学期人数）				
978-7-301-							
您对北大社图书的意见和建议							

填表说明：

（1）填表信息直接关系课件申请，请您按实际情况**详尽、准确、字迹清晰**地填写。

（2）请您填好表格后，将表格内容拍照发到此邮箱：pupjfzx@163.com。咨询电话：010-62752864。咨询微信：北大社教服中心客服专号（微信号：pupjfzxkf，可直接扫描下方左侧二维码添加好友）。

（3）如您想了解更多北大版教材信息，可登录北京大学出版社网站：www.pup.cn，或关注北京大学出版社教学服务中心的官方微信公众号"北大博雅教研"（微信号：pupjfzx，可直接扫描下方右侧二维码关注公众号）。

北大社教服中心客服专号

"北大博雅教研"微信公众号